LA FAVCONNERIE

DE IEAN DE FRANCHIERES,
GRAND PRIEVR D'AQVITAINE, AVEC
tous les autres autheurs qui se sont peu trouuer
traictans de ce subiect.

De nouueau reueuë, corrigée & augmentee,
outre les precedentes impreſsions.

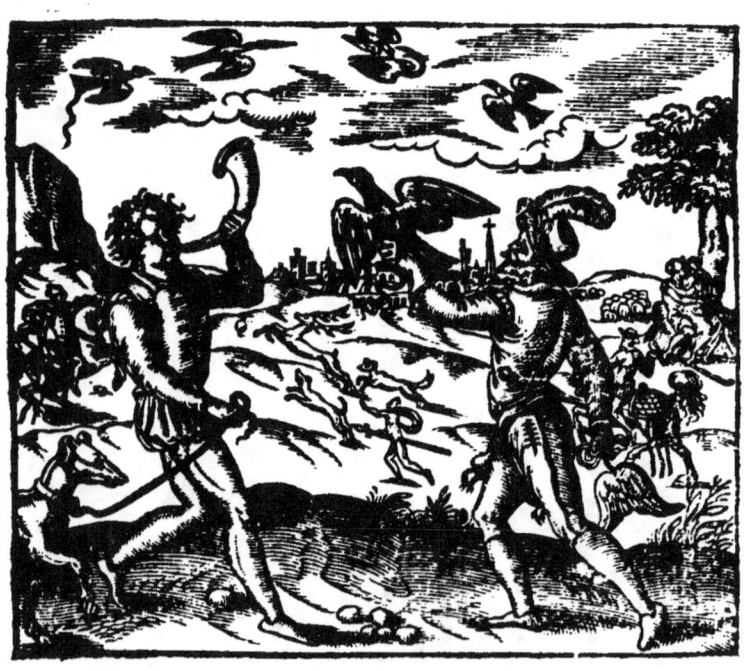

A PARIS,
Chez la veufue ABEL L'ANGELIER, au premier
pillier de la grand'Salle du Palais.
M. D. C. XVIII.

AVEC PRIVILEGE DV ROY.

EXTRAICT DV PRIVILEGE DV ROY.

PAr grace priuilege du Roy, il est permis à Abel l'Angelier & Felix le Mangnier Libraires iurez en l'Vniuersité de Paris, d'imprimer ou faire imprimer les liures intitulez, *la Venerie de Iaques du Fouilloux*, *& la Fauconnerie de Iean de Franchiers &c.* les susdicts liures reueuz, corrigez & de beaucoup augmentez. Et sont faictes tres-expresses defenses à tous Imprimeurs & Libraires d'imprimer ou faire imprimer ny exposer en vente les susdicts liures, ny parties d'iceux augmentez ou abregez, sur peine de confiscation de tous les liures qui se trouueront estre imprimez, d'amende arbitraire, & de tous despens, dommages & interests enuers les susdicts l'Angelier & Mangnier, & outre voulons qu'en mettant ce present extraict du priuilege, il soit tenu pour deüement signifié comme plus amplement est declaré és lettres donnees à Paris le premier iour de Mars 1585.

Par le Conseil.
LE COINTE.

A TOVS AMATEVRS
DV PASSETEMPS ET VERTVEVX
exercice de la Fauconnerie, Salut.

Pres auoir imprimé vn traicté de la Venerie, il nous a semblé côuenable de mettre aussi en lumiere ces presens liures côcernans la Fauconerie : d'autant qu'outre cé que ces deux exercices ont quelque similitude & s'accompagnent l'vn l'autre, ils sont aussi inuentez à mesme fin, qui est d'accoustumer les hommes au labeur, & les rendre plus adroicts aux armes: deliurer le peuple des bestes & oiseaux qui luy portent dommage: & quasi par maniere de guerre chasser ses ennemis, & seruir à la Republique. Et sont aussi moyens honnestes pour euiter oisiuité, mere de tous vices, alleger les enuis qui suruiênent quelquefois, & donner plaisir honneste à l'homme, pour lequel Dieu à faict toutes choses.

En la Venerie on pratique plusieurs inuentions pour surprendre les bestes, quelques rusees qu'elles soient. Et n'y en a point de si furieuses, qui ne puissent estre prinses ou aux rets, ou à force, ou par autre industrie du bon Veneur: & auec ce il n'y a musique plus harmonieuse, que les abbois d'vne meute de chiens, auec la trompe du Veneur, dedans vne forest.

La Fauconnerie aussi n'est pas moins louable & recrettine: car les Fauconniers ne prennent peu de plaisir à traicter & dresser les oiseaux & les rendre prests à voler: A quoy ils sont si affectionnez, qu'ils delaissent toutes voluptez deshonnestes pour y vacquer: tellement qu'on dit en commun prouerbe, que iamais bon Fauconnier ne fut mal conditionné.

Mais quand ils les voyent au partir de leurs poings passer les nuës, fendre le ciel, se perdre de veuë & dôner pointe, se fondre en bas sur

✠ ij

leur gibbier, ou faire les autres deuoirs, qu'ils rendent & donnent cōme par les mains à leurs maistres la proye qu'ils desirent, se rendās de rachef à leur seruice & subiection: c'est vn passe tēps & plaisir si grand, qu'il ne cede en rien à celuy de la Venerie. Et voilà commēt ceste ancienne contētion tant debatue entre les Veneurs & Fauconiers, à sçauoir laquelle est à preferer à l'autre, a esté iusques icy indecise. Tāt y a que l'vne & l'autre est si recommandable, que les Rois, Princes grāds Seigneurs, & autres esprits nobles & bien nez, ne trouuent passetēps plus vertueux, ne plus digne de leur grandeur, que cestuy-cy.

Or nous esperons que ces liures seront d'autāt plus recōmandables que les anciens nous en ont donné moins de cognoissance: car il en ont si peu escrit, qu'on doute s'ils l'ont pratiquee. Ie laisse le iugemēt au plus doctes, qui ont amplement leu & fueilleté les aucteurs.

Le premier a esté composé, ou plustost rassemblé & extraict de plusieurs pieces çà & là esparses sans aucun ordre, par Iean de Franchieres Cheualier de l'ordre de l'Hospital de S. Iean de Hierusalem, Cōmandeur de Choisy en France: retirees non sans grand labeur, des memoires & broüillars de trois Maistres fort sçauans & ronommez en cest art: sçauoir est Molopin, Fauconnier du prince d'Antioche, frere du Roy de Chipre: Michelin, Faucōnier du Roy de Chipre: & Aimé Cassian, Crec de nation. Fauconnier des Grands Maistres de l'isle de Rhodes.

Le second est vne Fauconnerie de Guillaume Tardif, du Puy en Vellay, Lecteur du Roy Charles huictiesme, & dediee à sa Maiesté.

Le tiers est la Volerie de messire Arthelouche de Alagona, Seigneur de Marauecques, Conseiller & Chambellam du Roy de Sicile.

Le quatriesme & dernier est vn recueil de tous les oiseaux de proye qui seruent à la Vollerie & Fauconnerie, par G. B.

Icy dont sont recueillis & mis par ordre tous les secrets de cest art, obseruez par lōng vsage & bien experimentez: afin que le tēps glouton deuorateur de toutes choses, n'en esgare la souuenance: & que d'autant plus soient aduancez les nobles esprits adonnez au plaisir du Vol du Faucōn, & à la chasse oiseliere.

TABLE DE LA FAVCONNERIE DE F. IEAN DE FRANCHIERES, GRAND Prieur d'Aquitaine.

Le premier liure.

De la differēce & diuerse nature des Faucōs. fu. 1.a
De Faucon dict Gentil, & de sa nature. mes. fu.
Du Faucon dit Pelerin, & de sa nature. 2.a
Du Faucon dit Tartaret, & de sa nature. la mes.
Du Faucon dit Gerfault, & de sa nature. 3.a
Du Faucon dit Sacre, & de sa nature. mesm. fueil. b
Du Faucon dit Lanier, & de son naturel. la msm.
Du Faucon Thunisian, & de sa nature. 4.a
De quelques autres aiseaux de leurre & de poing, & de leur nature. mes. fueil. b.
Quels moiens faut garder pour faire biē voler les oiseaux, tant pour riuiere, que pour champs. 5.a
Comment il faut duire le Faucon à bien voler pour les champs. mes. fueil. b
De la volerie des champs pour le gros. là mes.
Des moiens qu'on doit obseruer pour bien instruire & gouuerner Faucons & autres oiseaux, soient niais ou hagars & les apprendre à voler & oyseler. 6.b
De la difference des Foucons, & de leur naturelles conditions. 7.b
D'aucuns Faucons Gentils, differens des autres. la mes.
De la difference qu'il y a entre le Faucon Pelerin, & le Faucon Gentil & comme on les pourra remarquer & discerner l'vn de l'autre tant à la cōposition du corps qu'à la maniere de voler. 8.b

Le second Liure.

Enseignemens pour conseruer tous oiseaux de proie en santé. 10.b
Autre remede pour oster rheumes & eaux de la teste en lieu de tirer. 12.b
Autre recepte pour garder les oiseaux en santé. 13.a
Les causes & signes du mal de la teste, qui auient pour auoir donné aux oyseaux trop grosses gorges, & de males chairs: & les remedes propres pour les guerir. mes. fueil. b
Remedes pour guerir l'oiseau qui a mal aux yeux, à cause du rhume, ou distillation de cerueau. 14.b
Moyen aisé & propre pour conseruer l'oiseau en santé, & en bonne aleine. là mesm.
Remedes pour le mal de rhume enraciné de long temps, & qui procede de froidure. 15.a
Autre remede pour la maladie dessusdicte. 16.a

TABLE

Autre remede pour descharger l'oiseau de rheume de la teste. là mes.
Remede pour le mal des oreilles qui vient aux oiseaux de rheumes ou froidure. mesm.fuil.b.
Remede pour mal de paupiere, qui aduient par froidure de rheume. 17.a
Du mal de l'ongle, qui vient en l'œil des Faucons, de ses causes & signes, & des remedes propres pour le guerir. mesm.fueil.b
Remedes pour guerir l'oiseau, qui a eu coup en l'œil. là mesm.
Remedes pour le mal de la taye en l'œil des oiseaux, qu'aucuns appellent, verole. 18.a
Du mal de la couronne du bec, de ses causes & signes, & des remedes propres pour le guerir. 19.a
Remedes pour le mal des narilles, & du bec. là mesm.
D'vn autre feu, qui se donne aux narilles des oiseaux pour les embellir. mes.fueil.b
Du mal de barbillons, qui vient dedans le bec des oiseaux, de ses causes & signes, & des remedes propres pour le guerir promptement. là mesm.
Du mal de chancre, de ses causes & signes, & des remedes propres pour le guerir. 20.a
Du mal de la pepie qui vient aux Faucons, sur la langue à cause du rheume, de ses causes & signes, & des remedes propres pour le guerir.mes.fueil.b
Du mal de palau, qui enfle aux oiseaux par froidure & rheume de teste, de ses causes & signes, & des remedes

propres pour les guerir. 21.a
Du mal des sangsues, de ses causes & signes, & des remedes propres pour le guerir. mesm.fueil.b
Du mal des maschoires, qui vient dedans le bec, de ses causes & signes & des remedes propres pour le guerir. 22.a
Du mal de bec, de ses causes & signes, & des remedes propres pour le guerir. là mesme.
Du haut mal ou epilepsie, dont les oiseaux tombent par fois, de ses causes & remedes propres pour les guerir. mes.fueil.b.

Le tiers liures.

Du mal de la pierre ou de la croye, qui aduient au boyaux ou bas fondement des oiseaux : de ses esperes, causes & signes, & des remedes propres pour le guerir. 23.b
Du mal des filandres, qui aduient aux Faucons en plusieurs parties interieures de leurs corps, & des remedes pour le guerir : & des especes, causes & signes, & premierement des filandres de la gorge. 26.a
D'vne autre seconde espece de filadres, qui viennent aux estreines & aux reins des oiseaux : & des remedes propres à les guerir. 27.a
D'vne autre espece de filadres, qui viennent aux cuisses des Faucons : & les remedes pour les guerir. mes. fueil,b
D'vne autre espece de filadres, que l'on nomme vulgairement aiguilles, & sont pires que toutes les autres: & des remedes pour les guerir. là mes.

Des apoſtumes qui s'engendrent aucu-
nefois dedans le corps des oiſeaux : de
leurs cauſes & ſignes, & des reme-
des pour les guerir. 28.b
Du mal de foye aduenant aux oiſeaux,
de ſes cauſes & ſignes, & des reme-
des propres pour le guerir. 29.a
Du mal de chancre qui vient de cha-
leur de foye, & des remedes pour le
guerir. mes.fuil.b
Du mal de pantais, de trois eſpeces d'i-
celuy, des cauſes & ſignes, & des
remedes pour le guerir nomméement
de pantais de la gorge. 30.a
De la ſeconde eſpece de pantais, qui viẽt
de froidure, des cauſes & ſignes, &
des remedes qui y ſont propres.
mes.fueil.b
De la tierce eſpece de pantais, qui tient
és reins & rongnons, de ſes cauſes ſi-
gnes & accidens : & des remedes
propres pour la guerir. 31.b
Du mal de morfondure, qui aduient à
l'oiſeau par quelque accident: des ſi-
gnes & cauſes dudit mal, & des
remedes propres pour le guerir. 32.b
Du mal vulgairement appellé le mal
ſubtil, de ſes cauſes & ſignes, & des
remedes propres pour le guerir.
là meſme.
Autres remedes propres pour l'oiſeau
qui n'enduit, & ne peut paſſer ſa
gorge. 33.b
Autres remedes pour guerir l'oiſeau qui
remet ſa chair, & ne la peut enduï-
re. 34.b
Autres remedes propres pour remettre
l'oiſeau degouſté, & luy faire reue-
nir l'appetit de manger. 35.a
Autres remedes pour remettre ſus vn
oiſeau, quand il eſt trop maigre. mes.
fueil.b
Autres remedes pour vn oiſeau qui eſt
alenty & pareſſeux, & n'a volonté
de voler. là meſ.

Le quart liure.

Du mal appellé la taigne, qui vient aux
aiſles & queües des oiſeaux, & de
ſes eſpeces. 36.b
De la premiere eſpece de la taigne, & de
ſes cauſes, ſignes & remedes. 37.a
De la ſeconde eſpece de taigne, de ſes
cauſes & ſignes, & des remedes pro-
pres pour la guerir. mes.fueil.b
De la tierce eſpece de taigne de ſes cau-
ſes & ſignes, & des remedes propres
pour la guerir. 38.a
Si vn oiſeau à l'aiſle rompuë par quel-
que accident, quels moyens il faut te-
nir pour la luy remettre, & le gue-
rir. mes.fueil.b
Si l'oiſeau ne ſouſtient bien ſes aiſles,
quelle en eſt la cauſe, & quels ſont
les moyens d'y remedier. 39.b
Si l'oiſeau a l'aiſle diſloquée & demiſe
hors de ſon lieu, quels moyens faut
tenir pour la remettre & le guerir.
mes.fueil.b
Si l'oiſeau a de mal-auenture l'aiſleron
rompu, quels remedes ſont propres
pour le luy racouſtrer. là meſ.
Si l'oiſeau a la iambe ou cuiſſe rompuë,
quels moyens il faut tenir pour la re-
mettre & guerir. 40.a
Si l'oiſeau eſt bleſſé de coup, quels moyẽs
& remedes ſont propres pour le bien

TABLE DES CHAPPITRES.

traiter & guerir. là mes.

Quand l'oiseau a les pieds enflez quelles en sont les causes, & les moiens propres pour y remedier. 41.b

Quand les oiseaux ont les cuisses ou iambes enflées, quelles en sont les causes, & les moiens esprouuez pour les guerir. 42.a

Si les oiseaux ont clous ou galles aux pieds, que l'on appelle podagres, quelles en sont les causes, & les moiens d'y donner remede. mes.fueil.b

Si vn oiseau se gratte ou mange les pieds, quelle en est la cause, & quels moiens faut tenir pour y obuier. 43.b

Quels moiens sont à garder quand on veut serrer ou estoupper les veines des iambes de l'oiseau, pour le garentir des enfleures, clous, galles, podagres & demangeaisons dessusdictes. 44.b

Quels moiens on doit tenir, quand on veut rompre la iambe à l'oiseau, pour le garetir des podagres & autres maladies de pied. 45.a

La façon de mettre les oiseaux en muë: & les moyens qu'on y doit tenir pour les conseruer en santé & alegresse. mes.fueil.b

Quels moiens sont propres pour auancer vn oiseau de muer. 46.a

Quels moiens sont bons à garder, pour faire que tous oiseaux se portent bien en la muë, & qu'ils en puissent sortir sains & drus. mesm.fueil.b

Comment on doit traiter Faucons apres qu'õ les a leuez hors de la muë. là mes.

Si quand, & comment on doit donner l'aloës aux oiseaux volans. 47.b

Si l'oiseau s'est rompu les ongles, quels moiens & remedes sont propres pour les faire reuenir, & les guerir. 48.a

Quand les Faucons font des œufs en la muë ou dehors, & puis en deuiennent malades & en danger de mourir, par quels moiens on y doit remedier. 48.a

Quels moiens doit tenir le Fauconnier voulant prendre Faucons en l'aire ou au nid. mes.feuil.b

Par quels moiës on peut voir si les Faucons ont pouls ou mouches: & s'ils en ont, comment on les peut oster, ou faire mourir. 49.a

Quand l'oiseau pend & traine l'aisle par quel moien on la luy peut faire leuer & soustenir. mes.fueil.b

Si les oiseaux se sont cassé froissé ou rompu quelques pennes des aisles, ou de la queuë, par quels moiens on les doit rajouster, & mieu s'il en est besoin. là mesmes.

Quand vne penne est arrachee par force ou tiree en sang, quel moien il y a de la faire reuenir sans offense de l'oiseau. 50.b

Si l'oiseau a l'aleine puante qu'elle est la cause, & quels moyens sont bons pour y donner remede. 51.a

Conclusion de l'autheur. mes.fuil.b

FIN.

DE L'ART DE FAV-
connerie, Liure premier.

De la difference & diuerse nature des Faucons.

CHAPITRE I.

SELON ce que i'ay peu apprendre des trois maistres Fauconniers dessusdits, il y a sept especes de Faucons de leurre: lesquels sont tous comprins soubs ce nom general de Faucon, pource que tous bons Fauconiers (lesquels aussi ont prins leur nom du Faucon) ont de tout temps appellé Faucon tout oiseau de leurre & de proye. Et neantmoins ont-ils donné à chacune desdites especes vn nom propre & particulier: comme aussi les ayans ainsi particulierement veuz cogneuz & nommez, ils les ont puis apres affaitez & introduicts chacun selon sa complexion & nature. Et pource nous parlerons maintenant de leurs noms pour fin de ce premier chapitre: puis aux chapitres ensuiuans declarerons de chacun à part & par ordre de la complexion & la nature. Ces sept especes doncques sont.

Le Faucon, dit Gentil.
Le Faucon, dit Pelerin.
Le Faucon, dit Tartaret.
Le Faucon, dit Gerfaut.
Le Faucon, dit Sacre.
Le Faucon, dit Lanier.
Le Faucon, dit Thunisian.

A

LIVRE PREMIER.

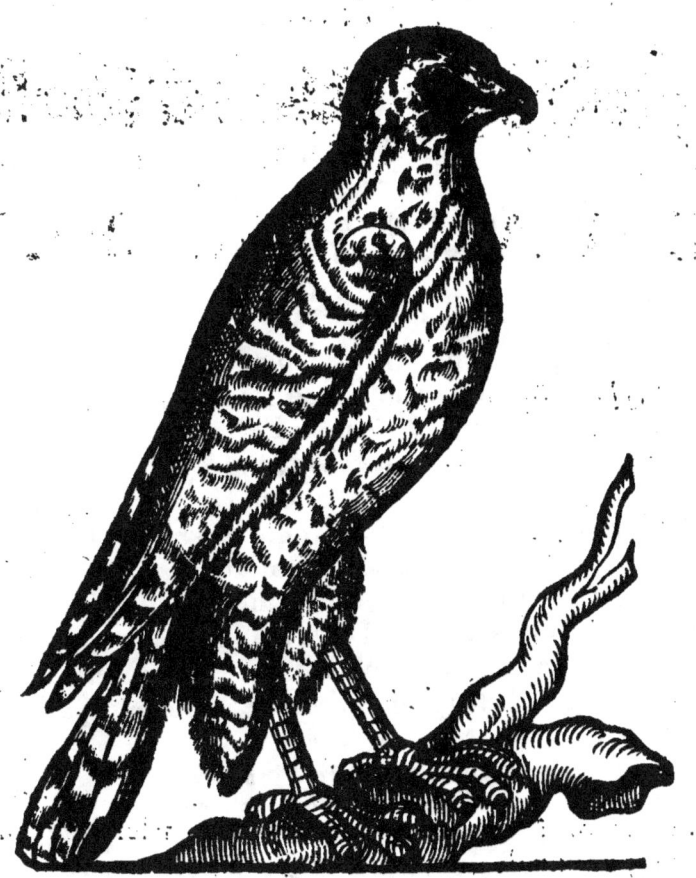

Du Faucon dit Gentil, & de sa nature. CHAP. II.

E Faucon dit Gentil, de sa nature est bon Haironnier dessus & dessouz: est bon pareillement aux Rousseaux ressemblans aux Haironniers, aux Espluquebaux, aux Poches, aux Garsotes, & à plusieurs autres especes d'oiseaux: & principalemēt est bon pour la riuiere. Cestuy Gentil soit prins niais pour mettre à la Gruë, car s'il n'estoit niais il ne seroit pas si hardy: pource que venant du nid il n'a iamais rien cognu. A ceste cause si vous l'oiselez premierement sur la Gruë, il en sera plus vaillant, & en fin deuiendra fort bon Gruyer, pourcē qu'auparauant il n'auoit point veu d'autre oiseau.

DE LA FAVCONNERIE.

Du Faucon dit Pelerin, & de sa nature.
CHAP. III.

LE Faucon dit Pelerin, est naturellement vaillant, hardy & de bon affaire, & si est fort courtois à son maistre. Cestuy Faucõ est dit pelerin, pource qu'il est oiseau de passage, & va de region en autre, cõme qui faict vn pelerinage. Et encor dit-on de luy que iamais ne se rencontra homme, fust Chrestiẽ ou infidelle, qui ait peu dire auoir veu ou trouué, ou sçeu où le Faucon faict ses petits, ny son aire: ains se prend tous les ans enuiron le mois de Septẽbre, en la saison qu'il fait son passage. Quand vous en aurez recouuré aucũ, aduisez premierement à l'affaiter, leurrer & asseurer comme il appartient: puis le pourrez faire à la Gruë, à l'oiseau de Paradis (qui est vn peu moindre que la Gruë) au Hairon, aux Rousseaux, aux Espluquebaux, à Poches, à Garsotes, & à toutes autres sortes d'oiseaux de riuiere. Aussi le pourrez-vous oiseler & aduire pour les champs à l'Oye sauuage, aux Oustardes, aux Olims, aux Fausses-perdrix, & à toutes manieres d'oiseaux de menu gibier. Car de sa nature il est prompt, propre à tout faire, docile & fort aisé à apprendre.

Du Faucon dit Tartaret, & de sa nature.
CHAP. IIII.

NOus traicterons maintenant du Faucon dict Tartaret, qui n'est pas commun par tout pays, ains est de passage, aussi bien que celuy qui est appellé Faucon Pelerin. Mais cestuy Faucon est plus grand & plus gros que le Pelerin: il est roux dessus les aisles, au surplus bien empieté, & ayant les doigts longs. Aucuns disent que ce sont Pelerins d'autre espece: & de faict les Tartarets sont bien peu differents de ceux que vulgairement on appelle Pelerins. Ceux que l'on appelle ordinairement Tartarets, sont oiseaux bien voilans, & hardis à toutes manieres d'oiseaux, & se peuuent facilement oiseler & aduire à tout ce qui a esté dict du Pelerin. Or faites cestuy Tartaret, & pareillement le Pelerin, leurer & voller pour tout le mois de May & de Iuin, car ils sont tardifs en leurs mues: mais aussi

A ij

quand ils commencent à muer, ils se despoüillent promptement. Cestuy Faucon se dit Tartaret de Barbarie, pource que communément il fait son passage par le pays de Barbarie où il s'en prend plus grād nombre qu'en aucune autre contrée, comme sont aussi prins les Faucons Pelerins és Isles de Cypre, Candie, Rhodes, & autres Isles de l'Archipel. Neantmoins en ladite Isle de Candie sont en plus grād & frequent vsage des Pelerins & Tartarets qu'en tous les autres pays: Pource que les nobles Candiots les font & aduisent plus à la Gruë, qu'à aucuns autres oiseaux. De fait là plus qu'en autre lieu se treuuent Tartarets & Pelerins, singulierement bons & adroits.

Du Faucon dit Gerfaut, & de sa nature. CHAP. V.

DE LA FAVCONNERIE.

LE Faucon dit Gerfaut est vn Faucon de grande force & de rare puissance, singulierement bon oiseau, specialement apres qu'il a mué. Le Gerfaut est bien empieté, & a les doigts longs, & les serres fortes. Il est fin & hardy de sa nature: & d'autant en est-il plus fort à faire, car il veut auoir la main douce, & le maistre debonnaire. Cestuy Faucon fait ses petits & son aire és parties de Prusse & Dannemarc deuers Lubec. Mais cómunément il se prend és confins de l'Allemagne en faisant son passage. Le Gerfaut de sa nature est propre à tout vol, & le pouuez oiseler & mettre à toutes manieres d'oiseaux de riuieres & de champs, comme dit a esté du Pelerin & Tartaret.

Du Faucon dit Sacre, & de sa nature. CHAP. VI.

A iij

LIVRE PREMIER

Est chose certaine que le Sacre est vn Faucon assez grand, & plus grand que le Faucon Pelerin: toutesfois laid de pennage & court empieté. Mais si est-il de grande force, & hardy à toutes manieres de volleries, autant ou plus que le Pelerin & le Tartaret: Toutesfois n'est-il point si franc pour faire grands efforts sur la Gruë, ou faire vn semblable fort vol, comme est le Pelerin. Maistre Molopin dit que cestuy Sacre est oiseau de passage, & qu'il ne s'est rencontré homme, quel qu'il fust, qui ait peu dire auoir veu, sçeu, ny trouué le lieu où vn Sacre feist son aire & ses petits. Combien qu'és contrées où il se prend, l'on dit qu'il vient de Roussie & de Tartarie, delà la Mer majeur. Pource qu'és voyages que l'on fait tous les ans vers les Indes & Isles Orientales, on les prend vers la Natolie & les contrées de Leuant, tant en Chipre, Rhodes, & Candie, comme és autres Isles de l'Archipel. Le Sacre encores est plus enclin & plus propre de sa nature pour la vollerie des champs, comme pour l'Oye sauuage, Butors, Gelines de bois, Faisans, Perdrix, Lieures, & toute autre sorte de gibier: Et est moins dangereux en son viure, mais aussi est meilleur pour la riuiere de Sarret, que le Sacre forme.

Du Faucon dit Lanier, & de son naturel. CHAP. VII.

ON void frequentement le Faucon dit Lanier, estre assez commun en tout pays, specialement en France & és pays circonuoisins. Car il fait volontiers son aire & ses petits aux bois sur les hauts arbres, ou és hautes roches, selon l'aisance des pays où il se trouue. Ce Lanier est plus petit de corsage que le Faucon Gentil, & est fort beau de pennage, principalement apres la muë: & est plus court empieté que aucun des autres Faucons. Et dit Maistre Michelin que le Lanier qui a plus grosse teste, & dont la couleur des pieds tire plus sur le bleu, soit niais ou sot, est meilleur que les autres. De cestuy Faucon pouuez vous voler en riuiere & en plusieurs autres manieres de volerie. Specialement est bon par les prez pour battre les Lieures, voler Perdrix, Phaisans, Chahuans, & toute autre sorte de menu gibier. Il n'est point dangereux en son past ny en son viure: car il supporte mieux son past gras, qu'aucun des autres Faucons de gente penne.

DE LA FAVCONNERIE. 4

Du Faucon Thunisian, & de sa nature. CHAP. VIII.

FAut maintenant parler du Faucon dit Thunisian, lequel approche assez pres de la nature du Faucon Lanier: car il a semblable pennage & semblable pied, toutesfois a-il le corps plus delié, plus long deuant & mieux croisé, & la teste plus grosse & plus ronde. Il est appellé Thunisian, pource qu'il fait son aire & ses petits au pays de Barbarie, enuiron la ville de Thunis, qui est l'vne des principalles villes de Barbarie, en laquelle le Roy du pays reside auec ses Gentils-hommes, qui font grand compte de tels oiseaux qui naissent là, & y sont bien recueillis, comme les Laniers en Fráce. Le Faucon Thunisian est bon à riuiere, & à tous oiseaux hantans

sur icelle. Encor est-il bon aux champs (ne plus ne moins que le Lanier) bat volontiers les Lieures, & volle tout autre gibbier. Cestuy Faucon n'est pas commun ne cogneu par tout pays, ainsi que sont autres oiseaux: & ne s'en trouue gueres ailleurs qu'audit pays de Barbarie & de Thunis.

De quelques autres oiseaux de leurre & de poing, & de leur nature.

CHAP. IX.

IL se trouue encor (dit Maistre Aymé Cassian) quelques autres oiseaux de leurre & de poing, propres au deduit de la vollerie, comme le Hobier, l'Esperuier, l'Autour, & l'Esmerillon: combien que l'Esmerillon pour sa petitesse & delicatesse ne volle gueres qu'aux Alloüettes & semblables oisillons, & que rarement il prenne le Cailleteau & le perdriau. Les trois autres comme ils sont grands & plus forts, aussi sont-ils les vols plus beaux & de plus hautes entreprises. Quelques-vns ont voulu dire qu'on pouuoit dresser & leurrer le Corbeau & le Milan, pource que tous deux sont oiseaux de proye, lesquels on void iournellement chasser de nature, & poursuiure leur gibier: mais ce ne sont bestes si nobles comme Faucons & Esperuiers, lesquels semblent plus s'efforcer à faire vol grand & hautain pour quelque sentiment de gloire & honneur de la victoire, que pour appetit de la proye. Ou au contraire Milans & Corbeaux ne vollent & suiuent gibier que pour la cuisine, & pour contenter leur appetit affamé. Aussi ne se mettent-ils iamais à suiure ne Gruë ne Heron, ny semblables oiseaux de combat, ains seulement Poulets & Pigeonneaux, & semblables qui n'ont ne vol ny autres defences pour se sauuer de leur bec & griffes. Et ceste est la cause pour laquelle les Gentils-hommes & nobles esprits ne s'amusent à leurrer & affaiter tels oiseaux, vilains, poltrons & tripiers de nature: & si quelqu'vn s'est trouué qui en ait voulu prendre la peine, ç'a plus esté par curiosité que pour le plaisir qui en peust reuenir.

Quels moyens faut garder pour faire bien voller les oiseaux, tant pour riuiere que pour champs.

CHAP. X.

Maistre

DE LA FAVCONNERIE.

Aistre Molopin estoit d'aduis, que l'oiseau volant pour riuiere, par celuy qui desiroit luy voir faire bon vol, deuoit estre lasché contre le vent, & au dessus de son gibier, pour luy donner autant d'auantage de sa montée. Aussi qu'il faut conduire les Faucons à l'endroit des oiseaux de riuiere: & quãd on les verra bien à leur point, escrier lesdits oiseaux de riuiere, & les chasser en sus, en les faisant sortir hors de l'eau. Et s'il auient qu'ils faillẽt à se bien dresser vers proye, il les faudra lancer à quelque poulet ou autre oiseau vif, pour les arrester, & donner bon enseignement a ces oiseaux, que de nouuel on met a voller, tant qu'ils cognoissent bien le vif, & entendent mieux ce qu'ils doiuent faire. Quant à la volerie du Heron, maistre Michelin dit, que c'est la plus noble de toutes : Aussi que le Faucon qu'on y affecte, doit estre bien instruit à cognoistre le vif, & à sçauoir monter. Que le Faucon Heronnier ne doit point estre employé à autre volerie que celle du Heron: pource qu'en autre volerie quelconque ne se faict telle montée, ny effort si grand, qu'au vol du Heron: partant est bien raison que Faucons Heronniers ne soient mis plus bas, ny au moindre effort de volerie: attendu aussi qu'il doit bien suffire au Gentil-homme, ou au Fauconnier, de voir son Faucon bon Heronnier. Car si on le veut puis apres appliquer a autre legere volerie de commun gibier: il prẽdra incontinent vn desdain, & vne paresse telle, qu'au lieu qu'auparauant il estoit bon Heronnier, il ne le sera plus, & s'appoltronnira de sorte, qu'il n'aura plus d'enuie de voler le Heron: & se voudra arrester au commun gibier, qu'il aura trouué le plus aisé, quittant & abandonnant toute violance & courageuse hardiesse: qui reuient à grand dommage & regret à celuy, qui auoit auparauant vn si bon Faucon Heronnier. Bien est vray, que le Sacre vole à tous oiseaux, plus aisément que tous les autres Faucons, pource qu'il est prompt & franc, & commun a tout: mais il est grossier d'entendement, & mal aisé a façonner, combien qu'en fin il se rende bon, a qui voudra prendre le trauail, qui est necessaire.

Comme il faut conduire le Faucon, à bien voler pour les champs.

CHAP. XI.

LIVRE PREMIER

MAistre Aimé Cassian a dit: pource que quelques seigneurs & Fauconniers prennent plus grand plaisir aux Faucons faits pour la volerie des champs, qu'à ceux qu'on fait voler pour riuiere: que pour bien instruire les Faucons au vol des champs, il faut commencer à les faire cognoistre les chiens, & à les aimer, soit pour le poil, soit pour la plume. Car il n'est pas possible se tirer de la volerie des champs, le plaisir qu'on en desire, si les chiens ne cognoissent & aiment les oiseaux, & les oiseaux les chiés. Et combien que l'oiseau de sa nature soit mal aisé à appriuoiser, & entrer en cognoissance & amitié auecques le chien, ne s'en faut point estonner. Car auec le temps, & la iournaliere communication que faire on pourra de l'oiseau auecques le chien, pour l'en asseurer, auiendra qu'en fin ils s'entrecognoistront & s'entr'aimeront, Aussi les faut-il souuent mener aux champs à la volerie : car ceste hantise fera qu'ils s'entrecognoistront, & s'accoustumeront encores d'auantage de l'vn à l'autre. Et pourra-on faire bons Faucons pour les champs, si on les tient bien curez & accommodez, en leur baillant du premier, du second, & du tiers oiseau qu'on prendra, vne assez bône gorgée: & apres cela le faudra retirer petit à petit, pour le mettre en plus grand erre: car cestuy est vn bon moyen pour mieux luy faire cognoistre le vif, & en faisant becqueter la teste de l'oiseau prins, & en manger de la ceruelle, & de chacun autre qu'on prendra iusques à ce qu'on le vueille paistre à l'heure accoustumee, & lors luy faudra donner gorgée raisonnable.

De la volerie des champs pour le gros.

CHAP. XII.

IL y a vne autre volerie pour les champs, qu'on appelle, vol pour le gros: comme quand on fait voler le Faucon aux Gruës, aux Oyes, aux Butors, à l'oiseau de Paradis (qui est quasi aussi grand que la Gruë) aux Rousseaux, (qui ressemblent aux Herons) aux Espluquebos, aux Valerans, aux Poches, aux Garsottes, & à plusieurs autres sortes d'oiseaux de grossiere nature, & de cuisine. En ceste volerie les Faucons peuuent faire bon vol partans du poing, que l'on dit à la source : toutesfois ne se peu-

DE LA FAVCONNERIE.

uent-ils bonnement faire, & bien deduire à ce vol pour le gros, pour prendre Gruës, Oyes, & autres oiseaux de fort, sans Espaigneul, ou leurette, ou autre chien appris & façonné auecques le Faucon: duquel le vol pour le gros requiert prompt & present secours, auecques toute diligence. Si pour ce vol de gros, & pour toute autre volerie que voudrez faire faire à vostre oiseau, vous le voulez rendre prompt, hardy, courageux & vaillant: il le vous faut souuent & quasi tout le iour tenir sur le poing, & le paistre de poulets (tant que vous en pourrez recouurer) enuiron l'heure de tierce: & apres qu'il sera pu, le mettre au soleil, en lieu où il ait l'eau deuant luy, afin qu'il s'y puisse baigner, quand il luy plaira. Mesmes qu'il y puisse boire, comme bien souuent il le desire: car le boire luy fait grand bien, & par fois le prend tant à propos, qu'il le preserue de maladie. Toutesfois quelques fois aduient, que l'oiseau beuuant apres vne longue maladie, par le boire se donne la mort: d'autre-fois que par le boire il se guerit. Apres cela soit baigné ou non, il le faut encores tenir sur le poing, iusqu'à ce qu'on s'aille coucher: & quand on se va coucher, mettre deuant luy vne chandelle ou lumiere, qui dure toute la nuict. Si d'auanture il s'estoit baigné: le lendemain le faudroit mettre vne heure au soleil, & iusqu'à ce qu'il fust r'eschauffé: Mais s'il ne s'estoit point baigné, faudroit prendre du vin & de l'eau meslez ensemble, puis l'arrouser auecques la bouche enuiron l'heure de tierce, & apres le remettre au soleil, & à faute de soleil, deuant le feu, tant qu'il soit bien sec: & si on le cognoist bien essuyé, net, & asseuré, trente ou quarante iours apres on le pourra seurement mener aux champs, pour le faire voller au gibier. Lors si on voit qu'il soit en bonne disposition & volonté de voller, le faudra laisser voller à son aise: & s'il prend, luy donner à manger de l'oiseau qu'il aura prins vne assez bonne gorgée: mais si ce iour là il ne prend rien, le faudra paistre d'vne cuisse ou aisle de poule lauée en eau fresche: en le tenant tousiours sur le poing, ainsi que dit est. Le lendemain le faudra encores porter à la volerie: & s'il prend quelque chose, le traicter comme dessus, & le tenir & conduire en ceste façon, tant qu'il soit bien enoiselé: cependant le gouuerner & conduire tousiours auecques prudence & sage discretion: pour ce que par fois il se pourroit mettre bas, & ne pourroit satisfaire à la force & continuation de son vol. Autres disent, que si l'oiseau se monstre rebelle au Fauconnier, qui prend peine de l'enseigner à bien voller, sera bon l'arrouser de rechef d'eau chaudette

B ij

LIVRE PREMIER

ou tiede, puis le mettre la nuict au serein, & la matinée ensuiuant le remettre au soleil ou au feu: & quand il sera bien essuyé, & aura bien tiré, on pourra le porter au deduit de la volerie. Et lors s'il oiselle & prend bien, luy faudra continuer celle trempe: autrement pourroit-il se rendre enclin à quelque mauuais vice. Et si voulez que les oiseaux ayment mieux le gibier, prenez de la canelle, & du succre candy, autant d'vn que d'autre: & en faites de la poudre: & quand vous luy baillerez sa gorgée de l'oiseau qu'il aura prins, saupoudrez-en ce que luy en donnerez, & vous le verrez puis apres bien aymer son gibier.

Les moyens qu'on doit obseruer, pour bien instruire & gouuerner Faucons & autres oiseaux, soient niais, ou hagars, & les apprendre à voler & oiseler.

CHAP. XIII.

Maistre Aymé Cassian a enseigné, que pour bien appriuoiser vn oiseau tout neuf, & le rendre à droit & prompt au vol: est besoin en premier lieu le mettre sur le poing, puis le chapperonner: & le voiller trois iours & nuicts, sans le deschapperonner ou descouurir, mesmes en luy dônant à manger. Apres ces trois iours & trois nuicts passez, il n'y aura point de danger de luy oster le chapperon, ne de le faire manger descouuert: mais apres qu'il sera repu, le faudra recouurir, & ne le descouurir point, si ce n'est pour le paistre, iusques à ce qu'il cognoisse bien la chair. Quand il commencera de s'asseurer, il sera bon de souuent le descouurir, & souuent le recouurir: car c'est le moyen de le rendre bon chapperonnier, pourueu qu'il ait main douce, & gouuerneur patient. Pour mieux asseurer vostre oiseau, & plustost aussi, sera-il bon de le porter tousiours, ou le plus souuent que faire se pourra, aux lieux ausquels il y aura grande compagnie, & plusieurs esbattemens. Lors qu'il sera bien asseuré, petit à petit faudra le faire venir sur le poing: & en luy monstrant la barre, & le liant sur icelle, mettre auecques luy sur ladite barre quelque poulaille viue, ou autre oiseau vif, le plus souuent qu'on pourra, & luy faire plumer & manger à son aise & plaisir, iusques à ce qu'il en ait prins gorge raisonnable. Apres que vous l'aurez ainsi aduit & façonné par quelque espace de temps, deux fois le iour, mesmes auec le leurre, lequel il cognoistra & le vif aussi, vous le pourrez lors lascher

à tout la filiere (qu'on surnomme, vn Tien le bien) en le leurrant de plus loing en plus loing deux fois le iour. Et apres qu'il sera bien reclamé & bien leurré, luy faudra apprendre à roder haut en l'air, tant qu'il sçache bien monter & roder. Puis apres luy faudra lascher quelque oiseau vif : & quand il sera descendu, luy laisser tenir & plumer tout à son plaisir, luy en donnant gorge competante, comme a esté dit cy dessus. Faudra aussi continuër à luy donner plaisir sur le leurre : de maniere que iamais il ne voye, qu'il n'y ait tousiours quelque morselet de chair lié ou autrement attaché dessus iceluy : de faict cela luy fera tousiours aimer son leurre & son maistre, & l'engardera de iamais se perdre : & continuant d'ainsi le traicter, par l'espace de quarante iours ou enuiron, vous le pourrez puis apres faire seurement voler. Mais sera besoin auparauant qu'il soit baigné, & nettoyé dedans le corps, & pu de chair bien lauée & bien nette : & que chaque nuict on luy ait baillé les cures, qu'on a de coustume de dõner aux oiseaux volans. Au surplus quand vous aurez quelque oiseau niais, vous le faudra souuent paistre de poulaille, de chair de boeuf, ou de cheure : car les paissant de telle viande, elle les empeschera d'encliner à quelque fascheux & mauuais vice. Et quand ils seront bien arrestez & allongez, les faudra tenir sur le poing enchapperõnez : & les penser & gouuerner en la maniere dessusdite au commencement de ce chapitre. Et apres les trente ou quarante iours, mis là où il faudra voler : & au premier, second, & tiers vol, bien doucement traittez, en les retirant peu à peu, tant qu'il demeurent en temperature de vol, en leur arrousant souuent la bouche de vin & d'eau. Car les maistres dessusdicts tiennent que les aucuns d'entre eux se veulent baigner. Toutesfois il y doit bien auoir de la discretion, pour le regard du rocher : pour ce qu'en fin l'oiseau pourroit estre maigre & bas, qui plus auroit besoin d'vne bonne gorge, que du bain, du rocher, & de la bouche. Ce qu'il faut entendre des Faucons ou autres oiseaux, fiers de leur nature, lesquels ne veulent estre baignez.

De la difference des Faucons, & de leurs naturelles conditions.

CHAP. XIIII.

LIVRE PREMIER

Ifferent est le naturel des Faucons & oiseaux de proye. Car les vns veulent oiseler & voler haut & gras, & les autres plus bas & plus maigres. A ceste cause doit le Fauconnier sur ce auoir bonne cognoissance du naturel de son oiseau, & bonne discretion pour le bié gouuerner. Car tous Faucons sont pour voler, & prendre grands & petits oiseaux, pourueu qu'ils soient selon leur nature bien gouuernez & conduits. Car les Faucons noirs sont d'vne nature, les blancs d'vne autre, & ceux de roux pennage d'vne autre. Neantmoins ie trouue, & est vray, que les Faucons blancs sont sur tous les plus hauts, & de meilleur affaire: aussi pour bien voler desirent-ils d'estre tenus plus hauts & plus gras, qu'aucuns autres. Aussi se trouuera le blanc Faucon, past pour past, plus gras & plus haut, que tous autres complexions d'oiseaux: & l'occasion de cela est, que le Faucon blanc est plus doux & gracieux, & plus courtois enuers son maistre en toutes ses actions: & pource s'entretient mieux en bon estat, & plus haut en sa nature & condition, qu'aucun des autres Faucons.

D'aucuns Faucons Gentils differens des autres.

CHAP. XV.

Ntre les Faucons Gentils s'en trouue vne espece, qui est ordinairement de grand courage, mais au surplus d'assez peruerse nature. Aucuns les appellent Faucons Gentils d'estrange pays, & dit Molopin que telle espece de Faucons est mal-aisée à garder saine, comme les autres: ains se veut tenir maigre, & estre bien soignée. Car elle desire estre tenuë sur le poing, & la faut faire souuent voler: pource qu'elle en vaudra, & s'en portera mieux: & s'il aduenoit, que tels Faucons fussent trauaillez des maladies, desquelles les autres oiseaux sont coustumierement vexez, ne leur faut appliquer ne donner aucune medecine: Seulement est besoin les paistre de quelque pigeon, & leur en faire boire le sang, puis emplissez vn pot neuf plein d'eau, & la faites boüillir au feu, où il n'y ait point de fumée: & l'ayant versée en vn bassin, ou autre vaisseau bien net, apres que elle sera refroidie, & comme tiede, la faudra presenter à l'oiseau: & s'il en boit, on le pourra curer & medeciner comme on a accoustumé de faire les autres oiseaux: combien que aucunesfois, quand l'oiseau malade se met à boire, ce soit vn vray signe de sa mort: nómeement quand

il est griefuemēt malade,& la bouche luy deuient blanche & palle. Tāt est, que si vn tel Faucon se peut garder sain: il se trouuera à la fin des meilleurs qu'on puisse souhaitter: pourueu que la nuict il ne soit point tenu dehors: & quand on le voudra faire voler, qu'auparauant il soit pu de quelque poulaille, & qu'il ait eu cure de plume auec vne iointe: s'il se trouue de bonne volonté, & en humeur de voler, lors le faudra-il laisser oiseler tout à son aise, & à son plaisir, & roder çà & là auec les autres oiseaux ainsi qu'il voudra. Et s'il ne fait tant de son deuoir, que son maistre le desireroit, mesmes qu'il ne prenne rien ne s'en donner autre peine : car en luy continuant le dessusdict traictement, il ne peut manquer à deuenir tres-bon : Et

pour bien cognoistre, si le Faucon gentil sera pour deuenir bon, selon l'aduis de Michelin, faut aduiser s'il a la teste ronde, le bec court & gros le col long, les espaules larges, les pennes des aisles subtiles, les cuisses longues, les iambes courtes, & les pieds lōgs, larges, & grands. L'oiseau qui aura toutes ces conditions, bien le pourra ton tenir pour Gentil, & à cela se pourra bien cognoistre. Le Faucon Pelerin, à la verité, auance & surmonte de beaucoup du pied, le Faucon Gentil, car il a plus grande prise, & plus longs doigts.

De la difference qu'il y a entre le Faucon Pelerin & le Faucon Gentil: & comme on les pourra remarquer, & discerner l'vn de l'autre, tant à la composition du corps, qu'à la maniere de voler.

CHAP. XVII

DE ces deux manieres de Faucons, i'ay maintesfois discouru & disputé auec plusieurs excellens Fauconniers, de diuerses nations, & comme on les peut bien cognoistre, & discerner les vns d'auecques les autres: à quoy faut bien pres auiser: car la cognoissance en est bien subtile, & malaisee à ceux qui n'en ont veu, & souuent tenu des vns & des autres. Et certainement les Fauconniers de Leuant sont fort experts en ceste cognoissance: comme ceux du Royaume de Chypre, de Rhodes, de Syrie, & de plusieurs autres Isles de l'Archipel, où s'en prend grande quantité en la saison du passage: & parce moyen les Leuantins les sçauent cognoistre & discerner naturellement. Toutesfois pource que ie sçay, que nos François desirent auoir l'addresse de les bien discerner & recognoistre: ie vous en vœil icy declarer quelques enseignes & marques. En premier lieu, le Faucon Pelerin est plus grand, & plus gros que le Faucon Gentil, a les iambes plus longues, les pieds plus grands, les doigts plus longs, le col plus long, la teste plus longue & plus subtile, le bec plus long. Quant aux pennes des aisles, il ne les a pas si longues, comme aussi n'a-il pas le col si long, que le Gentil: mais il a la queuë vn peu plus grande qu'iceluy. Le pennage du Pelerin grand & petit est tout bordé, & plus que du gentil sor ou mué: & se tient en sor plus qu'en mué. Encores a le Pelerin la cuisse plus platte, & le Gentil l'a plus ronde. Et si on regarde tout au long du plat de la cuisse du Pelerin, & on y trouue tout le duuet entierement blanc, sans aucune macule ou differēce: on

se

DE LA FAVCONNERIE.

se peut bien asseurer qu'il est Pelerin. Et ce peu que i'en ay dit doit suffire pour la seure cognoissance & remarque du Faucon Pelerin. Toutesfois encores sont les Faucons Pelerin & Gentil, bien differents l'vn de l'autre, quant au vol. Car le Pelerin se tient mieux & plus longuement son aisle, & en son vol bat plus au loisir & à son aise, que ne faict le Gentil: car le Gentil volant sur aisle, bat plus fort & plus viste que le Faucon Pelerin. De fait plusieurs Fauconniers experts, discernent bien l'vn de l'autre au seul battement de l'aisle: neantmoins ils disent que de prinsaut le Gentil passe le Pelerin: mais qu'au long vol, le Pelerin passe tous autres oiseaux, pour bon aisle qu'ils puissent auoir: & se peut dire Pelerin, nesmement pour le passage qu'il fait, comme cy dessus a esté dict. Encor se peut louër le Pelerin d'vne grande douceur & courtoi-

LIVRE PREMIER.

sie qui est en luy: car quand il aura eu cure au matin, l'heure estant venuë qu'ō le deura mettre sur le poing, & le paistre, si on le met sur aisle, il regardera çà & là à l'entour de luy, ou il deura prendre sa contree & sa proye. Et s'il void quelques autres oiseaux de proye le suiuās derriere, ou à costé, abbatra tout ce qu'il pourra de proye pour les paistre: puis la laissera passant outre pour trouuer autre gibier, duquel il puisse estre pu. Et disent lesdits maistres Fauconniers, que plusieurs fois ils ont veu maints Faucons Pelerins de la proye par eux prinse faire telle largesse & courtoisie aux autres oiseaux de proye, tant ils sont de bōne & douce nature. I'ay pareillement ouy dire à plusieurs estrangers Fauconniers, singulierement à ceux des pays par lesquels ils passent & repairent: comme d'Egypte, de Surie, de Chipre, de Rodes, & autres lieux circonuoisins, qu'en ces contrees de Leuant ès lieux par lesquels ils passent en la saison du passage, se prend si grāde quātité de ces Faucons dicts Pelerins, que les vilains qui les prennent les vēdent à d'autres vilains du pays, qui les achetent pour manger. Et à la verité ils sont si frequents & à grand marché, qu'ils les ont & donnent le plus souuent pour trois ou quatre medins la piece. Le medin est vne piece d'argent monnoyé, qui peut reuenir à la valeur de deux sols monnoye de France. Mais pource que les Maures, Sarrazins, Barbares, & toutes autres personnes des pays où on les prend, sçauent que les Chrestiens en font cas, ils leur en enuoyent tant qu'il leur est possible, & leur vendent trēte ou quarante medins la piece. Les Faucōs Pelerins, enuiron le mois de Septembre & Octobre passent au pays d'Inde la Majeur, où ils se tiennent de trois à quatre mois, puis s'en reuiennent ès parties Septentrionales, subjectes à la Tramōtane, pour faire leur aire & leurs petits: mais on ne peut sçauoir où ils les peuuent faire. De faict ne s'est oncques trouué ny Maure ne Chrestien, cōme a esté dit cy deuant, où i'ay parlé du naturel des Faucons, qui ait peu dire auoir iamais veu aucune aire ny petits de quelque Faucō Pelerin. Et le mesme se dit de celuy qui est dict Sacre. Disent aussi les maistres & experts Fauconiers qui ont longuement tenu & nourry ces deux especes de Faucons: que le Faucon Gentil, de sa nature en toutes ses actions est plus prompt, plus ardent & plus remuant que le Pelerin: & l'estiment folastre & outrageux, à comparaison de l'autre. De faict quand ils viennent à voller ensemble, le Gentil est plus tost sur aisle, & plus hatif à monter & à descendre que le Pelerin. Et quand de malheur il viēt à faire vne faute par desaduenture, il commence à se depiter & à se mettre au change sur au-

tre gibier, ou oiseau, puissant. De maniere que souuentesfois il est bien mal-aisé de les faire reuenir. Toutesfois aucuns disent du Faucon Pelerin tout le contraire, & qu'il est d'autre complexion : car il est posé & attrempé en tous ses faicts, & sçait bien prendre son auantage en telle façon qu'on veut.

FIN DE CE PREMIER LIVRE.

Liure Second.

CHAP. I.

Ovs vous auons cy deſſus declaré la diuerſité des Faucons & autres oiſeaux de leurre & de poing, & leur nature briefuement & ſommairement. Pour ce que les Gentils-hommes qui prennent plaiſir à la Fauconnerie pourront d'eux meſmes aſſez practiquer & apprendre la nature & complexion de chacun oiſeau, ſans ce qu'il ſoit beſoing vous amuſer à plus long diſcours de ceſte matiere. Ie ne me ſuis point auſſi voulu arreſter à plus longs enſeignemens de ſiller, affaiter & leurrer oiſeaux, pour ce qu'en telles petites pratiques ne conſiſtét les ſecrets de l'art de la Fauconnerie: & qu'il eſt aiſé à chacun de cognoiſtre en peu de temps tout ce qui en eſt. Mais les plus gráds ſecrets que i'y voye & que i'aye apprins des trois maiſtres deſſuſdits, ſont pour conſeruer les oiſeaux en ſanté, & les guerir des maladies & autres petits accidents qui leur peuuent ſuruenir par fortune ou par la negligéce & pareſſe de ceux qui en ont la charge. Tous leſquels ſecrets ie vous veux enſeigner cy apres. Nommément en ſe ſecond liure les moyens de conſeruer les oiſeaux en ſanté, & de les guerir des maladies & accidents qui leur peuuent ſuruenir en la teſte & parties d'icelles.

Enſeignement pour conſeruer tous oiſeaux de proye en ſanté.
CHAP. II.

Our cóſeruer Faucons & toutes manieres d'oiſeaux de proye en ſanté, maiſtre Molopin dit qu'il ſe faut ſur tout garder de leur donner groſſe gorge. Specialement de groſſe chair, comme de bœuf, porc & ſemblables chairs de dure digeſtion & faſcheuſe concoction. Encores vous faut il bien plus ſoigneuſement donner garde de paiſtre voſtre oiſeau de chair, dóc la beſte ſoit en rut: car vous le verriez toſt apres mourir, ſans luy en auoir dóné autre occaſion. Or tiennent tous les trois maiſtres deſſuſdits que pour auoir doné aux oiſeaux groſſes gorges, nómémét de telles groſſes chairs, & autres chairs froides, ils les ont ſouuét veuz ſe perdre, ou encheoir en maladies plus dangereuſes, que toutes maladies qui leur puiſſent ſuruenir. Et partant veux-ie bien aduiſer tous Fauconniers de ſe don-

DE LA FAVCONNERIE.

ner garde de bailler groſſes gorges à leurs oiſeaux. Et que ſi en defaut de meilleure chair ils ſont contraincts les paiſtre de groſſe chair, qu'ils la trempent premierement en eauë nette, fraiſche en Eſté, chaude en Hyuer: puis l'eſpreignent, toutesfois ne leur donnent trop eſpreinte, car l'eau qui eſt laxatiue, ſera moyen de la faire pluſtoſt paſſer & couler, & leur enduire la gorge: auſſi leur tiendra-elle les boyaux plus larges: leſquels ſe purgeront encores mieux par bas des phlegmes & groſſes humeurs que les oiſeaux pourront auoir dedans le corps. Et ce cōuient il entendre des groſſes chairs, dont on eſt parfois contrainct paiſtre l'oiſeau à faute d'autres: mais non des autres paſſez vifs & de bonne digeſtion. Car faut auoir ceſte diſcretion de recompenſer & refaire quelquesfois ſon oiſeau de quelque bon paſt vif & chaud : au-

C iij

trement on le pourroit bien mettre trop bas. Combien que donner chair lauee à l'oiseau, non trop espreincte toutesfois en Esté fraische, en Hyuer chaude, est bon & certain moyen de le tenir en santé. Disent aussi lesdits maistres, que pour entretenir tous oiseaux en bonne santé, & les guaratir de maux, leur faut dõner de 15.en 15. ou de 20.en 20. iours de l'aloës cicotrin, le gros d'vne petite febue, & leur mettre au bec enueloppé de quelque petit de chair, ou d'vn boyau de geline pour leur oster le goust & sentimẽt de l'amertume. Et quãd l'oiseau l'aura mis bas le faudra tenir sur le poing, apres toutesfois qu'il aura tenu le plus long temps que possible sera. Apres ce, le faudra laisser ietter les phlegmes & coles qu'il aura dans le corps tout à son plaisir: en reprenant le reste de l'Aloës qui ne sera point fondu, car il sera bon pour vn autre fois. Puis soit mis l'oiseau au soleil ou au feu en chapperõné: & ne soit pu de deux heures apres, qu'il luy sera donné de quelque bon past vif, gorge raisonnable. Vous pourrez encores à vostre discretion au lieu dudit Aloës faire vser à vostre oiseau de ceste maniere de pillules communes que les hommes prennent communément pour lascher le ventre, & est maistre Michelin d'opiniõ qu'elles sont beaucoup meilleures que ledit Aloës, pour ce qu'elles chassent par bas, & font plus grande purgatiõ. Toutesfois de l'vn ou des autres pouuez vser à vostre plaisir: mais choisissant les pillules, vous en baillerez à l'oiseau vne ou deux à discretion, selon qu'elles seront grosses: puis apres le mettrez au feu ou au soleil, & ne le paistrez que deux heures apres, & lors luy donnerez quelque bon past vif, car il aura tout le corps destrempé.

ITEM, par autre moyen paruiendrez-vous à ce mesme effect: Prenant d'Aloës cicotrin & de graines de filandres, autãt de l'vne comme de l'autre le gros d'vne febue, & le mettant dedans vn boyau de geline du long d'vn pouce en trauers lié des deux bouts, puis le faisant aualler à l'oiseau, de maniere qu'il le mette à bas. Puis soit mis au soleil, ou au feu, & soit pu de poulaille ou autre past vif deux heures apres. Ainsi vostre oiseau se tiendra sain. Mais notez qu'à vn Autour, il ne luy en faut pas tant donner: pource qu'il n'est de si forte complexion comme les autres oyseaux de proye. Moins encores à l'Esperuier, pour ce qu'il n'est assez fort pour supporter si forte medecine. Ainsi pareillemẽt faut il entendre toutes les choses dessusdites, a fin d'en donner à chacun oyseau selon sa complexion auec la bonne discretion des personnes, qui à ce s'appliquent.

Autre aduis a encores donné Maistre Molopin pour la santé des oy-

seaux, qui est, quand aucuns oiseaux tiennêt trop leur cure, ou l'on est en doute s'ils ont cure ou non: en ce cas vous leur pouuez donner vn petit d'aloës, & en defaut d'aloës, de la racine d'vne herbe nommee chelidoine ou esclere, le gros d'vne febue en deux ou trois lopins : & vostre oiseau puis apres viêdra à esmutir, & ietter flegmes & coles; ce qui fera grand bien à la teste & au corps. Autre aduertissement a dauâtage donné M. Cassian: qui est, que pour tenir oiseaux en santé, & les faire bien voler, on les doit souuent baigner, & leur mettre de l'eau au deuant, encore qu'ils ne se vueillent baigner: pource que par ce moyê les oiseaux prennent aucunesfois appetit de boire, & faire boyau, qui leur sert de remede & allegement aux accidents qu'ils peuuent auoir à cause de l'eschauffemêt du foye, ou autre intemperie du corps. Et alors l'eau qu'on leur presente est suffisante pour les remettre en meilleur estat. Ce que l'on pourra aisément recognoistre au semblant que fera l'oiseau, se monstrant puis apres plus gaillard & allegre. Soient aussi aduisez tous Fauconniers que quand ils viêdront de voler, ou de gibier, ou d'ailleurs, & leurs oiseaux seront baignez par pluye ou autre incôuenient, il les face essuyer diligemment au soleil ou au feu : car autrement ils se pourroient morfondre & refroidir, ou prendre rheumes en la teste ou au corps : & de là se pourroient aussi engendrer le mal de pantois, & autres maladies qui de iour à autre suruiennent aux oiseaux par la negligence des Fauconniers. Et apres qu'ils auront seiché leurs oiseaux, qu'ils se gardent bien de les mettre en lieu humide ou rheumatique, ains en quelque lieu chaud & sec, en leur mettant dessoubs les pieds quelques draps à la perche ou dessus le bloc: car bien souuent il aduient que les oiseaux qui auront battu ou feru le gibier, ou à la riuiere, ou aux champs, aurôt les pieds foulez froissez ou eschauffez: & à ceste occasion s'engendreront les galles & cloux aux pieds, à cause des humeurs qui y descendent & arrestêt: laquelle maladie, qu'aucuns appellent podagre, aduient par la paresse des Fauconniers, qui ne prennent garde à ce que dessus. Par ce defaut aussi viennent souuent aux oiseaux les pieds & iambes enflez, qui sont maux perilleux & forts à guerir. Admonneste aussi maistre Michelin, que pour tenir vostre oiseau bien sain, vous le deuez tous les iours faire tirer vers le vespre, auant qu'il se mette à dormir. Et apres qu'il aura enduit & passé sa gorge, luy donner cure à vostre discretion. Et pourrez, si bon vous semble mettre vn petit d'aloës en ladicte cure : ou bien luy bailler vne pillule qui luy pourra descharger la teste, & ce de huict en huict, ou de dix en dix iours. Aucuns toutesfois leur en donnent beaucoup plus souuent,

LIVRE SECOND

quand ils ne veulent point faire tirer leurs oiseaux. Neantmoins faut-il bien entédre que le tirer du matin est moult bon apres que les oiseaux ont cure. Mais si le tirer est de plume, gardez-le bien de prendre plume: afin que ne mettiez rié en cure iusques au vespre. Car deuers le vespre n'y a nul danger. Soient aussi aduertis les Fauconniers de faire tirer leurs oiseaux contre le Soleil, en les abecquant vn petit, à discretion, selon ce qu'ils sont las & affamez, & en attendant qu'ils voyent aller au deduit.

Maistre Aimé Cassian dit, qu'il a veu & cogneu assez de Fauconniers qui iamais ne faisoient tirer leurs oiseaux, disans: Que ce n'est pas bonne accoustumance, & que le tirer n'est point necessaire: ains que les oiseaux en tirant se greue le corps & les reins. Toutesfois il est d'opinion contraire, & soustient qu'entant que l'oiseau prend exercice à tirer raisonnablement, il en est plus sain de corps, & plus leger de teste, comme on peut apprendre de tous exercices qui se font auec moderation. Dict encores que ceux qui tiennent ces opinions de ne point faire tirer leurs oiseaux, sont appoltronnez de paresse: qui leur procede du peu d'amour, qu'ils portent à leurs oiseaux, ausquels semble par ce moyen qu'ils craignent faire trop de bien.

Le tirer doncques soit deuers le Soleil, comme cy dessus a esté dict: car l'oiseau s'en descharge mieux des rheumes & eaux qui luy descendent de la teste & le mettez puis apres au preau, ou à la perche au Soleil afin qu'il s'y esgaye & esbatte mieux à son plaisir, puis le remettez au lieu accoustumé.

Autre remede pour oster rheumes & eaux de la teste, en lieu de tirer.
CHAP. III.

ON doit prendre agaric & mis en pouldre, hiera-piera, De ces deux simples soit faicte vne pillule grosse comme vne moyenne febue. Toutesfois sera bon y mettre la tierce partie moins d'hiera-piera que d'agaric pour mieux lier ensemble l'vn & l'autre. Ceste pillule soit baillee à l'oiseau sur le Vespre, enueloppee d'vn peu de cotton, apres qu'il aura passé la gorge & en defaut d'hiera-piera, luy pourrez donner cure du seul agaric du gros d'vne febue, ainsi que dict est. Laquelle luy

sera

DE LA FAVCONNERIE.

sera continuée en ceste forme par trois iours cōsecutifs. Apres lesquels vous pourrez voir vostre oiseau deschargé des eaux & rhumes de la teste & encores de grosse humeurs dont il auoit le corps plein. Et de ceste maniere de cure pourrez vser de mois en mois, ou plus ou moins à vostre discretion, & selon la complexion de vostre oiseau. Laquelle à esté experimentée moult profitable, mesmes contre toutes sortes d'aiguilles & filandres qui peuuent aduenir aux oiseaux. Et encores sont d'opinion les trois maistres dessusdits, & plusieurs autres expers Fauconniers, qu'à faute d'autre remede ceste pillule est bonne pour toutes maladies d'oiseaux. L'Agaric & l'Hiera-piera se trouuent aux boutiques des apothicaires.

Autre recepte pour garder oiseaux en santé.
CHAP. IIII.

Oit prins Chamelon surmontain (dit en Latin) Siler montanus, basilicum, mil, fleurs de genest, demie once de chacun: ysope, sauge, pouliot, calamitte, quart d'once de chacun, noix muscades, quart d'once, iuiubes, sidrac, borac, mommie, armoise, macis, ruë, tiers d'once de chacune: myrabobolans indes, myrabolans belleris, myrabolans emblis, demie once de chacun: aloës cicotrin, vn quart d'once. De toutes ces choses soit faite poudre, de laquelle vous donnerez de huict en huict, ou de douze en douze iours à vostre oiseau (à vostre discretion) & luy en pulueriserez sa chair iusques à la concurrēce de la grosseur d'vne moyēne febue. Et si l'oiseau faisoit difficulté ou refus d'ainsi la prendre esparse sur la chair, mettez la poudre dedans vn boyau de geline, comme cy-dessus vous à esté dit, & ainsi la prendra aisément. Mais faut bien auiser que le tout soit fait nettemēt, & qu'en quelque sorte que ce soit luy soit couuerte ou desguisee l'amertume de la poudre, de façō que l'oiseau la prēne & la mette en bas. Mais si vostre oiseau venoit à rēdre sa chair, au moyen de l'amertume ou force de la poudre, ne luy en faudra puis apres plus bailler sur sa chair, mais seulement dedans le boyau de geline, en la forme cy-dessus declaree. Il se faudra biē garder de le paistre d'vne heure ou demie heure apres. Ainsi pourrez-vous donner de ceste poudre à vostre oiseau à vostre discretion, & selon sa complexion & bonne disposition. Car quelquesfois les oiseaux sont bien ords par dedans le corps, à l'occasion des mauuaises chairs dont on les à puz, &

LIVRE SECOND

qui leur ont fait engendrement & mouuement d'aiguilles & de Filandres. A cause de quoy se perdent & meurent plusieurs oiseaux. Partant sera bon d'vser de la poudre dessusdite pour les conseruer en santé.

Les causes & signes du mal de teste qui aduiennent pour auoir donné aux oiseaux trop grosses gorges, & de males chairs, & les remedes propres pour les guerir.
CHAP. V.

IL est certain que les trois maistres Fauconiers dessusdits s'accordent sur ce point, & disent que le mal de la teste vient & procede d'auoir donné aux oiseaux trop grosse gorge, specialement de trop grossiere & mauuaise chair. Pource que quand l'oiseau à trop grosse gorge, il ne la peut passer ne digerer: tant qu'elle viét puis apres à se corrompre & empuantir par dedans pour la tenir & garder trop longuement. Et en ce cas prend plustost mal l'oiseau maigre que l'oiseau gras: puis apres il luy est force de la remettre toute puante. Et s'il aduient qu'il la passe ainsi puante & corrompuë, ceste chair & la puanteur d'icelle luy vient à esteindre & assecher les boyaux, de façon que les fumées & vapeurs montans à la teste luy causent vn rheume ou catharre qui luy reserre & estouppe les aureilles, & autres conduits du col de la teste: les constipant auecques le temps de telle sorte, que les humeurs qui ont accoustumé de descendre & purger le cerueau, y demeurent arrestez. A ceste cause s'enfle la teste, au moyen de la douleur & repletion: tant que nature cherchant à vuider, & se descharger de ce qui l'offence, s'efforce de ietter ces humeurs pechans par les aureilles, les narilles, & la gorge, & cela met l'oiseau en grád danger de mourir, si promptemét n'y est remedié. Vous pourrez cognoistre ceste maladie de teste à ce que vostre oiseau esternuera souuent, & sur le vespre fera les grands yeux, fermant par fois l'vn, & puis par fois l'autre, & faisant contenance de dormir, & plus mauuaise chere que de coustume. Il regarde aussi bien fort les personnes quand il est atteint de ce mal, & enflé entre l'œil & le bec. Mais quád le rheume fait semblant d'yssir par les yeux, les narilles, & les aureilles, lors se faut dóner garde de l'oiseau: pource qu'il est en danger de se perdre s'il n'est secouru promptement. Pour guarir ceste maladie, nous enseigne M. Aymé Cassian vn bon & souuerain remede. Et dit que pour purger l'oiseau, & luy alleger son mal de teste, il faut prendre lard de porc, qui ne soit rance ne trop vieil,

& du plus gras faire deux lardons, comme pour larder de la chair, ou peu plus menus, puis les mettre tremper dedãs eau fraiche toute vne nuict, ou plus long temps, iusques à ce qu'ils soient suffisamment trépez: en changeant l'eau par trois ou quatre fois cependant qu'ils tremperont, & de la moüelle de bœuf bien nette, & du succre de premiere cuitte, autant de l'vn comme de l'autre, & les battre tres-bien ensemble: puis en faire vne pillule du gros d'vne bonne febue, ou deux plus petites, & les donner à vostre oiseau en luy ouurant le bec par force pendant qu'vn autre le tiendra. Puis soit mis ledit oiseau au feu ou au soleil: & tost apres vous pourrez voir comment il se nettoyera, & purgera de grossieres & mauuaises humeurs dont il auoit le corps remply. Et apres qu'il aura bien esmuty par trois ou quatre fois, soit leué du feu, ou du soleil, & remis en sa place ordinaire: & ne soit pu iusques à vne heure ou deux heures apres, que vous le paistrez de poulaille, ou de mouton à demy gorge. Et luy soient baillées & continuées lesdites pillules par la forme cy dessus recitée par trois iours consecutifs. Et les trois iours passez apres que l'aurez ainsi purgé, versez vn peu de vin aigre en vne escuelle, auec poudre de poiure bien subtile, & les meslez bien ensemble. Puis ouurez le bec à vostre oiseau, & luy frottez le haut du palais de ceste poudre ainsi destrempée, le mettant puis apres au feu ou au soleil. Ce faict vous apperceurez tost apres qu'il se deschargera fort de la teste. Mais aussi gardez vous bien de donner de ceste poudre & vinaigre à oiseau qui soit trop maigre. Car à peine les pourroit-il supporter. Tant est que l'oiseau auquel vous en aurez fait prendre deura vne heure ou deux apres estre pu d'vne cuisse de ieune poulaille. Et le lendemain pu à ses heures deux autres fois de gorge raisonnable. Mais aussi vous faut-il souuenir de ne luy faire plus d'vne fois vser de ceste poiurade. Au lieu de laquelle aucuns donnent d'vne graine qu'on appelle Saphisagria. Toutesfois est ladite graine moult forte, qui ne la sçait attremper. Mais si vous en voulez donner à vostre oiseau, prenez en seulement trois ou quatre grains, & les liez dedans vn linge, & battez en poudre. Puis versez vn peu d'eau nette en vne escuelle, & mettez vostre poudre dedans, & les meslez ensemble, comme si en vouliez faire lessiue: vous en mettrez puis apres trois ou quatre goutes és narilles de vostre oiseau, lequel ce faict sera mis au feu ou au soleil, ainsi que j'ay dit apres la poiurade: & vne heure apres gorge de quelque bon past comme de cuisse de ieune geline, ou autre telle viande delicate.

D ij

LIVRE SECOND

Remede pour guarir l'oiseau, qui a mal aux yeux, à cause de rhume, ou distilation de cerueau.

CHAP. VI.

Vand vostre oiseau aura mal d'yeux (dit Maistre Molopin) prenez marguerite franche, auec deux ou trois grains de sel, & les ayans broyez dedans le creux de vostre main, faictes-en distiller le ius dedans les yeux de vostre oiseau, tost apres il guarira. Autrement, prenez de la soucie (dit M. Michelin) & la pilez: puis faictes-en distiller le ius dedans les yeux de vostre oiseau, & il s'en trouuera bien. Autrement, prenez de la couperose blanche (dit Maistre Aimé Cassian) & vn œuf frais. Faites cuire vostre œuf en l'eau, tellement qu'il soit bien dur: puis le couppez par moitié, coque & tout, mais il faut oster le moyeu, & au lieu d'iceluy mettre en chasque moitié de l'œuf de ladite couperose blanche, aussi gros qu'vne noisette, puis l'emplissez d'eau rose pardessus la couperose, & la faites chauffer pres du feu iusqu'à ce que la couperose soit fonduë. Cela faict espreignez le tout ensemble, puis le passez par vn linge net, & en mettez le ius en vne phiole, duquel vous ferez distiller le plus souuent que vous pourrez dans les yeux de vostre oiseau, continuant par plusieurs fois. Et vous asseurez que soit homme soit oiseau auquel mal d'yeux vous appliquiez tel remede, il s'en sentira bien tost guary.

Moyen aisé & propre pour conseruer l'oiseau en santé, & en bonne haleine.

CHAP. VII.

Ous auez aussi à noter, selon l'aduis de Maistre Aymé Cassian, que pour reconforter vostre oiseau, & le côseruer en vigueur & santé, vous luy pourrez donner au vespre quatre ou six clouds de girofle, selon ce qu'ils seront gros, enueloppez en la cure: car ceste chose est souuerainement bône à tous oiseaux, contre le rheume & eaux de la teste, leur fait auoir l'haleine bonne, & leur garde de puir, leur reconfortant au surplus tout le corps, mais aussi suffira d'vser desdits clouds de girofle de six en six, ou de huict en huict iours, en la maniere deuant dicte.

DE LA FAVCONNERIE.

Remedes pour le mal de rheume enraciné de long temps, & qui procede de froidure.

CHAP. VIII.

Ous vous auons cy deuant traicté des remedes propres pour alleger & guerir les oiseaux des maux & maladies qui leur aduiennent pour raison des grosses gorges : c'est à dire, des mauuaises chairs : maintenant nous parlerons des remedes plus conuenables pour guerir le mal du rheume, qui aduient aux oiseaux par froidure de cerueau de longue main enracinée. Or est-il qu'à cause de la douleur qui prouient dudit rheume froid, le plus souuent les oiseaux ne peuuent bonnement ouurir les yeux, ne les tenir ouuerts. Et de ce mal renaissent souuentesfois plusieurs autres maladies : comme la taye en l'œil, dont plusieurs oiseaux perdent la veuë, l'ongle en l'œil, comme aux cheuaux : & par fois aussi leur en vient la pepie en la langue, qui s'appelle les essorcillons. Leur aduient aussi le mal de palais enflé, & souuent le mal de chancre : qui sont maladies bien perilleuses, si tost n'y est remedié. Maistre Cassian dit que telles maladies se concreent & aduiennent aux oiseaux à cause des flegmes & mauuaises humeurs accumulées dans leurs corps, ainsi que cy-deuant a esté dict de l'autre rheume. Aussi leur peuuent elles aduenir pour les tenir en lieux rheumatiques & froids, principalement quād on reuient des champs par temps pluuieux, que l'on remet les oiseaux baignez & moüillez au billot & à la perche, sans les auoir faict seicher au soleil ou au feu. Pour ces causes donc aduiennēt souuent aux oiseaux lesdites maladies : mais pour y remedier est besoin faire ce qui ensuit. En premier lieu, soit faict faire vn petit fer en forme d'espreuue ou sonde, qui soit rond par le bout, de la grosseur d'vn pois. Soit ce fer mis au feu tant qu'il soit rouge, puis en soit donné le feu à l'oiseau malade, tout au plus haut de la teste : car coustumieremēt en ce lieu luy tient la douleur : mais aussi gardez vous bien que ne luy en dōniez trop, & luy reuersez vn peu les plumes en cet endroict. Puis à la mesme heure que vous luy aurez ainsi donné le feu sur la teste, prenez vn autre fer bien subtil, delié & aigu par l'vn des bouts, comme vne aiguille, lequel mettrez pareillement au feu iusques à ce qu'il soit rouge,

D iij

LIVRE SECOND.

& apres en percerez les narilles à voſtre oiſeau de part en part, puis au bout de deux ou trois iours prenez vn autre fer qui ſoit plat par l'vn des bouts, qui ſoit enuiron de la longueur d'vn caniuet dont on taille les plumes, lequel mettez ſemblablement au feu tant qu'il ſoit rouge: puis en donnerez le feu audit oiſeau du taillant dudit fer droictement entre l'œil & le bec: mais entendez bien, quand ie dy du taillant dudit fer: que ce n'eſt pas à dire qu'il ſoit trenchant comme pourroit eſtre vn couſteau ou trencheplume, ains ſuffit qu'il ſoit plat de ceſte forme, & rabattu & mouſſe par l'endroict que i'appelle trenchant, ou taillant. Mais ce faiſant donnez vous garde que le feu ne touche au tournant des oreilles ny aux narilles: auſſi vous faudra-il couurir l'œil de voſtre oiſeau d'vn petit drapeau moüillé, à fin qu'il ne puiſſe eſtre offenſé de la fumée: Et toutes ces manieres de feu ſe doiuent donner deuers le Veſpre: Et puis apres donner à l'oiſeau demie gorge (ou moins) de bõ paſt vif. Or ce iour meſmes que le feu aura eſté donné à l'oiſeau, le Fauconnier deura auoir faict prouiſion de limaçons qui ſe trouuent aux vignes ou aux iardins ſur les arbres & herbes: toutesfois ceux que l'õ pourra trouuer ſur le fenoil, & qui auront les coquilles rayées, ſeront les meilleurs: & d'iceux en mettra cinq ou ſix tremper dedans laict d'aſneſſe ou de cheure, & en defaut de laict d'aſneſſe ou de cheure, dedans laict de femme, qui ſera mis en vn verre couuert, afin que les limaçons n'en puiſſent ſortir. Et le lendemain matin apres auoir rompu les coquilles, & auoir laué leſdits limaçons en autre laict fraiſchement tiré, en donner à voſtre oiſeau quatre ou cinq ſelon ce qu'ils ſeront gros: & incontinent apres le mettre au feu ou au Soleil, d'où il ne le faudra leuer iuſques à ce qu'il ait eſmeuty quatre ou cinq fois: Toutesfois s'il enduroit bien la chaleur, l'y faudroit laiſſer plus longuement: pource qu'elle luy feroit grand bien: Et apres midy le paiſtre d'vne cuiſſe de geline, ou de petits oiſeaux, rats, ou ſouris qui valẽt encores mieux: puis le mettre en lieu chaud & non rheumatique auec bien petite gorge, & venu le veſpre, qu'il aura enduit & paſſé ſa gorge, prenez cinq ou ſix cloulds de girofle qui ſoient rompus en deux, & les enueloppant en vn petit morceau de chair, faites tant qu'il les mette bas, par force ou autrement, en luy ouurant dextrement le bec: Continuez ceſte medecine par cinq ou ſix iours, & voſtre oiſeau guarira.

DE LA FAVCONNERIE.

Autre remede pour la maladie deſſuſdite.
CHAP. XII.

Oſtre maiſtre Molopin a enſeigné, que pour guarir l'oiſeau du rheume ſuſdit, eſt bon & bien experimenté luy faire vſer de la medecine qui enſuit. Prenez du ſaffran & de la camomille battus en poudre, de chacun le gros d'vn petit pois, & les meſlez enſemble. Puis ſoit pris du lard qui ne ſoit ne rance ne trop fort, & ſoit faict tremper vne nuict & vn iour, en luy changeant d'eau trois ou 4. fois: ſi lauerez puis apres ledit lard ainſi trempé en eau fraiſche & nette: & meſlant ledit lard auec ſuccre de premiere cuitte & moüelle de bœuf, autant d'vn comme d'autre enſemble auec leſdites poudres, en ferez cinq ou ſix pillules de la groſſeur d'vne febue, & chaque matin en dónerez vne à voſtre oiſeau iuſques à ce qu'il les ait toutes vſees. Puis le mettez au ſoleil ou au feu, & le paiſſez qu'vne heure ou deux apres la pillule prinſe, que vous luy dónerez d'vne cuiſſe de geline, ou petits oiſeaux, rats ou ſouris, à demie gorge. Et au ſoir apres qu'il aura bien enduit, luy donnerez quatre ou cinq clouds de girofle enueloppez dans quelque petit lopin de chair ou de peau de geline, ainſi que deſſus à eſté dict. Auſſi auant ceſte medecine pouuez-vous dóner le feu à voſtre oiſeau par la forme cy deuant deduicte & ſemblablement luy faire puis apres vſer de medecine de limaçons deſſuſdits.

Autre remede pour deſcharger l'oiſeau du rheume de la teſte.
CHAP. X.

Aiſtre Michelin dit qu'vn iour ou deux apres que l'oiſeau aura vſé des pillules deſſuſdites, eſtãs par le moyen d'icelles les humeurs deſia eſmeuës, il ſera bon prendre poudre de poyure, auec vn peu de bon vinaigre, & les battre enſemble, puis luy en froter le haut du palais, & luy en faire encor' diſtiller deux ou 3. goutes dãs les narilles: puis apres le mettre eſſorer au feu ou au ſoleil: & lors luy pourrez-vous voir les flegmes & mauuaiſes humeurs yſſir & couler hors de la teſte. Ce faict, & vne heure ou deux apres, ſera pu de quelque bõ paſt vif. Au lieu de poyure, vous pourrez vſer de trois ou

quatre grains de ſtaphiſagria en la forme deuant dicte: mais ne luy en faudra bailler qu'vne fois. Et ſi vous voyez que l'oiſeau ait trop grande peine a vuider les humeurs peccantes, iettez luy de l'eau fraiſche par la teſte, & és narilles, & elles paſſeront plus legerement.

Remede pour le mal des aureilles qui vient aux oiſeaux de rhume ou froidure.

CHAP. II.

Aucuneſfois aduient aux oiſeaux vn mal d'aureilles à cauſe de froidure & rheume de teſte. Et ſe cognoiſt ceſte maladie quand l'oiſeau met l'œil de trauers, & ne faict point ſi bonne chere que de couſtume, à cauſe des humeurs qui luy fluent par les aureilles, comme vous pourrez apperceuoir en y regardant. Pour remede à ceſte maladie enſeigne maiſtre Caſſian, de prendre le fer cy-deſſus mentionné, qui à l'vn des bouts rond comme vn petit bois, & de l'huille d'amendes douces, & s'il ne s'en trouue, de l'huille roſat:& apres que le fer ſera vn peu chauffé, ſoit ce bout rond trempé dedans l'huille, lequel huille ſera faict degoutter dedans les aureilles de l'oiſeau:& pour empeſcher qu'elles ne ſe conſtipent & eſtoupent, ſera bon faire entrer tout doucement ce bout de fer rond & ainſi trempé que dit eſt dedans les aureilles de l'oiſeau: ce qui profitera auſſi pour faire entrer l'huille plus auant. Mais auſſi gardez vous bien de mettre le fer trop auant, ou trop chaud: car l'vn & l'autre pourront grandement offenſer l'oiſeau. Continuez ceſte medecine par quatre ou cinq iours conſecutifs, en luy oſtãt & leuant touſjours bien doucement les humeurs fluans aux oreilles, & luy viſitant par fois ſa gorge pour voir ſi elle ſera nette: & vous en cognoiſtrez voſtre oiſeau bien toſt & bien fort allegé: & ſera beſoing d'y pouruoir d'heure: car de tel mal aduient aucuneſfois le chancre au cerueau de l'oiſeau: qui eſt vn mal incurable, & eſt force que l'oiſeau en meure. Vo⁹ en pourrez ſemblablement en ceſte maladie faire vſer à voſtre oiſeau des pillules de lard, ſuccre & moüelle de bœuf, dont cy-deſſus au neufieſme chapitre à eſté fait mention: car ie vous veux bien donner aduis des vnes & des autres, afin d'en vſer à voſtre choix.

Remede

DE LA FAVCONNERIE. 17

Remedes pour mal de pauperies qui aduient par froidure de rheume.

CHAP. XII.

N autre maladie aduient aux oiseaux que l'on appelle mal de paupieres: pource que les humeurs tombêt sur la paupiere, & la font enfler au dessus de l'œil. Et si prompt remede n'y est mis, l'enfleure gaigne tout l'entour de l'œil, & par fois croist tant que l'œil mesme en est offensé, & bien souuent se perd ou creue, si l'oiseau porte longuement ce mal: & de fait a-on veu mourir plusieurs oiseaux, à faute d'estre à temps secourus. Or enseigne le bon maistre Cassian pour remede à ceste fascheuse maladie: de prendre ce fer rond par le bout, ainsi qu'à esté diuisé cy-dessus au huictiesme chapitre: le faire chauffer, & luy en dôner le feu sur la teste, ainsi qu'à esté dit audit chapitre : & semblablement de l'autre petit fer pointu & agu par le bout luy percer les narilles par la forme deuant dite : puis luy donner la medecine des limaçons trempez en laict d'asnesse ou de cheure, ainsi qu'à esté enseigné au mesme endroit. Ou au lieu de ceste medecine, luy pourrez faire vser des pillules faites de poudre de saffran & camomille, lard, sucre, & moüelle de bœuf, comme cy-dessus a esté monstré. Et si d'auenture il ne pouuoit guerir pour toutes ces choses, vsez de la medecine que maistre Molopin dit auoir extraicte du liure du Prince, dont la recepte ensuit. Soit prinse casse fistule, & la faictes battre auec l'escorce: puis la passez par vne estamine auec le blanc d'vn œuf meslé ensemble. De tout cela faites vn emplastre estendu sur vn linge delié, & l'appliquez sur l'œil de l'oiseau par trois ou quatre iours côsecutifs. E là où vous cognoistrez qu'il n'y aura plus grand amas de flegmes, donnez luy en cet endroit la vne touche du cautere ou fer dessusdit. Mais aussi si vous cognoissez qu'il y ait autre plus apparente enfleure, abstenez vous de luy bailler le feu: ains continuez luy seulement ledit emplastre. Et si feu luy voulez donner, faites mesches de papier: dont chacune soit de la grosseur d'vn fer d'eguillette, & les ayant allumées au feu, touchez l'en tout doucement sur l'enfleure, mais sur tout donnez-vous garde de luy donner le feu trop aspre, & par ce moyen il guarira,

E

LIVRE SECOND

Du mal de l'ongle, qui vient en l'œil des Faucons, de ses causes, & signes, & des remedes propres pour le guarir.

CHAP. XIII.

AVcunesfois aduient en l'œil des oiseaux d'vn mal qu'on appelle l'ongle, qui vient ainsi comme aux cheuaux, quelquefois de coup, quelquefois de froidure & mal de teste: autrefois au moyen du chapperon, qui trop longuement & rudement aura pressé & foulé l'œil de l'oiseau, & autresfois par autre accidens que l'on ne peut euiter. Ce mal d'ongle se cognoist & apperçoit, quand l'on void comme vne petite taye en l'œil de l'oiseau, qui luy vient comme vne bande couurir peu à peu le coin de l'œil du costé du bec, estant vn peu noir pardeuant: & c'est pourquoy on l'appelle l'ongle. Et aduient souuent lors qu'elle surmonte la prunelle de l'œil, qu'elle le creue ou perd tout à fait. Pour y donner prompt remede enseigne M. Aymé Cassiā, de prendre vne petite aiguille bien subtille enfilee de fil de soye, & en enfiler & enleuer l'ōgle biē doucement & dextrement: puis auec vn petit cizeau coupper mignonnement ledit ongle, en la forme & maniere que les bons mareschaux ont accoustumé de le coupper aux yeux des cheuaux: mais aussi donnez vous bien garde d'en trop coupper, car l'œil en demeureroit trop laid & difforme. Ce fait soit l'œil arrousé de bonne eau rose par trois ou quatre iours consecutifs: & par ce moyen l'oiseau guarira.

Remedes pour guarir l'oiseau, qui a eu coup en l'œil

CHAP. XIIII.

ADuient parfois que l'oiseau a mal en l'œil à raison de quelque coup qu'il y a receu. Et dit maistre Cassiā, que si le mal est encores petit & recent, en luy lauant l'œil d'eau rose & d'eau de fenoil meslees ensemble en egale quantité, il en ressentira prompt allegement. Maistre Molopin ayant bonne cognoissance de ce que dessus, enseigne que si l'oiseau à coup en l'œil, il faut prendre de l'herbe aux Arōdelles, vulgairemēt appellee Chelidoine ou Esclere, la broyer, en tirer le ius, & le mettre en l'œil de l'oiseau: lequel par ce moyē

guarira. Et si ne pouuez trouuer de ceste herbe verde, trouuez-en de seiche, & en faites poudre, de laquelle auec vn bout de plume vous soufflerez dans l'œil de l'oiseau malade. Et quand n'en pourrez recouurer ny verde ny seiche, prenez la semence de jusquiane, & la broyez, & apres mettez-luy du jus dedans l'œil, & il guarira.

Remede pour le mal de la taye en l'œil des oiseaux, qu'aucuns appellent verole.

CHAP. XV.

Ous voyons souuent arriuer aux oiseaux certaine maladie appellée cómunement la taye en l'œil, toutesfois aucuns l'appellent verole, qui procede du mal de la teste & de rheume, descendãt sur les yeux par froidure. Et encor ce mal peut venir de ce que le chapperon touche trop longuemét ou serre trop fort le dessus de l'œil de l'oiseau. Pour remede à ce mal, maistre Cassian ordonne qu'on face & donne à l'oiseau la medecine deuant dicte au chapitre cinquiesme de ce second liure, composée de lard, de succre, & moüelle de bœuf, cy dessus deuisée pour purger & netroyer le corps de l'oiseau. Et faut qu'elle luy soit continuée par trois ou quatre fois à diuers iours: puis le mettre au feu ou au soleil, & puis apres le paistre d'vn bon past vif, vt supra: & le garder bien du vent & d'humidité. Apres que vostre oiseau aura esté ainsi purgé, ainsi la taye se monstre & descouure fort. Lors luy faudra donner le feu au haut de la teste, & pareillement l'autre petit feu entre l'œil & le bec, en la maniere dicte cy dessus au chapitre huictiesme de ce liure, où nous auons enseigné les excellents & souuerains remedes pour guarir le rheume. Puis apres vous luy lauerez l'œil de bonne eau rose: & si vous voyez que besoin soit, luy pourrez aussi appliquer comme dessus a esté dict, du jus ou de la poudre de l'herbe d'arondelle, vulgairement appellé esclaire. Maistre Molopin a laissé par escrit que pour prompt & asseuré remede à ce mal de la taye en l'œil, que luy-mesme appelloit verolle, faut prendre de l'escaille d'vne tortue, puis la mettre boüillir dedans vn pot neuf, puis la bien battre & mettre en poudre, qui soit puis apres passée au trauers d'vn linge bien delié, ou d'vne estamine. Il sera bon aussi de prendre vne de ces coquilles de mer, qui sont longues, en maniere d'vn cor, puis la faire bien cuire au feu, iusques à ce qu'on la

E. ij

puisse battre & en faire poudre bien subtile, qui soit puis apres passée par vn linge bien delié, ou estamine, cóme cy-deuant a esté dit de l'autre poudre d'escaille de tortuë. Prend encor succre candy en poudre: & de toutes ces trois poudres faire vne composition, y mettant autant de l'vne que de l'autre, & les meslant fort bien ensemble. De ceste cōposition & mixtion vous mettrez puis apres dedans l'œil de l'oiseau malade, luy continuant ainsi ceste medecine iusques à ce que le voyez bien guary. Le bon maistre Michelin a enseigné encor vn autre remede, qui est de prendre vn œuf frais, & y faire vn petit pertuis, par lequel on en puisse tirer tout le blanc dehors. Le blanc donc estant ainsi tiré, faut prendre de bonne eau rose, & de la poudre de sang de dragō, puis en mettre dedans ledit œuf auecques le moyeu qui y sera demeuré, & le tout bien battre & mesler là dedans ensemble auecques vn petit babon. Puis apres prendre de la paste, & en bouscher & couurir tellemēt ledit œuf que rien n'en puisse sortir: puis le mettre au feu, & le faire cuire iusques à tant que la paste deuienne noire ou rouge quand le tirerez hors dudit feu. Prenez puis apres tout ce qui sera dedans l'œuf, & en faites poudre bien subtile, que vous passerez par vn linge bien delié, ou estamine, & de ceste poudre mettrez dedans l'œil de vostre oiseau malade, continuant iusques à ce qu'il soit bien guary, l'arrosant toutesfois par interualles d'eaux de fenoil, & de roses meslées, comme cy dessus a esté dit. Maistre Molopin a encor laissé recepte d'vne autre poudre, qui dit estre souueraine pour remedier à ce mal. Prenez, dit-il, fiante de Lezard, dit Prouençal, & en faites poudre: prenez aussi poudre de succre candy, & de ceste plus que de l'autre, & les meslez bien toutes deux ensemble, & en mettez dedans l'œil de vostre oiseau, puis le lauez & arrosez par fois des eaux de roses & de fenoil, comme cy dessus a esté dict. Et est ceste poudre de singulier effect sur toutes autres, comme nous recite ledit maistre Molopin.

Du mal de la couronne du bec, de ses causes & signes, & des remedes propres pour le guerir.

CHAP. XVI.

Aucunesfois aduient vne maladie sur la couronne du bec de l'oiseau, qui descharne ledit bec d'auec la teste. Et dit M. Aimé Cassian que c'est comme vne fourmillere qui leur mange par dedans ladite couronne: dont l'oiseau est souuent en bien grand danger. Vous pourrez apperceuoir ce mal lors que verrez ladite couronne du bec deuenir rousse, & peu à peu descharner & separer d'auec le bec & la teste. Or enseigne le bon Maistre Cassian que pour remedier à ceste maladie, faut prendre le fiel d'vn bœuf, ou d'vn taureau, qui vaut mieux, & le rompre & espandre dans vne escuelle, puis mesler & deslayer parmy ledit fiel del'aloës cicotrin à discretion, & tant que de raison. De ceste mixtion oignez la couronne du bec & fourmillere de vostre oiseau deux fois le iour, iusques à ce qu'il soit guary. Mais en l'oignant gardez vous bien de toucher à l'œil ny aux narilles, pource que cela luy pourroit beaucoup nuire.

Remede pour le mal des narilles & du bec.

CHAP. XVII.

Il aduient souuent aussi aux oiseaux, vn mal qui leur fait enfler les narilles tout à l'entour, & leur monte aucunesfois iusques à la couronne du bec, & puis se fait vne crouste, laquelle se venant puis apres à leuer, le bec se trouue tout descharné par dessoubs: Encor par le moyen de ce mal eschet bien souuent que l'oiseau accueille plusieurs petits poux en la teste, qui luy courent & descendent iusques sur le bec, & entrent dedãs ses narilles, & adoncques l'oiseau se donne des pieds esdites narilles, dont luy procede ceste maladie. Pour prompt & seur remede à ce mal, nous enseigne Maistre Cassian, faut prendre du papier, & en faire de petites mesches, qui soient grosses comme vn fer d'aiguillette: puis prendre & tenir l'oiseau dextrement, & apres auoir allumé lesdites mesches à vne bougie, luy en donner le feu sur l'enfleure: mais qu'il ne luy donne trop aspre. Apres soit oingt l'endroict auquel on luy aura donné le feu, d'vn peu de graisse de geline, & par ce moyen il guarira. Aucuns ont esté d'aduis de luy donner le feu d'vn fer rond, mais il est plus dangereux que le feu des mesches ou allumettes susdits.

E iij

LIVRE SECOND

D'vn autre feu qui se donne aux narilles des oiseaux pour les embellir.

CHAP. XVIII.

IL se rencontre des oiseaux qui de leur naturel ont les narilles fort petites: aucuns Fauconniers cuidans les amender leur y donnent le feu, mais le plus souuent au lieu de les amender ils les gastent. Toutesfois si pour cet effect vous prend fantaisie de donner le feu à vostre oiseau, faire le pourrez en ceste maniere. Prenez vn caniuet de moyenne taille, & le faictes chauffer bien chaud, puis appuyez-le doucement & dextremēt sur le bord de la narille de l'oiseau, en esleuant la main, à fin de toucher plus sur le dehors: mais mieux vaudra que ce soit du taillant du caniuet, pour luy donner le feu moins paroissant: puis oignez l'endroict eschaudé d'vn peu de graisse de geline: & vous sera seur moyen de rendre à vostre oiseau plus belles narilles.

Du mal de barbillons qui vient dedans le bec des oiseaux, de ces causes & signes, & des remedes propres pour le guarir promptement.

CHAP. XIX.

L'occasion du rheume ou de la froidure qui descend de la teste sur bec & maschoires des oiseaux, souuentesfois leur aduient vn mal appellé les barbillons, ou fourcillons: lequel s'engendre dedans le bec de l'oiseau, & luy fait enfler, puis se rend & s'estend iusques à la langue, de sorte qu'il luy fait perdre l'appetit. Enfin croist de telle façon que les oiseaux ne pouuans plus serrer le bec, sont forcez & contraincts de mourir. Qui par consequent est vne maladie fort dangereuse. Pour laquelle bien cognoistre dés le commencement d'icelle, prenez l'oiseau, & luy ouurez le bec, & luy contemplez bien la langue & les barbillons, s'ils sont plus enflez que de coustume. Pour vous en esclarcir dauantage, vous pourrez prendre vn autre oiseau, & luy ouurir semblablement le bec, pour voir s'il aura la langue & les barbillons en mesme poinct que celuy que pensez malade: & par ceste conference discerner le poinct & la grandeur du mal. Pour remede, M. Molopin, au liure du Prince, enseigne qu'il faut prendre amendes douces, ou huile d'oliues lauée en quatre ou cinq eaux, puis auec vne plume de ceste huile arroser la gorge & la langue de l'oiseau trois ou quatre

DE LA FAVCONNERIE.

fois le iour, cinq ou six iours durant. Cependant si vous voiez que l'oiseau ne puisse paistre, taillez luy la chair en petits morceaux, & luy ouurant le bec dextrement & doucemét, faictes la luy aualler auec vn petit baston: mais ne luy donnez que demie gorge de moutó ou de poulaille. Ces cinq ou six iours passez, luy soit ouuert le bec dextrement, & auec vn petit cizeau ou caniuet, taillez le bout des barbillons, tant que le sang en sorte: mais aussi gardez vous bien d'en trop tailler. Apres cela soit l'oiseau oingt & arrosé de syrop de meures par dedans la gorge, & quelque temps apres d'huile d'amáde douces ou d'oliues, & ainsi faut continuer iusques à ce qu'il soit guary.

Du mal de chancre, de ses causes & signes, & des remedes propres pour les guarir.
CHAP. XX.

Souuent aduient le mal de chancre aux oiseaux puz de mauuaises chairs, & de grosses gorges, qui leur ont esté baillees sans prealablement les lauer ou tremper, ou sans les monder en Hyuer d'eau chaude, & en Esté d'eau froide. Ce qui est bien souuent cause que plusieurs flegmes & autres mauuaises humeurs s'engendrent dedans le corps & les entrailles des oiseaux, lesquelles venans puis apres à s'esmouuoir, montent ou font monter des fumees en la teste, qui leur cause vne grande eschauffaison de foye, puis font naistre & croistre le chancre en la gorge & en la langue de l'oiseau. De ce mal vous pourrez facilement apperceuoir lors que le paissant, il laissera cheoir ce qu'il prendra auec le bec, ou l'auallera à grand' peine. Lors luy ouurant le bec comme auec de coustume, vous luy apperceurez clairement le chancre en la gorge & en la langue. Le vray remede pour guarir ce tant fascheux mal, M. Cassian enseigne qu'il faut prendre huile d'amandes douces, ou huile d'oliues, lauee ainsi qu'il à esté dict au chapitre precedent, & luy en oindre la gorge & la langue trois ou quatre fois le iour. Puis apres faire vser à l'oiseau des pillules de lard, de sucre & moüelle de bœuf, ainsi que cy-dessus elles ont esté deuisées, & ce par trois ou quatre iours consecutifs. Et ce fait luy donner le past de poulaille ou chair de mouton graissée de l'huile dessusdite: & si ne sera aucun besoing que ceste huile d'amandes soit lauee. Mais toutesfois il vous faudra voir & visiter le chancre: & vous le voyez blanc, ayez vn petit fer, fait par l'vn des bouts en forme de racloire ou ratissoire, & par l'autre bout taillant. Si la langue est par trop chargee de chancre,

LIVRE SECOND

& tant qu'il ne se puisse tirer auec la racloire, fendez luy bien dextrement & doucement auecques le taillant du long du costé de la langue, puis dudit raclet rasclez toute celle blancheur de chancre que vous y verrez & trouuerez, & gardez bien que rien ny demeure: Puis prenez vn peu de cotton pour essuyer le sang de la langue. Et si tant estoit que l'autre costé de la langue fust pareillement chargé de chancre, fendez le tout ainsi que l'autre: puis prenez l'herbe dite, Capilli Veneris, & en tirez le ius, & l'en arrosez: & si ne trouuez de ladite herbe, prenez vn peu de vinaigre. Mais encores mieux vaudra le ius de limon: du quel lauerez sa langue & sa chair, iusques à ce qu'il soit du tout bien guary. Encores enseigne maistre Michelin vn autre remede tel qu'il ensuit. Prenez dit-il du sirop de meures, & en oignez bien la langue & la gorge à l'oiseau qui aura le chancre par deux ou trois iours consecutifs. Ayez puis apres du camphre en poudre, du succre candy, ou autre succre blanc, autant de l'vn comme de l'autre & meslez bien tout ensemble: & de ceste poudre mettez en vn petit dessus le chancre: car si vo' en mettiez par trop, il le pourroit manger trop asprement: mais y en mettant mediocrement, encor donnera elle atteincte au fort chancre iusques à la racine: puis apres soit l'oiseau pu de chair bonne & fraische de vollaille ou de Mouton: laquelle ait esté preallablement lauee en bonne huille d'oliues ou d'amendes douces.

Du mal de la pepie qui vient aux Faucons sur la langue à cause de rheume, de ses causes & signes, & des remedes propres pour la guerir.

CHAP. XXI.

LE mal de la pepie vient le plus souuēt en la langue des Faucons, à cause qu'ils ont esté pus de mauuaises chairs & puātes, qu'on leur à baillees sans lauer ou nettoyer: & à ceste occasion s'engendrent flegmes & grosses humeurs dedans leurs corps & entrailles, dont les fumées & vapeurs leur montent puis apres en la teste: lesquelles puis apres condensees en pituite leur descendent sur la langue, & de leur corruption s'y engendre la pepie au bout d'icelle, tout ainsi que l'on void aduenir ordinairement aux poullailles. Vous apperceuerez cestuy mal, lors que vous verrez vostre oiseau souuent esternuer, & apres auoir esternué faire vn cry par deux ou trois fois. Ce que luy voyant faire, & le prendrez & luy visitant la langue vous luy trouuerez la pepie au dessous

DE LA FAVCONNERIE.

foubs d'icelle, Pour y donner remede, dit maistre Molopin au liure du Prince, qu'il faut prendre bonne eau rose, & d'vn morceau de cotton attaché au bout d'vn petit baston, & trempé en icelle eau rose frotter & lauer tres-bien la langue à l'oiseau : puis apres d'huille d'amandes douces, ou d'oliues, ainsi lauee comme cy dessus a esté enseigné, lui oindre la langue deux ou trois fois le iour par trois ou quatre iours consecutifs. Ce faict vous verrez la pepie toute blanche & mollifiee. Alors vous prédrez vn caniuet, & de la poincte d'iceluy sousleuerez la pepie, en la tirant tout doucement dehors, ainsi que l'on a accoustumé de la tirer aux poulailles. Mais donnez-vous garde de ne la tirer tant qu'elle soit bien mollifiee : car autrement vous pourrez faire grand mal & grád dommage à l'oiseau. Et n'oubliez, apres que luy aurez osté la pepie, de luy oindre & arroser (trois ou quatre fois le iour) la langue de l'vne des huiles susdites, iusques à ce qu'il soit guary.

Du mal de palais qui enfle aux oiseaux par froidure & rheume de teste, de ses causes & signes, & des remedes propres pour les guarir.

CHAP. XXII.

L aduient par fois aux oiseaux vne autre maladie, qui est, que le palais leur enfle, pource qu'ils sont morfondus & chargez de rheume en la teste. Ce mal pourrez vous cognoistre & apperceuoir lors que verrez vostre oiseau ne pouuant & n'osant bonnement serrer le bec, & au surplus faire chere triste & mauuaise plus que de coustume, & mettre auec bien grande peine sa chair en bas. Voyant cela si vous luy ouurez le bec, vous luy trouuerez le palais blanc & enflé. Mais aussi ayant trouué quelque commencement de ce mal, il vous faudra bien diligemmēt visiter le bec de l'oiseau, & regarder s'il y a aucune chose qui l'empesche de le serrer ainsi que de coustume. Car aucunesfois le bec croist & surmonte d'vne bande plus que de l'autre, & faict ceste excrescence que l'oiseau ne peut en aucune façon reserrer le bec à son droict poinct.

Pour remede à ce mal, enseigne maistre Cassian, qu'il faut faire des pillules de lard, succre, & mouelle de bœuf, composees par la forme cy dessus enseignee, & en donner à l'oiseau malade, chasque matin vne ou deux par l'espace de quatre ou cinq iours. Et ne le paistre iusques à

E

vne heure ou deux apres la prinſe deſdites pillules: mais à ſon paſt luy donner chair de moutō ou poulaille arroſee des huiles deſſuſdites. Ces cinq ou ſix iours paſſez, luy faudra ouurir le bec, & auec la racloire mētionnee cy deſſus au chapitre du chancre, luy racler tout doucement ceſte blancheur apparoiſſant en ſon palais. Toutesfois ſi vous apperceuez que l'enfleure ſoit diminuee, ne ſera beſoing d'y faire autre choſe, ains ſeulement luy continuer l'arroſement des huiles ſuſdites. Mais ſi l'enfleure ſe trouuoit haute outre meſure, vous la luy pourriez fendre au long, ou vn peu gerſer, ſans entrer trop auant, pource qu'on le pourroit legerement faire mourir. Puis apres ayant eſprainct du jus de l'herbe de Capilli Veneris, l'en pourriez lauer par deſſus le mal, luy arroſant touſiours ſon paſt des huiles deſſuſdites, iuſques à ce qu'il fuſt bien guary.

Du mal des ſangſuës, de ſes cauſes & ſignes, & des remedes propres pour le guarir
CHAP. XXIII.

Ous voyons aucuneſfois que les oiſeaux ſe baignans en eaux coyes & croupies, ou en fontaines limonneuſes, s'amuſent à y boire, & lors leur entrent petites ſangſuës dedans la gorge, ou dedans les narilles: leſquelles viennent puis apres à s'enfler du ſang qu'elles boiuent dedans le corps de l'oiſeau, qui eſt la ſeule cauſe que bien ſouuent ils cheent en peril de mort, à faute d'y donner vn bon & prompt remede. De ce mal vous pourrez apperceuoir, voyant la ſangſuë ſe remuer dedās la gorge de l'oiſeau, lors qu'il prend ſon paſt, & aucuneſfois ſe monſtrer par les trous des narilles. Pour remede à ce mal, maiſtre Aimé Caſſian nous enſeigne qu'il faut prendre quatre ou cinq punaiſes toutes viues, & les mettre ſur vn charbon de feu ardent: puis faire ouurir la gorge à l'oiſeau, & luy faire pancher la teſte ſur ledit charbon, de telle façon que la fumée de ces punaiſes bruſlantes luy puiſſe entrer en la gorge & és narilles: car leſdites ſangſuës y ſeront incontinent qu'elles auront ſenty la fumée, & cherront dehors. Autre excellent remede extraict du liure du Prince, nous enſeigne maiſtre Molopin: Prenez, dit-il, deux ou trois gouttes de jus de limon, & les faites degoutter dedans les narilles de l'oiſeau, vous verrez qu'incontinent apres il mettra les ſangſuës dehors. Et encore a dit maiſtre Mi-

DE LA FAVCONNERIE

chelin, qu'en mettant de la moustarde sur les narilles de l'oiseau, il a par plusieurs fois experimenté que les sangsues en sont issues.

Du mal des maschoires, qui vient dedans le bec, de ses causes & signes, & des remedes propres pour les guarir.
CHAPITRE XXIIII.

Vcunesfois aduient dedans le bec des oiseaux vn mal, que les Fauconniers appellent vulgairement, le mal des maschoires: & procede le plus souuët de trop leur serrer le chapperon, ou de ce que le chapperon est trop petit. Aduient aussi par fois du rheume de la teste, qui leur descend sur l'os du bec. Vous apperceurez ce mal de ce que l'oiseau ne pouurra bonnement ouurir ne fermer le bec. Pour remede à ceste maladie enseigne maistre Aymé Cassian, prendre de l'huile d'amendes douces, & en arrouser tresbien la gorge & l'os du bec de l'oiseau par trois ou quatre iours consecutifs. Et au defaut de ceste huile d'amendes, prendre de bonne huile d'oliues, & la lauer en l'eau deux ou trois fois, & luy en faire semblable arrousemët: mesmes luy en oindre & lauer sa chair, comme a esté dit cy dessus. Aussi dit ledit maistre Cassian que pour oster la premiere & principale cause du mal, il sera bon luy faire prëdre des pillules de lard, succre, & moüelle de bœuf, par la forme cy deuant plus au long deduitte.

Du mal de bec, de ses causes & signes, & des remedes propres pour le guarir.
CHAP. XXV.

Par fois il aduient vn autre mal & fascheux inconuenient aux oiseaux par la faute des Fauconniers qui les gardent & pensent. Qui est vn certain mal de bec, qui le fait rompre & esclatter. Et procede de ce qu'en paissant les oiseaux, aucunesfois il leur demeure quelque petit de chair au dessus du palais pres le bout du bec: laquelle chair se vient puis apresà pourrir, & pourrissât corröpt & gaste le bec de l'oiseau tellemët qu'ö le void se röpre & choir par esclats. Autresfois aduiët aussi ce mal à faute d'affiner & appointer le bec à l'oiseau

E ij

ainsi qu'il est requis : car il croist tant d'vne part & d'autre, qu'en fin est force qu'il se rompe : & puis s'engendre vne formiere, qui les fait esclatter & dechoir. Pour remede à ceste maladie, dit maistre aymé Cassian qu'il faut prendre l'oiseau, & diligemment luy visiter le bec, en le luy taillant & bien nettoyant. Et si on y trouue formiere, la lauer & nettoyer aussi tresbien, tant qu'on la mette dehors

Du haut mal ou Epilepsie, dont les oiseaux tombent par fois, de ses causes & remedes propres pour les guarir.

CHAP. X.

Velquesfois il aduient que les Faucons tombent de l'Epilepsie ou haut mal : & leur procede ce mal, comme dient les maistres Fauconniers, de certaine chaleur de foye qui leur fait monter les fumees au cerueau & puis apres tomber du haut mal. Pour remedier à ce fascheux inconuenient, maistre Molopin au liure du Prince, dit qu'il faut chercher derriere la teste de l'oiseau, & là on luy trouuera deux fossettes, lesquelles il luy faut chauffer d'vne verge d'airain ou fil de richard, & il guarira. Et si celle recepte ne profite, faites celle qui cy apres ensuit. Prenez le petit rond, duquel a esté cy dessus parlé & le faites fort chauffer : puis luy en baillez le feu sur la teste par la maniere deuant dite : mais que ce soit doucement & dextrement : car autrement le pourriez tuer. Ce fait prenez lentilles rousses, & les mettez secher au four, & en faites poudre subtile, & encores de la limeure de fer la plus delice que pourrez trouuer autant de l'vn côme de l'autre, & les meslez & battez fort ensemble auec du miel de mousche recent. Puis en ayant fait des pillules de la grosseur d'vn moyen pois, prenez vostre oiseau & luy en faites aualler deux ou trois : le tenant puis apres tousiours sur le poing, tant qu'il ait esmuti vne fois ou deux : puis soit mis au feu ou Soleil, & ne soit pu iusques à deux ou trois heures apres, que vous luy donnerez d'vne aisle de Pigeon : luy continuant ainsi ceste façon de medecine & regime iusques à sept ou huict iours consecutifs. Et ce pendant soit ledit oiseau tenu de nuict à la fraischeur, & pareillement de iour en lieu obscur. Autre recepte pour guarir de ce mal à enseigné maistre Aymé Cassian, disans qu'il faut fendre à l'oiseau la

DE LA FAVCONNERIE.

peau deſſus la teſte à l'endroit des foſſettes deſſuſdites, & là ſont petites veines ou arteres qu'il faudra ſerrer & lier auec vn petit fil de ſoye: puis apres oingdre & en graiſſer ceſt endroit de ſang ou graiſſe de poulaille: & conſequemment luy donner des pillules de lentilles & limure de fer par la forme cy deſſus eſcrite, par l'eſpace de ſept ou huict iours. Et de nuict ſoit tenu au ſerain & au vent, & de iour en lieu obſcur, comme cy deſſus a eſté dit, & deux ou trois heures apres ſoit pu d'vne aiſle de Pigeon ou de vollaille de moyenne gorge: mais donnez vous garde de tenir autre oiſeau pres de luy, ou le paiſtre ſur le meſme gant: car ceſte maladie eſt dangereuſe & contagieuſe, & pourroit prendre à autres oiſeaux qui en ſeroient approchez, ou pus ſur le meſme gant.

FIN DE CE SECOND LIVRE.

Liure Troisiesme.

CHAPITRE I.

AV liure precedent nous vous auons declaré & enseigné au plus pres de bien qu'il nous a esté possible tous les moyens laissez par escrit & monstrez par ces trois bons & excellents maistres Fauconniers cy dessus nommez, tant pour conseruer Faucons en santé, que pour les guarir des maladies & accidents qui leur peuuent aduenir en la teste & parties d'icelles: Or reste-il maintenant à vous declarer par ordre les maladies qui suruiennent dedans le corps des oiseaux, & les remedes propres & requis pour icelles guarir & saner, & remettre les oiseaux au premier & bon estat de leur santé: ce que i'ay entreprins vous enseigner en ce troisiesme liure: & ne vous rien celer des notables secrets & bons enseignemens que i'ay peu par experience apprendre & sçauoir des trois maistres desusdits: nommément du bon maistre Aimé Cassian, qui sur tous a esté expert & bien experimenté en ce noble art de Fauconnerie.

Du mal de la pierre, ou de la croye qui aduient aux boyaux ou bas fondement des oiseaux, de ses especes, causes & signes, & des remedes propres pour le guarir.

CHAP. II.

DOncques vous serez aduertis qu'il aduient souuent aux Faucons vn mal de pierre (qu'aucuns maistres Fauconniers ont voulu appeler mal de croye) qui les tourmente & vexe merueilleusement. De ce mal de pierre y a deux especes: l'vne se prend aux boyaux & intestins de l'oiseau: l'autre se tient au bas du ventre pres

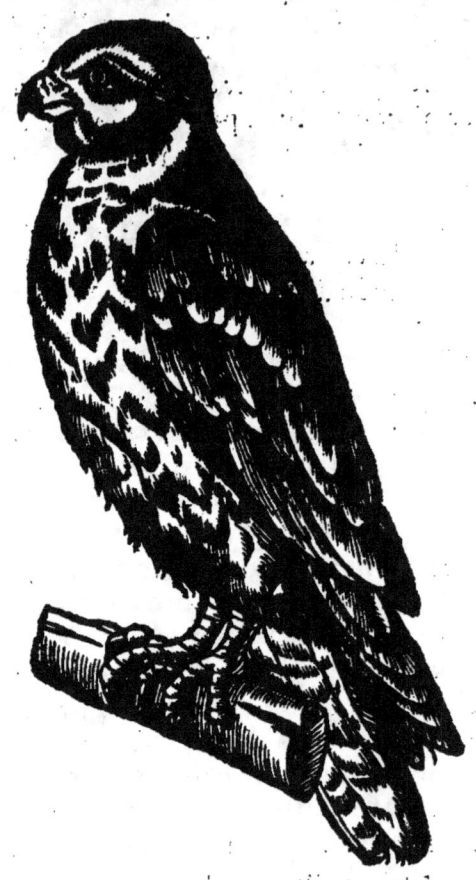

du fondement. Et fe peuuent bien guarir & tirer toutes deux enfemble. Maiftre Aimé Caffian nous enfeigne, que le mal de la pierre, dite croye, vient à l'oifeau de manger mauuaifes viandes & groffes chairs, lefquelles leur opilent & aboutiffent tous les boyaux & le ventre, comme cy deffus à efté dit en parlant du mal de rheume qui prend aux oifeaux par la tefte. Et de telles ordures & bouteffes leur aduient vn efchauffement de foye: lequel eftant ainfi exceffiuement efchauffé, leur deffeche les boyaux, de telle façon qu'ils ne peuuent efmutir, & faut que la mort s'en enfuiue, fi on ne leur donne vn prompt & feur remede. La pierre du bas inteftin pres le fondement, procede ordinairement de l'ordure que faict l'oifeau à l'efmutir, & fe concree ladicte pierre au bout du boyau cullier, ou fondement : & deuient tant groffe que l'oifeau ne

la pouuant ietter dehors, deuient tout maigre & alangouré, & en fin demeure constipé de telle sorte qu'il luy conuient mourir. Toutesfois quand le Faucon est de sa nature chaud & gras, il la iette bien dehors. Vous pourrez facilement apperceuoir ce mal de pierre ou croye, lors que vous verrez vostre oiseau esmutir piece à piece, Car lors se cōmençant la croye à engendrer & concreer, le passage des intestins deuient estroict, d'autant qu'en emporte & estouppe la pierre, qui commence à se former. Et quand vous le verrez esmutir à deux fois coup sur coup, & à vne autre fois vn peu plus retardée, lors vous pourrez estre bien asseuré que la pierre sera formée dedans le corps. Mais pour ne rien oublier, ie vous veux bien aduertir que luy voyant le fondemēt eschauffé & sortant vn peu dehors, les plumes de son brayer ordes de son esmutissement, & le voyant pareillement souuent mettre son bec dedans son fondement: & lors pourrez-vous bien seurement apperceuoir qu'il aura la pierre ou croye au fondement. Encore quand il esmutit & fait semblant de se coucher sur le poing du Fauconnier qui le tient, & a les yeux troubles plus que de coustume, lors pourrez croire de verité qu'il a la pierre pres du fondemēt: & pource qu'il ne la peut vuider, est en danger apparent de mourir. Pour donner remede à ce mal, dit M. Aymé Cassian, qu'il faut faire vn petit lardon de lard frais, & non rance, de la grosseur d'vne plume d'Oye, & de la longueur d'vn pouce en trauers: puis prēdre aloës cicotrin en poudre, & en poudrer entierement ledit lardon: apres auoir prins l'oiseau, & luy auoir dextremēt ouuert le fondement, luy mettre là dedans ledit lardon, en la forme qu'on baille aux hommes vn suppositoire. Et si le lardon est trop tendre & mol pour entrer dedans le fondement de l'oiseau, soit embroché d'vne plume de geline, laquelle neantmoins ne deura passer tout outre ledit lardon: car passant outre elle pourroit faire grand mal à l'oiseau. Par le moyen donc de ladite plume vous pourrez plus aisément paruenir à l'effect dudit lardon, mais aussi vous le faudra-il tout doucement retirer apres que verrez le lardon entré dedans le fondement de l'oiseau. Ce faict prendrez des limaçons, & les ayans preparez & accoustrez en la forme dite cy dessus, au huictiesme chapitre du second liure, en baillerez à vostre oiseau, ainsi que plus amplement est declaré audit chapitre. Et luy sera baillée ladite medecine de limaçons incontinent apres luy auoir mis le lardon dedans le corps. Et en defaut de limaçons, vous luy pourrez bailler aussi les pillules cōposées de lard, mouëlle de bœuf, & sucre, par la forme cy dessus deduicte au cinquiesme &
neufies-

neufiesme chapitre dudit second liure. Puis sera mis l'oiseau au feu ou au soleil, & ne sera pu iusques à vne heure apres midy. Et si voyés qu'il endure bien le feu ou le soleil, laissez le y plus longuement, car la chaleur luy est fort profitable: Puis soit pu d'vne cuisse de geline à demie gorge ou peu plus. Et si pouuez recouurer rats ou souris, ne faillez à l'en faire paistre. Car trop mieux valent que pigeons ou gelines. Et ne soit tenu au vent, sinon quand il fera grand chaud. Puis apres au vespre quand il aura enduit, luy soient donnez cinq ou six clouds de girofle enueloppez en vn petit de cotton ou peau de geline, ou rompus vn peu auec les dents: Soit ceste forme de medecine continuée par trois ou quatre iours (excepté le lardon suppositoire qui ne se doit donner qu'vne fois) & par ce moyen vostre oiseau sera fort bien purgé. Mais aussi donnez vous bien de garde, qu'il ne remette hors les clouds de girofle. Car meilleur drogue ne plus propre ne pouuez vous donner à l'oiseau malade, specialement de rheume de la teste, combien qu'en toute manieres de filandres & autres maladies, celuy soit fort idoine secours. Maistre Molopin au liure du Prince a enseigné encores vn autre bon remede à ce mal, de pierre: soit prins, dit-il, le fiel d'vn petit cochon de laict, aagé de quinze iours ou trois sepmaines, & mis au bec de l'oiseau de telle addresse & dexterité, qu'il le puisse aualler sans le rompre, & sans rien en remettre ou reietter: puis luy soit donné vn petit lopin du cœur d'iceluy cochon de la grosseur d'vne sebue moyennement grosse: Et l'ayant puis apres mis au feu ou au soleil, laissez le ainsi ieusner iusques au vespre. Ceste medecine est moult propre & bien approuuée pour tous oiseaux de proye qui ont mal de pierre ou de croye. Mais si c'estoit vn Autour ou vn Esperuier qui eust ceste maladie de la croye, ne luy en faudroit donner qu'vne fois: & aux autres oiseaux estans de plus forte nature & complection n'y aura danger de leur en faire prendre par trois diuers iours. Or l'heure du vespre venuë vous paistrez vostre oiseau de poulaille, ou mouton, ou bien de quelques petits oiseaux. Et le lendemain ayez laict de cheure si en pouuez recouurer, sinon prenez laict de femme, & y trempez la chair dont voudrez paistre vostre oiseau: Si ainsi le paissez trois iours à petite gorge sans doute il se guarira. Autre remede enseigne encores maistre Michelin, pour cestuy mal de croye, ou pierre, disant. Soit faite la medecine dessusdite de lard, moüelle de bœuf, & succre en poudre de moyenne cuitte, & saffran en poudre, moins la moitié que de succre, & des trois autres autant de l'vn que de l'autre: Mais

G

que le lard ait trempé, ainsi que cy-dessus a esté dit, par l'espace de vingt & quatre heures, luy changeant l'eau trois ou quatre fois, & soit mis de nuict au serain : Puis soient faictes vos pilulles de la grosseur d'vne moyenne febue, & vne ou deux d'icelles (à vostre discretion) données à l'oiseau qui soit mis au feu ou au Soleil, & puis apres à son heure peu de mouton ou de poullaille par raison : continuez ceste medecine par trois ou quatre iours, luy donnant, si bon vous semble, des cloux de girofle, par la forme cy-deuant enseignée, & vous l'en verrés bien fort allegé. Luy-mesmes à laissé par escrit & enseigné encores autre bon remede. Prenés, ce dit-il, le cœur d'vn mouton, & l'ayant couppé en petits morceaux, mettrés le tremper en laict d'asnesse ou de cheure, ou de femme, tout vne nuict : Et le lendemain matin pouldrez vostre laict d'vn petit de succre de premiere cuitte, puis de ce cœur de mouton ainsi trempé dedans ce laict soit pu vostre oiseau raisonnablement. Si vous luy continuez par trois iours ceste medecine, vous le trouuerrez grandemēt soulagé de son mal de croye, & en pourrez faire vser indifferemment à tous oiseaux sans nul danger.
Autre recepte pour guarir ce mal a enseigné maistre Molopin. Prenez, dit il, d'vne herbe laquelle est appellée Nasitort, & la pillés dedans vn mortier: puis en prenés le ius, & le mettez dedans vn boyau de geline long d'vn poulce en trauers, qui soit lié par les deux bouts : presentez puis apres ce boyau bec de vostre oiseau, & faites tant qu'il l'aualle & mettre en bas. Et si ne trouuez du Nasitort, recouurez s'il est possible, d'vne autre herbe, comme Theodoin, de laquelle vous ferez comme de la precedente: Puis mettez vostre oiseau au feu ou au soleil, & ne soit pu iusques à quelque my-iour, de quelque bon past vif: pource que telle medecine luy aura destrempé tout le corps : laquelle neantmoins vous continuerez par deux ou trois iours, ou moins, selon ce que verrez que la premiere prinse aura fait bonne ou moindre purgation. Et par lequel moyen vostre oiseau guarira. Autre recepte pour guarir ce mal met encores maistre Molopin au liure du Prince: Prenez, dit-il, de la semence de Lambrusque pesant vn tournois, & aussi de la semence d'Espargoutte pesant vn tournois, semence de persil pesant vn tournois, semence d'ache pesant vn tournois, succre de premiere cuitte vne dragme, graine de Staphizagria pesant vn tournois, la moitié de la coquille d'vn œuf, vn demi septier ou peu plus d'eau de riuiere bien nette, & vous pourrez mettre le tout ensemble en vn petit pot neuf, & le faictes bouillir tant qu'il vienne à la moitié moins,

Apres soit coulé & passé par vn linge delié. Puis soit prins casse fistule le pesant d'vn tournois, Turbithile, le pesant d'vn tournois, Hermodactyles, le pesant de deux tournois, Aloës de Cicotrin pesant trois tournois: Et de tout ce soit faict poudre subtile, qui soit mise dedans ladite eau boüillie auec les autres mixtions. Puis mettez ladite eau ainsi mixtionnée dedans la vessie d'vn porcelet, au col de laquelle vous attacherez bien proprement le tuyau d'vne plume d'oye, ou de quelque autre oiseau pour seruir de côduit au clystere que voulez bailler à vostre oiseau, & le lierez si bien que rien n'en puisse sortir ou eschapper. Puis apres appliquerez tout doucement ledit tuyau au fondement de vostre oiseau, & luy ferez peu à peu entrer ladite eau dedans le corps, par la mesme forme & maniere que l'on baille des clysteres aux hommes. Puis soit mis au soleil ou au feu: & ne soit pu iusques apres midy, que vous luy donnerez de la cuisse d'vne ieune volaille: & par ce moyen il guarira. Or deuez-vous sçauoir & notter diligemment, que de toutes les receptes cy dessus declarées vous pouuez choisir celles qui vous sembleront mieux à propos: & d'icelles vsera à vostre bonne discretion, pour donner guarison à vostre oiseau malade de la pierre ou croye dessusdite.

Du mal des filandres, qui aduient aux Faucons en plusieurs parties interieures de leurs corps, & des remedes pour le guarir: Et de ses especes, causes & signes, Et prem.ierement des filandres de la gorge.

CHAP. III.

Les maistres Fauconniers dient & tiennent pour chose asseurée, que tous oiseaux ont des filandres: Dont ils sont trois sortes ou manieres communes & ordinaires: & en adioustent vne quatriesme espece, pire que les autres (qu'ils nomment aiguilles): dont sera cy apres parlé en son lieu & ordre. De toutes ces quatre manieres de filadres aucûs oiseaux en sont plus, & aucuns moins affligez. Et leur aduiennent ces maladies pour auoir esté pus & nourris de grosses & mauuaises chairs, & aucunesfois puantes ou autrement mal nettes: à cause dequoy s'engendrent & multiplient en leurs corps les humeurs grosses & vicieuses qui font lesdites filandres. Par fois aussi leur aduient ce mal du vol qu'ils peu-

uent auoir faict, soit aux champs, soit en riuiere: C'est à sçauoir, quand l'oiseau vollant a battu sa prinse, & s'efforçant à la battre s'est rompu quelques petites veines dedans le corps: Et à ceste occasion s'espand le sang dedans ses entrailles, & là se seiche & caille, dont viennent & s'engendrent ces filandres en grand nombre. Et puis pour la puanteur du sang ainsi caillé & figé, qui est tout corrompu dedans le corps, comme estant le sang hors de ses vases, les filandres viennent à chercher le plus net du corps pour fuir celle puanteur, & montent ou au cœur de l'oiseau, ou iusques à la gorge, tellement qu'il en meurt. Lors quelques vns disent que l'oiseau est mort du mal de la teste, ou de croye: mais ils s'abusent, car il est mort de filadres, ou d'aiguilles, qui pis est. Or nous dirons premier des filandres, l'abondance desquelles est aucunesfois si grande, qu'elles viennent à monter iusques à la gorge des oiseaux, & iusques aux pertuis pres du palais, par où l'oiseau prend & remet son haleine, & par iceluy montent au cerueau, dont aduient qu'ils en peuuent mourir. Et pourrez cognoistre que l'oiseau aura cet inconuenient à la gorge, si quand vous l'aurez pu les filandres sentans la fraischeur de la chair se remuent en telle maniere, que verrez vostre oiseau qui se prend à baailler souuentesfois, pensant secourre & ietter ces filadres dehors, dont par fois viennent à ietter leur gorge. Encore pourrez cognoistre que l'oiseau a des filandres en la gorge, quand il s'y grattera du pied. Adonc soit prins gentiment, & luy soit regardé dedans la gorge, & vous le verrez remuer dedans icelle. Pour faire mourir lesdites filandres, dit maistre Aimé Cassian, prenez vne grosse raue, & faites vn trou dedans, en maniere d'vne foussette, & l'emplissez d'eau, puis mettez ladite raue dedans la braise bien chaude, & en luy changeant la braise iusques à ce qu'elle soit bien cuitte par l'espace de demie heure ou plus. Et si vostre eau se diminuë, remplissez tousiours vostredite fossette: combien que de sa nature la raue rende assez d'eau. Apres soit mise la raue en vne escuelle, & pressez tout le ius tant qu'il ne demeure rien. Puis prenez saffran en poudre, du gros d'vn petit pois, & le mettez en ladite eau, & luy en lauez sa chair quand le paistrez, & ne luy en donnez que demie gorge. Et si d'auenture il ne se veut paistre, gardez la luy iusques à ce qu'il ait plus grand appetit de manger. Si vous luy continuez ceste medecine par trois ou quatre iours continus, sans doute lesdites filandres mourront, & vostre oiseau guarira.

DE LA FAVCONNERIE.

D'vne autre seconde espece de filandres, qui viennent aux estraines & aux reins des oiseaux, & des remedes propres à les guarir.

CHAP. IIII.

IL y a vne autre espece de filandres, qui s'engendrent & concreent pareillement dedans le corps des oiseaux, lors qu'ils se retrouuent chargez de grosses humeurs, ordures, & putrefaction: dont naissent lesdites filandres. Puis cherchans quelque endroit plus net, montent aux reins, & aux estraines des oiseaux, qu'ils percent & gastent, tellement que tost apres on les void mourir. De ceste espece de filandres vous pourrez appercenoir, lors qu'entendrez vostre oiseau crier & se plaindre la nuict, auec vne voix lamentable, comme, crac, crac. Encore autrement le pourrez-vous descouurir, quand portant au matin vostre oiseau sur le poing, vous sentirez qu'il vous estreindra plus fort qu'il n'auoit accoustumé: & il fera semblant de se coucher sur la main, ou se plumera sur le dos à l'endroit des reins ou estraines. Et lors tenez-vous tout asseuré que les filadres ou aiguilles des reins le tourmentent: & qu'il est en grand danger de mort, si vous n'y donnez quelque bon & prompt remede. Lequel, si vous en voulez croire le bon maistre Aimé Cassian, sera tel. Vous prendrez des lentilles des plus rouges que vous pourrez recouurer, & les ferez bien essuyer & seicher au Soleil, ou deuant le feu: & prédrez aussi de la graine à vers, la moitié moins toutesfois que lesdites lentilles: puis de tous ces deux simples meslez ensemble ferez poudre bien deliée & subtile, laquelle vous delayerez en huile d'oliue, puis en ferez vne emplastre, que vous estendrez sur toile ou cuir, & puis l'appliquerez sur les estraines ou reins de l'oiseau, & la changerez apres qu'elle y aura demeuré quatre ou cinq heures. Et par ce moyen ce dit M. Cassian, mourront lesdites filandres. Vne autre recepte enseigne M. Michelin, pour faire mourir lesdites filandres. Prenez, dit-il, fueilles de pescher, herbe de ruë, & herbe de méte: & apres les auoir bien pilées en vn mortier, tirez & exprimez-en le ius, puis dedans ledit ius delayez de la poudre à vers: & en faites emplastre sur toile ou cuir, qui puis apres soit appliquée sur les reins de l'oiseau, deux fois le iour: c'est à dire, vne fois au matin, & autre fois au vespre, & ainsi continuée par quatre ou cinq iours. Et cestuy, vous sera vn bon moyen pour faire mourir lesdites filandres.

G iij

LIVRE TROISIESME

D'vne autre espece de filandres qui viennent aux cuisses des Faucons, & les remedes pour les guarir.
CHAP. V.

Vtre maniere de filandres (lesquelles aucuns ont appellées vers) viennent aux cuisses des oiseaux. Et s'engendrent à l'occasion de ce que par fois les negligens ou mal aduisez Fauconniers mettent leurs oiseaux sur la perche sans chapperon: qui est cause de les faire debattre à grande force: tellement qu'ils se rompent par fois les veines des cuisses, specialement les oiseaux Hagars plustost que les Sors. Par ce moyen le sang escoulât des veines rompues s'espand au long des cuisses, & encores au long du bas ventre entre cuir & chair: & de ce sang ainsi caillé & corrompu se concreent & engendrent puis apres tant de vers ou filandres, qu'il est force à l'oiseau de mourir. Encores aduient par fois cet inconuenient à l'oiseau de ce que se battant sur le poing du Fauconier, il se donne aucunefois forte escousse, & le Fauconnier qui le porte par colere ou autrement luy en redonne aussi par fois vne autre: qui est cause de luy faire rompre les veines, & engendrer (ainsi que cy dessus est recité) lesdites filandres. Desquelles vous pourrez apperceuoir, voyant vostre oiseau se plumer souuent les cuisses & le ventre, & en faire cheoir des plumes. Pour remede à ces vers ou filandres, maistre Molopin enseigne & commande de faire à l'oiseau malade la medecine ou emplastre du ius de fueilles de pescher, ruë, & mente, & poudre à vers, dont a esté mise la recepte au chapitre precedent cestuy. Ou bien du ius desdites fueilles & herbes, lauez les cuisses & le ventre de l'oiseau malade deux fois le iour par quatre ou cinq iours: & sans doute mourront lesdits vers & filandres, & vostre oiseau guarira.

D'vne autre espece de vers ou filandres, que l'on nomme vulgairement aiguilles, & sont pires que toutes les autres: & des remedes pour les guarir.
CHAP. VI.

IL y a encores vne autre quatriesme espece de vers ou filâdres beaucoup plus dâgereuses & pernicieuses que toutes les autres, qui sont nômées aiguilles, à cause qu'elles sôt plus courtes & subtiles que les autres filandres, qui montent à la gorge & aux estraines. Les aiguilles s'engendrent & concreent és corps des oiseaux,

DE LA FAVCONNERIE.

à cause des mauuaises humeurs qui y abondent, comme nous auons dit des autres. Mais elles sont beaucoup pires, pource que fuyans la puanteur desdites humeurs corrompuës, & cherchans lieu plus net passent au trauers des boyaux & montent iusques au cœur. Et si plustost n'y est remedié, l'oiseau ne peut fuir qu'il ne meure. Vous vous pourrez apperceuoir de ce mal d'aiguilles, lors que vous verrez vostre oiseau s'escourre dessus le leurre. Ou quand le tenant sur le poing vous le sentirez vous estreindre & serrer beaucoup plus fort que de coustume. Pour remede à ce mal des aiguilles, enseigne maistre Molopin ceste medecine. Prenez, dit-il, Stafisagria, & de l'herbe de Barbarie ou rheubarbe autant de l'vne comme de l'autre: & de l'aloës cicotrin autant que des deux autres ensemble, & ayant tout mis en poudre, meslez les bien l'vn parmy l'autre, puis enueloppez ladite poudre en peau de geline, ou en cotton la grosseur d'vne noisette, & la faites aualler à vostre oiseau. Apres ce donnez luy de la chair aussi gros qu'vne febue: puis le mettez au feu ou au soleil: & ne le paissez iusques apres midy, que vous luy donnerez demie gorge. Si vous luy continuez ceste medecine par trois iours consecutifs, vous y cognoistrez grand amendement. Mais soyez aduertis de ne faire vser de ceste poudre à oiseau qui soit maigre: car il ne la pourroit endurer: soyez aussi aduisé de luy mettre sur sa chair du poil de porc taillé bien menu: car il luy pourra grandement profiter. Vn autre bon & seur remede pour le mal des aiguilles, à enseigné maistre Michelin au liure du Prince: duquel vous pourrez aider & accommoder au defaut du precedent. Prenez, dit-il, de la corne de Cerf, & la mettez au feu, tant qu'elle soit tres-bien cuitte, & comme reduite en charbon. Puis apres qu'elle sera bien refroidie mettez-là en poudre bien subtille. Prenez aussi d'vne grosse graine, que l'on appelle en Latin Intybus, autant comme ladite corne, & la mettez pareillement en poudre. Prenez encores de la poudre à vers, autant cóme des deux autres: & de l'aloës cicotrin la moitié moins que de la poudre de corne de Cerf: & de la theriaque (qu'on appelle vulgairement triacle) la moitié moins que dudit aloës. Et toutes ces choses bien meslées ensemble, soient destrempées dedans du miel, & lesdites poudres y mixtionnées peu à peu, tant qu'elles soient reduites en masse pour faire pillules: lesquelles vous pourrez former puis apres de la grosseur d'vne noisette, & en donner tous les matins à vostre oiseau par l'espace de cinq ou six iours: & puis en apres soit pu à demie gorge. Et si pour la premiere fois que luy en aurez donné vous

aperceuez qu'il ait vouloir de remettre dehors, les iours enſuiuãs vous pourrez enuelopper ladite pillule de peau de geline ou de cotton, cõme auons cy-deſſus remonſtré. Et tiennent leſdits maiſtres Faucõniers, que ceſte forme de medecine eſt vn prompt & ſeur moyen pour faire mourir leſdites aiguilles. Maiſtre Aymé Caſſian dit, que pour remede à ce mal d'aiguilles eſt propre la medecine cy-deſſus recitée, & par luy enſeignée pour les filãdres. Prenez, dit-il, de l'herbe de ruë, & de l'herbe d'abſince, (ou encens puant) autant de l'vne comme de l'autre, fueilles de peſcher autant que des deux autres, pillez toute enſemble, & en eſpreignez le jus: dedans lequel mettrez puis apres vn peu de la poudre à vers: puis mettez la medecine ainſi compoſée en vn boyau de geline, & en faictes vſer en la maniere deſſuſdite à l'oiſeau malade des aiguilles. Auſſi ſoyez aduiſez que de tous les remedes cy-deſſus recitez vous pouuez faire vſer à voſtre oiſeau, ſelon voſtre bonne diſcretion, tant pour les filandres que pour les aiguilles. Mais donnez vous bien garde de donner à voſtre oiſeau fortes medecines, s'il n'eſt haut & gras, autrement il ne les pourroit ſupporter.

Des apoſtumes qui s'engendrent aucunefois dedans le corps des oiſeaux: de leurs cauſes & ſignes, & des remedes pour les guarir.

CHAP. VII.

ADuient ſouuent que dedans le corps des Faucons, s'engendrent & forment groſſes & dangereuſes apoſtumes: & leur vient ce mal, pour prendre trop les hayes & les buiſſons: ou pour trop ſe debattre, ſoit ſur poing, ſoit à la perche: de frapper ſur leur proye, en quoy faiſant ils ſe froiſſent, & s'eſchauffent, puis ſe refroidiſſent, & de ce leur viẽt l'apoſtume. De ce mal vous pourrez prẽdre indice & demonſtration quand vous verrez les nariles de voſtre oiſeau ſouuent s'eſtouper, & le cœur luy battre biẽ fort dedãs le corps. Pour remede à ce mal enſeigne M. Molopin au liure du Prince ceſte medecine. Prenez, dit-il, le blanc d'vn œuf, & le battez bien fort, & fueilles de chou que ferez piller & en eſpraindre le ius, puis le meſlerez auecques le blãc de l'œuf battu, & en cõpoſerez vne medecine, laquelle vous mettrez dedans vn boyau de geline, & la ferez le matin prendre à voſtre oiſeau, que vous ferez tenir puis apres au feu, ou au ſoleil, & ne le paiſtrez iuſques apres midy, que luy donnerez d'vn cœur de mouton, ou d'vne ieune poulaille. Le lendemain prendrez du roſmarin, que ferez bruſler & reduire en cendre & en poudre: de laquelle poudre vous luy en poudrerez ſa chair quand vous le
voudrez

voudrez paistre à discretion. Puis par trois iours luy donnerez du sucre: & le quatriesme iour ensuiuant retournez à luy donner de telle pouldre ou cendre de Romarin, changeant ainsi le succre & la pouldre de trois en trois iours, par l'espace de quinze iours: pendant lesquels il faut aduiser soigneusement à le tenir chaudement iour & nuict, & ne le paistre que de bon past à moyenne gorhe.

Du mal du foye aduenant aux oiseaux, de ses causes & signes, & des remedes propres pour le guarir.
CHAP. VIII.

IL aduient souuent mal ou eschauffement de foye aux oiseaux par la faute des Fauconniers, qui les gouuernent: c'est à sçauoir, pour les paistre de grosses & mauuaises chairs le plus souuet vielles & puantes à faute de les lauer & nettoyer: ou au defaut de ce qu'ils ne sont baignez, & qu'on ne leur donne l'eau commode & necessaire quand il en est mestier: ou par trop & longuement les faire voler, & à ieun: Qui sont tous moyés de faire eschauffer le foye de l'oiseau. De ce mal vous pourrez apperceuoir, voyant vostre oiseau auoir les pieds fort eschauffez, & la gorge changée de couleur, & comme blanchie a cause des fumées montans du foye eschauffé: Mais si vous trouuez que la langue luy deuienne noire, lors le pourrez vous croire en grand danger de mort. Pour remede à ce mal, maistre Ayme Cassian enseigne pour prompt & propre remede, la medecine ci-dessus enseignee pour le mal de teste, & le mal de pierre: C'est à sçauoir, de limas destrempez en laict d'asnesse ou de cheure, par la forme cy-dessus d'escritte au second liure chapitre huictiesme: & luy en donnez au matin par trois ou quatre iours consecutifs: Et si ne pouuez recouurer des simples requis pour ladicte medecine: vous pourrez vser de l'autre medecine, de lard, de mouelle de bœuf, & de succre, d'escrite au cinquiesme chapitre dudict second liure, & en donner par chasque matin à vostre oiseau l'espace de quatre ou cinq iours. Car par la purgation des humeurs vicieux qu'il aura dedans le corps, luy fera diminuer la chaleur du foye. Puis apres vous le pourrez paistre de mouton ou poulaille baignée en laict: & luy continuer ce past huict ou dix iours. Car le laict est vn simple fort propre pour temperer la chaleur qui est au foye: Mais aussi gardez vous bien de luy donner a manger pigeons, ny autre gros past. Apres que vostre oiseau aura esté

purgé par le moyen des medecines deſſuſdictes, & la langue luy ſera amendée: Prenez huile d'amendes douces, & ſi n'en trouuez, prenez huile d'oliues lauée deux ou trois fois, & luy en arroſez la langue auec vne plume & la gorge trois ou quatre fois par iour: puis d'vne petite racloire d'argent ou d'autre metail, raclez luy la langue & la gorge iuſques a ce qu'il ſoit bien guary: mais ſur tout qu'il vous ſouuiéne de luy lauer touſiours ſon paſt dedans du laict. Cependant ſi tant eſtoit malade qu'il ne peuſt manger, gardez vous bien de l'abandóner: mais auec vne petite fourchette ouvergette, mettez lui ſa chair à petits morceaux tout doucement dedans la gorge & tant auant qu'il la puiſſe aualler & mettre bas. Car ce n'eſt que le mal de la langue enflee, qui le garde de manger: & partant ne doit eſtre abandonné. Maiſtre Michelin enſeigne encores la medecine qui enſuit pour rafreiſchir le foye de l'oiſeau. Prenez, dit-il, de la Reubarbe, & la mettez en lieu frais tremper toute vne nuict en belle eau claire: & de ceſte eau lauez le lendemain la chair dont voudrez paiſtre voſtre oiſeau, luy continuant ceſte medecine par quatre ou cinq iours, vous verrez que le foye luy retournera en bon eſtat, & guarira. Mais auſſi deuez vous entendre que ceſte eau de Reubarbe pourra profiter à l'oiſeau qui ne ſera tant ord dedans, comme ci-deſſus a eſté declaré. Car ſi ainſi eſtoit qu'il euſt bouteſſe dedans le corps: mieux luy vaudroient les autres medecines deſſuſdictes.

Du mal de chancre qui vient de chaleur de foye, & des remedes pour le guarir.
CHAP. XI.

I aduient aucunefois qu'à l'occaſion de l'exceſſiue chaleur eſchauffant le foye de l'oiſeau, le chancre le prent en la langue ou en la gorge: Pour a quoy obuier & remedier, dit maiſtre Aimé Caſſian, qu'il luy faut faire vſer de la medecine deſſuſdite faite de limaçons: ou de l'autre compoſee de lard, moüelle de bœuf, & ſuccre, le tout par la forme & maniere cy-deuant recitee auſdits cinquieſme & huictieſme chapitres du ſecód liure. Et luy ſoit lauée ſa chair de laict ou d'huile d'amédes douces, ou d'huile d'oliues, au defaut de l'autre: & en ſoit le chácre arroſé deux ou trois fois le iour tant qu'il ſoit bié blác & meurt, puis le faut racler auecques la racloire tant qu'il n'y demeure

Du mal de Pantais, de trois especes d'iceluy, des causes & signes, & des remedes pour le guarir, nomméement le Pantais de la gorge.

CHAP. X.

LE Pantais est de trois sortes: qui est vn mal dont les oiseaux sont bien souuent affligez: C'est à sçauoir, de Pantais de la gorge: l'autre pantais qui vient de froidure: & le tiers qui aduient aux reins & rongnons des oiseaux: comme de chacune d'icelles sera cy apres parlé en son lieu & ordre. Or ce mal de Pantais de la gorge aduient aucunesfois de ce que l'oiseau estant fort, se debat sur la perche ou sur le poing: & se debattant se rōpt aucunes petites veines du cerueau, puis s'espand sur le gosier le sang escoulant des veines rompuës, & se desseche, & estant sec se defait par petites escailles: puis de rechef l'oiseau se debat, & se debattant esmeut quelqu'vne desdites escailles, qui luy viennent à couurir quelques conduits approchans de la gorge, & lors il commence à pantaiser. Puis de rechef vient à se debattre, & se debattāt fait approcher lesdites escailles plus pres de la gorge: lesquelles par fois se mettent de trauers, & luy empeschent tellement la respiration & le cours de l'haleine, qu'en fin il est forcé de mourir. Et à la verité c'est ceste espece de Pantais qui fait principalement & ordinairemēt mourir les oiseaux. De faict qui en voudra faire preuue plus certaine, face ouurir & fendre la gorge à l'oiseau que l'on croit mort de ce mal du Pantais: & on y trouuera l'escaille ou esclat qui en aura donné l'occasion. Maistre Aymé Cassian dit que bonnement on ne peut donner remede à ce mal: pource qu'il tient à vn pertuis appellé la quenoüille de la gorge, par lequel l'oiseau prend & remet son haleine: Toutesfois dit ledict Cassian, qu'il a veu ressentir quelque allegement aux Faucons malades du Pantais de la gorge, les mettāt en vne chambre claire & nette, de laquelle toutes les fenestres soient ouuertes, treillées neantmoins de façon que l'oiseau ne puisse yssir dehors. Faut aussi qu'en ladite chambre soiēt mises deux ou trois perches, afin qu'il puisse saillir de l'vne à l'autre: & que la chābre, s'il est possible, soit exposée au soleil

H ij

de leuant. Faut aussi que l'oiseau ait tousiours de l'eau deuant ses yeux: Et quand on le veut paistre, que sa chair soit taillée en petits morceaux afin qu'il ne s'efforce point à tirer: mais qu'il ne soit pu qu'à demie gorge, & seulement vne fois le iour: Et sur tout se faut bien donner garde de luy donner bœuf, ou autre grosse gorge. Ainsi vous le pourrez tenir trois sepmaines ou vn mois, puis aduiserez s'il sera point amendé. Et si le trouuez amendé, soit remis tant qu'il soit bien guary. Cependant n'oubliez à luy lauer & baigner tousiours sa chair dedans du laict, ou en huile d'amendes douces: & celuy pourra estre cause d'vn grand bien: Car bien peu d'autres remedes se trouuent pour amender ou guarir ce mal de pantais de gorge, depuis que l'oiseau en est surpris.

De la seconde espece de Pantais qui vient de froidure, des causes & signes, & des remedes qui y sont propres.

CHAP. XI.

ON voit aussi aduenir vne autre maniere de Pantais aux oiseaux par froidure & morfondure: C'est à sçauoir quand ils se baignent aux champs en volant, & puis apres ne sont sechez ne essuyez à propos, ne mis en lieu sec & chaud, où l'humidité par eux accueillie se puisse esparer & assecher. Aduient aussi aucunesfois le Pantais à l'oiseau pour auoir esté mis en vn lieu remugle & humide, ou auquel il ait fumée ou poudre remuée: qui sont tous moyens de le faire pantaiser: c'est à dire de luy faire remettre son haleine à peine, qui est le propre accident du Pantais. Maistre Molopin au liure du Prince côtre ceste espece de Pantais, enseigne le remede qui ensuit. Il faut prendre, dit-il, limures de fer bien menuës, & farine de lentilles, autant de l'vn que de l'autre: & faut mesler tout ensemble auecques miel, de maniere que vous en puissiez faire quantité de pillules: lesquelles ferez de la grosseur d'vn pois, & en faut bailler deux ou trois le matin à vostre oiseau par trois ou quatre iours cósecutifs: puis le paistrez apres le midy de quelque bon past vif & delicat. Et si au bout desdits quatre iours vous y trouuez quelque amendement, mettez luy puis apres par deux ou trois iours de la poudre d'orpiment sur sa chair lors que viendrez à le paistre, & celuy pourra estre moyen de guarir. Toutesfois où toutes les choses dessusdites ne luy profiteroient, vous pourrez essayer de la medecine qui ensuit, laquelle maistre Aimé Cassian enseigne pour bien fort remediable à ce mal. Prenez, dit-il, d'vne

herbe qui se nomme en Latin Pulmonaria: & apres l'auoir fait biē desfecher au soleil, faites en poudre bien subtile: puis prenez beurre frais trois fois autant que de ladite poudre, & trois fois autant de miel que de beurre, puis il faut mettre tout ensemble en vn pot neuf, & le faites boüillir, & n'oublier de l'escumer en bouillant, & apres qu'il sera bien refroidy, faites en pillules qui soient de la grosseur d'vn pois: & luy en donnez deux ou trois tous les matins, de quatre ou cinq iours, ainsi que dit a esté en la recepte precedente: & le paistre & gouuerner au surplus en la forme y mentionnée.

Autre medecine enseigne maistre Michelin pour le mal du Pantais. Quand l'oiseau pantise, ce dit-il, il faut prendre de l'herbe de Capilli Veneris, qui croist aux prez, racines de persil, & racine d'ache, & pommes de sainct Iean vieilles, qui soient parées (ces pommes viennent coustumierement plustost que les autres:) toutes ces choses soient mises ensemble en vn pot neuf de moyenne grandeur, & faites boüillir au long du feu: puis en soit l'eau du bouillon coulée par vn linge net, & en icelle mis du succre fin, auec vn peu de moüelle de bœuf taillée bien menu, & le tout bien batu & meslé ensemble. De ceste composition vous baillerez à vostre oiseau vne fois au matin, & vne fois au vespre, vne cuillerée, que luy ferez prendre auec vn cuillier ou auec vn petit entonnoir: comme verrez qu'il vous sera & à l'oiseau plus aisé & commode, & continuez d'ainsi le faire par l'espace de quatre ou cinq iours: pendant lesquels vous ne paistrez vostre oiseau iusques apres midy de poullaille auecques le sang: & tousiours luy arrouserez son past d'huile d'amendes douces: ou d'huile d'oliues au defaut de l'autre. Apres toutesfois que vous aurez laué ladite huile dedans deux ou trois eaux. Et encores apres que sa chair sera, ainsi que dit est, arrousée, il la faudra poudrer d'vn peu de succre fin, & d'vn peu de saffran, moins la moitié que de succre. Apres lesdits quatre ou cinq iours, si vous voyez que mestier en soit, vous luy pourrez d'abondant par quatre ou cinq autres iours poudrer son past d'orpigment sans graisse: & puis apres reprendre l'huile dessusdite iusques à ce qu'il soit biē guary.

De la tierce espece de Pantais, qui tient és reins & rongnons, de ses causes, signes, & accidens: & des remedes propres pour la guarir.

CHAP. XII.

LIVRE TROISIESME

Nous trouuons qu'il y a vne tierce espece de Pantais, qui afflige les Faucons de la part des reins & rognons. Et leur aduient souuent ce mal, apres qu'ils ont esté vexez de quelque autre griefue maladie : de laquelle neātmoins ils sont r'eschappez par le bõ soing & diligente cure que le Fauconnier en a peu auoir, Et par le moyē du reliqua des mauuaises humeurs qui auoient causé ladite maladie, l'oiseau apres qu'il semble en estre guary vient à pantaiser. Or gist la cause de ceste maladie és reins de l'oiseau, ésquels se cōcrée & engendre ie ne sçay quel mal ressemblant à chancre, qui est de la grosseur d'vne febue : qui fait que l'oiseau vient tousiours de plus en plus à s'esler : & se trouue en fin auoir l'estomach patais, & empesché de telle façon, qu'il est cōtraint rendre & reietter son past. Ceste espece de Pantais est moult differente des autres : car vous verrez souuēt aduenir que le Patais laissera l'oiseau par l'espace de six ou sept iours, & puis le reprēdra plus fort que deuāt : aucunesfois le lasche & intermet de mois en mois, ou de trois en trois mois : de maniere qu'il le portera quelquesfois tout vn an. Vous pourrez apperceuoir de ce mal, lors que verrez l'oiseau pantaisant mouuoir les reins plustost & plus fort que les espaules : ou au contraire aux autres especes de Pantais, l'oiseau remuë plustost & plus fort les espaules que les reins. Encores en aurez-vous plus certain indice, quand vous verrez le Pantais, lascher par intermissiō huict ou dix iours vostre oiseau, & puis apres le reprendre. Et s'il aduenoit qu'il en mourust, faites le ouurir : & vous trouuerez comme vne glāde au dessus de ses roignons ou estrenes. Pour remede à ce mal, enseigne maistre Aimé Cassian ceste recepte. Prenez, dit-il, racines d'asperges, racines de capres, racines de fenoil, racines de persil, & racines d'ache, & les faites toutes boüillir ensemble dedans vn pot neuf, tant que l'eau en laquelle elles auront bouilly vienne de trois parts aux deux. Prenez aussi vne tuille qui soit vieille [car tant plus sera vieille, mieux vaudra] & en faites poudre bien subtile. Puis quand voudrez paistre vostre oiseau, ayez tousiours fresche & bonne chair, & non de bœuf : & la faictes tremper en l'eau, en laquelle auront cuit lesdites racines, dedans vne escuelle, enuiron vn quart d'heure deuant que le paistre : mais dōnez vous garde que vostre eau où vous tremperez vostre chair, soit tousiours nettement gardée. Et quand vous aurez le matin donné à vostre oiseau malade sa chair trempée en ladite eau : donnez luy au soir sa chair poudrée de ladite poudre, changeant ainsi de fois à autre ; mais le paissant

ne luy donnez que demie gorge par fois,& autre fois quand le verrez en appetit, donnez luy tant de chair qu'il en voudra manger, & prendre. Continuant ceste medecine par huict ou neuf iours, ou plus si voyez que besoin soit, vous en resentirez quelque amendement. Toutesfois si ceste maladie estoit trop enracinee, & l'oiseau l'auoit portée longuement, à bien grāde peine en pourroit-il guarir: tant est qu'y obuiant & pouruoyant diligemment du commencement plusieurs Fauconniers & Gentils-hommes ont trouué & experimenté grand soulagement de la medecine dessusdite. Maistre Cassian a enseigné encor vn autre moyen de guarir l'oiseau de ce mal : lequel est souuerain & bié approuué, cōbien qu'il semble dāgereux & difficile. Si vostre oiseau dit-il à porté cestuy mal de pantais six ou neuf mois, ou vn an, & vous le voulez guarir, tenez-le haut & en assez bon poinct, & s'il est possible qu'il soit tousiours bien net dedans le coprs. Si le prendrez tout doucement & le mettrez en maillolet, puis sera ouuert, ainsi que l'on ouure vn cocq, quand on le veut chapponner. Et quand aurez fait ceste ouuerture, vous tournerez tout doucement les boyaux de l'oiseau, tant que luy puissiez voir l'eschine à l'endroit des reins. Lors regardant en haut, vous voirrez comme vne petite vessie qui commencera à durcir & sera aussi grosse qu'vne febue. Aucunes-fois vous y en trouuerez deux, pendans à vn petit filet : esquelles entre aussi par fois quelque chancre, & ont la forme d'vne glāde. Et quand vous les aurez choisies de l'œil, prenez quelques petites pincettes, & les tirez dehors, en sorte qu'il ny demeure rien : puis soit recousuë l'ouuerture de fil de soye rouge ou blanche, ou au defaut de ces deux de quelque autre couleur. Mais quand la recoudrez dōnez vous bien garde d'atteindre ou prendre les boyaux de l'oiseau: lequel vous mettrez puis apres sus vn coussin en quelque lieu obscur & haut, qui ne soit point rheumatique: puis le paistrez de bon past vif taillé bien menu: qui luy fera encores plus grand bien, si le voulez arrouser de la bonne huile d'amendes douces. Toutesfois si vous cognoissiez qu'il feist quelque difficulté d'en manger à cause de l'huile, il se faudroit abstenir de l'arrouser pour ceste fois. Et dit ledit maistre Aimé Cessian, qu'il en a ouuert plusieurs en son teps de la façon cy dessus recitée, qui ont recouuert leur santé. Mais doit estre aduisé le Fauconnier qu'il vaudra mieux faire telle ouuerture au decours de la Lune qu'en son croissant, combien que, de ce, maistre Michelin au liure du Prince n'ait fait aucune mention.

LIVRE TROISIESME

Du mal de morfondure, qui aduient à l'oiseau par quelque accident:
des signes & causes dudict mal & des remedes
propres pour le guarir.
CHAP. XIII.

Arfois les Faucons se morfondent à l'occasion des trop grosses gorges qu'on leur donne: specialement quand ils sont mouillez: car ils ne peuuent passer ny enduire leur gorge, à cause du froid qui les restraint: & ne la pouuans bien cuire & digerer, force est que elle se conuertisse en flegmes & autres grosses humeurs, qui font perdre à l'oiseau l'appetit du past, & puis apres vient à mourir, côme dit le liure du Prince. Or vous pourrez vous apperceuoir de ceste morfondure, lors qu'apres auoir sur le vespre baillé à vostre oiseau grosse gorge, vous verrez le lendemain matin qu'il aura perdu l'appetit du past, à cause qu'il sera refroidy & lent plus que de coustume. Pour remede à ceste maladie, dit maistre Molopin au liure du Prince, qu'estant l'oiseau ainsi morfondu & degousté, il ne doit estre pu de tout le iour que commencerez à vous en auiser: ains doit-on seulement mettre de l'eau deuant luy: & s'il en veut boire ou s'y baigner, le laisser faire à son desir: puis luy ietter vn pigeon vif deuant luy: & s'il le prend & tuë, luy en laisser boire le sang tant qu'il voudra, puis apres ne luy en dôner à manger sinon vne cuisse pour le plus: apres cela le mettre reposer en lieu chaud & sec, pourueu qu'il y ait tousiours de l'eau deuant luy, & se bien garder de luy dôner grosse gorge. Mais sera bon de luy bailler par l'espace de quatre ou cinq iours, cinq ou six clouds de girofle enuelopper en peu de cotton.

Du mal vulgairement appellé le mal subtil, de ses causes & signes,
& des remedes propres pour le guarir.
CHAP. XIV.

Vcunesfois sont les oiseaux vexez d'vne maladie, que les Fauconniers ont nommée, le mal subtil: ou pource qu'elle rend l'oiseau maigre, delié & subtil, ou pource que promptement & subtilement il passe & esmeutist tout ce qu'on luy baille. Et de ce mal se perdent plusieurs oiseaux à faute de s'en dôner

ner garder de bonne heure. Or le pourrez vous descouurir & apperceuoir à ce que verrez, que quãd vous luy aurez le matin donné quelque grosse gorge, il l'aura incontinent passee. Et si vous luy en donnez puis apres vne autre pareille à midy, il la passera encore plus legerement. Et si luy en donnez encore vne tierce au vespre, elle sera aussi tost passee. Qui pis est, tant plus il mangera, plus il deuiendra maigre : Ce mal aduient coustumierement de ce, que quãd vous voyez vostre oiseau fort maigre, vous efforcez de bien tost le remettre sus, & pour y cuider paruenir, vous luy donnez de trop grosses gorges de pigeons, ou autres bonnes chairs, pensans par ce moyen le remettre & rendre gras en peu de iours. Mais il en aduient tout au tout contraire, parce qu'ayant l'estomach greué & offensé de si grosses gorges, ils ne les peut naturellement digerer: pource qu'il a le foye alteré, duquel la chaleur temperee est cause de toute bonne digestiõ naturelle. Vous pourrez donc iuger l'oiseau affligé de ce mal, quand le verrez tel que cy dessus a esté recité: & au surplus fort affamé, & emutissant beaucoup plus souuent, & en plus grande quantité que de coustume. Maistre Molopin au liure du Prince, dit que pour promptement & seurement remedier à ce mal, faut prendre le cœur d'vn mouton & le laisser tout vne nuict tremper dedãs du laict d'anesse ou de cheure, apres toutesfois qu'on l'aura mis en morceaux assez petits, car il en trempera mieux. Et le lẽdemain matin en donner à manger le quart à vostre oiseau: vn peu apres midy autant & au vespre le demourant, & luy faire cependant prendre & aualler le plus que vous pourrez dudit laict: luy continuant ceste forme de viure par l'espace de cinq ou six iours, & iusques à ce que verrez qu'il commencera à faire ses esmutes plus naturelles. Et apres ce que l'aurez veu plus naturellement esmutir, vous le paistrez peu à peu & assez raisonnablement de quelque bon past, donc la chair sera arrosee de quelque bonne huile d'amẽdes douces, & ce par trois ou quatre iours, pendant lesquels il ne sera pû que deux fois le iour. Mais quand verrez qu'il commencera à amender, croissez luy son past peu à peu, afin qu'il puisse engraisser & reuenir en son premier estat. Et luy continuez tousiours le laict, ainsi que n'agueres a esté enseigné. Car le laict d'anesse & de cheure est fort propre à ceste maladie : & comme disent aucuns, à toutes autres maladies d'oiseaux. Maistre Aimé Cassiã nous enseigne encor vne autre recepte pour guarir cestui mal subtil. Prenez, dit-il, vne tortuë de guarigues: c'est à dire, que celles qui viuent en terre en lieux secs, & qui n'entrent point en l'eau: & apres que vous en aurez separé

I

la chair d'auec les escailles, mettez-la tremper en laict d'asnesse, ou de cheure, ou de femme au defaut des autres: & en paissez vostre oiseau, peu au premier past, plus au secód, encores plus au tiers, en augmétant ainsi de peu à peu iusques à six ou sept iours. Puis apres paissez-le de cœur de mouton trempé dedans le laict susdit, comme cy dessus a esté monstré, luy en augmentant ainsi le past de peu à peu iusques à ce qu'il soit bien guary. Et ne le tenez en lieu rheumatique, mais en Hyuer en lieu chaud, & en Esté en lieu frais, & tousiours enchapperonné. Continuant de le traicter de ceste façon, tenez-vous seur qu'il guarira.

Autres remedes propres pour l'oiseau qui n'enduit & ne peut passer sa gorge.
CHAP. XV.

Lors que verrez vostre oiseau dégousté, & ne pouuát enduire ou passer sa gorge donnez-luy petit past, mais qu'il soit de rats, ou de souris, mesme de grands rats: car ils sót bien plus substantieux que les petits: & ne luy en donnés que demie gorge, car il la digerera mieux, & plus naturellemét. Autresfois soit pu de chair de poulaille, ou de bon moutó trempée en laict d'asnesse, ou de cheure, ou de femme, ainsi que cy dessus a esté dit, & ne luy en donnez que le quart de sa gorge. Mais quád vous le voudrez paistre de vif, baignez luy sa chair en sãg, & celà luy sera fort grand bié. Continuant ce traictemét par quelques iours, vous remettrez sus vostre oiseau. Maistre Michelin dit, que quand on void vn oiseau qui ne peut enduire ne passer sa gorge, c'est signe qu'il est refroidy dedans le corps, & luy manque la chaleur naturelle. Et que pour y dóner remede, faut prédre vin blanc bien subtil, qui soit chauffé tiede, & dedans iceluy tremper la chair dót on veut paistre l'oiseau, toutesfois luy donner peu à manger deux fois le iour seulement, & augméter petit à petit à mesure que l'on y cognoistra amédemét. Mais aussi sera bó luy changer souuent son past, & de chairs de bó suc, & de legere digestió. Ce traictemét deura estre cótinué iusques à ce qu'on le voye remis sus: en luy donnant d'abondant tous les soirs cinq ou six cloux de girofle, enueloppez dans vn peu de cotton: pource qu'ils luy eschaufferont la teste & tout le corps, & par ce moyen luy feront vn grádissime bien, & plus encore si le cotton estoit trempé en vn peu de bó vin blanc vieil. Aucunesfois aduiét que l'oiseau ne peut enduire ne reietter sa chair, pource qu'on luy aura donné trop grosses gorge, laquel-

le il n'aura peu digerer: Or pource que s'estant esgaré auecques sa proye il se sera (estant affamé) pu si gloutement, qu'il n'aura puis apres peu enduire ne reietter sa gorge. A ceste cause tout Fauconnier doibt estre discret, & bien se garder de donner à son oiseau trop grosse gorge. Pour y remedier dit maistre Aimé Cassian, qu'il faut mettre eau fraische dedans vn vaisseau net, & la poser deuant l'oiseau, & s'il luy prend enuie d'en boire, l'en laisser boire à son plaisir. Puis prend lard de porc du plus gros, & qui ne soit point rance, le gros d'vne febue, de la poudre de poiure les deux part moins que de lard, cendre, la tierce partie moins auecques vn petit de sel, & le tout bien battre & mesler ensemble, & en faire vne pillule de la grosseur d'vne moyenne febue, la luy mettre au bec, & tant faire qu'il la mette bas: puis soit posé au soleil ou au feu, & tost apres y cognoistrez amendement, & qu'il enduira sa gorge. Mais aussi gardez que l'oiseau auquel vous baillerez ceste pillule ne soit trop maigre: car à peine la pourroit-il supporter. Maistre Molopin enseigne encore vn autre remede faisãt mesme effect. Prenez dit-il, l'oiseau doucement & dextrement, & luy fendez la gorge, puis luy en tirez gracieusement la chair dehors: Et apres que l'aurez essuyee, d'vn peu de cotton mouillé en vin, recousez-la de fil de soye vermeil, puis l'oignez de graisse de geline: & tãtost apres paissez-le de quelque cuisse de geline trempee dedans le sang, & la luy taillez en petits morceaux: Par ce moyen vous pourrez sauuer vostre oiseau. Encores ont enseigné ces bons maistres vn autre remede: Qui est, que quãd voudrez faire rejetter & rendre la gorge à vostre oiseau, vous faudra prendre poudre de poiure, & la mettre en peu de vinaigre: puis en frotter le palais de vostre oiseau par le haut auecques le bout du doigt, & tost apres la mettra hors. Si vous voulez vous luy en pourrez bien mettre aussi deux ou trois gouttes aux pertuis des narilles, car encores plus tost il la mettra hors. Mais si vous voyez qu'il l'ait mis hors, & neantmoins que le poiure luy face trop de mal: lauez luy d'eau fresche la bouche, le palais, & les narilles afin de les luy nettoyer. Si ne luy voulez faire vser de celle poiurade, vous luy pourrez mettre du poil de la queuë de cheual dedans les narilles, & s'il remet par ce moyen, ne sera besoing luy faire autre chose.

Autres remedes pour guarir l'oiseau qui remet sa chair, & ne la peut enduire.

CHAP. XVI.

LIVRE TROISIESME

Aduient par fois, que l'oiseau, quand il a esté pu, ne peut tenir sa gorge, ains incontinent la rejette, & en procede l'occasion de ce qu'on le paist de quelque grosse chair non lauee ou ja toute infecte. Aucunesfois aussi l'oiseau se desgouste pour ce qu'il est plein dedans le corps, & pour ce ne peut tenir sa gorge. A ceste cause tout Fauconnier se doit bien garder de coupper la chair de son oiseau de quelque cousteau salle ou mal net, & dont on ait auparauant taillé aulx, porreaux, ou oignons, ou autre chose puante: mais sur toute choses se faut bien garder de luy donner trop grosse gorge. Pour obuier à ce mal, lors que verrez vostre oiseau remettre sa gorge, ne le paissez de tout ce iour, ains le mettez au soleil, auec vn vaisseau net plein d'eau nette deuant luy, & s'il en veut boire soit laissé boire à son plaisir, car cela luy fera grand bien. Et quand puis apres viendrez à le paistre ne luy donnez qu'vn quart de gorge. Aussi par fois le pourrez vous bien paistre de vif, & en le paissant ainsi petit à petit, il se pourra remettre sus. Toutesfois si vous voyez qu'il ne puisse encores retenir sa chair, donnez luy à manger petits rats, ou petites souris, ou petits oiselets, si rats & souris vous defaillent, & luy continuez ce traitement iusques à ce qu'il soit bien guary. Et si ce remede ne vous viens à effect ou à gré, vser pourrez du conseil de maistre Molopin, qui dit au liure du Prince que quand l'oiseau remet sa gorge & ne la peut retenir, faut prendre coriande, & la mettre en poudre bien subtile, puis la destremper en eau tiede, & ceste eau faire puis apres passer par vn linge delié, & en lauer la chair de vostre oiseau auãt que de l'en paistre par l'espace de quatre ou cinq iours. Et si pour cela ne guarissoit, vous pourrez experimenter ceste autre recepte qu'enseigne maistre Michelin. Prenez, dit-il, fueilles de laurier, & apres que les aurez bien lauees mettez les en vn pot neuf auec du vin blanc, & les y laissez tant bouillir que le vin reuiẽne à sa iuste moitié, & puis apres refroidir auecques les fueilles: et quãd ce vin sera froid, faictes en tant boire à quelque ieune pigeon, qu'il s'en enyure, & en meure: Apres soit pu l'oiseau de la cuisse de ce pigeon, ou d'autant que monte la cuisse. Et s'il ne retient iceluy past, ains le remet, faictes ce qui ensuit, suyuant le conseil de maistre Aymé Cassian. Prenez, dit il, des cigales: (cigales sont comme sauterelles ou grandes mouches, qui à la grand chaleur de l'esté se posent, & chantent sur les arbres) & les faictes bien secher au four ou au soleil, puis en faites poudre bien subtile, de laquelle vous poudrerez la chair de vostre oiseau auant que l'en paistre, & par ce moyen il guarira.

DE LA FAVCONNERIE.

Autres remedes propres pour remettre l'oiseau desgousté, & luy faire reuenir l'appetit de manger. CHAP. XVII.

SOuuentefois l'oiseau se trouue auoir perdu l'appetit de manger, à l'occasion de ce qu'on luy aura, peut estre, donné trop grosse gorge vers le vespre: laquelle il ne peut enduire, ne passer la nuict ensuiuant, pour ce qu'il est plein & ord par dedans le corps: & par ce moyen perd l'appetit de manger. Or dit maistre Molopin, que quand vostre oiseau sera desgousté, & aura perdu l'appetit de manger. Il vous faut prendre de l'aloës cicotrin, succre d'vne cuitte, & mouelle de bœuf, autant de l'vn comme de l'autre, fors qu'il y ait vn peu moins d'aloës, & apres auoir bien tout meslé ensemble, en faire vne pillule de la grosseur d'vne febue, & la donner le matin à l'oiseau: puis le tenir au feu ou au soleil, tant qu'il ait vomy & reietté toutes les colles & superfluitez qu'il a dedans le corps, & ne soit pu iusques à midy, luy continuant ceste medecine & traittemét par trois ou quatre iours, vous luy verrez tost apres recouurer entierement son bon appetit. Il y a encores vn autre bô remede qu'enseigne maistre Michelin pour donner guarison à cestuy mal. Prenez dit-il, pillules communes (c'est à dire, de celles que l'on ordonne & donne communément aux persónes malades pour purger le corps) & en dônez le matin deux à vostre oiseau: puis l'ayant mis au feu ou au soleil auec le chapperon en teste, laissez le vomir tant qu'il voudra. Si dit le liure du Prince que les pillules susdites sont bónes à donner à tous Faucons au commencemét du mois de Septembre. Pource que s'ils ont filandres, ou autre mal dedans le corps, ils en sont par ce moyen bien purgez & nettoyez. Mais pour reuenir à nostre propos, apres que par trois ou quatre iours vous aurez faict à vostre oiseau desgousté vser desdites pillules, si pour ce l'appetit ne luy estoit reuenu, poudrez luy aux trois ou quatre iours ensuiuans sa chair de limures de fer, & l'appetit luy reuiendra. Dit outre Maistre Aimé Cassian, si le Faucon de fortune a perdu son bon appetit, luy soit baillé vn Pigeon, lequel on luy laissera tuer & boire le sang à son plaisir: mais apres ce on ne luy en donnera à manger qu'vne cuisse ou la valeur d'vne cuisse. Et s'il ne vouloit tirer, luy faudra tailler en petits morceaux, & l'arrouser de quelque bonne huile d'amandes douces ou d'oliues, ou la poudre de succre, & luy continuer ainsi peu à peu tant qu'il ait recouuré son bon appetit.

I iij

LIVRE TROISIESME

Autre remede pour remettre sus vn oiseau, quand il est trop maigre.
CHAP. XVIII.

ENseigne le bon maistre Aimé Cassian, quand vostre oiseau est par trop descharné, si le voulez remettre en graisse, paissez-le de bonnes viandes, specialement de rats & de souris, si en pouuez recouurer. Car ils sont bons : & de leger past, comme aussi sont les petits oisillons : mais ne luy en donnez que demie ou moindre gorge. La poulaille est bonne de sa nature, toutesfois elle n'engraisse pas tant comme la chair de mouton. Le traittant de telles viandes petit à petit, vous le verrez reprendre chair, & se mettre en graisse. Le mesme maistre Cassian enseigne encore vn autre remede pour mesme effect. Prenez dit-il, vn pot neuf, & mettez de l'eau dedans que vous ferez boüillir au feu. Dedans ceste eau boüillante mettez deux cuillerees d'huille d'oliues & quatre cuillerees de beure frais, & faites le tout bien boüillir ensemble. Puis prenez chair de porc frais, de laquelle bien lauee & trepee en l'eau dessusdite vous ferez paistre vostre oiseau. Et si pouuez recouurer les limas qui se trouuent en l'eau courante, luy en soit donné au matin. Car ils le purgeront des grosses humeurs qu'il aura dedans le corps, & luy donneront substance.

Autres remedes pour vn oiseau qui est alenty & paresseux, & n'a volonté de voller.
CHAP. XIX.

SI vn Faucon ou autre oiseau est remis & paresseux, & ne volle point de bon hait, dit maistre Aimé Cassian, qu'il doit estre recogneu & reuisité par les maistres Fauconniers, & puis par eux traitté & mediciné comme il appartient. C'est à sçauoir en le baignant & luy mettant de l'eau deuant luy : & s'il est haut & ord, luy soit la chair bien lauee : & faire la medecine deuant dite, de lard, moüelle de bœuf & succre, & si l'oiseau estoit dehaitté de voller à cause de quelque accident de maladie, il y faudra pouruoir par les remedes propres à chacun desdites maladies, selon ce qui en a esté cy dessus particulierement enseigné.

FIN DE CE TROISIESME LIVRE.

Liure Quatriesme.

Chapitre I.

VOVS auez cy deuant peu entendre les remedes propres pour les maladies qui viennent dedans les corps des oiseaux: & cy apres vous pourrez apprendre les causes, signes & remedes des maladies qui aduiennent aux Faucons par dehors les corps, & partant se descouurent & voyent à l'œil, se touchent & manient de la main, & consequemment sont plus aisées à cognoistre & à guarir, comme celles qu'on void naistre, croistre, moindrir, empirer, ou amender à veuë d'œil: & desquelles au surplus les signes & causes sont plus certains, & moins secrets, comme aussi sont les remedes. Et neantmoins telles maladies font autant ou plus de nuisance à l'oiseau, & autant ou plus luy empeschent ses actions & allegresses, comme celles qui luy occupent & vexent les principales parties interieures du corps & de la teste, & dont à esté parlé bien au long aux trois liures precedents. A icelles donc le Fauconnier doit prendre garde d'aussi pres, comme à toutes les precedentes, & estre diligent à y pouruoir & remedier promptement: d'autant que ces mots exterieurs desquels nous entendons discourir en ce quatriesme liure, outre ce qu'ils donnent peine & grand trauail à l'oiseau, encore luy rendent-ils le corps plus laid & difforme, & d'autant plus mal agreable aux yeux de tous ceux qui le voyent, soient Faconniers ou autres personnes.

LIVRE QVATRIESME

Du mal appellé la teigne, qui vient aux aisles & queuës des oiseaux, & de ses especes.

CHAP. II.

LE plus commun & dangereux de tous ces maux exterieurs qui viennent hors du corps des oiseaux, est celuy que vulgairement tous Fauconniers appellent la teigne. Or pour en auoir plus certaine cognoissance est besoing d'entendre qu'il y a trois especes de teigne: de chacune desquelles especes nous ferons vn particulier traicté. Donc la premiere espece de teignes est, quand les grosses & grandes pennes des aisles & queuës des oiseaux leur cheent & tombent. La seconde espece est, quand la teigne
mange

DE LA FAVCONNERIE.

mange & ronge lefdites grandes pennes tout au long du tuyau, de telle façon que par laps de temps rien n'y demeure. La tierce espece est, quand lesdites grandes pennes se fendent tout au long de la verge, & par ce moyen se corrompent, & empeschent l'oiseau de bien voler. De toutes ces trois especes cõbien que le nom soit vn, neantmoins les causes, & les signes, & semblablement les remedes sont diuers & differens.

De la premiere espece de la taigne, & de ses causes, signes, & remedes.

CHAP. III.

Ous vous auons dit au chapitre precedent, que la premiere espece de la taigne est, quand les plus grosses & grandes pennes des aisles & queuë des oiseaux leur tombent & cheent. Si dit le bon maistre Aymé Cassian, que plusieurs bons oiseaux il a veu se perdre de ce mal au defaut d'y donner vn prompt remede. Et qui leur procede à l'occasion de la chaleur du foye, & autrefois à cause de quelque excessiue ardeur & intemperature de tout le corps. Et de ce sont signe les vessies que l'on apperçoit dessus les aisles & queuës denuées de plumes. Cestuy mal est contagieux, & se doit bien garder le Fauconnier d'approcher autre oiseau, ou le percher pres de celuy qui en sera entaché. Mesmes dit iceluy maistre Cassian, qu'il se faut aussi bien garder de donner à manger à autre oiseau dessus le gant du Faucon qui aura la taigne. L'on se peut bien apperceuoir de ce mal, quãd on void l'oiseau souuent toucher du bec dessus les tuyaux des grosses pennes de ses aisles & de sa queuë, comme s'efforçant de les faire choir. De fait quand vous luy verrez faire ceste contenance, soit visité: & vous le trouuerez vexé de la taigne. Pour obuier à ce mal faut (ce dit maistre Cassian) prendre l'oiseau, & aduiser aux endroits dont luy seront tombées les plumes: & là vous trouuerez vne ou plusieurs vessies, qui vous ferõt certain indice qu'il est malade de la taigne. Lors faites vne petite brochette d'vn bois appellé Sapin, qui est de substãce grasse, & visqueuse: & n'est point besoin de la faire aiguë par vn bout plus que par l'autre, pource qu'il ne faut pas aussi qu'elle entre ou isse en malaise & cõme à force, ains doucement & legerement. Et si vous ne pouuez recouurer dudit bois, prenez vn grain d'orge, & luy couppez la pointe, puis l'oignés d'vn peu de theriaque, oud'huile d'oliues: & le mettez dedans le pertuis d'où sera tombée la penne, de telle maniere

K

qu'il en forte vn petit bout au dehors, afin que ledit pertuis ne s'eftouppe ou ferme, puis apres foit prinfe vne lancette, ou vn trancheplume, & luy en percez ladite veffie ou veffies, tant qu'en faciez faillir vne eau rouffe qui fera dedans. Apres prenés aloës cicotrin mis en poudre, & du fiel de bœuf, & mettez l'vn & l'autre dedans vne efcuelle, & les battés & meflez tres-bien enfemble, & de ceft onguent oignez cefte veffie percée tout à l'entour : mais donnez vous bien garde qu'il n'en entre rien dedans ledit pertuis de la penne: car il en pourroit aduenir grand mal à l'oifeau. Apres cela fait, prenez lentilles des plus rouffes que pourrez recouurer, & limures de fer moins la moitié que de lentilles, & apres que les aurez bien meflées & battues enfemble auecques du miel, faites en pillules de la groffeur d'vn poix, & en dônez à voftre oifeau tous les matins deux ou trois, puis le mettez au feu ou au foleil : & le paiffez apres midy de poullaille ou de mouton d'affez bonne gorge. Et fi vers le foir vous voulez donner defdictes pillules à voftre oifeau, faire le pourrez. Mais vous fouuienne de tremper fa chair dedans laict d'afneffe, ou de cheure, ou de femme, comme deffus à efté dit : car cela luy fera grand bien : & auffi de fouuent vifiter les iarfures defdites veffies percées, pour les oindre de rechef dudit onguent, fi befoin fera. Luy continuant tout ce traittement par cinq ou fix iours, vous verrez qu'il fe guarira de ladite taigne.

De la feconde efpece de taigne, de fes caufes & fignes, & des remedes propres pour la guarir.
CHAP. IIII.

LA feconde efpece de la taigne, comme a efté cy-deffus enfeigné, prend auffi és grandes pennes des aifles & queuë des oifeaux, & les ronge & mange tout du long, de maniere que fi on n'y pouruoit de bône heure, à la fin il n'y demeure rien. Et ont laiffé par efcrit les mefmes Fauconniers deffufdits, que ce mal aduient aux Faucons par la negligence de ceux qui en ont la charge & la garde : c'eft à fçauoir, à faute de les baigner, & curer en temps & lieu, mefmemét de les tenir en lieu net, ains pour les auoir tenus en lieu ord, plein de poudre, ou de fumée. Et telles ordures leur engendrent vn humeur ou excrement aigre & agu, qui les ronge & mâge ainfi tout le lôg des groffes plumes des aifles & de la queuë. A cefte caufe admonneftét expreffément & diligemment lefdits maiftres, tous Gentils-hommes &

Fauconniers, de iamais ne tenir leurs oiseaux en lieu ord, mais au plus net & hôneste que possible leur sera. Ce mal encores peut aduenir aux Faucons pour estre nourris de mauuaises chairs, ordes & puantes: qui sont causes de les charger de poux & taignes, qui leur mangent & gastent le pennage. Pour remede à ce mal, enseignent les maistres susnómez la medecine qui ensuit. Prenez, ce disent-ils, cendre de serment de vigne, & en faites lessiue la plus forte que vous pourrez, de laquelle vous lauerez vostre oiseau vne fois le iour, & le laisserez tres-bien ressuyer: apres ce prendrez bon miel de mousches, & en oindrez toutes les pennes entachées de ce mal. Encores apres vous faudra prendre sang de dragon, & alun de glas, & de ces deux battus ensemble faire poudre bien subtile, dont vous poudrerez puis apres tous les tuyaux, & pennes dessusdites: & par ce moyen vostre oiseau guarira.

Maistre Aymé Cassian dit que pour obuier à ce mal, il s'est souuent bien trouué de la recepte qui ensuit. Prenez, dit-il, vne taupe, de celles qui foüillent aux prez, & la mettez dedans vn pot de terre tout neuf qui soit bien estouppé & bien lutté, & puis mis au feu tout vn iour: & en ayant retiré la taupe, en ferez poudre bien subtile, de laquelle vous poudrerez les grosses pennes, & leurs tuyaux entachez & gastez de taigne, apres les auoir tres-bien lauez de la lessiue de serment par la forme cy deuant dite: & par ainsi vostre oiseau se guarira.

De la tierce espece de taigne, de ses causes & signes, & des remedes propres pour la guarir.

CHAP. V.

LA tierce espece de taigne, dont nous auons cy dessus parlé, est quand l'humeur peccant ne ronge pas la penne de l'oiseau: mais la fait fendre de long en long de la verge. Ce mal aduient, ce dient lesdits maistres, de ce que les oiseaux ne sont pas tenus nettement, ne curez, baignez, puz, & gouuernez comme ils doiuent: Dont se concrée cest humeur vicieux qui leur fait ainsi fendre & rompre les pennes. Pour remede à cestuy mal, enseigne Maistre Molopin au liure du Prince, la medecine qui ensuit. Prenez, dit-il, vne canne verde, & la fendez tout du long: puis la raclez par dedans, & il en sortira ius ou suc,

K ij

duquel ius ou suc, vous baignerez & mouillerez les pennes fendues de vostre oiseau tout le long des fentes, & par ce moyen elles se represdront & resserreront tout ainsi qu'elles estoient auparauant ladite taigne. Et s'il tomboit d'auenture puis apres quelqu'vne desdites pennes, soit mise dedans le pertuis du tuyau, la tente du bois de Sapin, ou le grain d'orge, ainsi que cy dessus a esté enseigné : & ce faisant vous verrez que vostre oiseau mettra la plume plus droicte.

Si vn oiseau a l'aisle rompuë par quelque accident, quels moyens il faut tenir pour la luy remettre, & le guarir.

CHAP. VI.

S'IL aduient par quelque accident que vostre oiseau ait l'aisle rompuë, vous vserez de ce remede, qu'enseigne maistre Molopin au liure du Prince. Premierement faut que l'aisle rompuë soit bien remise & rejoincte à son droit point : & puis que l'onguent, dont la composition sera cy apres enseignée, luy soit mis en cataplasme sus l'endroit de la rupture. Et apres luy auoir bien dextrement appliqué ledit cataplasme dessus la rupture, luy remettre & disposer bien doucement les deux aisles croisées dessus le dos, en la mesme forme qu'il a de coustume de les tenir en pleine santé. Puis l'emaillotter d'vne bonne bande, de façon qu'il ne puisse remuer les aisles en maniere que ce soit. La recepte ou composition dudit onguent est telle qu'il ensuit. Soit pris sang de dragon, terre d'Armenie appellée vulgairement boliarmenic, gomme Arabique, encens blanc, momie, mastic, aloës cicotrin, autant de l'vn comme de l'autre, farine bien desliée autant que besoin sera : soient toutes ces choses destrempées en blancs d'œufs, & fait onguent : lequel sera puis apres appliqué en cataplasme en la maniere dessusdite. Lequel premier cataplasme ne sera remué ne chãgé de cinq ou six iours apres ledit premier appareil, & quãd on y remettra autre cataplasme, se faudra bien soigneusement donner garde que l'aisle rompuë ne soit desmeue ny esbrãlée en maniere que ce soit. Car pour petit qu'on la desmeuue ou desloche, tout ce qu'auparauant on y pourroit auoir faict, seroit perdu & gasté : & l'oiseau en grand danger de demeurer pareillement perdu & affolé à iamais sans esperance de salut. Or le faudra-il traicter & medicamenter en la maniere dessusdite par l'espace de douze ou quinze iours : & pendant

DE LA FAVCONNERIE. 39

iceux le tenir & faire reposer sur vn coussin bien mol, afin qu'il y demeure plus à laise & à son repos. Au past luy faudra aussi tailler sa chair à petits morceaux, & luy en donner assez bonne gorge : car il n'aura point mestier d'estre tenu ny bas ny maigre pour plustost recouurer sa guarison.

Si l'oiseau ne soustient bien ses aisles, qu'elle en est la cause, & quels sont les moyens d'y remedier.

CHAP. VII.

Vand l'oiseau ne soustient bien ses aisles : c'est pource qu'estãt mis sur le poing ou sur la perche, il s'est trop asprement debattu, se debattant s'est eschauffé, & puis refroidy : & ce refroidissement luy a fait alentir & pendre les aisles : Pour remedier à ce mal, dit M. Aymé Cassian, qu'il faut prendre vn pot de terre tout neuf, & l'emplir de fort bon vin : puis mettre dedans ledit vin, sauge, mente, & pouliot, autant de l'vn que de l'autre, & apres auoir mis ledit pot pres du feu, faut faire le tout bien bouillir ensemble. Et quand ils auront bien bouilly, tirez le pot hors du feu, & le mettez sur les charbons & cendre bien chaud, bien couuert & estouppé de drap ou linge, afin qu'il n'en puisse rien sortir. Apres cela faites vn pertuis assez grandet au milieu du drap ou linge dont aurez couuert vostre pot, par lequel pertuis en puisse sortir la fumée. Puis mettez vostre oiseau sur le poing, & apres luy auoir releué les aisles, le tenant droit sur ledit pertuis, laissez-le parfumer de celle fumée & chaleur issant dudit pot : & l'y tenez si longuement, qu'estant bien reschauffé & parfumé d'icelle fumée, il en soit comme baigné & en sueur. Apres ce tenez le pres du feu ou en autre lieu chaud : car s'il venoit à se refroidir, ce seroit mal pire que le premier. Tant est que luy continuant ce traictement trois fois le iour par l'espace de quatre ou cinq iours, vous y apperceurez grand amendement, & les verrez tost apres bien guary.

Si l'oiseau a l'aisle disloquée & demise hors de son lieu, quels moyens faut tenir pour la remettre, & le guarir.

K iij

LIVRE QVATRIESME
Chap. VIII.

Vand voſtre oiſeau en volant trop rudement, ou donnant atteinte à la proye qu'il pourſuit, ſe ſera démis l'aiſle hors de ſon lieu & ſiege naturel, vous luy donnerez prompt & ſeur remede, le traittant de la façon qui enſuit, & qui enſeignée a eſté par maiſtre Aymé Caſſian: Soit, dit-il, prins l'oiſeau doucement, & luy ſoit l'aiſle diſloquée, dextrement remiſe en ſon lieu. Puis ſur l'endroict de la diſlocature ſoit mis vn cataplaſme de l'onguent de ſang de dragon, boliarmeni, mommie, &c. ainſi compoſé comme a eſté monſtré cy deſſus au chapitre ſixieſme de ce quatrieſme liure, auquel eſt parlé de l'aiſle rompuë, puis ſoit emmaillotté, & laiſſé en ceſte maniere trois ou quatre iours. Au paſt luy ſoit ſa chair taillée en petits morceaux, afin qu'en mangeant il ne ſe contourne ny efforce.

Si l'oiſeau a de mal-auenture l'aiſleron rompu, quels remedes ſont propres pour luy racouſtrer.

Chap. IX.

SI voſtre oiſeau de fortune auoit l'aiſleron rompu: maiſtre Molopin au liure du Prince conſeille vſer des meſmes receptes, remedes & traittemens, qui n'a gueres ont eſté mõſtrez pour remettre & racouſtrer ſon aiſle rompuë. Et ſi beſoin eſt, en l'vne & en l'autre rupture, apres auoir rejoinct & reuny dextrement le membre rompu, le faudra lier auec petites lattes, afin de l'affermir d'auantage: Auſſi faudra-il au paſt luy bailler ſa chair en petits morceaux, comme aux chapitres precedens a eſté remonſtré: afin que tirant il ne ſe contourne, & deſmeuue les pieces ioinctes: & au ſurplus le tenir & faire repoſer emmaillotté ſur vn couſſin pour les meſmes cauſes cy deſſus deduites.

Si l'oiſeau a la iambe ou cuiſſe rompuë, quels moyens il faut tenir pour la remettre & guarir

Caap. X.

DE LA FAVCONNERIE. 40

S'IL aduenoit par quelque accident que vostre oiseau eust iambe ou cuisse rompuë, maistre Aymé Cassian donne aduis de le traitter & medicamenter en ceste sort. Premierement, si c'est la cuisse qu'il ait rompuë, luy faudra plumer ladicte cuisse: & puis apres auoir doucement & dextrement reioint la rupture, y appliquer vn cataplasme de l'onguent qui ensuit : Soit prinse escorce de chesne, sechee, battuë, & mise en poudre, & auec peu de sang de dragon, icelle poudre meslees & deslaiees en blanc d'œufs : & de cest onguent couurez le dessusdit emplastre: lequel emplastre ayant appliqué sur la rupture, bandez ladite cuisse ou iambe d'vne bande de linge bien propre: mais gardez vous bien de la trop serrer ou estraindre: car cela pourroit estre cause de faire secher le pied à vostre oiseau : Or bien pourrez vous laisser ledit emplastre de premier appareil cinq ou six iours sans le renouueller: mais puis apres le pourrez changer de deux en deux, ou de trois en trois iours, iusques a ce que vostre oiseau soit bien guary. Au past luy faudra tailler sa chair en petits morceaux, & tousiours le tenir sur la perche auec le chaperon en la teste.

Si l'oiseau est blessé de coup, quels moyens & remedes sont propres pour le bien traitter & guarir.
CHAP. XI.

LOrs que vostre oiseau sera blessé de coup, comme de ferrement, baston, bec de Hairon, ou autre chose semblable, maistre Aymé Cassian à laissé par escrit le remede qui ensuit. Prenez, dit-il, de l'herbe vulgairement appellée pied de colomb, autrement herbe Robert, & l'ayant pillée en vn mortier, exprimez en le ius. Puis soit prins l'oiseau, & sa playe visitée : & si le coup est grand & noir à l'entour, & neantmoins il n'y ait pas grand pertuis, en faudra faire l'ouuerture plus grande, ainsi que l'on verra en estre besoin, & dedans ladite playe mettre du ius de l'herbe susdite, & dessus icelle puis apres en appliquer le marc en forme de cataplasme, & le bander bien mignonnement, & puis n'y toucher de vingt-quatre heures. Aussi doit estre le Fauconier aduerty d'arracher les plumes de l'étour de la playe, en tant qu'il les verra faire nuisance & empeschement à l'application du medicament. Or on tient que ladite herbe Robert à telle vertu que la playe à laquelle elle est appliquée en la maniere des-

susdite n'apostume point: qui est vn admirable soulagement pour les oiseaux. Toutesfois au defaut de pouuoir recouurer de ceste herbe de pied de colomb en la verdeur & vigueur, & consequemment du ius d'icelle, prendra peine le Fauconnier d'en auoir de la seche & la mettre en poudre: & d'icelle poudre se pourra ayder ne plus ne moins que du ius: Appliquant l'vn ou l'autre (à son aisance & commodité) à la playe par la forme ci-dessus desseignée, apres auoir neanrmoins bien nettoyé & laué ladite playe de vin blanc: car l'vn des grands secrets & moyens de biē tost guarir l'oiseau blessé, est de luy tenir tousiours la plaie nette. Encore à enseigné maistre Molopin au liure du Prince, vn autre bon & seur moyen pour guarir prōptement le coup ou plaie du Faucon blessé. Prenez, dit-il, huile rosat, & graisse de geline autant de l'vne comme de l'autre, vn peu moins d'huile violat, & la moitié moins de therebentine, si les meslez & fondez toutes ensemble. Puis prenez encores de l'encens blanc & du mastic autant de l'vn comme de l'autre, & en faites poudre: Et si vous pouuez d'auantage finer de celle poudre de ladite herbe Robert, mettez toutes ces trois poudres ensemble parmy lesdites huiles & graisse, & les remuez & battez fort ensemble auecques vn baston, iusques à ce que les voyez bié vnies, & incorporees, & reduites en forme d'onguent. Et si la playe de l'oiseau est grande & fort ouuerte, aduisez premierement de la recoudre bien doucement & dextrement, laissant toutesfois au plus bas vn pertuis, auquel puissiez appliquer & faire entrer vne tente de cherpie ointe de l'onguent dessusdit. Duquel ferez aussi cataplasme, qu'apliquerez puis apres sur ladite playe. Par iceluy pertuis (lequel demourera ouuert par le moyē de la tente que souuent vous y renouuellerez) se purgera peu à peu ladite playe: & par la vertueuse efficace de cest onguent, l'oiseau recouurera bien tost sa santé. Autre recepte qu'a enseignée maistre Michelin pour guarir coup ou playe de Faucon: Si vostre oiseau, dit-il, à playe par Gruë, ou Hairon, ou autre oiseau semblable, ostez luy la plume tout à l'enuirō de la plaie. Laquelle estant si profonde qu'elle ne puisse bonnemēt estre recousuë: mettez dedans icelle prōptement de la poudre dont la composition ensuit. Soit prins sang de dragon, encens blanc, aloës cicotrin, & mastic, autant de l'vn que de l'autre, & le tout bien battu ensemble soit reduit en poudre bien subtile: & de ceste poudre medicamentez ladicte playe ainsi que à esté predit par cy-deuant: Puis soit ladite playe aux enuirons & par dessus ointe d'huile rosat ou biē d'huile d'oliues tiede

pour

pour l'adoucir. Mais si la place n'est tant profonde, qu'elle ne se puisse bien coudre, soit recousuë : en y laissant toutesfois au plus bas endroit d'icelle vn petit pertuis pour la purger, ainsi qu'à esté cy-deuant remōstré. Puis soit pris le blanc d'vn œuf, & appliqué dessus la playe par forme d'ēplastre, apres toutesfois qu'elle aura esté arrousee d'huile de roses, ou d'oliues, comme n'agueres à esté dit : & que pareillement sur la cousture aurez mis de la poudre susdite : & encores mis audit pertuis la petite tente pour tousiours le tenir ouuert : & par ce moyen modifier la playe, à quoy profitera moult l'onguent dessusdit, duquel ladite tente sera ointe. Continuant ceste façon de traictement à vostre oiseau, vous le verrez tost guary. Encores autre medicament à ce mesme effect a conseillé le bon maistre Aimé Cassian. Si vostre oiseau, dit-il, a eu vn coup de bec de Gruë, Hairon, ou autre oiseau, prenez demie once de mastic, vn quart d'once de boliarmeni, demie-once graisse de geline, vne once d'huile rosat, vne once d'huile violat, vn quart d'ōce de terebenthine, vne once d'herbe de pied de coulomb, vn quart d'once de cire vierge : Soient toutes les choses liquides susdites mixtionées, fonduës, & batuës ensemble : & les pouldres de mastic, boliarmeni, & herbe Robert (que vous aurez ia auparauant faites) meslees parmy lesdites huiles, graisses, & cire mises sur le feu, remuées auec & vn baston peu à peu, tant que le tout soit bien incorporé tout ensemble, & reduit en forme d'onguent. Mais gardez vous bien en mixtionnant de luy donner le feu trop aspre : Puis mettez dudit onguent (qu'aurez ainsi fait chauffer en vn pot net & neuf) sur lōge ou cuir, & en appliquez le cataplame sur la playe de vostre oiseau : apres qu'aurés mis la teste ointe de cedit onguent en la maniere cy-dessus desduitte. Et s'il aduenoit que l'oiseau eust coup orbe auec contusion sans playe ouuerte. Prenez, dit ledit maistre Cassian, mommie en pouldre, & la dilayez en sang de colomb, ou de poulaille, & luy mettez dedans la gorge, & ne le paissez de deux heures apres, que luy donnerez gorge raisonnable : Toutesfois si la contusion ou froissure paroist, & se monstre à l'œil, n'oubliez de l'arrouser d'huile rosat, ou violat, à vostre aisance & commodité. Vous souuienne aussi en toutes les blessures cy-dessus declarées de bander & emmaillotter vostre oiseau, si vous cognoissez qu'il en soit besoin.

L

LIVRE QVATRIESME

Quand l'oiseau à les pieds enflez, quelles en sont les causes, & les moyens propres pour y remedier.
CHAP. XII.

Avcunesfois les pieds enflent aux oiseaux par quelque froidure : à l'occasion de ce que s'estans eschauffez à battre le gibier, ils se sont puis apres morfondus, à faute de leur mettre quelque drap soubs les pieds, quand ils sont retournez de la vollerie. Autrefois ce mal podagre leur aduient à cause qu'ils se trouuent pleins de grosses & mauuaises humeurs, lesquelles au trauail s'esmeuuent, & deuallans sur les pieds y font l'enflure. Ceste maladie vexe plus souuent les Faucons surnommez Sacres, que toutes autres especes d'oiseaux: pource qu'ils sont pesans, & ont les pieds gras de leur nature. Or nous enseigne le bon maistre Aymé Cassian, quand l'oiseau a les pieds enflez, de commencer son traictement par purgation, en luy faisant vser de la medecine de lard, succre, & moüelle de bœuf, dõt la recepte a esté cy-deuãt descrite au cinquiesme chapitre du second liure, si souuẽt mentiõnee par tout ce discours. De ceste composition donques seront faictes trois pillules de la grosseur d'vne moyenne febue, & puis données à vostre oiseau par trois diuerses matinées: lequel sera puis apres mis au feu, ou au soleil, & deux heures apres pu de quelque bon past. Puis ayez vne once de boliarmeni, & vne demie once de sang de dragon, & les faites battre & mettre en poudre, laquelle vous destremperez & meslerez fort dedans le blanc d'vn œuf, & de cet onguent vous en oindrez les pieds enflez de vostre oiseau deux fois le iour, par l'espace de trois ou quatre iours: pẽdãt lesquels vous n'oublierez aussi de luy mettre quelque drap dessous les pieds pour le tenir plus chaudement. Maistre Molopin au liure du Prince donne vn fort bon aduis d'vn autre remede, qu'il dit estre bien souuerain, & bien aisé. Si vostre oiseau, dit-il, a le pied ou les pieds enflez seulement, sans ce qu'auecques l'enfleure il y ait des clouds, prenez cizeaux ou pincettes, & luy taillez les ongles des pieds, ou du pied qui sera enflé de si prez que le sang en sorte, de façon qu'il saigne tresbien: Puis prenez graisse de geline, huile rosat, & huile violat, autant de l'vn que de l'autre, & vn peu de cire vierge, & fondez tout cela ensemble : Apres ce ayez de la poudre d'encens blanc, & de mastic, autant de l'vne que de l'autre, & de pouldre de boliarmeni, deux

fois autant : & battant & meſlant bien fort le tout enſemble, faites-en onguent, duquel vous luy oindrez les pieds enflez deux fois le iour, iuſques à ce qu'il ſoit bien guary : Et ſont ces deux dernieres receptes bien experimentées & eſprouuées.

Quand les oiſeaux ont les cuiſſes ou iambes enflées, quelles en ſont les cauſes & les moyens bien eſprouuez pour les guarir.
CHAP. XIII.

Aduient par fois que les iambes des oiſeaux enflent, comme auſſi font les cuiſſes : aucunesfois toutes les deux enſemble, autrefois les vns ſans les autres. Ceſtuy mal ſurprẽd les Faucons, à cauſe du trauail qu'ils ont pris au vol, ou au battre de la proye ou gibier qu'ils ont pourſuiuy, où ils ſe ſont eſchauffez, puis refroidis & morfondus : ou bié à cauſe que ſe trouuãs pleins d'humeurs dedãs le corps, ils les ont eſmeus au trauail du vol & de la chaſſe, & deſcendans ſur les iambes ou cuiſſes, y font l'eſleure ſuſdite. Pour y remedier, M. Caſſian conſeille de purger & curer premierement l'oiſeau malade, en luy baillant les pillules compoſées de lard, moëlle de bœuf, & ſuccre, par la forme diuiſée au chapitre precedent ceſtuy. Et apres la-dite cure bien & deuëment faicte, faut prendre huit ou dix œufs, & les faire cuire auecques la coque tant qu'ils ſoient bié durs : puis les laiſſer refroidir, & leur oſter les coques, & les rompant, en retenir les moyeux ſeulemẽt : leſquels faudra qu'ils ſoient bien fort durs, autrement ne ſeroient pas propres à faire la medecine qui enſuit : Prenez, dit-il, vne petite poille de fer, qui ſoit bien nette & bien claire, la mettre ſur vn bon feu clair, & dedãs icelle rõpre & eſmenuiſer auec la ſautmain leſdits huit ou dix moyeux, & auec vne cuillier de fer bien nette les remuer ſans ceſſe. Et quãd verrez qu'ils deuiendront fort noirs, & lors que les cuiderez tous gaſtez, les ramaſſerez tous enſemble : & apres les auoir faict boüillir en vin blanc, les exprimerez, & en tirerez de l'huile que vous receurez en vn verre net, puis de rechef les chaufferez & mettrez en preſſe, & en tirerez tout ce que vous pourrez. Et quand voudrez vſer dudit huile pour les enſleures deſſuſdites, prenez dix gouttes de ceſte huile de moyeux d'œufs, & les meſlez parmy trois gouttes de vinaigre, & trois autres gouttes d'eau roſe : puis en frottez doucement l'enſleure des iãbes & cuiſſes de l'oiſeau. Dit ledit M. Caſſian, que ceſte medecine a eſté par luy maintesfois eſprouuée, & qu'il s'en eſt fort bien trouué en la cure des oiſeaux des grands Maiſtres de Rhodes : & qu'elle

L ij

LIVRE QVATRIESME

est singuliere pour conforter, & assouplir les nerfs des iambes & des pieds des Faucons. De faict continuant à l'oiseau qui est malade des enfleures dessusdites, la friction dudit huile, auec le traictement susdit par l'espace de sept ou huict iours, vous y verrez prompt amendement & entiere guarison.

Si les oiseaux ont clouds ou galles aux pieds, que l'on appelle Podagres, quelles en sont les causes, & les moyens d'y donner remede.
CHAP. XIIII.

ON tient que si clouds ou galles viennent aux pieds de vostre oiseau (aucuns appellent ce mal Podagre) c'est chose fascheuse & dangereuse, & à laquelle sera bien besoin de promptement remedier. Ce mal est fort dangereux, & suit volontiers les enfleures des iambes & cuisses, dont n'aguerez a esté parlé : & procede communement des mesmes causes. Aussi dit maistre Aymé Cassian, qu'il est besoin de proceder à la cure de ceste podagre par la mesme forme cy dessus deduicte : c'est à sçauoir, de commencer par la purgation de l'oiseau malade, en luy faisant prendre par trois diuerses matinées consecutiues les trois pillules composées de lard, moüelle de boeuf & succre, dont n'agueres a esté parlé. Apres ladite purgation, prenez, dit-il, du papier, & en faites des mesches de la grosseur d'vn fer d'esguillette, desquelles allumées vous donnerez le feu aux clouds, ou galles de l'oiseau. Et si lesdits clouds estoient fort apparens & eminens dessus le pied, seroit bon de les fendre tout du long auec quelque tranche-plume, ou autre fer taillant venant du feu, & fort chaud : Et apres les auoir fendus bien doucement & dextrement, mettre dedans la fente & ouuerture de chacun d'iceux vn petit morceau de lard gras, pour empescher qu'il ne se reserre & recloe, puis mettez l'oiseau sur vn monceau de sel menu : & s'il y aduenoit aucune chair morte, mettez-y dessus de la poudre dont le tiers soit verd de gris, & les deux parts d'hermodactyles : Puis quand l'vlcere sera mondifié, oignez-le de seing de pourceau & de miel meslez ensemble, & le mettez tousiours sur ledit monceau de sel menu, iusques à ce qu'il soit bié guary. Vne autre belle & bonne recepte a enseignée maistre Molopin pour guarir ceste maladie : Prenez, dit-il, trois onces de fueilles de la Rheubarbe, des moines, trois onces de fueilles de choux rouge, vne once de therebentine, trois onces d'huile violat, trois onces de miel, cinq onces de

DE LA FAVCONNERIE. 43

graisse de mouton, vne once & demie de graisse de ieune geline, vne once de mastic, vne once d'encens blanc, vne once de poivre long, deux onces d'alum, & vne once de cire vierge. Et premierement des herbes faudra tirer & exprimer le ius, puis les huiles, graisses, & autres liquides meslez ensemble, & fondues au feu en vn pot neuf, les remuant tousiours auecques vn baston: & apres qu'aurez faict poudre du mastic, encens, poivre, & alum, & meslé toutes icelles poudres ensemble, vous le coulerez peu à peu dedans le pot auecques le ius desdites herbes, remuant tousiours auec le baston, iusques à ce que le tout soit bien meslé & incorporé ensemble, & qu'il soit reduit en forme d'onguent. Lequel vous estendrez puis apres sur cuir ou linge, & en appliquerez le cataplasme sur les pieds podagres par l'espace de quinze iours, le changeant toutesfois de deux iours en deux iours. Et si les clouds par le moyen dudit onguent ne se fendoient & ouuroient d'eux-mesmes, les faudra fendre d'vn fer trenchant & chaud par la forme dite au precedent chapitre. Et en ceste mesme forme luy faudra pareillement oster toute l'ordure & chair morte que l'on pourra voir dedans lesdits clouds & galles, tant qu'il n'y demeure rien, & iusques à ce qu'il soit bien guary. Cet onguent, ce dit maistre Molopin, a souuent esté esprouué, & experimenté bon par luy: & peut durer en sa bonté deux ans. Encore vne autre bonne recepte a enseigné M. Cassian pour remedier à cestuy mal. Prenez, dit-il, deux onces de terebenthine, & vne once de sauon blanc mis en poudre, & demie once de cendre de serment de vigne: & mettez le tout ensemble en vn pot neuf dessus le feu, & le remuez auec vn baston peu à peu, tant qu'il soit bien meslé & incorporé l'vn auec l'autre, & reduit en forme d'onguent: duquel estêdu sur cuir ou linge vous en ferez vn emplastre, que vous appliquerez dessus les galles ou clouds que l'oiseau aura dessus les pieds: & lierez ledit emplastre par entre les doigts de l'oiseau, de façon qu'il ne le puisse arracher ne tirer dehors: Ce que vous luy continuerez par l'espace de quinze iours, changeant toutesfois le cataplasme de deux iours en deux iours, iusques à ce que les clouds soient bien molifiez. Et si cependant lesdits clouds s'ouuroient d'eux-mesmes, tant mieux vaudra, sinon il les faudra fendre auec le fer trenchant & chaud en la maniere dessusdite. Et puis apres qu'ils seront ouuerts, vous y pourrez appliquer de l'onguent, dit du Diaculum, lequel assouplira le pied de l'oiseau, & en tirera les humeurs, si aucuns y en a. Et où il se trouue-

L iij

ra de la chair morte, mettez y quelque peu de verd de gris, pulverisé en la maniere susdite. Pour remede à ce mal, enseigne maistre Cassian encore vne autre bonne recepte. Prenez, dit-il, de la limeure de fer le gros de deux febues, & limeure d'acier le gros d'vne febue: de l'escorce de chesne, dont vous leuerez le dehors, & du dedans bien asseiché, en ferez de la poudre bien subtile, & pour la faire bien subtile la passerez par vn sas, ou par l'estamine, & en meslerez le gros de deux feues parmy les limeures susdites, puis tout ensemble mettrez boüillir dedans vn pot neuf auec vne chopine d'eau, & autant ou enuiron de vinaigre blanc, tant qu'ils diminuent du tiers ou de moitié: apres ce tirerez du pot tout ce que vous pourrez escouler de clair de ladite eau & vinaigre, & le fond ou marc qui restera le ferez encores espurer le plus qu'il vous sera possible, puis le mettrez en vn sachet de linge de telle longueur & largeur que l'oiseau puisse reposer ses deux pieds dessus ledit sachet. De ce sachet doncques plein dudit marc vous ferez comme vn coussin, sur lequel ferez tenir vostre oiseau cinq ou six iours: pendāt lesquels vous luy pourrez arrouser les pieds du clair ou boüillon de ladite composition (que vous aurez à cet effect gardé dedans vn verre, ou autre vaisseau) trois ou quatre fois par chacun iour: & en rafraischir pareillement & remoüiller le sachet dessusdit, afin qu'il s'en tienne plus frais, & qu'il en face meilleure operation: laquelle s'il ne peut auoir acheuée au bout des six iours, luy faudra laisser plus longuement, & iusques à ce qu'il soit du tout guary: Et est ceste recepte fort bonne pour toutes eschauffeures ou galles de pieds & de iambes.

SI VN OISEAV SE GRATTE OV MANGE LES pieds, qu'elle en est la cause, & quels moyens faut tenir pour y obuier,

CHAP. XV.

Vand vous verrez que vostre oiseau se grattera ou māgera les pieds, sçachez que c'est vne maniere de fourmiere qui les luy gaste. Et aduient ce mal aux Esmerillons plus souuent qu'aux autres oiseaux. Conseille maistre Cassian pour y remedier, de prendre vne demie fueille de papier, & en faire vn collier à l'oiseau, afin qu'il ne se puisse toucher les pieds. Puis ayez vn fiel de bœuf, & le

rompez en vne escuelle, & puis meslez parmy iceluy, poudre d'aloës cicotrin autant que iugerez estre besoing, & les battrez tres bien ensemble auec vn baston, tant qu'ils soient bien & deuëment incorporez, & reduits en forme d'onguent: duquel onguent vous oindrez puis apres les pieds de vostre oiseau par l'espace de cinq ou six iours, deux ou trois fois par chacun iour, & iusques à ce qu'il soit bien guary. Vne autre medecine à donnée & enseignée maistre Molopin pour cestuy grand mal. Prenez, dit-il, de la fiente d'vne truye, ou d'vn pourceau, & la mettez dessus vne tuile au feu, ou au four, tât qu'elle soit bien & deuëment asseichee, & que l'on en puisse faire poudre. Puis ayez de fort bon vinaigre blanc, & en lauez tres-bien les pieds de vostre oiseau, & apres qu'ils en seront bié lauez, mettez dessus de ladite poudre, tant qu'ils en soient tous couuerts, & continuant ce traittement deux fois le iour, par l'espace de douze ou quinze iours, ou iusques à ce que le verrez du tout bien guary, & dispost: & ayant perdu l'enuie qu'il auoit auparauant de se gratter ou manger les pieds.

QVELS MOYENS SONT A GARDER QVAND ON veut serrer ou estoupper les veines des iambes de l'oiseau, & pour le garentir des enfleures, clouds, galles, podagres, demangeaisons dessusdites.

Chap. XVI.

Es maistres Fauconniers dessusdicts experts & bien entédus en l'art de Fauconnerie, ont soigneusement & curieusement recerché tous moyens & secrets, pour guarir & garentir les oiseaux Faucons de tout genre & espece de maladie. Et entre autres ont descouuert deux beaux & bons secrets pour garétir les oiseaux de tous les maux des cuisses, iambes, & pieds dont n'agueres à esté deuisé: lesquels sôt fôdez sur apparête raison de medecine: pource que par ces deux moyês on retranche l'occasion & la cause desdits maux, qui est le deuallement & cheute des humeurs abondans & superflus au corps

LIVRE QVATRIESME

de l'oiseau, és cuisses & autres parties inferieures. Et combien que de prime face ils puissent sembler tous deux cruels & dagereux pour l'oiseau: toutesfois doibt-on croire que lesdits maistres ne les ont enseignez & laissez par escrit, sans les auoir bien & deuëment esprouuez, du temps qu'ils seruoient leurs maistres (grands Seigneurs) en l'art & exercice de Fauconnerie. Le premier est de serrer ou coupper les veines des iambes de l'oiseau, qui portent les humeurs aux pieds, & sont causes desdictes enfleures & podagres, duquel sera parlé en ce chapitre. Le second est, de rompre tout à fait la iambe à l'oiseau, duquel sera parlé au suiuant chapitre. Quand doncques vous voudrez, à vostre oiseau podagre, ou enflé par les pieds serrer & coupper les veines qui abbreuuent & imbuent lesdits pieds de mauuaises humeurs, dit maistre Aimé Cassian, soit pris l'oiseau, & tenu bien dextrement, & luy soit plumé le dedans de la cuisse au plus pres du genoüil, puis luy soit cerchee la veine, qui est grosse asez, vn peu au dessoubs dudit genoüil, où estreignant vn peu auecques les doigts, cognoistrez, & trouuerez incontinent ladite veine. L'ayant trouuée prenez vne esguille, & en souleuez vn petit la peau, laquelle vous coupperez autant que verrez bon estre à vostre discretion, pour faire ouuerture, vous gardant bien neantmoins en couppant ladite peau, de toucher ou offeser en rien la veine. Estant l'ouuerture ainsi faite, ayez vn ongle de Butor, ou de quelque autre oiseau, duquel vous faudra dextrement souleuer ladite veine: puis passer par dessoubs icelle vn fil de soye, & l'en serrer & lier bien estroitement: puis apres coupper la veine au dessus de l'ongle, & du costé deuers la iambe: (car si vous la couppiez du costé de la cuisse, vostre oiseau seroit en grand danger de mort.) Et n'y soit fait autre chose, ains la laissez saigner tãt qu'elle voudra: Toutesfois le lendemain vous pourrez oindre ladite ouuerture de quelque peu d'huile rosat, ou de graisse de geline pour l'adoucir, & conforter. Ceste façon de serrer ou coupper veines, est fort bonne & profitable: car iamais depuis ne deuallent les humeurs és iambes & pieds de l'oiseau: & consequemment deslors en auant ne peut plus estre trauaillé d'enfleures clouds, galles, podagres & demengeaisons, dont à esté cy-dessus parlé.

Quels

DE LA FAVCONNERIE. 45

Quels moyens on doit tenir, quand on veut rompre la iambe à l'oiseau, pour le garentir des podagres & autres maladies des pieds.

CHAP. XVII.

Aistre Aimé dit, si pour garder que les humeurs ne deuallent és iambes & pieds de l'oiseau, vous luy voulés rompre ou l'vne ou toutes les deux iambes. Prenez vn tronçon de canne, ou vn baston de sureau, que les Latins appellent Sambucus : & en faites deux petites lattes ou estayes du long d'vn trauers de pouce, & au surplus de telle largeur que la iambe de l'oiseau puisse estre enclose entre les deux bien à son aise : puis d'vn linge faites vne bâde qui puisse faire quatre ou cinq tours enuiron ladite iambe. Ayez aussi boliarmeni mis en poudre, & bien meslé & battu auecques glaire d'œufs. Vos preparatifs estans ainsi bien dressez, prenez l'oiseau doucement & dextrement, & luy rôpez la iambe par le milieu entre vos deux mains auec vos deux pouces le plus proprement que faire se pourra, & la ployez de part & d'autre tât que soyez bien asseuré que le gros os sera rompu tout à fait : mais en ce faisant dónez vous bien garde de ne blesser ou offencer l'oiseau en quelcôque autre partie de son corps. Ce fait, appliquez luy sur la rupture, bié d'extrement reünie & remise, vn emplastre enduit dudit onguent preparé de boliarmeni & glaire d'œuf, & par dessus aiustez gentiment vos deux lattes ou estaies dessusdites, que vous lierez de ladite bande en luy faisant faire quatre ou cinq tours : de telle façon neâmoins qu'il n'y ait rien trop estroittement serré, ains que la iambe y demeure à son aise. Car si autrement estoit, le feu pourroit prendre en la iambe ou au pied de l'oiseau. Et partant afin de plus seurement y proceder, & garder que l'oiseau ne se puisse tourmenter & debattre, sera bon qu'il soit emmailloté auant que la iambe luy soit rôpuë, & iusques à ce qu'elle soit bié reprise : & puis mis reposer sur vn coussin mollemêt. Cependant luy faudra au past tailler sa chair en petits morceaux, afin qu'il ne face aucun effort qui le puisse offenser. Puis apres ayez moüelle de bœuf, auec huile rosat ou violat, & les ayant bié meslez & battus enseble, oignez en la iambe & le pied de l'oiseau deux fois le iour par l'espace de quinze iours : car cest onguêt empeschera que le feu ne s'y mette. Les quinze iours passez soit l'oiseau demailloté, deslié, & tenu sur le

M

poing toufiours enchapronné. Et quand il fera guary de celle iambe, autant en pourrez-vous faire de l'autre. Mais aufli y faut-il bien penfer auant que le faire: pource que c'eft chofe bien dangereufe de rompre la iambe aux oifeaux, à raifon du feu qui s'y pourroit mettre par mefgarde & mauuaife conduitte.

La façon de mettre les oifeaux en muë: & les moyens qu'on doit tenir pour les conferuer en fanté & alegreffe.

Chap. XVIII.

SI le temps eft venu de mettre voftre oifeau en muë faites le premieremét purger & curer de toutes les mauuaifes humeurs & ordures qu'il peut auoir dedãs fon corps de longue main amaffées, à caufe des falles & mauuaifes chairs dont il aura par fois efté pu, & qui luy pourroient engendrer filandres, aiguilles, & autres femblables maladies, voire la mort, fi à temps n'y eftoit pourueu. Et partant à donné confeil maiftre Michelin, que auant que mettre fon oifeau en muë, il eft bon de le purger par le moyen de la recepte deffufdite: c'eft à fçauoir, de la côpofition faite de lard trempé, mouëlle de bœuf, fuccre d'vne cuitte, ou fuccre fin, (car autant vaut à dire) & faffran battu & mis en poudre, autant de l'vn comme de l'autre: de laquelle faudra faire trois pillules de la groffeur d'vne moyenne febue, & les faire prendre à l'oifeau preft de muer par trois diuerfes matinees confecutiues: puis le mettre au feu ou au foleil, & ne le paiftre par deux heures apres, qu'on luy dônera quelque bon paft. Les autres trois iours enfuiuans, luy faudra (apres la cure) donner de l'aloës cicotrin du gros d'vne febue: puis le tenir au feu ou au Soleil, & on luy verra reietter ledit aloës auecques des flegmes. Et ce fait le pourrez mettre en muë. Autre moyen de bien nettoier & purger l'oifeau auant la muë, à baillé M. Aimé Caffian. Prenez, dit-il, Hierepicre le gros d'vne petite noix mufcade, & la mettez en la gorge du Faucon, de façon qu'il la mette bas: & afin qu'il ne face difficulté de l'aualler, vous la pourrez enuelopper en vn boyau de geline lié des deux bouts. Apres qu'il l'aura prife, vous le pourez tenir fur le poing, ou au feu, ou au foleil, tãtqu'il foit bié purgé. Puis ne le paiftrez iufques apres midy, que luy dônerez gorge raifôna-

DE LA FAVCONNERIE. 46

ble de quelque bon paſt vif. Et le lendemain le paiſtrez deux fois : puis apres le pourrez mettre en muë.

Quels moyens ſont propres pour auancer vn oiſeau de muër.

CHAP. XIX.

Vand vous aurez mis voſtre oiſeau en muë, & verrez qu'il ſera long & lent à muer, ſi voulez auancer la mue, allez au lieu où l'on tuë les moutons au mois de May ou de Iuin, & prenez de ces glandes que les moutons ont deſſous l'oreille, à l'endroit du bout de la maſchoire, groſſes enuirõ comme vne amende: prenez-en, dy-je, iuſques au nombre de dix ou douze, & les luy donnez hachées menu auec ſa chair. Et s'il faiſoit difficulté de les manger, pource qu'elles ſont vn peu ameres, trouuez façon de les luy faire prendre, & mettre en bas. Et donnez vous bien garde quand il commencera à muer & ietter ſes plumes : car lors ne luy en faudra plus donner. Pour ce qu'il pourroit auſſi bien ietter les nouuelles comme les vieilles.

Autre recepte enſeigne maiſtre Michelin pour ce meſme effect. Prenez, dit-il, vne couleuure, & en faites tronçons: puis la mettez boüillir en vn pot neuf plein d'eau : & apres qu'aurez tiré ceſte eau du feu, & qu'elle ſera refroidie : mettez y tremper du grain de fourment. De ce fourment ainſi trempé nourriſſez puis apres quelques Pigeons, Tourterelles, & autres ſemblables oiſeaux, deſquels vous paiſtrez voſtre oiſeau tardif à muer: & incontinent apres il muera. M. Aimé Caſſian dit à ce propos. Si voſtre Faucõ eſt lent à muer, prenez ſouris-chauues, & les mettez ſecher au four, tant qu'é puiſſiez faire poudre. De ceſte poudre poiurez la chair de voſtre oiſeau lors que le voudrez paiſtre, & toſt apres il muera. Autre recepte encores enſeigne M. Molopin pour faire toſt muer l'oiſeau. Prenez, dit-il, petits chiẽs de laict, & les ouurez, & au laict que vous trouuerez dedãs leurs mulettes ou eſtomachs, trempez la chair dõt voudrez paiſtre voſtre oiſeau. Apres prenez ladite mulette, taillez-la en petits morceaux, & la luy faites manger : & vous le verrez

M ij

LIVRE QVATRIESME

tost apres bien muër. Aussi donnant past bon & vif à tous oiseaux, vous les rendrez prompts à la muë, pour ce que tel past est naturel & bien a propos.

Quels moyens sont bons à garder pour faire que tous oiseaux se portent bien en la muë, & qu'ils en puissent sortir sains & drus.

Chap. XX.

Vtreplus si vous voulez auoir bonne entrée & bonne issuë de la muë de vostre oiseau : aduisez premieremēt à ce que entrant en la muë il soit haut, gras, & en bon point, & au surplus tres-bien purgé & curé auant qu'y entrer par la forme qui n'agueres vous a esté enseignée. Aussi estant en la muë il le vous faudra paistre de bonnes chairs, comme de petits poulets, & autre semblable bon past vif, qui soit laxatif. Ne faillez semblablement de luy bailler l'eau deux ou trois fois la sepmaine : pource qu'il en pourra boire aucunesfois, & par ce moyen se descharger des humeurs du corps, & des rheumes de la teste : & s'il s'y baigne, le pennage en sera meilleur & plus beau. Vous luy pourrez aussi à la fois faire past de rats & souris grands & petits, qui sont laxatifs : & sur tout les faudra tenir en lieu propre, honneste, & net.

Comment on doit traitter Faucons apres qu'on les a leuez hors de la muë.
Chap. XXI.

Ostre maistre Molopin dit, que quand on leue Faucons hors de la muë, s'ils sont hauts & gras, iamais ne les deuez porter sans chapperon : car quand ils sentent l'air, le Soleil & le vent, ils se battent volontiers, & s'eschauffent : puis apres se refroidissans ils tombent en grand danger de mort. Aussi veulent-ils estre gouuernez doucement & paisiblement : & au past manger chair lauée peu à peu, & à gorge raisonnable. Et s'il aduenoit qu'apres la muë l'oiseau se trouuast desgousté, & perdist l'appetit de manger : lors faudroit prendre de l'aloes cicotrin en poudre, & le mesler auecques ius de Rheu-

barbe: & apres luy en auoir fait prendre vne cure ou pillule, le tenir sur le poing iusques à ce qu'il fust bien purgé: Puis ne le paistre iusques apres midy, & lors luy donner de quelque bon past vif: Et le lendemain luy bailler à manger d'vne geline: & puis apres l'eau & le baing. Or deuez vous croire que ces medecines & traittement susdits sont bons & profitables à l'oiseau, tant pour le remettre en appetit, que pour luy faire vuider filandres & aiguilles, & autres choses mauuaises qu'il peut auoir dedans le corps. Maistre Michelin de sa part a donné aduis à ce mesme effect: disant que quand on a mis l'oiseau hors de la muë, on luy doit lauer sa chair, & luy en bailler petit à petit ou plus ou moins selon ce qu'on verra en goust: Toutesfois est bon de luy bailler au commencement quelques chairs laxatiues, afin de luy adoucir & eslargir les boyaux: & aussi afin que plus aisément il les puisse passer & mettre bas. Cela seruira pareillement pour luy oster la fierté & l'orgueil dont il est plein lors qu'il sort de la muë: Disant dauantage qu'il les faut tousiours porter sur le poing auecques le chapperõ: & quinze ou dix-huict iours apres qu'ils sont sortis de la muë, les purger & curer auant que les faire voler: Ce qui se pourra commodément faire en leur faisant prendre par trois matinées consecutiues les trois pillules, dont cy dessus a esté parlé, composées de lard, moëlle de bœuf, & succre: Et ne sera que bon d'y mesler quelque peu d'aloës: car si en mettiez en quantité, il les pourroit faire remettre par dessus, qui viendroit mal à propos: & par chaque iour qu'il aura pris desdites pillules, le faudra puis apres mettre au feu ou au Soleil: & ne le paistre iusques à deux ou trois heures apres, que luy donnerez poulaille ou mouton. Maistre Aymé Cassian auoit de coustume apres auoir tiré ses Faucons de la muë, & deux ou trois iours auparauant que de les faire voller, leur faire prendre vne pillule, dont telle estoit la composition qui ensuit. Prenez, dit-il, vn petit de lard, du poiure en poudre, & de la cendre passée par sacs ou estamine, autant de l'vn comme de l'autre, vn petit de sel menu, & vn petit d'aloës cicotrin: & apres auoir tout bien meslé & battu ensemble, faites en vne pillule, que mettrez au bec de vostre oiseau, & ferez en sorte qu'il la puisse aualler & mettre bas: puis le couronnerez du chapperon, & le tiendrez au feu ou au Soleil, luy laissant garder ladicte pillule le plus longuement qu'il sera possible. Et s'il vient puis apres à vomir, vous le laisserez reietter tant qu'il voudra: Si luy verrez vuider flegmes & grosses humeurs, se purgeant

par ce moyen tout le corps, pour puis apres se trouuer sain & alégre, & bien faire son deuoir au voler. Apres qu'il sera ainsi purgé, enuiron vne heure ou deux, vous le pourrez paistre de poulaille, ou autre past chaud & vif: pource qu'estant ja esmeu dedans le corps, il ne pourroit pas faire son profit d'autre viande. Mais soit aduisé le Fauconnier de ne donner ceste pillule aux oiseaux bas & maigres, ains aux gras & haults, qui sont pleins de chair & de graisse.

Si, quand, & comment on doit donner l'Aloës
aux oiseaux volans.

CHAP. XXII.

Vcuns Fauconniers sont d'opinion, & dient, que l'on doit donner de l'Aloes cicotrin aux oiseaux volans de mois en mois, & de la grosseur d'vne petite febue: & qu'il leur doit estre mis au bec enuelopé en vn petit morceau de chair ou de peau de geline, afin qu'il n'en gouste l'amertume, & leur faire tenir le plus longuement que faire se pourra: puis apres le tenir au feu ou au Soleil, tant qu'il ait remis ledit Aloes, auec les flegmes & colles qu'il luy fera vuider. Aussi que pour garentir l'oiseau de filandres & aiguilles, il est bon de luy en donner de huict en huict iours dedans sa cure le gros d'vn pois: & que ce luy sera moyen d'estre sauué & net desdites filandres & aiguilles, & autres telles maladies qui tous les iours luy peuuent suruenir. Ils conseillent encores donner au Faucon refroidy cinq ou six clouds de girofle rompus auec les dents: & dient que par ce moyen il sera deschargé des rheumes de la teste: & mesmes qu'ils valent contre les filandres, estans donnez deuers le vespre enueloppez en peu de cotton. Entre autres le bon maistre Aimé Cassian est de ceste opinion:& dit souuent auoir experimenté telles cures au grand profit & auantage de ses oiseaux. Autāt en dit maistre Michelin au liure du Prince: & n'est maistre Molopin de contraire aduis.

Si l'oiseau s'est rompu les ongles, quels moyens & remedes sont propres
pour les faire reuenir, & le guarir.

CHAP. XXIII.

DE LA FAVCONNERIE. 48

S'Il aduiēt que voſtre Faucon ſe ſoit rompu l'ongle du pied, ou qu'il l'ait du tout perdu, il y a remede à l'vn & à l'autre. Car s'il l'a du tout perdu, & n'y ſoit demouré que le petit tendrō ou cartilage de dedans, maiſtre Molopin dit que deuez prendre du pl̃s delié & ſubtil cuir que pourrez recouuer, & en faire vn doigtier à l'oiſeau, lequel emplirez de graiſſe degeline, puis mettrez dedans iceluy l'orteil au doigt dont l'ongle ſera perdu, & l'attacherez dextrement à la iambe de l'oiſeau auecques deux petites courroyes de meſme cuir, & le remuerez de deux en deux iours iuſques à ce qu'il ſoit endurcy & bien reuenu. Mais ſi l'oiſeau s'eſtoit ſeulemēt rompu & emporté quelque bout de l'ōgle, tellemēt qu'il en fuſt demouré ou peu ou aſſez, lors luy faudra oindre de graiſſe de ſerpent, & ledit ongle luy croiſtra & reuiendra doucement, ſi bien qu'au bout de quelque iours, il s'en pourra aider & ſeruir tout ainſi comme des autres. Auſſi quand l'oiſeau s'eſt par quelque force ou vehemēce grandemēt offencé l'ongle, de façon qu'il ſoit ſeparé d'auec la chair, & qu'à ce moyen il ſaigne: vous pourres lors prēdre ſang de dragon en poudre, & en mettre deſſus la playe ſaignante, & ſoudain le ſang s'eſtanchera. Mais ſi puis apres il y venoit quelque enflure, la faudroit oindre de graiſſe de geline, & toſt apres ſe deſ-enfleroit. Toutesfois ſi à l'occaſion des humeurs dont l'oiſeau pourroit eſtre plein, ou par quelque autre accident, la iambe à cauſe de l'ongle rompu ou perdu, ou le pied luy venoit en tumeur & inflammation notable, lors y faudroit appliquer & cataplaſmer l'onguent duquel cy deuant à eſté parlé, qui eſt compoſé de graiſſe de geline, huile roſat, huile violat, therebentine, & des poudres d'encens blanc, & de maſtic, & laiſſer repoſer l'oiſeau iuſques à ce qu'il fuſt bien guary.

Quand les Faucons font des œufs en la muë ou dehors, & puis en deuiennent malade & en danger de mourir: par quels moyens on y doit remedier.

CHAP. XXIV.

Avcunefois aduient qu'aux oiſeaux eſtans en la muë, ou en eſtans ja leuez, ſe concreent & engendrent des œufs dedans le corps: qui les font toſt apres deuenir ſi fort malades, qu'ils en tōbent ſouuent en danger de mort, s'il n'y eſt pourueu de prōpt remede. Qu'à enſeigné M. Aimé Caſſiā, diſant, que la chair que luy dōnerez au paſt, doit eſtre trēpee ou lauée en l'vrine de quelque ieune enfant maſ-

le aagé de six ou sept ans: & luy continuant ce traictement l'espace de huict ou dix iours, il ne fera puis apres aucuns œufs. Autre remede encor a monstré M. Molopin: si vous voulez, dit-il, rompre ou diminuer les œufs estans au ventre de l'oiseau lors qu'ils est en la muë: prenez de l'eau qui degoutte de la vigne quand au mois de Mars elle à esté taillée, & soit receuë de la vigne pleurante en vn verre ou phiole: & de celle eau lauez la chair que donnerez à l'oiseau par l'espace de huit ou dix iours: & par ce moyen se rompront & diminueront les œufs quelques gros qu'ils les puisse auoir au ventre.

Quels moyens doit tenir le Fauconnier voulant prendre Faucons en l'aire ou au nid.

CHAP. XXV.

V N expert Fauconnier qui voudra prendre les Faucons en l'aire ou au nid, se sçaura bien donner garde de les enleuer trop petits. Car s'ils estoient ainsi iaunes & petits leuez du nid, ils ne pourroient puis apres sentir si peu de froid, qu'ils ne prinssent vn mal de reins tel, qu'ils ne se pourroient soustenir sur les pieds, & tôberoient en grand peril de mort. Et pource ne doit-il les leuer de l'air, sinon tant grands & tant fors, qu'ils puissent bien resister au froid, & se soustenir sur les pieds. Et le doit-on soudain mettre sur perche ou billot de bois, afin qu'ils puissent mieux tenir & mener leur pennage, sur le degaster & froisser contre la terre. Nomméement doiuent estre pus de chairs bonnes, fraisches & viues, tant qu'on en pourra recouurer: car c'est le seur & certain moyen de leur faire auoir beau pennage. Si dit maistre Michelin, que pour bien gouuerner vn Faucon nyais, & le garder de ce mal de reins, il faut mettre dessous luy en la forme d'vne herbe qui resemble à du Seuz, ayant graine noire, qui vulgairement est nommée Hieble: pource qu'elle est chaude de sa nature: & au surplus est fort souueraine contre le mal de goutte & de reins qui pourroit par delicatesse ou froidure aduenir à ces oiseaux qui sont pis ieunes en l'aire ou nid.

Par

DE LA FAUCONNERIE.

Par quels moyens on peut voir si les Faucons ont poux ou mousches: & s'ils en ont, comment on les peut oster, ou faire mourir.

CHAP. XXVI.

Quand voudrez esprouuer si vostre oiseau aura poux ou mousches: pour bien tost vous en apperceuoir, le vous faut seulemét mettre & exposer au Soleil de midy lors qu'il est en sa grande ardeur, & au dessus du vent: & s'il a poux, incontinent sentans la chaleur ils ne faudront à sortir & se monstrer par dessus les plumes: Or dit Maistre Cassian, que pour oster ou faire mourir lesdits poux, faut auoir orpigment, & en faire poudre bien subtile, & ceste poudre mesler auecques poudre de poiure battu, en moindre quantité toutesfois que l'orpigment: Puis prendre dextrement vostre oiseau, & le tenir de maniere qu'il ne se puisse en rien offenser ne rompre le pennage: & de ces poudres, ainsi que dit est, mixtionnées, luy poudrer vne des aisles, & puis l'autre, & puis le demourant du corps doucement & gracieusement: Ce faict le mettre sur le poing, & l'arroser, en forme d'aspergement, auecques la bouche d'vn peu d'eau nette & fresche: puis le tenir au feu ou au Soleil iusques à ce qu'il soit bien sec. Puis apres quand le voudrez paistre, arrosez luy vn peu le bec auec eau fresche, à fin de luy leuer & faire perdre la saueur de l'orpigment. Mais soit aduisé le Fauconnier, que son oiseau ne soit trop maigre & affamé, lors qu'il le voudra orpigmenter: car l'orpigment luy pourroit nuire, s'il le trouuoit bas. Aussi dit M. Molopin que pour ce mesme effect vous pouuez pareillement vser de l'orpigment tout à par soy, & du poiure aussi sans orpigment: mais que vsant du poiure seul, sera bon d'y mesler vn tiers de cendre, pour rompre la pointe & force dudit poiure, pourueu qu'icelle cendre soit bien passée, & meslée auecques le poiure. Ce faisant vous pourrez tenir vostre oiseau garenty des poux & mousches pour toute l'année.

Quand l'oiseau pend & traine l'aisle, par quel moyen on la luy peut faire leuer & soustenir.

CHAP. XXVII.

LIVRE QVATRIESME

Duient souuent qu'oiseaux nouuellement prins, & mis sur le poing, ou sur la perche, ou en mains de personnes qui ne les sçauent pas bien gouuerner, ils se debattent, & eschauffent: & puis se refroidissent, entreprennent, & roidissent: de maniere que puis apres ils ne peuuent plus redresser ne soustenir leurs aisles. Pour remede à ce mal enseigne maistre Molopin la medecine qui ensuit: Prenez, dit-il, de fort bon vinaigre, & en arrosez vostre oiseau auecques la bouche dessus & dessous: mais gardez qu'il ne luy en entre aux narilles: puis le mettez au feu ou soleil, & luy continuez ce traictement deux ou trois iours. Au bout desquels, si voyez qu'il luy soit amendé, ne luy faictes autre chose: Mais si pour tout cela il ne sera en rien amédé, mettez-le dedans vne eau, & par force de se debattre releuera & redressera ses aisles. Sortant de l'eau le faudra mettre au soleil, & le tenir chaudement: car si vous le laissez refroidir, il seroit pis que deuant.

Si les oiseaux de fortune se sont cassé, froissé, ou rompu quelques pennes des aisles, ou de la queuë par quels moyens on les doit racoustrer, & enter s'il en est besoing.

CHAP. XXVIII.

Ouuent eschet que les oiseaux se froissent cassent, ou rompent les grosses pennes des aisles, ou de la queuë, par la faute des Fauconiers, ou autres qui les gouuernent. Lesquels les ayans mis sur la perche, les attachent long, & laissent le gand pêdre au bout des longes: & parce moyen s'empesche & empestre l'oiseau en se debattant: tellement qu'il ne se peut redresser, & à force de se debattre se froisse, casse, ou rompt quelque penne. Autresfois leur aduient ce mesme inconuenient, quand s'estans iettés sur la proye par eux poursuiuie, suruiennent les Chiens, qui chauds & gourmands se iettent de violence sur la proye & sur l'oiseau, & luy rôpent ou arrachêt quelque penne. En plusieurs autres manieres se peut aussi l'oiseau gaster lesdites pennes, qui seroient longues & superflues à reciter. Mais le principal est, quand le mal est aduenu, d'y sçauoir dôner bon & prompt remede. Or dit M. Cassian parlât de ce que dessus, que si vne penne estoit seulement ployee & froissee par quelque for-

DE LA FAVCONNERIE.

cée, sans qu'il y eust autre casseure ou rupture. Faut prēdre eau chaude, & en lauer la penne froissée, de façon qu'elle deuienne bien tendre à l'endroit de la froisseure: puis l'estreindre auec les dents, à fin de la redresser & remettre en son premier estat. Puis soit prinse vne coste de chou, & mise sur les charbōs, tant qu'elle soit bien chaude, puis fonduë & mise sur la froisseure, en l'estreignant en telle façon que la penne se puisse voir toute redressée & reuenuë en sa premiere forme. Mais si la penne estoit tellement rompuë qu'il fust besoin de l'enter, toutesfois fust la coste de dessus seulement froissée, & autrement entiere sans rupture ou casseure, & tout le surplus du dedans de la penne rompu & couppé iusques à ladite cotte ou coste de dehors: en ce cas vous la pourrez enter de la façon qui ensuit. Vous ferez auec vne aiguille vn pertuis de chaque costé de la rupture, rapportāt droitemēt & iustemēt l'vn à l'autre: puis prendrez vne autre aiguille enfilee, laquelle mettrez & ferez passer par lesdits trous ou pertuis le cul deuant auec son fil: & la pousserez tant auant que vous faciez venir aboutir la pointe de l'autre part: puis l'ostez, & tirez tout bellement le fil, de façon que le tout vienne à ioindre & serrer ensemble. Lors vous pourrez coupper le fil au plus pres: & par ce moyen demeurera la penne entee à son droict fil, & se portera beaucoup mieux que si elle estoit couppée tout outre: car la coste ou cotte demeurant par dessus entiere, sera cause que la penne sera mieux soustenuë. Autre moyen a enseigné maistre Michelin pour enter dextrement bien pennes rompues tout à faict: & lors qu'il les faut rejoindre & enter de deux pieces, Prenez, dit-il, des aiguilles que tous Fauconniers cognoissent, & ont expres pour enter pennes. Et si le bout de la penne rompuë qui est demeuré vers l'oiseau, est d'auenture fendu, soit relié auec du fil: & soient vos aiguilles moüillées dedans eau salee, ou fichées dedans vn oignon, afin qu'elles prēnent & s'assemblent mieux, & afin aussi que la penne entee se maintienne tousiours. Maistre Cassian nous à monstré encor vne autre belle & ingenieuse maniere d'enter pennes en tuyaux. Si vne penne, dit-il, est rompue en tuyau, & vous y voulez faire rentrer & raccommoder la mesme penne qui en a esté rompue (pource qu'elle reprendra & s'accōmodera mieux qu'vne autre penne estrangere:) prenez vn autre tuyau plus menu, & qui puisse entrer dedās le tuyau qui tient à l'oiseau, & l'entez, & faictes enter de l'autre part pareillement dedans le tuyau du bout de la penne rōpue, & separé du corps de l'oiseau, de telle façon que les deux extremitez se viēnent bien iustemē à serrer & ioindre ensemble. Puis apres

N ij

d'vne grosse aiguille, ou d'vne alesne biē menuë, faites deux pertuis de part & d'autre de la ioincture: & d'vne petite plume d'aisle de Perdrix, ou de Coulomb (que vous aurez escorchée par dessus, tant qu'il n'y sera demeuré que le tuyau net & simple) & du plus menu bout d'icelle vous emplirez les pertuis susdits, de la mesme façon que l'on ferre les aiguillettes: Ce que ferez en sorte que ladite petite plume ainsi passée au trauers desdits pertuis soit bien tirée & apparente de part & d'autre: & apres l'auoir dextremēt couppée & bien riuée, afin qu'elle ne puisse eschapper, vous pourrez lors asseurer que vostre penne sera bien entee.

Quand vne penne est arrachée par force, ou tirée en sang, quel moyen il y à de la faire reuenir sans offense de l'oiseau.

CHAP. XXIX.

IL nous est enseigné par M. Aimé Cassiā que quand il aura esté arrachée penne par force à l'oiseau, le moyen d'y remedier. Prenez, dit-il, vn grain d'orge ou d'auoine, & le couppez vn peu par le bout, puis l'engraissez ou oignez d'vn peu de theriaque, & le mettez dedans le pertuis de la penne arrachée, afin qu'il ne vienne à se clorre, & que la penne nouuelle puisse sortir plus à son aise: neantmoins deuez-vous croire que telles pennes ne reuiennēt iamais ne si belles ne si fortes que les autres. Or si vne penne a esté tirée en sang, ledit M. Aimé Cassian conseille prendre promptement le grain d'orge ou d'auoine dessusdit engraissé de theriaque, & couppé par le bout comme dessus, & le mettre dedans le pertuis de la penne tirée, de façon que le bout en saille, & se voye par dehors: afin qu'au bouter que fera la nouuelle penne il soit plus prompt & prest à yssir. Combien que ce soit bien grande auenture d'en voir iamais sortir penne qui vaille: de faict, tirer penne en sang est beaucoup plus dangereux que les tirer en toute autre maniere.

Si l'oiseau à l'haleine puante, quelle en est la cause, & quels moyens sont bons pour y donner remede.

CHAP. XXX.

Vcunesfois il aduiēt que les oiseaux ont l'haleine puāte: & ce leur prouient de deux causes. L'vne pour ce qu'ils ont esté pus de chairs salles, puantes, & nō lauées: & lesquelles auparauant les paistre, n'ont pas esté trempées en Hyuer en eau chaude, en Esté en eau fresche & nette. Et à ceste occasion, & de la corruption desdites chairs, qui se corrompent en leur estomach, leur montent fumées puantes en la gorge & au cerueau, qui leur rendēt l'haleine ainsi mauuaise & puante. L'autre est à cause de quelques grosses & mauuaises humeurs concreées & assemblées de longue main au corps & en la teste de l'oiseau, à faute de le curer & purger en temps & saison conuenable. A ceste cause seroit besoin que iamais chairs grasses ne se donnassent aux Faucons, sans tremper vne heure ou deux auant que les paistre: car cela leur seroit grand moyen de se maintenir en santé.

Si dit M. Aimé Cassian que pour remedier à telle puanteur d'haleine, faut en premier lieu faire la compositiō de la medecine dessusdite, qui se fait de lard, de moüelle de bœuf & succre, & en former trois pillules qui seront de la grosseur d'vne febue baillées par trois diuerses matinées à l'oiseau: lequel sera puis apres tenu au feu ou au Soleil, iusques à ce qu'il ait esmeuty par trois ou quatre fois, & par ce moyen se soit bien purgé: puis deux ou trois bonnes heures apres, sera pu de quelque bon past vif. Ces trois iours passez, & apres ladite purge, soit pris Rosmarin, & seché au feu ou au four, puis mis en poudre, prenez aussi deux ou trois clouds de girofle, & les rompez & froissez vn peu auecques les dents: & de ces deux simples bien meslez ensemble faites vne pillule, laquelle vous ferez sur le vespre prendre à vostre oiseau enueloppée en peu de cotton: & la luy mettant en la gorge ferez tant qu'il l'aualle & mette bas, luy cōtinuant ainsi par quatre ou cinq iours: mais soit mis puis apres l'oiseau en lieu où la cure se puisse retrouuer & voir la matinée ensuiuante. Ces quatre ou cinq iours passez, vous luy en pourrez puis apres faire prendre autant de cinq en six iours, iusques à ce qu'il soit bien remis en sa bonne haleine. Encores luy vaudra ce traittement pour le descharger des rheumes de la teste, & le garentir de toutes manieres d'aiguilles & filandres qu'il pourroit auoir dedans le corps. Mais sur tout en tout temps, & en toute disposition que puisse estre vostre oiseau, gardez-vous de luy donner chair froide qui ne soit trempée & bien lauée.

LIVRE IIII. DE LA FAVCONNERIE.

Conclusion de l'Autheur.
CHAP. XXXI.

IVsques icy, mes bons seigneurs, vous ay-ie redigé par escrit en petit ce traité, les principaux secrets de ce noble art de Fauconnerie, selon que i'en ay peu apprendre & recueillir de ces trois excellents & experts Fauconniers cydessus nommez, lesquels i'ay veu & cogneu si bons maistres, & tant renommez en cet art, que i'ay tousiours creu & pensé faire tort à vous autres mes bons seigneurs, & à toute la posterité des Gentils-hommes soy delectans à la Fauconnerie, si ie n'en laissois quelques memoires par escrit pour les adresser & redresser en toutes choses qui peuuent concerner la santé & le bon traictement des oiseaux. Vray est que ie ne me suis pas beaucoup amusé à faire particuliere & entiere enumeration de tous oiseaux qui chassent & prennent le gibier & la proye: ny pareillement à enseigner les moyens de les affaiter & rendre adroicts & prompts au vol & à la chasse du gibier: pour ce que ce ne sont pas des plus exquis poincts de la maistrise: & que plusieurs gens de bien en ont ja deuisé, & en pourront d'oresnauant faire entendre par leurs escrits ce qu'ils en ont en la fantasie. Ains me suis singulierement arresté à monstrer les moyens & subtilitez de conseruer les Faucons en leur santé, lors qu'ils sont sains: & de les guarir & remettre en bon estat lors qu'ils sont malades. Quoy faisant, si vous trouuez, lisant ce traité, que ie vous aye donné quelque bonne adresse, sçachez en gré aux trois maistres dessusdits. Mais aussi prenez en bonne part le labeur que j'y ay tres-volontiers employé à la faueur & soulagement de vous tous nobles & gentils esprits, qui aymez le deduit du vol de l'oiseau, & l'adresse qui par l'art s'y peut retrouuer pour la perfection & auancement du plaisir que chacun de vous en doit receuoir. A Dieu.

Fin de ce quatriesme liure.

La Fauconnerie de Guillaume Tardif, du Puy en Vellay, Lecteur du feu Roy Charles huictiesme du nom, & à luy dediée.

AV ROY TRES-CHRESTIEN CHARLES HVICTIESME, GVILLAVME TARDIF, DV Puy en Vellay, son Lecteur tres-humble, recommandation supplie & requiert.

DES LORS que Dieu vous doüa du nom de Tres-Chrestien Roy de France, SIRE, mon naturel, souuerain & vnique seigneur, Ie vostre tres-humble & tres-obeyssant seruiteur, vous ay dedié mon mediocre engin & science. Car apres plusieurs œuures qu'à vostre nom ay composées par vostre commandemēt, & pour recreer vostre Royale Majesté entre ses grands affaires, ie vous ay redigé en vn petit Liure tout ce que i'ay peu trouuer seruir à l'art de Fauconnerie. Lequel Liure ay translaté en François des Liures en Latin du Roy Daucus, qui premier trouua & escriuit l'art de Fauconnerie, & des Liures en Latin de Moamus, de Guillinus, & de Guicennas, & colligé des autres bien sçauans audit art, briefuement & clairement en ordre par rubriches & chapitres, laissant les medecines difficiles à trouuer, ou à faire, ou dangereuses pour l'oiseau, ou non approuuées par les experts, & par l'art de Medecine. Les noms des Medecines, qu'on nomme drogues, qui ne sont en l'vsage François, sont escrites en la langue de laquelle vsent les Apothicaires. Cet œuure a deux parties, la premiere enseigne à cognoistre les oiseaux de proye desquels on vse, les enseigner & gouuerner, & les Medecines pour les entretenir en santé. La seconde enseigne les maladies desdits oiseaux, & les Medecines d'icelles.

TABLE DE LA FAVCONNERIE DE
Guillaume Tardif.

PREMIERE PARTIE.

Espece des oiseaux, & du masle & de la femelle. 54.a
Especes de l'Aigle, & de sa nature. mes.fueil.b
Du Faucon, & de ses especes, & de sa condition & forme. 55.b
De l'Esmerillon. 57.a
Du Lanier. mes.fueil.b
Du Sacre. 58.a
Du Gerfaut. 59.a
De l'Autour grand & petit. mes. fueil. b
De l'Esperuier. 60.b
Comme on cognoist sa bonté. 61.a
Comme il le faut chiller. mes. fueil. b
Comme il le faut affaiter. 62.a
Maniere de le faire voller. 93.a
En quel temps on prend les oiseaux de Fauconnerie au nid & en l'air. mes. fueil.b
Que c'est niais, brancher, ramage, & sor. la mes.
Pour desgluer l'oiseau. 64.a
Pour froissure & enteure des pennes, mes.fueil.
Du past, & de la chair bonne ou mauuaise, du lauement des chairs, & de leurs natures. mes. fueil. b
Remedes à l'oiseau qui mange trop tost. 65.a
Remede au bec rompu ou desioinct. mes. fueil. b
La cause de la soif de l'oiseau. la mesme.
Si l'oiseau ne peut esmutir. mes. fueil.
La maniere de l'entretenir en santé & le garder de maladie. 66.a
De la cure qu'on donne à l'oiseau. mesme fueil.
Pour le purger, & faire bon ventre. 67.
Pour luy eslargir le ventre & le boyau. mes. fueil.b
Maniere de baigner l'oiseau, là mesme.
S'il est enuenimé pour se baigner. mes. fueil.
Comme on cognoist la santé de l'oiseau. 68.a
Comme on cognoist s'il digere mal. mes. fueil.
Quand il n'enduit bien sa gorge. là mes. b
Pourquoy il la rend. mes. fueil.
S'il a l'appetit perdu. 69.a
Recepte pour mettre l'oiseau sus, & les signes de maigreur ou maladie. mes. fueil.
Maniere de porter l'oiseau & l'accoustumer auec les Chiens. là mes.b
Pour luy faire soustenir les ailes. 70.a
Pour faire l'oiseau au leurre, & au gibier. mes. fueil.
Renouueller ongle rompu. là mes.b
A bien faire reuenir l'oiseau. là mes.
Pour luy faire auoir faim. 71.a
Afin qu'il ne perche en arbre. mesme fueil.
Quand il n'a volonté de voller. mesme fueil.
A oiseau esgaré qu'il est de faire. la mes.b
Pour rendre l'oiseau hardy à sa proye. mes. fueil.
A faire le Lanier Gruyer. mes. fueil.
A faire hayr à l'oiseau vne proye. 72.a
De la muë de l'oiseau de proye. mesme fueillet.
S'il engendre oeufs en la muë ou ailleurs 73.a
S'il sort gras de la muë & orgueilleux, mes. fueil.

Quand il pert le manger apres la muë. mef. fueil. b
Muer le pennage de l'oifeau en blanc. là mefme.
Empefchemēt de ce battre à la perche. mef. fueil.

SECONDE PARTIE.

Communs fignes des maladies des oifeaux. 74.b
Contre rheume. mef. fueil.
Si le rheume eft fec au cerueau. 75.a
Remede au rheume engédré parfumee, ou par pouldre. mef. fueil.
Contre l'epilepfie & haut mal. là mef.b
Pour refueiller l'oifeau. mef. fueil.
Contre opilation & furdité. 76.a
A l'enfleure & vifcofité des paupieres. mef. fueil.
A l'enfleure des yeux. là mef.
Au mal des yeux. mef. fueil.b
Du mal de chancre. mef. fueil.
Remede à la pepie. mef. fueil.
Contre le flegme du gofier. mef. fueil.
Des fangfues. 77.a
Des filādres, & leurs efpeces. mef. fueil.
Si l'oifeau a raucité feche. là mef.b
S'il a l'haleine puante. mef. fueil.
Remede aux pouls. 78.a
Remede à la taigne. mef. fueil.
Si l'oifeau herifonne, le remede. 79.a
Quand il tremble, & ne fe peut fouftenir. mef. fueil.
S'il f'eft heurté. mef. fueil.
Quand il f'eft bleffé en heurtant & y a playe. là mefme.b
Pour eftancher la veine. mef. fueil.
Remede à os rōpu, ou hors de fon lieu. 80.a
De l'oifeau qui a le foye efchauffé. mef. fueil.
Maladie du poulmon. 80.b
Contre afme & pantais. mef. fueil.b
Du fang figé. 81.a
Des filandres. mef. fueil.b
Des aiguilles. 82.a
Apoftumes dedans le corps. mef. fueil.
Contre le mal fubtil. mef. fueil.b
Pour refroidir grand chaleur de l'oifeau. 83.a
Contre les fieures. là mef.
Contre les ventofitez. mef fueil.
Contre la pierre. là mef.b
A l'enfleure de cuiffe ou de iambe. mef. fueil.
Aux filandres des cuiffes, le remede. 84.a
Aux enfleures des pieds. mef. fueil.
Contre cloux des pieds. là mef.b
A la podagre & galle remede. mef. fueil.
Quand les ongles fe defcharnent. 85.a
Si l'oifeau fe ronge les pieds. mef. fueil.b
S'il a veffie en la plante des pieds. mef. fueillet.

Fin de la Table.

La premiere partie de la Fauconnerie
PAR GVILLAVME TARDIF, DV PVY EN VELLAY.

En laquelle est traicté comme on cognoist les oiseaux de proye, & comme on les enseigne & gouuerne: & comme on les entretient en bon poinct & bonne santé.

Des especes des oiseaux de proye, desquels on vse en l'art de Fauconnerie, & de la nature du masle & de la femelle.

CHAPITRE I.

DE trois especes sont les oiseaux de proye, desquels on vse en l'art de Fauconnerie: qui sont, l'Aigle, le Faucon, & l'Autour. Desquels oiseaux nous parlerons & traicterons amplement, & separément, par chapitres separez.

La femelle des oiseaux viuans de rapine, est plus grande que son masle, plus forte, hardie, fine & caute. Le masle des oiseaux qui ne viuent point de rapine, est plus grãd & plus beau que sa femelle.

O ij

LIVRE SECOND

De l'Aigle, de ses especes, de sa couleur & forme, de noms divers d'icelles selon diverses langues quand elle doit estre prinse, quand elle doit fuir ou non, & le remede à ce : de la proye d'elle : & le remede aux Aigles gastans le gibier.

CHAP. II.

IL y a de deux especes d'Aigles, l'vne est absoluëment appellee Aigle, l'autre est nommee Zimiech. Rouge couleur en l'Aigle, & les yeux profonds, principalement si elle est nee és montagnes Occidentales, c'est signe de bonté. Aigle rousse est bonne, sans doute. Blancheur sur la teste de l'Aigle, ou sur son dos, est signe de meilleure Aigle, qui est appellee en langue Arabique Zummach, en

DE LA FAVCONNERIE.

Syriaque Meapan, en Grecque Philadelphe, en Latine Milion. L'Aigle doit estre prinse petite, car la condition d'elle, est d'accroistre en audace & astuce. Quand l'Aigle part du poing, & volle autour d'iceluy, ou en terre, c'est signe qu'elle est fugitiue. Au temps que les oiseaux sont en amour, & s'appartient pour faire generation, l'Aigle communemēt fuit auec les autres : pourtant mettez au past d'elle vn peu d'arsenic rouge, autrement nommé orpigment, lequel luy mortifiera ce desir. Quand l'Aigle voulant espanouyr la queuë tournoye autour d'icelle, & monte vers aucune partie, est signe qu'elle est disposée de fuyr. Le remede est, lors luy ietter son past, & la faut rappeller: & si elle ne descend à sondit past, c'est pour auoir trop mangé, ou pour estre trop grasse. Remede à ce. Cousez les plumes de sa queuë, de façon qu'elle ne les puisse espanouyr, ne d'icelles voller : ou luy plumez le tour du fondement tout autour : lors par la froideur qui est en la sommité de l'air, ne taschera plus de voller si haut : mais adonc on doit douter les autres Aigles, lesquelles elle ne pourroit pas bien euiter ne fuyr, pource qu'elle a ainsi la queuë cousuë.

Quand l'Aigle vollant tournoye sur son Maistre, sans s'esloigner, c'est signe qu'elle ne fuira point.

L'Aigle prend l'Autour, & tout autre oiseau de rapine, parce qu'elle les void porter les gets, lesquels elle cuide estre past : & pour ceste cause tasche de les prendre, & n'y sçait-on autre cause : veu que quand elle est au desert elle ne fais pas ainsi.

Pour euiter l'Aigle on doit oster les gets de son oiseau, quand on le veut faire voller : autrement l'oiseau, par quelque industrie qu'il eust, ne se sçauroit deliurer de l'Aigle. L'Aigle dicte Aigle absoluëment, prend le Lieure, le Renard, la Gazele.

L'Aigle nommée Zimiech, prend la Gruë, & oiseaux plus moindres. Quand il y a Aigles gastans le gibier, le remede est : Cousez les yeux à vne Aigle, en luy laissant bien peu d'ouuerture pour voir la clarté : & dans le fondement mettez vn peu d'Assa-fœtida, puis cousez ledit lieu. Et aux iambes d'icelle, liez aisle, ou chair, ou drapeau rouge, lequel les Aigles cuideront estre chair, & la faites voller, & en vollant, & soy deffendant, iettera les autres bas, ou s'en fuiront incontinent : laquelle chose elle ne feroit, si n'estoit la douleur que luy fera ce que dict est, mis dedans son fondement.

O iij

PREMIERE PARTIE

Du Faucon, quand il doit estre prins, de sa bonne forme & condition, de ses especes, couleurs, gouuernement & proye, & comme on le doit tenir hors du poing.

Chap. III.

Aucon qui est prins petit deuant la muë, est le meilleur. La bonne forme du Faucon est, teste ronde, & pleine sur le haut, le bec gros & court, le col fort long, la poictrine bien large, grosse, charnuë & nerueuse, dure & forte d'ossemens : & pource se

DE LA FAVCONNERIE.

confiant à sa poictrine, frappe d'icelle, & ayant les cuisses menües &
foibles, il chasse des ongles hanches pleines, aisles longues, & sur la
queuë croissans, queuë courte, & tost volubile, cuisses grosses, iambes courtes, plante large, molle & verte, plumes legeres, occultes,
peu & parfaites. Tel Faucon prendra les Gruës, & grands oiseaux. La
condition du Faucon est, qu'il est plus qu'autre oiseau hardy, viste à
voller & à reuenir : fugitifs toutesfois, & auaricieux aussi de proye,
pour laquelle cause il volle roidement & soudainement, & frappe souuent en terre & se tuë. Le Faucon a dix especes : qui sont Obuier, Esmerillon, Lanier, Tunicien, Gentil, Pelerin, de Passage, Montaigner,
Sacre & Gerfaut. De l'Emerillon, Lanier, Sacre & Gerfaut est cy apres
separément par chapitres escrit. Faucon Tunicien est ainsi appellé,
parce qu'il naist communément au pays de Barbarie, & que Tunes est
la principale cité d'iceluy pays, en laquelle abonde la vollerie dudit
Faucon. Il est aussi de la nature du Lasnier, vn peu plus petit, sur tels
pieds de tel pennage, mais croyant, plus long de vol, teste grosse &
ronde, bien montant aisle, bon à riuiere & aux champs, aux lieures &
autres gibiers.

 Faucon Gentil est bon heronnier dessus & dessous, & à toutes autres
manieres d'oiseaux : comme aux Rousseaux, ressemblans au Heron,
aux Expluquebaux, Poches, Garsottes, & specialement aux oiseaux
de riuiere. Pour estre bon Gruyer, faut qu'il soit prins niais, car autrement ne seroit si hardy. Pour estre plus hardy l'oiseleras premierement
sur la Gruë, veu qu'il n'a encor cogneu autre oiseau. Faucon Pelerin est
ainsi nommé, pource qu'on ne sçait où il naist, & qu'il est prins en Septembre, faisant son pelerinage ou passage és isles de Cypre & de Rhodes. Le bien bon est de Candie, il est hardy, vaillant, & de bonne affaire :
il est bon à la Gruë, à l'oiseau de Paradis, qui est vn peu plus petit que
la Gruë, ou au Hairon, Rousseaux, Espluquebaux, Poches, Garsottes, &
autres de riuieres : à l'Oye sauuage, Ostarde, Oliues, Perdrix, & autres
menus. Faucon de passage autrement dit Tartarot de Barbarie, est dit
de passage comme est le Pelerin. Et est dit de Barbarie, pour ce qu'il fait
son vol & passage par le pays de Barbarie, & qu'on en prend là plus qu'ailleurs. Le bien bon est de Candie, il est vn peu plus grand & gros que le
Pelerin, roux dessous les aisles, bien empieté, longs doigts, bien volant, hardy à toute maniere de gibier, comme auons dit du Pelerin.
Le Pelerin & de passage peuuent voller tout le mois de May, & de

PREMIERE PARTIE

Iuin, pource qu'ils sont tardifs en leur muë: & quand ils commencent à muër, se despoüillent prestement.

Faucon montaigner est de brune couleur, & s'il est sain, il est des autres le meilleur: il est grand & hardy, prenant grands & non petits oiseaux, difficile à gouuerner & garder. Il le faut plus porter & faire veiller qu'autre Faucon, & doit estre entretenu entre gras & maigre. Quand il sera malade, faites luy boüillir bien fort au four eau nette, en pot de terre, & la mettez deuant luy, & l'induisez à en boire. Quand le voudrez purger & amaigrir, ferez trois cures de peau de geline, lesquelles trois iours luy donnerez. Pour le garder sain, oindrez vostre gand de musc. Et quand le voudrez faire voller, iettez-le deuant que les autres, combien qu'il ne prenne rien, si reuiendra-il au vol des autres. Noir Faucon, comme disent les Alexandrins, est le meilleur, ne luy donnez point chair moüillée, sinon qu'il soit orgueilleux, portez le sur le poing, plus qu'autre Faucon, ne l'ennuyez point outre son vouloir, & le traictez benignement: gardez qu'il ne voye Aigle, car apres ne prendroit oiseau, & qu'on ne luy touche ses pennes. Quand le ietterez sa proye, gardez de mal duire vostre main, car il perdroit lors courage. Rouge Faucon est souuent trouué és lieux pleins, & en marais: il est hardy, mais difficile à gouuerner, pourtant deuant qu'il volle donnez luy trois purgations de cuir de geline lauée en eau, puis le chauffez & mettez en lieu obscur par aucune espace de temps, puis apres faites-le voller.

Faucon qui a plumes blanches est hardy, & bon, quand il est sor: ne le fais
point voller qu'il n'ait mué,
car apres la muë il
est bon.

DE LA FAVCONNERIE.

De l'Emerillon, de sa forme, de son vol, de sa proye, & quand il doit estre oiselé.

CHAP. IIII.

'Emerillon est de forme de Faucon, plus petit que l'Espreuier, plus vollāt qu'autre oiseau: prenāt toute volatille que prēn l'Esperuier, principalemēt petits oiseaux, cōme moyneaux, alouëtes, & semblables, & les poursuit de merueilleux courage. Il doit estre oiselé en huict iours, car apres ne vaut rien.

P

PREMIERE PARTIE

Du Lanier, de sa naissance, de sa forme, de son past & de sa proye

Chap. V.

E Lanier est assez commun en tous pays. Il est plus petit que le Faucõ Gentil, beau de pennage, plus court empieté qu'a utre Faucon. Celuy qui a la teste grosse, & les pieds plus sur le bleu, soit niais ou sor, est le meilleur. Il n'est point dangereux en son viute. Il est commun pour voler sur terre & sur riuiere.

DE LA FAVCONNERIE. 58

Du Sacre, de ses especes & naissance, des noms d'icelles especes, quand il doit estre prins, de sa forme, condition & proye.

CHAP. VI.

IL y a trois especes de Sacres, dont la premiere est appellee Seph, selon les Babyloniens & Assyriens. Il est trouué en Ægypte, & en la partie Occidentale, & en Babylone. Il prend Lieures & Biches. La seconde espece est nommee Semy, qui prend petites Gazelles. La tierce, est dicte Hynair, & Pelerin, selon les Ægyptiens & Assyriens: il est appellé vulgairement de passage, pource qu'on ne sçait où il naist, & qu'il faict son passage tous les ans vers les Indes, ou vers le midy. Il est prins és isles de Leuant, en Cypre

PREMIERE PARTIE

pre Candie, & Rhodes, pour ce dit on qu'il vient de Ruſſie, de Tarta-
rie & de la mer Maior. Le Sacre prins apres la muë, eſt le plus viſte, &
le meilleur. Le Sacre eſt plus grand que le Pelerin, laid de pennage,
court empieté, & hardy. Le meilleur eſt, celuy qui a couleur rouge, ou
tannee, ou griſe : & qui eſt en forme ſemblable au Faucon, qui a groſſe
langue, & pied leger, ce qu'on trouue en peu de Sacres, doigts gros,
& tendans à couleur de bleu effacé. Le Sacre eſt des oiſeaux de proye
le plus laborieux, paſible, & traictable, & qui fait meilleure digeſtion
de gros paſt. La proye du Sacre, ſont grans oiſeaux, comme Oye ſau-
uage, Grue, Heron, Butor : & ſingulierement beſtes à quatre pieds ſil-
ueſtres, comme Gazeles, & autres.

DE LA FAVCONNERIE. 59
Du Gerfaut, de sa naissance, de sa forme, condition, & proye,
CHAP. VII.

ES parties froides, & en Dace, Nouergue, & Prusse, naist le Gerfaud: mais il est prins communement en faisant son passage en Allemagne. Il est bien empieté, doigts longs, grand, puissant, beau specialement quand il est mué, & si est fier & hardy, dont il est plus difficile à faire: car il desire main & maistre paisible. Il est bon à tout gibier.

De l'Autour, de ses especes & generation, de sa bonne forme & condition, les signes d'audace & de force: & du bon petit Autour, de ses mauuaises formes & conditions, & de sa proye.

P iij

PREMIERE PARTIE

CHAP. VIII.

IL y a cinq especes d'Autour. La premiere & plus noble est l'Autour, qui est femelle. La seconde, est nommee demy Autour, qui est maigre & peu prenant. La tierce, est le Tiercelet, qui est le masle de l'Autour, & prend les Perdrix, & ne peut prendre les Grues. Il est nommé Tiercelet, car ils naissent trois en vne nichee, deux femelles & vn masle. La quarte espece est l'Esperuier, qui prend toute volatille que prend l'Autour, excepté les grands oiseaux. La cinquiesme est nommee Sabech, lequel les Egyptiens nomment Baidach, qui ressemble à l'Esperuier, & est moindre que luy, & a les yeux celestes comme bleuz. Autour d'Armenie & de Perse est le meilleur, & apres, celuy de Grece, & dernierement celuy d'Afrique. Celuy d'Armenie a les yeux verds, & le meilleur d'iceux, est celuy qui a les yeux & le dos noir. Celuy de Perse est gros, bien emplumé, les yeux clairs, concaues, & enfoncez, sourcils pendans. Celuy de Grece a grand teste, col gros, & beaucoup de plume, Celuy d'Afrique a les yeux & le dos noir, quand il est ieune, & quand il muë les yeux luy deuiennent rouges, Au temps que les oiseaux sont en amour quand ils s'apparient pour faire generation, toutes especes d'oiseaux de proye s'assemblent auec l'Autour: comme le Faucon, Sacre, & autres viuans de rapine: à ceste cause les conditions des Autours sont diuerses, en bonté, audace & force, selon leur diuerse generation. La meilleure forme d'Autour est telle: vn bon Autour doit estre pesant, comme ceux de la grande Armenie. En Syrie, on achepte les oiseaux de proye & de Fauconnerie, au pois, & le plus pesant vaut mieux : de la couleur & condition d'iceux ne leur chaut. Blanc Autour est plus gros, beau, facile à enseigner & plus foible entre les autres, car il ne peut prendre la Grue, & pource qu'il est nay en lieu haut, & qu'il endure mieux le froid, qui est en l'air hault, il est bon pour voller oiseaux de telle condition. Autour tendant à noir, & qui a plume superflue sur la teste descendant sur le front comme vne perruque, est bel, mais il n'est pas fort. La bonne forme d'Autour est, d'auoir teste petite, face longue & estroicte comme le Vautour, & qui ressemble à l'Aigle, le gosier large, par lequel passe le past, yeux grands, parfons, & en iceux petite rondeur noire, narilles, aureilles, coupe, & pieds larges & blancs, bec long & noir, le col long, la poictrine grosse, la chair dure, les cuisses longues, charnues & distantes: les os des iambes & des genouils doiuent estre cours, les ongles gros & longs. La forme des le fondement.

DE LA FAVCONNERIE.

de l'Autour iufques à la poictrine, doit eftre comme en rondeur accroiffant. Les plumes des cuiffes vers la queuë doiuent eftre larges, & celles de la queuë doiuent eftre courtes, peu rouffes, & molles. La couleur qui eft foubs la queuë, eft comme celle qui eft en la poictrine, & fur chacune plume, ou lignes noires, qui font fur la queuë a aucune trancheure, la couleur de l'extremité des plumes qui font en la queuë, doit eftre noire en la partie des lignes. Des couleurs, la meilleure eft rouge, & tendant à noire, ou à gris clair: Signe de bon Autour eft, aftuce de courage, defir & abondance de manger, bequer fouuent fon paft, prinfe foudaine de fon paft fur le poing, comme fi on le iettoit, digeftion longue, force d'affaillir: Le figne d'audace en l'Autour eft tel, lie-le en lieu clair, puis obfcure de clairté, apres touche le foudainement, & s'il faut, & s'affeure fur le poing, c'eft figne d'audace. Le figne de force en l'Autour eft tel, lie les Autours en diuefes parties de la chambre, & celuy qui efmutira plus haut, eft le plus fort. Le figne de bons petits Autours, eft d'auoir les yeux clairs & larges, & le cercle les oreilles & du bec, tefte petite, col long, doigts longs, plumes courtes & cachees, chair dure, pieds vers, ongle larges & defcharnez, digeftion legere, la vuydange de la digeftion large, efmutir loing. Si au bout du bec, y a aucune noireté, c'eft bon figne. La mauuaife forme d'Autour, tant en petits qu'en grands, eft quand il a la tefte grande, col court, les plumes du col meflees & inuolues, fort emplumé, chacun eft mol, cuiffes courtes & greflees, iambes longues, doigts courts, couleur tanee, tendant à noir, & afpre foubs les pieds. Autour qui en faillant de la maifon, femble qu'il faille de la mue, & qui a plumes groffes, les yeux rouges comme fang qui fans repos fe debat, & quand il eft fur la perche, tafche faillir au vifage: f'on l'ameigrit, il ne le peut porter: s'on l'engraiffe, il s'en fuit pourtant tel Autour rien ne vaut Paoureux Autour eft difficille à enfeigner, car la paour luy fait fuir le poing & le leurre, ou rappel. Autour qui a plumes pendans fur les yeux, & le blanc d'iceux fort blanc, couleur comme rouge, ou tanné clair, a les fignes de mauuaifes conditiós, & de non reuenir au rappel: fi Autour de telle forme eft trouué de bonne conditió, il fera tres-bon. Aucunesfois, mais peu fouuent, eft trouué Autour de mauuaife forme & conditió: tout au contraire aux bós fignes de Autour, qui fera leger, frais, peu fouuent las, & qui prendra les grands oifeaux. La proye de l'Autour eft, Faifand, Malard, Cane, Oye fauuage, Cornille, Connils, Lieures. Il fiert petit Cheureul, & l'empefchetant que les Chiens le prennent plus facilement.

PREMIERE PARTIE

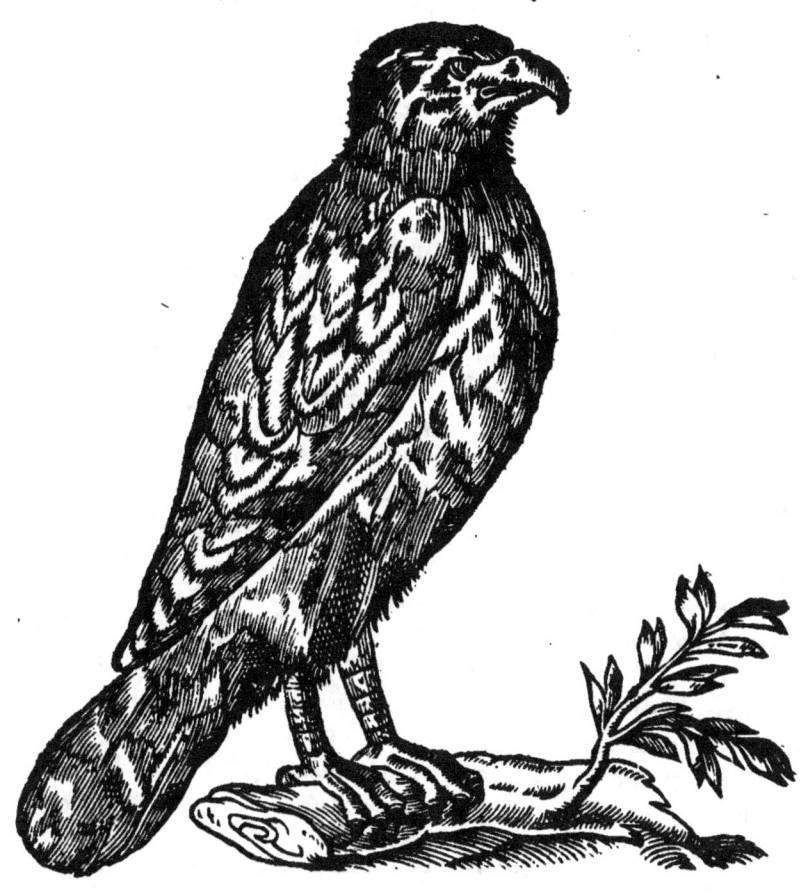

De l'Esperuier, & de sa nature.

CHAP. IX.

IE m'amuseray vn peu à parler de l'Esperuier, pour autant qu'il est fort noble, & fort vsité en France: & aussi que qui sçaura bien voler, gouuerner & affaiter l'Esperuier, il sçaura aisement tout le traictement, & la volerie des autres: ioinct qu'on s'en peut ayder hyuer & esté, & auec grād plaisir, pour les beaux vols qu'il fait: car chacun a endroit soy dequoy voler: & aussi qu'on en peut voler à toutes manieres d'oiseaux, car il est commun à tout, plus que tous les autres Faucons & oiseaux. Car l'Esperuier d'hyuer
quand

quand il est bon, prend la Piele, Geay, la Choüette, la Gresille, le Vanel, le Videcaille, le Merle, le Coulomb, & beaucoup de sortes d'autres oiseaux.

De l'Esperuier, de sa bonne forme & bonté.

CHAP. X.

DE plusieurs plumes sont les Esperuiers : les vns sont de menuës plumes, tousiours blāches, les autres sōt de grosses plumes, que nous appellōs mauuaises. Si vous dirons tāt de leur façon que de leurs plumes lesquels sōt les meilleurs. L'Esperuier qui est de bōne forme, est grād & court, & à la teste petite, espaules larges & grosses, iambes grosses, pieds estendus, pennes noires. Le niais est bon, & reuient volontiers à son maistre. Le sor est difficile à affaiter, & sera bon s'il ne fuit les gés, pource qu'il à accoustumé la proye, parquoy il est plus courageux. Le meilleur de tous les Esperuiers, est celuy qui a esté prins hors du nid, & a esté vn peu à soy, lequel nous appellons Branchier. Faut pour estre bon qu'il ait la teste rōdette par dessus, le bec assez gros, les yeux vn peu cauez, le cerne d'entour la prunelle de l'œil, de couleur entre verd & blanc, le col longuet & grosset, grosses espaules, & vn peu bossues, & ouuert vn peu endroit les reins, & affilé par deuers la queüe, & que les aisles soiēt affises en allant au long du corps: si que le bout de ses aisles voise dessoubs la queüe, & que la queüe ne soit trop longue, mais qu'elle soit de bōnes pennes larges, qui soiēt affilées comme le bout d'vne espée, & qu'il ne soit trop haut assis: c'est à dire, qu'il n'ait les iambes trop longues, mais soient plattes, & les pieds longs & deliez, & de couleur entre verd & blanc, les ongles poignans, bien noirs & petits. Que ses plumes trauersaines soient grosses & bien coulourées de vermeil, & les menues ensuiuent les plumes de la poictrine: que les pennes soient larges, qu'il ait le brunel meslé de mesles trauersaines, ainsi comme le corps, & que ses sourcils soient blancs, vn peu coulourés de vermeil, & qu'ils prennent le tout iusques derriere la teste. Aussi est fort bon l'Esperuier quand il est familleux.

Comme il faut chiller l'Esperuier nouueau, & le mettre en ordonnance.

CHAP. XI.

Q

PREMIERE PARTIE

VN Esperuier de nouueau affaitemēt, doit estre chillé en ceste maniere. Prenez vne aiguille enfilée de fil delié, qui ne soit retors: fais-le tenir, & le prens par le bec, & luy passe l'aiguille parmy la paupiere de l'œil, non pas droit à l'œil, mais plus pres du bec, afin qu'il voye derriere. Et se donnant bien garde de prendre la toille qui est au dessoubs la paupiere. Puis mettre l'aiguille en l'autre paupiere, de l'autre part, & tirer les deux bouts du fil, & noüer sur le bec, non au droit nœud, mais coupper le fil pres du nœud, & le tordre tellement que les paupieres soient si hautes leuées que l'Esperuier ne puisse rien voir. Et quand le fil laschera, qu'il voye derriere, & parce est mis le fil pres du bec: car l'Esperuier doit voir derriere, & le Faucon deuant. Que si l'Esperuier voyoit deuant, il plumeroit aual le poing, quand il battroit contremont, & prendroit bons esbats, & si verroit trop à plein les gens, & s'esbatroit trop souuent.

Pour bien mettre vostre Esperuier en arroy, vous luy deuez bailler gets de cuir, lesquels doiuēt auoir les bouts vn peu renuersez & mesmement decouppez, & si doiuent auoir demy pied de long, à pied main, entre la boite du get, & le nouueau qui est au bout, à quoy on le tiēt. Il doit auoir deux bonnes sonnettes, afin qu'il en soit mieux oüy, & aussi que l'Espreuier prenāt vn oiseau, il se mettra en si espais buisson pour se paistre qu'il ne pourra estre veu ne oüy: & en le plumant, la plume souuent luy couure vn œil, & pour l'oster il se gratte de l'vn des pieds, & fait oüyr la sonnette: & s'il n'auoit qu'vne sonnette, il se pourroit gratter du pied où elle ne seroit point, parquoy ne seroit pas oüy. L'Esperuier qui est affaité au chapperon, & qui souffre qu'on luy mette, vaut mieux que celuy qui ne le veut endurer, car il s'en bat moins: il se porte mieux quand il est chapperonné en temps de pluye & de vent, ou en mauuais temps, car lors on le peut cacher soubs le manteau. D'auātage il en vole mieux, & plus roidement, car il est moins desbrisé que celuy qui n'a point de chapperon, lequel est las de se debattre: & si on luy garde mieux ses vols & son auātage, parce qu'il ne se debat pas iusques à ce qu'on veut qu'il volle, dont il a meilleur courage, & si on le porte par tout sans qu'il se batte ou bouge aucunement.

Comme on doit affaiter vn Esperuier, & comme il doit estre mis en arroy.

CHAP. XII.

DE LA FAVCONNERIE.

Parce que les Esperuiers sont de diuers plumages, & de diuerses tailles, aussi y a-il diuerses manieres de les affaiter, & y a moins d'affaire aux vns qu'aux autres. Tant plus l'Esperuier est familleux, & a bonne faim, pluftost est affaité. Pour le faire manger frottez luy les pieds de chair chaude, en pippant & touchant la chair au bec, & s'il ne veut manger, frottez luy les pieds d'vn oiseau vif, & l'oiseau criera: & si l'Esperuier empreinct le poing des pieds, c'est signe qu'il mangera: adonc descouure la poictrine de l'oiseau, & luy mets au bec, & il mordra en chair, car vn oiseau qui mange tantost qu'il est prins, c'est signe qu'il est familleux, & qu'il mangera bien: & luy en donne autant au vespre, & aucunesfois sur iour, mais qu'il n'ait rien en gorge. Et quand il sera bien en chair, & il mordra quand on pipera, si luy mets le chapperō, qui soit assez parfond & large, qu'il ne luy serue endroit les yeux. Et quād il voudra endurer à mettre & oster le chapperon, sans se debattre, & qu'il mangera chapperonné, adonc luy faut diminuer sa vie, en luy donnant moins de chair à manger, & luy en dōne au matin: & quand il aura enduit (c'est qu'il ait mis à val sa viande, & qu'il n'ait rien en la fossette de la gorge) le pourras abecher sur iour en luy ostant & remettant le chapperon pour luy faire mordre: car il est bon de luy donner vne bequée ou deux de chair, toutes les fois que luy mettras le chapperō en la teste. Et quand ce viendra au vespre, tu le paistras pour la nuict, & luy donneras des sourcils de poule, iusques au lendemain. Puis quand tu verras qu'il sera cheu en bonne faim, si lasche le fil de quoy il est chilé, mais qu'il soit nuit quand tu le feras, & qu'il voye par derriere, cōme dit est. Et s'il peut biē voir les gens, si le veille toute la nuit qu'il sera lasché, & qu'il ait le chapperō hors de la teste, afin qu'il oye les gens, & qu'il les accoustume. Et quand tu luy remettras le chapperō, dōne luy deux ou trois bechées de chair, & le lendemain au point du iour mets luy vn oiselet aux pieds: & s'il le prend aspremēt, & qu'il morde en la chair, si luy oste le chapperon en paix: que s'il se debattoit, remets luy, & le veille encores tāt qu'il soit mat. Que s'il māge deuāt les gēs sans le chapperō, & est asseuré deuant eux, ne soit plus veillé, mais le faut tenir vne partie de la nuict entre les gens, en le faisant plumer, & luy donnant aucunesfois vne becquée ou deux de chair, en luy mettant & ostāt le chapperō. Et quand tu t'en iras coucher, mets ton oiseau pres de tō cheue, sur vn treteau, afin que le puisses souuent reueiller la nuict. Et releue auāt que il soit iour, & le mets sur ton poing, & luy tiens le chapperon hors de la teste, afin qu'il voye les gens autour de luy: & quand il les verra, mets luy au pied vn oiselet tout vif, comme dit est, & ainsi qu'il mangera,

Q ij

PREMIERE PARTIE

mets luy le chapperon, en luy donnant le demourant de ton oiseau, le chapperon en la teste. Et sur le iour, regarderas s'il n'a rien engorgé, & si tu vois qu'il n'y ait rien, tu luy donneras vne bequée, petit & souuët, deuant les gens, en luy ostant & remettant son chapperon : mais sur le soir doit tousiours auoir le chapperon ho.. de la teste, pour voir & accoustumer les gens, en luy donnant à manger d'vne poulette. Et pour faire mieux sa chilleure, afin qu'il voye mieux quand tu le mettras coucher, si le tien en lieu obscur, & luy eclisse vn peu d'eau au visage, afin qu'il frotte ses yeux aux ioinctes de ses aisles : le lendemain, qu'il trouue le iour, & la chair chaude sur ton poing, & qu'il soit lasché, afin qu'il voye deuant & derriere, & face signe d'estre seur entre les gens, puis l'affaire comme dessus est dit. Et retiens, que le iour que tu luy auras dõné chair lauée, ne luy donne point plume : & ne luy donne plume qu'il ne soit bien asseuré, car s'il n'estoit seur, il ne l'oseroit ietter. Dõc si tu veux asseurer ton Esperuier, & le tenir en bonne faim, mets le bien matin sur le poing, & va en lieu où ne suruiëne personne, & abecque le d'vn oiselet vif, puis le descharne, & le mets sur aucune chose, & luy tends le poing, en luy donnant vne becquée : & s'il y vient volontiers, si le relance au vespre, & au matin de plus loin, & deuant les gens, pour le mieux asseurer, en luy attachant vne longue ligne au bout de sa longe, & s'il fait beau temps, & que le Soleil raye, on luy doit offrir l'eau pour soy baigner, pourueu qu'il soit sain, qu'il soit seur, qu'il ne soit trop maigre, & qu'il n'ait gorge, car c'est vne chose qui bien asseure ton oiseau que le baing, & luy donne bon courage : mais que tousiours apres le bain, tu luy donnes à paistre bons oiseaux vifs. Et toutes les fois que le paistras ou reclameras tu dois piper & sifler, afin qu'il s'accoustume de venir à ton sifler. Il le faut paistre entre les chiens & cheuaux, afin qu'il s'accoustume auec eux. S'il a volé, & tu le vueilles mettre au Soleil, mets le à terre sur vn tronchet : & là s'asserra, & ne sera iamais qu'il n'ayme mieux se seoir à terre. Apres le bain, si tu trouue ton Esperuier en bon courage, tu le peux bien faire voler le lendemain au vespre : mais que parauant tu l'aye reclamé à reuenir des arbres, & reclamé à cheual, ayant fait prouision d'vn pigeon, afin de le reprendre plus aisément : car il faut à vn Esperuier auant qu'on en vole, qu'il soit bien asseuré par veiller, par porter, par faire tirer, & par plumer deuant les gens : qu'il ayme la main, le visage, les cheuaux, & les chiens : qu'il soit net dedans, tant par chair lauée, que par plumes : qu'il soit bien affamé, & bien reclamé de terre & d'arbres :

DE LA FAVCONNERIE. 63

La maniere de faire voller son Esperuier nouueau.

CHAP. XIII.

L'Esperuier de nouueau affaité doit estre mis à voler au vespre vn peu deuant Soleil couché, parce que c'est l'heure qu'il a plus grand' faim. Secondement, la chaleur du Soleil, si on voloit au matin, fait esmouuoir l'oiseau par sa chaleur, & luy fait esleuer le cœur, & le rend gay, parquoy il perd sa faim, & ne luy en souuient, & ne tasche & pense qu'à se resoudre & iouër contremont, qui le feroit perdre. Qui plus est, il ne se peut tant esloigner de toy sur le vespre, s'il te fait ennuy, comme il feroit le iour contre la chaleur, à cause de la nuict qui le contraindra de se percher. Aussi pour faire voler ton Esperuier nouueau, faut chercher large campagne, loin des arbres. Qu'il soit deschapperonné quãd les Espagneux querront: que si les Perdriaux saillent, & il s'embat, laisse le aller s'il faut de pres : que s'il le prend, donne luy à manger contre terre de la poictrine d'vn Perdriau, auec la ceruelle. Quand il aura mangé vn peu, oste luy, & le descharne, & monte sur ton cheual, loing de luy, puis sifle, & l'appelle, & s'il reuient à toy, si le paists. Surtout il se faut bien donner garde qu'il ne faille au premier vol à gros oiseaux, afin qu'il n'emporte & s'accoustume aux menus. Que s'il est bien appris aux gros oiseaux, tu peux bien le faire voller aux Allouëttes & petits oiseaux, & si tu voy qu'il y vole volontiers, si luy meine, & en soit repu, car c'est le plus beau vol & plus plaisant que la volerie de l'Esperuier aux Alouëttes. Et parce que la chair & le sang des Alouëttes est chaud & ardent, il est bon, quand il y volera, de luy donner deux fois la sepmaine de chair lauée, & la plume bien souuent, mais ne luy donne la plume le iour qu'il aura mangé chair lauée, ny le iour qu'il se sera baigné. Quand on est en bonne compagnie, & chacun a son Esperuier, si on voit voller le sien auecques les autres, cela renforce bien le deduit, & si s'asseurent ensemble : & c'est le plaisir de prendre vne Alouëtte à l'escourse, & qu'vn bon Esperuier a chassé vne Alouëtte bas, & si haut qu'on la peut regarder, & vn autre Esperuier la va requerre si roidemẽt en volant cõtremont, qu'il est contrainct de l'enuironner, ne la pouuant prendre: & lors l'Alouëtte plonge & vient à terre, & l'Esperuier aussi, laquelle s'ay-

Q iij

PREMIERE PARTIE

me mieux mettre entre les iambes d'hômes & cheuaux, pensant se sauuer, que tomber entre les griffes de son ennemy naturel, toutesfois le plus souuent elle y est prinse. Qui veut faire apprendre à gouuerner Faucons, faut bailler à affaitter Hobreaux ou Hobiers : si on veut qu'il sçache gouuerner Gerfaults, baillez luy Esmerillôs. Qui sçait gouuerner & affaiter Esperuiers, il sçait gouuerner & affaiter les Autours. Ainsi par les vns, on peut sçauoir les autres.

Quand on doit prendre au nid, ou en l'aire l'Oiseau de Fauconnerie.
& comme on le doit traicter.

CHAP. XIIII.

IL faut que l'oiseau de Fauconerie soit prins au nid ou en l'aire, quand il est fort pour se soustenir sur les pieds. Mets le sur vn billot de bois, ou sur vne perche, afin qu'il puisse mieux demeurer son pénage, sans le gaster en terre. Mets soubs luy vne herbe, qu'on nomme hieble, laquelle pource qu'elle est chaude, est bónne contre toute maladie de reins, & de goutte, qui luy pourroit aduenir. Pais-le de chair viue le plus souuent que pourras, car elle luy sera bon pennage. Si tu le prens petit, & le mets en lieu froid, il prendra mal aux reins, parquoy ne se pourra soustenir, & sera en danger de mort.

De ces mots niais, brancher, ramage, & sor.

CHAP. XV.

L'Oiseau niais est celuy qui est prins au nid. Brancher, est celuy qui suit sa mere de branche en branche, qui est aussi nommé ramage. Sor est appellé) à sa couleur sorette) celuy qui a volé, & prins deuant qu'il ait mué. Et pource qu'on prend souuent l'oiseau au glu, ou en le prenant on luy froisse ou rompt les pennes : s'ensuit la maniere de le desgluer, & de ses pennes rabiller.

Pour desgluer oiseau.

CHAP. XVI.

DE LA FAVCONNERIE.

LE vray moyen pour defgluer oiseau, prens du sablon menu & sec, & cendre nette mis ensemble, & les mets sur les lieux où est la glu, & laisse ainsi l'oiseau vne nuit. Apres battras fort trois moyeux d'œufs, & auec vne penne en mettras sur lesdits lieux, & l'aisse ainsi l'oiseau deux nuits. Puis prens du gras de lart, aussi gros qu'vne prune, & autant de beurre, tout fondu ensemble, dequoy oindras lesdits lieux, & laisse ainsi l'oiseau vne nuict. Le lendemain le laueras auec eau tiede, & nettoyeras auec linge bien net, tant que rien n'y demeure.

Puur penne froissee, ou rompuë enter, ou desioincte reserver, ou perduë renouueller.

CHAP. XVII.

SI tu veux redresser vne penne froissee, trempe en eau chaude le lieu qui est froissé: & quand elle sera amollie & tendre audit lieu froissé, redresse la hors de l'eau apres prens vn gros tronc ou cotton de chou, & le chauffe fort sur la braise puis le fends au long, & dedans celle fente mets le froissé de ladite penne, & estraints d'vn costé & d'autre le chou, iusques à ce qu'il ait redressé ladite penne. Le tronc de l'herbe de couleuure, autrement nommée Tinthimale, a en ce l'effect du chou.

Pour penne rompuë d'vn costé, & qui tient de l'autre.

Prens vne aiguille longuette, & la trempe en vinaigre, ou en eau salée, pour roüiller, afin qu'elle tienne mieux dedans la penne, puis l'enfile de fil delié, & la mets dedans les deux bouts de la froissure de la penne: apres la tire par le filet, iusques à ce qu'elle sera autant d'vn costé que d'autre & que la penne sera ioincte, & la garde du trauail iusques à ce qu'elle soit ferme. Si elle est des deux costez rompuë, couppe la, & prés vne aiguille pointuë par les deux bouts, trenchante comme celle d'vn pelletier, trempée comme dit est, & fais comme dessus. Pour pêne froissée ou rôpuë au tuiau, prens vn tuiau plus menu, afin qu'il entre dedãs le tuiau froissé ou rompu: puis couppe en ce lieu la penne, & l'ente du tuiau mis dedans les deux bouts de la penne couppée: apres, tous les deux parties auec le tuiau, qui est mis dedãs. Et couure le lieu de la iointure, de la pêne de cottõ, ou de petites plumes auec colle: ou si ne veux coudre ladite pêne, colle la. Si la pêne estoit perduë, mets y en vne pa-

PREMIERE PARTIE

reille en quantité & couleur: Pour plume defioincte refferrer prens eſtouppes bien menu taillées, & meſlées auec le rouge d'vn œuf bien battu, mets-les ſur linge bien delié, duquel lieras dedans & dehors le lieu de la penne defioincte: ou emplaſtre ledit lieu de myrrhe, & ſang de bouc meſlez enſemble. Pour faire renouueller penne perduë par batterie, ou autrement, & principalement en la queuë, prens huile de noix, & huile de laurier, autant d'vne que d'autre, meſlées enſemble, & les diſtilleras au lieu duquel eſt ſaillie ladite penne, & cela fera renouueller ladite penne.

Du paſt & chair bonne & mauuaiſe pour paiſtre l'oiſeau, du lauement de la chair, de la maniere de paiſtre l'oiſeau, & de la nature des chairs qu'on donne aux oiſeaux.

CHAP. XVIII.

Aſt & chair bonne, outre l'ordinaire de l'oiſeau, eſt luy donner vn peu de la cuiſſe ou du col d'vne poule, car il engraiſſe l'oiſeau. Les entrailles de poule auec les plumes, dilatent le boyau qui vuide la digeſtion de l'oiſeau, & ſeiche l'humidité ſuperfluë, laquelle ne peut ſaillir par l'egeſtion & eſmutiſſement de l'oiſeau. Les chairs mauuaiſes pour paiſtre l'oiſeau, ſont, chairs froides, chairs de bœuf, & autres ſemblables de forte digeſtion, & ſingulieremēt de beſte qui ſeroit en ruth, laquelle eſt pour faire mourir l'oiſeau, ſans ſçauoir à quelle occaſion. Chair de poulle eſt mauuaiſe pour l'oiſeau, car pource qu'elle eſt froide, elle luy trouble le ventre: auſſi pource qu'elle eſt douce & grandement delectable, & qu'on trouue communément par tout poules, à ceſte cauſe l'oiſeau affriandé de telle chair de poule, quand en volant en verroit, pourroit laiſſer ſa proye, & voler vers la poule. Si tu doutes ou voyes que l'oiſeau ſoit poulailler, paiſts-le de petits oiſeaux, de petits Coulombs qui commencent à voler, ou de petites airondelles. Chair de Coulōb vieil, & chair de Pie, luy eſt amere & tref-mauuaiſe, comme auſſi eſt la chair de Vache, car elle eſt fort laxatiue, non pas par ſa bonne nature, mais par ſa ponderoſité, par laquelle faict indigeſtion & par ainſi elle eſt laxatiue. S'il eſt neceſſité de paiſtre l'oiſeau de groſſe chair par faute de meilleure, ſoit trempée & lauée en eau tiede & apres eſprainte, ſi c'eſt en hyuer: & en froide ſi c'eſt en eſté, & que la

chair

DE LA FAVCONNERIE. 65

chair ne soit point trop esprainte: car la pesanteur de l'eau, qui est laxatiue, & luy fera plus tost passer & enduire sa gorge, & luy tiendra les boyaux larges, & l'espurgera mieux par dessoubs les grosses humeurs qu'il pourroit auoir dedans le corps. Le lauement de chair se doit entendre de grosse chair, & quand il est necessité d'en vser pour purger ou mettre bas l'oiseau, & non pas de chair de bonne digestion: car il faut entretenir l'oiseau de quelque bon past vif & chaud, autrement on le pourroit mettre trop au bas. La maniere de paistre l'oiseau est telle: au past & chair que doit manger l'oiseau, ne doit estre ne graisse, ne veine, ne nerfs: & en le paissant ne le laisse pas manger cóme il voudroit, mais par poses & interuales, & le laisses reposer en mangeant, lors mangera suauement. Par fois luy musseras & cracheras la chair deuant qu'il soit saoul, & luy retarderas son máger, & fais qu'il ne voye la chair, afin qu'il ne se debatte. Fais le plumer petits oiseaux comme il faisoit au bois. Les chairs dequoy on paist les oiseaux sont de diuerses natures, car les vnes font les oiseaux gras, les autres les rendent orgueilleux, les autres les font attrempez. Le Passereau, le Pinçon, la chair d'vn Chat, les Souris, & la graisse de Geline, la chair de Porc & de Bœuf, rendent les oiseaux gras. La chair de Poullets, de Lieure, de Geline, de Vache, mouillee en l'eau, font les oiseaux maigres. La chair de Cheures & Cheureaux les font orgueilleux. Mais si vous voulez que vostre oiseau soit bien attrempé, ne trop gras ne trop maigre, ne trop orgueilleux, donne luy à manger vieille Geline. Et parce muë luy souuent la chair, selon la commodité que tu verras.

Le remede contre le mal qui aduient à l'oiseau par trop hastiuement manger.

CHAP. XIX.

SI l'oiseau mange par trop hastiuement, quelque piecette & petit morceau de chair, & qu'elle soit tombee au lieu par lequel l'air va au poulmon, prens vn long canon de plume, bien mol & doux à manier, ou vn pareil de metal, & le mets par ledit lieu, & succe par ledit tuyau en tirant bonne haleine, iusques à ce que ce qui est tombé audit lieu reuienne: car s'il y demeure sera perilleux pour l'oiseau.

R.

PREMIERE PARTIE
Pour renouueler le bec rompu, ou reserrer le bec disioinct.
CHAP. XX.

Bien souuent le bec de l'oiseau se rōpt, ou pource qu'il est mal gouuerné, car l'on n'affaite le bec ainsi qu'on doit, parquoy croist tant des deux costez qu'il rompt: ou par ce que quand l'oiseau paist, il demeure quelque chair soubs la partie haute du bec, laquelle chair se pourrist, & seiche tant le bec qu'il tombe par esclats: pourtant nettoye le bien, & le polis, en taillāt ce qui est de tailler, puis oindras la couronne dudit bec, de sang de Serpent, & de Geline, & 15. ou 20. iours apres que le bec luy commensera à croistre, romps le bec dessus, afin que celuy de dessoubs puisse croistre à sa raison. Ce tēps durant, son past soit couppé en petit morceaux, car autrement il ne se pourroit paistre. Ne cesse pourtant le faire voller. Pour bec disioinct reserrer, mets dessus la disiointure, de la paste fermentée, & de la poix-resine.

Quant l'oiseau a soif, la cause & le remede.
CHAP. XXI.

Quand l'oiseau a soif, c'est ou par aucune alteratiō, ou qu'il est trop gras, & a ceste cause a chaleur dedans le corps, ou c'est par indigestion. S'il a soif par alteration, donne luy eau en laquelle ait trempé sucre, safran, & spodium, ne luy en donnant que pour refraischir la gorge. S'il a soif pour estre gras, & ainsi par chaleur qu'il a dedans le corps, mets auec les choses susdites terre s'eellee. S'il a soif par indigestiō, cuits en eau graine de cumin doux, & luy mets dedans le bec, ou cuits zinzibre, ou grand polieu, en vin vieil, ou en eau de clou de girofle, & y trempe son past. S'il a tousiours soif, mets en son eau vne dracgme de boliarmeni, & le poix de dix grains de canfre, la luy baillant à boire.

Quand l'oiseau ne peut émutir les signes & le remede.
CHAP. XXII.

Faut noter que quand l'oiseau ne peut émutir, le signe est qu'il gratte sa queuë & boit eau. Donne luy chair de porc chaude, auec vn peu d'aloës. Ou fais seicher vers de terre sur tuyle chaude, & en fais poudre, & luy donne chair chaude, de legere digestion, poudroyee de ladite poudre.

Pour entretenir l'oiseau en santé, & le preseruer de maladie.
CHAP. XXIII.

Our entretenir l'oiseau en santé, & le preseruer de maladie, quatre choses sont necessaires: c'est à sçauoir, le faire tirer: l'essuyer quand il est moüillé, le purger & le baigner. Fais le irer pait nerueux au matin, & au soir deuant qu'il mange, & quand le voudras faire voller. Le tirer en attendant le gibier luy est bon. Si le tirouer est de plume, garde qu'il n'en aualle, afin qu'il ne mette rien en cure iusques au vespre, car au vespre il ny a point de dáger. Cóbien qu'il semble que le tirer luy foule les reins, toutesfois en tirant il s'exercite. Essuye l'oiseau quand il sera moüillé, ou au Soleil, ou aupres du feu: car il se pourroit refroidir, morfódre, enrumer, & engendrer la maladie qu'on dit asme ou pantais. Quand il sera sec, mets-le en lieu sec & chaud, & non moite & froid. Mets luy sous les pieds, au billot ou à la perche, quelque chose molle, comme drap, ou autre chose, pour luy soulager les pieds: car aucunesfois, & bien souuent, pour frapper au gibier, pourroit auoir les pieds froissez, desrompus & eschauffez, parquoy par humeurs descendans en bas, se pourroiēt engendrer aux pieds dudit oiseau, cloux, galles, ou podagre, & aussi enflures aux iambes, lesquelles choses sont mauuaises, & fortes à guarir. Tu purgeras ton oiseau par cure, ou par medecine purgatiue, & le feras baigner: comme de chacun est cy apres en son chapitre escrit.

De la cure de l'oiseau, quelle elle doit estre, quand on luy doit donner, quelle est son effect, comme elle & l'esmont de l'oiseau monstrent la santé ou maladie d'iceluy, & pourquoy l'oiseau la garde trop, le signe & remede pour la luy faire rendre.
CHAP. XXIIII.

Ne cure d'oiseau doit estre de plume, ou d'osselets d'oiseaux froissez, ou de Pie, de Connils, ou de Lieure rompu, les ongles & gros os ostez. Cure de cottō n'est pas bonne à vser, car elle vse & ard le poulmon, & fait mourir l'oiseau, & specialement quand ladite cure de cotton est donnee audit oiseau, sans estre aucunement lauee & baignee. En necessité, & qu'on n'a point les cures dessusdites,

R ij

PREMIERE PARTIE

on peut bien donner ladite cure de cotton, baigné vn iour, & autre nom, quand on fait ou refait l'oyseau. Tous les iours au soir donne quelque cure audit oyseau, ou la dessusdite de cotton, ou celle de plume, ou de chair lauée, s'il n'y a cause au contraire. L'effect de ladicte cure est, que quand elle est trempée & baignée en eau, elle eslargist plus qu'autre chose le boyau de l'oiseau, & seche la superfluité & excessiue abondance des humeurs d'iceluy oiseau, lesquelles ne peuuent saillir auec l'esmont de l'oiseau. La cure iettée au matin par ledit oiseau, qui est nette, & non seche, & qui est sans mauuaise odeur, demonstre l'oyseau estre sain. L'esmont de l'oiseau doit estre blanc, clair, & le noir qui est parmy doit estre bien noir, quand ledit esmont en son blanc est glueux & tient au doigt quand on le touche, signifie bonne digestion, & santé en l'oiseau. La cure molle, pasteuse, & puante, denote flegme & indigestion en l'oiseau. L'oiseau garde trop sa cure, & ne la peut aisément ietter, quand il a dedans le corps chair superfluë, ou postules, ou humeurs sur ladite cure. Le signe que l'oiseau garde trop sa cure, & qu'il l'a encores, est quand il tremble sur le poing. Le remede pour la luy faire ietter & rendre est, ne le paistre point iusques à ce qu'il l'aura renduë: & si ce iour là il ne la iette, le lendemain fais la luy ietter & rendre, par la façon & maniere que ie te vois mettre & dire. Prens du gras de lart bien rafraischy en deux ou trois sortes d'eaux bien fraisches, & vn peu de sel menu, & de poudre de poiure, & en fais vne pillule, laquelle luy feras aualler, puis apres attens qu'il l'ait iettée, & s'il ne iette ladite cure prens ce qu'il aura ietté, & le broye & moüille, & mets en vn drappeau, & le fais fleurer à l'oyseau, & lors il rendra ladite cure. Ou autrement, donne luy le gros d'vne febue en deux ou trois tronçons de la racine de l'herbe appellée esclaire, enueloppée en bonne chair pour celer l'amertume de ladite racine, puis mets l'oiseau au Soleil ou aupres du feu, & s'il ne rend ladite cure, paists le au soir d'vne cuisse de geline, chaude & succrée.

Pour purger l'oiseau en tout temps, & luy faire bon appetit, & bon ventre,

CHAP. XXV.

DE LA FAVCONNERIE.

ET pour purger l'oiseau en tout temps, luy faire auoir bon appetit, & bon ventre, donne luy de huictaine en huictaine, ou de quinzaine en quinzaine vne pillule, de celles qu'on dit pillules communes : ou le gros d'vne febue d'aloës cicotrin, enueloppé en bonne chair, pour celer l'amertume dudit aloës. Puis l'enchapperonne, & le mets en lieu chaut, comme au soleil ou aupres du feu, & le laisse ainsi par l'espace de deux heures, dedans lequel temps il puisse vuider ses flegmes. Et quand il aura ietté ledit aloës ou pillules (car il ne sera pas si tost fondu) reprens ledit aloës pour seruir vne autrefois : puis prens l'oiseau sur ton poing, & le paists de bon past & vif, car il aura donc le corps destrempé. L'aloës ainsi donné, ou dedans la cure, & au soir, vaut beaucoup contre filandres & aiguilles. Lesdites pillules donnees à l'oiseau à l'entree du mois de Septembre, sont bonnes & profitables contre filandres & autres maladies estans dedans le corps. Ceste medecine toutesfois doit estre trempee & moderee selon la force & qualité des oiseaux, car si c'est pour Autour, ladite medecine doit estre moindre que pour vn autre, & par ainsi elle doit estre moindre pour l'Esperuier, qui est des autres le plus delicat. Autrement prens du gras de lard de porc, trempé vn iour, & mué en eau fraische, succre, safran en poudre, aloës, moüelle de bœuf, autant de l'vn que de l'autre, & en si grande quantité & largesse que tu en puisse faire trois ou quatre pillules, ou plus largement à ta discretion, puis au plus matin donnes-en vne à l'oiseau, apres mets-le au Soleil, ou aupres du feu. Tu ne le paistras iusques à deux heures apres, lors tu luy donneras ou geline ou petits oyseaux, ou souris ou rats, & petite gorge. Au soir quand il aura enduit sa gorge, donne luy quatre ou cinq cloux de girofle, froissez & enueloppez en vn peu de bonne chair : & quand il aura vsé lesdites pillules, & que ses humeurs seront par icelles esmeuës, donne luy vne fois au palais du bec, & aux narilles du vinaigre auec vn peu de poudre de poiure, puis s'il est de necessité, soit l'oiseau refroidy d'eau souflee en ses narilles, & le mets au Soleil ou aupres du feu, & il mettra hors les humeurs de la teste.

Pour eslargir le ventre & boyau de l'oiseau.

CHAP. XXVI.

PREMIERE PARTIE.

I tu veux faire eslargir le ventre & boyau de l'oiseau, donne luy leger past, trempé vne nuict en vin-aigre: & sur iceluy past, mets sucre ou miel escumé, ou luy donne eau sucrée.

Pourquoy, quand, & comme on doit baigner l'oiseau, comme apres on le doit traicter.

CHAP. XXVII.

Vcunesfois baigner l'oiseau de proye luy est sain, & le fait bien voller: car souuent a desir de boire, ou de prendre l'eau pour quelque eschauffement de corps ou de foye, & l'eau le refraischist. Le baing fait à l'oiseau auoir faim, bon courage, & l'asseure, & par la contenance de l'oiseau cognoistras combien luy profitera le baigner. Baigne-le de quatre en quatre iours, car le baigner plus souuent le fait orgueilleux & fugitif. Et quand le feras baigner, mets-le sur le bois sec, & l'eau soit bien nette, qu'il n'y ait quelque venin: de laquelle maladie la medecine est icy apres escrite. Apres le baing donne luy past vif, comme petits oiselets, & mets sur son past vn peu de sucre ou de thiriacle, & aux narilles de l'oiseau. Quand le Faucon apres son baing se frotte & s'oingt, est dangereux le toucher, car il a l'haleine veneneuse & les pieds, pourtant si tu le veux lors porter, garde auec fort gand qu'il ne blesse ta main. Quand l'oiseau sera baigné, ne luy donne chair trempée, & si tu le veux faire voller tost apres le baing, arrouse-le vn peu d'eau bien nette.

Quand l'oiseau est enuenimé pour se baigner en eau enuenimée par Serpent ou autrement.

CHAP. XXVIII.

Vand l'oiseau est enuenimé pour se baigner en eau enuenimée par Serpent ou autrement, broye trois grains de geneure, & mesla auec thiriacle, & le fais analler à l'oiseau & le garde d'eau huict iours, & mets de la poudre d'aloës sur de la chair de chat, de laquelle paistras l'oiseau.

DE LA FAVCONNERIE.

Les signes communs de santé en l'oiseau de proye.

CHAP. XXIX.

Es signes communs de santé en l'oiseau de proye sont, quand son esmont est digeré, continué, & non enterrompu à terre, delié & non espaix, quand sa cure est telle, comme est escript au chapitre de la cure: quand il se tient paisiblement sur la perche, quand demeine la queuë & la ventile, quand il esplume & nettoye du bec ses aisles, commençant dés la croupe iusques au haut, quand il prend quelque petite graisse sur la croupe, de laquelle s'oingt, quand l'oiseau ressemble gras, clair, & en couleur, comme s'il auoit les plumes oingtes, quand il tient ses cuisses esgalement, quand les deux veines qui sont aux racines des aisles ont leurs pouls, & mouement moyen entre continuation & discontinuation de pouls.

Quant l'oiseau digere mal, les signes, la cause, & le remede.

CHAP. XXX.

Es signes quand l'oiseau digere mal, sont, quand souuent il bec & respire en plumant son past, & ne le mange point, mais le laisse, ou vomit. Quand son esmont est alteré de gros, noir & iaune. Quand il ne rend sa cure en temps deu. Quand en ouurant à deux mains fermement son bec, & en luy secoüant la teste, sentiras sa gorge puante. Il digere mal, parce qu'il est pu trop matin, deuant qu'il ait faict sa digestion, ou trop tard, ou à trop grosse gorge. Le remede est, ne le paists iusques à ce qu'il aura bien faict sa digestion, & qu'il aura bon appetit. Puis prens du noir, qui est engendré de fumee, & de feu, au cul du pot, & le mets tremper en eau l'espace d'vne heure: apres coule l'eau la faisant tiede, & en icelle trempe la chair du past de l'oiseau couppee en morceaux, & la luy donne. Et ne le paists plus iusques au soir, que tu luy donneras trois morceaux de chair succree, ou luy donne sur son past de la semence que l'on trouue au cloux de girofle, pulverisez.

PREMIERE PARTIE

Quand l'oiseau n'enduit bien sa gorge, la cause, & le remede pour la luy faire enduire ou rendre.
CHAP. XXXI.

T quand l'oiseau n'enduit pas bien sa gorge, pource qu'on luy donne si grosse gorge qu'il ne la peut enduire ne rendre, ou pource qu'il s'engorge trop fort de sa proye, ou pource qu'il est refroidy : lors donne luy petit past, ou demy past à la fois, & de chair legere, trempee en vin blanc tiede : ou luy donne past vif, baigné en son sang, lequel le remettras sus. Au soir donne luy quatre ou cinq cloux de girofle, froissez, & mis en cotton trempé en vin vieil : car ils luy eschaufferont la digestion & la teste. Pour luy faire rendre sa gorge quand il ne peut enduire, prens vn peu de poudre de poyure, & qu'elle soit trempee en bon & fort vinaigre, & luy laisse reposer longuement : & d'iceluy vinaigre reposé laue luy le palais de la bouche, & luy en mets trois ou quatre gouttes dedans ses narilles : puis s'il iette sa gorge, arrose d'vn peu de vin lesdites parties eschauffees par le vinaigre. Le vinaigre ne soit point donné à l'oiseau trop maigre, car il ne le pourroit supporter, puis le mets au Soleil, ou au feu, & il iettera sa gorge.

Quand l'oiseau enduit sa gorge, mais apres il la rend, la cause, & le remede.
CHAP. XXXII.

Ous deuez entendre que si l'oiseau enduit sa gorge, & apres il la rend, c'est ou par quelque accident qui luy est suruenu, ou par corruption d'estomach. Si c'est par accident qui luy soit suruenu, l'haleine de l'oiseau, & ce qu'il aura ietté ne puira point. Lors luy donneras vn peu d'aloës cicotrin, & ne le paistras de six heures apres, puis luy donneras bon past, & peu. Et s'il iette sa gorge par corruption d'estomach, l'haleine de l'oiseau & ce qu'il aura ietté puiront. Aussi c'est pource qu'il est pu de chair grosse, ou mal nette ou puante. Pourtant soit sa chair nette, & taillee de cousteau bien net, & nettement : & puis le mettras au Soleil, l'eau deuant luy, pour boire s'il veut, & ne le paistras iusques au soir, & à petite gorge, & de past vif, & arrosé de vin, ou puluerisé de limaille d'acier, ou de poudre d'yuoire, lesquelles font retenir le past à l'oiseau : & s'il ne le retient, donne luy

DE LA FAVCONNERIE. 69

luy petits oiseaux, ou souris, ou rats, iusques à ce qu'il sera guary, ou destrempé en eau tiede poudre de coriandre, & en icelle eau coulée laue quatre ou cinq iours le past de l'oiseau, ou fais boüillir en vin fueilles de laurier, tant que le vin reuienne à moitié, puis laisse le refroidir auec les fueilles : de ce vin, fais boire à vn colomb tant qu'il en meure, de la chair duquel donneras vne cuisse à l'oiseau.

Quand l'oiseau n'a appetit de manger, la cause & le remede.
CHAP. XXXIII.

Vand l'oiseau n'a appetit de manger, c'est pource qu'õ luy a donné au soir grosse gorge, auquel past l'oiseau s'est trop saoulé, ou qu'il est ord dedans le corps. Baille luy vn coulomb, & luy laisse tuer à son plaisir, & boire le sang, apres ne luy en donne qu'vne cuisse, ou autant qu'elle monte : & si l'oiseau ne vouloit tirer ladite chair, donne luy taillée en petits morceaux succrée, ou arrosée d'huile d'oliue, ou d'amendes, & ce peu à peu luy continuë iusques à ce qu'il soit guary. Ou luy donne vn passerat, trempé en vin, ou arrousé de miel, ou poudroyé de poudre de mastic, ou luy donne deuers le matin vne pillule de celles qu'on nomme pillules communes, & le tiens enchapperonné au Soleil, ou aupres du feu, & le laisse vomir tant qu'il voudra. Quand il aura vsé trois ou quatre iours desdites pillules, & qu'il aura appetit, donne luy trois ou quatre iours limure de fer sur la chair de son past.

Pour oiseau maigre mettre sus, & le signe de maigreur, ou de maladie.
CHAP. XXXIIII.

A L'oiseau on cognoist la maigreur, ou maladie, quand son esmont n'est ne blanc ne noir, mais est meslé comme gris. Pour le mettre sus, donne luy chair de mouton, souris, & rats, à petites gorgées, ou fais boüillir en pot neuf vne pinte d'eau, vne cuillerée de miel, & trois de beurre frais, & en past ton oiseau à petite gorgée deux fois le iour. Ou prens cinq ou six limaçons qu'on treuue aux vignes, ou aux herbes, ou au fenoil, trempe les en laict, vne nuict, en vn pot couuert, qu'ils ne s'en aillent : le lendemain au

S

PREMIERE PARTIE

matin romps les coquilles, laue les limaçons de laict frais, & apres les essuye, & les donne à l'oiseau, puis mets l'oiseau au Soleil, ou aupres du feu, iusques à ce qu'il ait esmuty quatre ou cinq fois, & s'il endure bien la chaleur, elle luy est bonne. Apres midy soit pu de bon past, & à petite gorge, & le mets en lieu chaut & sec. Au soir quand aura passé sa gorge, donne luy clous de girofle, comme il est escrit au chapitre XXVII. quand l'oiseau n'enduit bien sa gorge, pour la luy faire enduire ou rendre. Aucuns luy donnent à manger petits oiseaux de bray, hachez & mouillez en laict de Cheure, en le paissant trois ou quatre fois le iour, & ne luy en baillent à la fois qu'vn peu. Ou prenez limaçons rouges, qui soient bruslez, & en faites poudre, qui soit mise en petite quantité sur sa chair.

De porter & contregarder l'oiseau, & luy accoustumer les Chiens.

CHAP. XXXV.

E porter d'oiseau sur le poing dextre, est meilleur & plus seur pour l'oiseau, que sur le senestre, pource qu'il est plus agilement ietté pour voller partant de la main dextre, & en est plus leger & soudain, & en montant & descendant du cheual, l'oiseau est plus seurement sur la dextre que sur la senestre, & le mue souuent en diuerses mains, afin qu'il s'asseure. Quand il se debattra & volatillera sur le poing, remets le agilement & paisiblement, afin qu'il accoustume de se cognoistre & aymer. Quand tu luy osteras son chapperon, ne regarde point sa face, qu'il n'en prenne mauuaise accoustumance. Contregarde l'oiseau quand passera les portes, & approcheras des murs, afin que s'il se debattoit, qu'il ne se gastast, ou ses pennes, & le garde de fumée & de poudre. Accoustume le à ne fuyr les Chiens, mais à les suiure, & qu'il les ait deuant & autour de luy quand il paistra, & l'accoustume à iouyr & veoir tout ce qui est de chasse.

Quand l'oiseau ne soustient bien ses aisles, la cause & le remede.

CHAP. XXXVI.

DE LA FAVCONNERIE. 70

Note que quand l'oiseau ne soustient bien ses aisles, c'est pour ce que quand il est nouuellement mis sur le poing, ou sur la perche, il n'est gardé de se debattre, & de s'eschauffer: parquoy se refroidist, & ne peut bonnement soustenir ses aisles. Lors lie l'oiseau de l'eau, & qu'il soit contrainct d'entrer en ladite eau, afin que par se debattre sur ladite eau, il retire & redresse ses aisles. Apres mets-le au soleil, ou aupres du feu, & le tiens chaudement, qu'il ne se refroidisse, ou pisse trois iours sur les aisles de l'oiseau, & il les soustiendra bien.

Pour bien faire l'oiseau au leurre, & pour le bien faire voller au gibier.

CHAP. XXXVII.

Note, que pour bien faire l'oiseau au leurre, il ne le faut point deffiler iusques à ce qu'il reuiendra bien sur le poing, & qu'il y mange bien, lors deslie-le sur le soir, afin qu'il ne s'enfuye, & luy souffle vn peu de vin aux yeux. Et quand tu t'iras coucher, mets le pres de toy, sur vn treteau, ou autrement, seurement, auec chandelle allumée assez pres de luy, puis deuant iour soit enchapperonné, & mis sur le poing. Et le traictes ainsi iusques à ce qu'il soit bien leurré & asseuré des gens. Apprens-le à descendre à terre sur sa proye, & à oster paisiblement ses ongles de sa proye, afin qu'il ne les rompe: de laquelle rompure d'ongle, est cy apres escrit en son chapitre. Garde qu'il n'accoustume en reuenant, cheoir à terre, mais l'accoustume à reuenir sur le poing. En le leurrant, quand il sera remonté, iette le leurre soubs les gens, afin qu'en poursuiuant le leurre, il s'accoustume de suiuir, & non pas de fuyr les gens, & quand il sera descendu, resserre le bien, & luy fais aymer le leurre: car s'il ne reuient bien au leurre, combien que autrement il soit bon, si ne sera-il rien prisé. Ietter l'oiseau pour voller pres des riuieres, ou pres des lieux ausquels on ne le peut suiure, fait perdre souuent l'oiseau. La premiere proye que luy feras voller, soit Caille, Perdrix: puis Lieure, apres grans oiseaux. Soule-le de manger de ce qu'il aura prins, & principalement de sa grand proye. Pour bien faire voller l'oiseau au gibier, trois choses sont necessaires, bon maistre, bonne compagnie d'oiseaux bien volans, & bon pays de gibier.

S ij

PREMIERE PARTIE

Pour ongle rompu renouueller.

CHAP. XXXVIII.

Aut si l'ongle de l'oiseau est rōpu en partie, qu'il soit oingt de gresse de Serpent, & il croistra en maniere qu'ils'é pourra aider comme des autres. Si l'ongle est tout rompu,&qu'il n'y demeure que le tendron, fais vn doigtier de cuir, & l'emply de graisse de geline, & mets le doigt de l'ongle rompu dedans, & attache seurement du mesme cuir le doigtier à la iambe de l'oiseau, en remüant & rafraischissant le doigtier de deux iours en deux iours, & ainsi le gouuerne iusques à ce que ledit tendron soit endurcy. Si par violence de la rompure de l'ongle la chair du doigt saigne, mets dessus poudre de sang de dragon, & estanchera le sang. Si le doigt est enflé, soit engraissé de graisse de geline iusques à ce qu'il soit guery: Si le pied ou la iambe luy enfle, fais oignement de graisse de geline, d'huile rosat, d'huile violat, de therebentine, de poudre d'encens, & de mastic, duquel oindras l'enflure iusques à ce qu'il soit guery. De reparer l'ongle descharné, ou qui vient droict & non crochu, est escript en la seconde partie de ce liure, au tiltre du pied.

Pour faire bien reuenir l'oiseau quand il a vollé, & la cause pourquoy ne reuient.

CHAP. XXXIX.

Aut entendre que si l'oiseau ne veut ou oublie à reuenir, qu'il luy faut ietter vn oiseau: & celuy qui luy est le plus agreable, est le Coulomb blanc. A ceste cause, dois auoir en ta gibbeciere vn Coulomb, ou autre oiseau blāc, pour rappeller ton oiseau quand ne voudra reuenir. La chair de poulle, comme est dit au chapitre du past de l'oiseau, ne luy est pas assez bonne. La cause pourquoy l'oiseau ne reuient est, qu'il est peu souuent tenu & porté, parquoy n'est accoustumé: ou pource qu'il hait son maistre, quand il le traitte rudemēt: ou pour aucune douleur qui luy est suruenuë. Le niais n'est pas si fugitif que le mué, car il n'est pas si astut & cault. Si l'oiseau ne veut reuenir, prés le gros d'vne petite feue de graisse du nōbril de cheual, de nuit en oings le bec de l'oiseau, & il aimera son maistre,& reuiē-

dra à luy facilement : ou trempe en eau toute vne nuict, poudre de regalice, & en icelle eau coullée, fais tremper chair de Vache couppée en laiches, de laquelle paistras l'oiseau. La chair de Vache, comme est dict au chapitre du past de l'oiseau, n'est pas bonne pour past, mais est pour ceste medecine : ou prens herbe nommée cost, ou selon aucuns baume, seche la, & puluerise, & d'icelle poudre, mettras sur la chair que mangera l'oiseau. Si par orgueil ton oiseau ne veut reuenir, prens du sel rouge, la quantité d'vn bien gros pois, & le mets sur son past, lequel luy fera iettes toute sa superfluité, & son orgueil corriger.

Pour faire auoir faim à l'oiseau qui est trop pu, quand on le veut faire voller.

CHAP. XL.

Our faire auoir faim à l'oiseau qui est trop pu, quand on le veut faire voller, donne luy au soir en sa cure vne pillule d'aloës, auec ius de choux rouges : ou luy donne trois morceaux de chair, où il y ait dedans chacun morceau, aussi gros de succre qu'vn pois, & bien tost apres esmutira deux ou trois fois, & aura faim.

Pour desaccoustumer l'oiseau de soy percher en arbre.

CHAP. XLI.

SI tu veux desaccoustumer l'oiseau de soy percher en arbre, laisse le percher en arbre trois ou quatre fois, quand le temps sera nubileux, pluuieux, & quand il fera rousée, & par tel ennuy craindra de se percher.

Quand l'oiseau n'a volonté de voller, le remede pour le faire voller.

CHAP. XLII.

Vand l'oiseau n'a volonté de voller, baillé luy l'eau pour soy baigner, & luy laue son past en eau tiede, ou luy donne vne pillule de graisse de lard.

S iij

PREMIERE PARTIE

Quand l'oiseau est esgaré, ou on ne peut ouyr ses sonnettes, ce qu'il est de faire.
CHAP. XLIII.

Vand l'oiseau est esgaré, ou on ne peut ouyr ses sonnettes, c'est pour ce que les oiseaux de proye, par leur astuce portent souuent leur proye és cauernes, ou pres des eaux, parquoy on ne peut ouyr les sonnettes: lors regarde où verras les oiseaux voller, & crier, car là doit estre le tien, qui est cause du cry des autres. Ou si tu ne le vois, ou ne le peux ouyr, monte en lieu haut, & mets ton oreille contre terre, & clos l'autre dessus, & oyras lesdits oiseaux. Si c'est en lieu plein & descouuert, mets ton front contre terre, en clouant vne oreille, & apres l'autre, & de quelque costé entendras où doit estre ton oiseau.

Pour faire l'oiseau hardy à sa proye, & voller grands oiseaux, & comme lors doit estre porté.
CHAP. XLIIII.

Our faire l'oiseau hardy à sa proye, & voller grands oiseaux, trempe en vin pour son past, duquel luy donneras quand seras au gibier. Si c'est pour Autour, fais-le tremper en vinaigre, & luy en donne le gros d'vne amende: & quand tu le voudras faire voller, donne luy trois morceaux de chair trempée en vin: ou prens vn petit Coulomb, & luy ouure le bec, remplissant ledit Coulomb de vinaigre, puis fais voller ledit Coulomb iusques à ce que le vinaigre entre dedans sa chair, de laquelle donneras à ton oiseau quand tu seras au gibier. Quand il est hardy, ne le porte point sur le poing qu'en lieu solitaire.

Pour faire Lanier gruyer. CHAP. XLV.

A Faire vn Lanier gruyer, fais vne cauerne & chambrette obscure soubs terre, & y mets le Lanier, qu'il ne voye point de lumiere, sinon quand le paistras, & ne le tiens point sur le poing que de nuict. Quand voudras qu'il volle, fais feu en sadite cauerne, & quand elle sera chaude oste le feu, & baigne l'oiseau en vin pur, & le mets en icelle cauerne, puis le paist de ceruceau de ge-

ne & le meine voller deuant iour, & quand le iour apparoistra, iette le de loin aux Gruës, lequel iour il ne prendra rien si n'est d'auenture, mais les autres iours ensuiuans il sera bon, & principalement depuis la my-Iuillet, iusques à la my-Octobre, & si sera meilleur apres la muë, que parauant. En temps froid, comme en hyuer, ne vaut rien.

Quand l'oiseau volle autre proye qu'il ne doit, pour la luy hayr.
CHAP. XLVI.

MAis si l'oiseau volle autre proye qu'il ne doit, comme Coulomb, Corneille, & autre, pour la luy faire hayr: porte en ta gibbeciere fiel de geline, duquel oindras la poictrine de l'oiseau qu'il aura prins, de laquelle luy laisseras vn peu manger, car par celle amertume, il hayra les oiseaux de telle sorte.

Pour muër l'oiseau de proye, en quel temps il muë, & pour le muër, ou sur le poing sans chair, ou en muë auec chair : & comme il doit estre purgé & disposé quand on l'y met, du bon past pour luy en la muë, & pour le faire tost & bien muër, & le remede quand il muë mal.

CHAP. XLVII.

ON dit que l'Esperuier muë en Mars ou en Auril, & a muë en Aoust. Le Faucon muë à la my-Feurier. Pour muër l'oiseau sur le poing, qu'il soit mieux asseuré, & ne craigne les gens, paist-le sur le poing, & luy muë souuent son past, & luy donne de celuy qu'il mangera plus volontiers: porte le matin & soir : en temps chaut mets-le en chambre fraische, où il y ait vne perche sur laquelle il puisse voller quand il voudra : s'il se debat là, si l'enchapperonne, ou le porte en lieu frais enchapperonné : s'il se debat sur le poing, souffle luy au bec, soubs les aisles, & par le corps, il ne se debattra sinon tant qu'il commencera à ietter. Quand il iettera bien ses plumes, mets-le en ladicte chambre, & dessous luy vne motte d'herbe verte, & sablon, & luy offriras l'eau chacune sepmaine : & ainsi muëra bien, & sera bon. Pour muër l'oiseau sans chair, fais boüillir vn moyeu d'œuf, qu'il soit duret, & le refroidiras en eau froide, puis l'essuyeras : quand premierement le donneras à l'oiseau, pour l'accoustumer, tu mixtionneras ledit moyeu auec le sang de geline, ou d'autre oiseau, & le donneras à l'oiseau. Pour le faire

PREMIERE PARTIE

bien tost muër, mets vn Lisart vert en vn pot sans eau, & en fais poudre que tu mettras sur sa chair. La muë de l'oiseau doit estre vne maisonnette en lieu solitaire, sans poudre, & fumée, & où les poulles ne puissent venir, afin que les pouls ne tombent dedans la muë, qui gasteroient l'oiseau. La muë soit clause deuant midy, pour le vent chaut & pluuieux. Mets dedans la muë sablon, & de trois iours en trois iours herbe fraische, fueilles & branches : & deuant l'oiseau vne tinette pleine d'eau pour boire & se baigner. Quand on veut mettre l'oiseau en muë, il le faut premierement purger des pouls, & quand on le met hors, soit purgé comme est escrit au chapitre, pour purger l'oiseau en tout temps. Aguise luy le bec, & luy oings, plume le soubs le col, & soubs la queuë, paists-le sept iours en la mue de petits colombs, auec leur sang, puis trois iours de chair trempée en vrine. Il aduient souuent qu'vn oiseau ne prend pas mue en temps deu, & se mue si tard que la saison de voller aux oiseaux de riuiere se passe, auant qu'il soit prest de voller, parquoy est bon de le haster, qui veut charmer en voller la saison d'hyuer. Que si ton Faucon ne iette nul de ses plumes, au mois de Iuillet, tu en peux voller tout le mois d'Aoust aux Pies, & aux Perdrix : le mois d'Aoust passé, mets-le en chambre assez chaude, sus vne cloüe, ou sus vn plot, à quoy il sera attaché, qui soit si obscure qu'on n'y voye goutte, & le garde ainsi, en luy baillant oiseaux vifs à manger, iusques à ce qu'il soit gras & en bon poinct, principalement petits oiseaux de riuiere, qui ont longue queüe, qu'on appelle Bergeronnettes, pour le moins deux fois la sepmaine, puis baille iour à ton Faucon de peu à peu. Pour le faire tost & bien muer, past le de chair de Herisson sans graisse, ou prens des glandes qui sont au col de mouton dessoubs l'oreille, & les hache menu, & luy donne auec son past, & trouue façon qu'il les auale, s'il ne les vouloit manger. S'il se met à ietter plumes, ne luy en donne plus, car il pourroit aussi bien ietter les neufues que les vieilles : ou luy donne par trois iours, au lieu desdictes glandes chair de rats, ou de taupes, oingte de beurre. Apres donne luy vne piece de chair de Serpent, auec la peau, entre la teste & la queüe, & trois petites grenouilles. Pour faire bien muer toute espece d'oiseau, paists-le de chair de petits chiens de laict, trempée au laict de la mulette du chien, apres donne luy la mulette coupée en mourceaux, car ce past luy est naturel. Quand les plumes dudit oiseau commenceront à faillir, oings la chair de son past d'huile nommée Sisamminum, car elle luy fera les plumes grossettes & molles, & si elles sailloient seches, se

romproient

DE LA FAVCONNERIE. 73

romproient ou dedans ou dehors la chair de l'oiseau. Ne le mets hors de la muë iusques à ce qu'il aura bien mué toutes ses plumes. Quād les plumes saillent maigres, seiches, courtes, ou vieilles, c'est pource qu'elles saillent trop tost, & l'oiseau n'a pas graisse suffisante pour les nourrir lors le nourriras de chair de petits Coulombs, & d'autres chairs chaudes. S'il y a aucune penne ou pennes mauuaises, qui ne cheent point, ou qu'ils saillent mauuaisement, oings les d'huyle de Laurier, car elle les fera choir & naistre bonnes. Si lesion aucune suruient à l'oiseau estant en la muë, le meilleur est differer toute medecine iusques à ce queil soit hors de maladie, car les medecines ordonnees pour sa muë, sont contraires à sa nature.

Quand l'oiseau engendre œufs dedans le ventre, en la mue ou ailleurs, les signes & le remede pour l'en preseruer, ou les luy faire fondre.
CHAP. XLVIII.

SI l'oiseau engendre œufs dedans son ventre, en la muë, ou ailleurs, il est malade & en peril de mourir. Les signes quand il engendre œufs, sont que le fondement luy enfle, & deuient roux les narilles & les yeux luy enflent. Pour l'en preseruer, donne luy depuis deux mois de Mars dedās son past de l'orpigmēt, aussi gros qu'vn poix, lequel luy refroidira ce desir. Et la chair que luy donneras huict ou dix iours, soit lauee d'eau de vigne, laquelle degoutte quand elle est nouuellement taillee.

Pour oiseau saillant de la mue gras & orgueilleux, rendre familier, qu'il ne s'en fuye.
CHAP. XLIX.

QVand l'oiseau partant de la muë est gras, & qu'il sent l'air & le vent chaud, qui est cause qu'il se debat & s'eschauffe, qui luy pourroit causer vn refroidissemēt, & en dāger de mourir, porte-le paisiblement enchapperōné, & hors du chaud. Et pource qu'il est gras & orgueilleux, & qu'il se pourroit fuir, purge-le par pillule de gras lard, ordōnee cy dessus au chapitre 21. Pour purger l'oiseau en tout tēps, paists-le de chair de poulmō de moutō taillee en lopins, & lauee, tāt qu'elle perde tout le sang, & la pluspart de sa substance, car elle amaigrira l'oiseau. Mets & lie sur la perche de l'oiseau boüe grasse, ou engraisse la perche, & de nuict lie le dessus loi-

I

PREMIERE PARTIE

seau: car pource qu'il glissera il trauaillera, & ne pourra dormir, parquoy il s'ameigrira, & se rendra plus familier. Leurre-le bien, qu'il ne s'en fuye: car s'il est trop gras, & n'est bien purgé il s'enfuira.

Quand l'oiseau pert le manger apres la mue, le remede pour luy donner appetit de manger.

CHAP. L.

E T si l'oiseau perd le manger apres la mue, le remede pour luy donner appetit de manger est, prendre aloës cicotrin en poudre, & ius de choux rouges, tout meslé & mis en boyaux de geline, liez au bout, & luy faire aualler: puis le tiens sur le poing iusques à ce qu'il soit purgé, & ne le laisse iusques apres midy, lors donne luy past vif & bon, & le lendemain de geline: apres baille-luy l'eau pour se baigner: ceste medecine est bonne contre les aiguilles & filandres.

Pour muer le pennage de l'oiseau en blanc.

CHAP. LI.

V Ous pouuez muer le pennage de vostre oiseau en blanc, en mouillant premierement sa chair en sang de Mille, les autres disent Millet, par cinq fois. Et quand viendra au tiers iour, muez sa chair en sang de Mille ou Millet, & en donnez à manger à vostre oiseau.

Quand l'oiseau se bat trop à la perche.

CHAP. LII.

D E peur que l'oiseau ne se debatte par trop à la perche, mais se repose, cuisez myrrhe en eau, & puis luy en lauez tout le corps. Et moüillez aussi sa chair en celle mesme eau, iusques à neuf fois, & luy donnez quand il voudra enduire.

Fin de la premiere partie de la Fauconnerie.

La seconde partie de Fauconnerie
PAR GVILLAVME TARDIF DV PVY EN VELLAY.

Contenant les maladies des oiseaux & les medecines d'icelles.

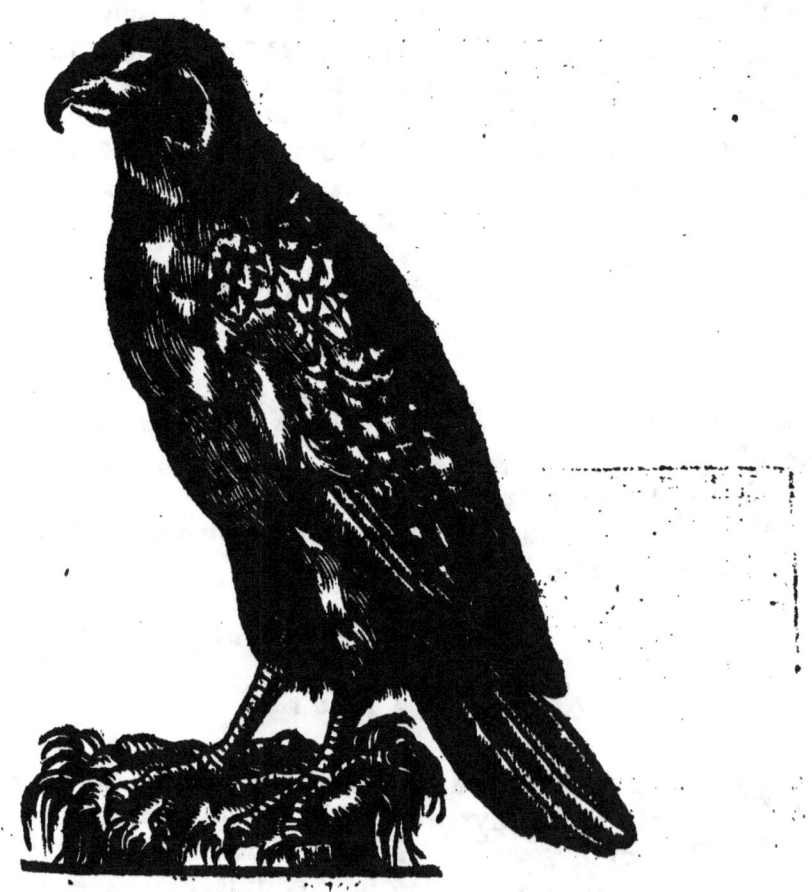

SECONDE PARTIE

En donnant les medecines aux oiseaux on doit considerer la disposition d'iceux, & la qualité du temps pour les bailler. Les signes communs de la maladie en oiseau de proye.

CHAP. I.

LEs signes de chaleur exterieur en l'oiseau sont, quand il tient sa bouche ouuerte, la langue tremblante, respire soudainement, les yeux luy en grossissent, ioint les aisles, les plumes dessus le col descouurent la chair, les pennes des aisles grosses qu'on nomme couteaux sont lasches & penchans. Les signes de froideur exterieure en l'oiseau sont quand il clost en partie ou du tout les yeux, & leue vn pied, & herisse les plumes. Les signes qu'il est las, ou malade sont, quand il a le bec clos, les aisles abbatues, & respire souuent par les narilles. Le signe qu'il est debile est, quand il s'appuye aucunement sur la perche. Le signe qu'il est mal gouuerné, & qu'il est maigre est, quand il espluche souuent ses plumes. Les signes de mort en l'oiseau sont, quand l'esmont est verd, & quand en saillant il ne peut remonster sur sa perche.

Contre rheume au cerueau de l'oiseau les signes, la cause, & le remede.
CHAP. II.

LEs signes pour cognoistre le rheume au cerueau de l'oiseau sont quand il iette eau des narilles, & à larmes, côme vne nue aux yeux, & au soir clost vn œil, puis l'autre, puis tous deux, & les couure tant qu'il seble à voir qu'il dorme. Ce rheume luy engêdre aucunesfois la taye en l'œil, & l'ongle, la pepie en la lãgue, luy fait enfler le palais, luy engendre le chancre. Quãd il semble que le rheume sort par les yeux, ou par les narilles, ou par la bouche l'oiseau est en danger de mort. La cause du dit rheume est, que l'oiseau est pu de chair grosses ou mauuaises à grosse gorge, & plustost luy vient quand il est maigre, que quand il est bien gras. En pensãce qu'il ne peut endurer tel past, mais le tient longuement, il deuient puant, & celle puanteur montant au cerueau de l'oiseau, luy clost les aureilles, narilles & conduits: tellement que les humeurs ne peuuent vuider comme elles ont accoustu-

mé. Le remede est, purger l'oiseau, ainsi qu'il est escrit au chap. vingt-vniesme, pour purger l'oiseau en tout temps: Quand l'oiseau demeine souuent les paupieres par le rheume du cerueau, mets en ses narilles huile violat, le iour apres donne luy en son past vn peu de sel armoniac meslé auec beurre, le tiers iour souffle en ses narilles vn peu de theriacle meslé auec huile violat.

Contre rheume sec au cerueau de l'oiseau, les signes, & le remede.

CHAP. III.

Es signes du rheume sec au cerueau de l'oiseau sont, quand l'oiseau esternuë beaucoup, & rien ne luy sort des narilles. Pour lequel rheume guerir, faut souffler Obsomogarum auec vin vieil, aux narilles de l'oiseau, & apres mets l'oiseau au Soleil, ou aupres du feu. Quand l'esternuër luy sera passé, donne luy chair nerueuse, pour le faire trauailler en tirant, afin que par tel labeur ledit rheume descende du cerueau aux narilles, & sorte dehors. Quand l'oiseau a la teste enflée pour ledit rheume, mets luy sous ses pieds drap de laine moüillée en eau froide, tellement que l'oiseau sente la froideur. Quand il frotte ses plumes, & se gratte à cause de ceste maladie, donnes luy en son past maues broyées. Quand il bée souuent & respire fort pour ledit rheume, prens trois goutes d'huile de laurier, & vne once d'huile d'oliue, trois moyeux d'œufs, & du cost, autrement nommé baume, mesle tout ensemble, & donne sur le past de l'oiseau.

Contre rheume engendré au cerueau de l'oiseau par fumée, ou par poudre, le signe, & le remede.

CHAP. IIII.

E signe de rheume engendré au cerueau de l'oiseau par fumée ou par poudre est, quand il iette flegme & eau des narilles. Le remede, souffle vin vieil aux narilles & face dudit oiseau, ou bien huile violat meslé auec laict de femme, si le temps est chaud: ou broye des aux sauuages auec vin vieil, & ce moüille les narilles de l'oiseau, & qu'il entre dedans, & cela luy fera jetter le flegme.

T iij

SECONDE PARTIE

Contre le haut mal, dit epilence, les signes, la cause, le remede & la contagion de celle maladie.

CHAP. V.

ON esprouue le haut mal d'epilence en ceste maniere, quand l'oiseau chet soudainement, & gist par quelque temps comme mort, & cela luy vient souuent au matin, & au vespre. Il a les yeux clos, les paupieres enflees, l'haleine puante, & s'efforce d'esmutir. La cause de ceste maladie est, chaleur & fumee du foye, laquelle monte au ceruau, & le lie & trouble. Le remede est, purger l'oiseau, comme est escrit en la premiere partie de ce liure, au chapitre vingt & vniesme. De purger l'oiseau en tout temps. Tu luy donneras dedans peu de chair le gros de deux poix d'aureau alexandrine, puis apres fais poudre de lentilles rousses & prens limeure de fer bien menue, tant d'vn que d'autre, & lie tous les deux en miel, & en fais pillules du gros d'vn poix, desquelles deux ou trois feras aualler à l'oiseau. Apres tiens ton oiseau sur le poing au Soleil ou aupres du feu, iusques à ce qu'il ait esmuti vne fois ou deux, & ne soit pu iusques apres midy, lors donne luy bon past, & petite gorge. Ou fais pillules de poudre de Gerapigre, auec ius d'aluyne, lesquelles donneras à l'oiseau en sa cure. On luy donne poudre de gomme Balsami & Castorei, auec ius de mentastre, autrement nommee herbe contre les puces, soit l'oyseau tenu de iour, en lieu obscur, & l'eau deuant luy, laquelle luy est necessaire, & de nuict soit tenu à la fraicheur, & fais ainsi six ou huict iours. Ceste maladie est contagieuse, pource garde qu'autre ne luy touche.

Quand l'oiseau dort souuent, pour l'esueiller.
CHAP. VI.

QVand l'oiseau dort souuent, pour l'esueiller, paists-le de queuë de mouton oingte d'huile d'oliue.

Contre oppillation & surdité des orilles de l'oiseau, le signe, la cause & le remede.
CHAP. VII.

DE LA FAVCONNERIE. 76

LE signe d'oppilation & surdité des oreilles de l'oiseau est, quand il pose la teste detrauers, & est tout mat. La cause, est le rheume qu'il a en la teste. Le remede est, le purger ainsi qu'il est escrit au chapitre vingt-vniesme. De purger l'oiseau en tout temps. Apres poudroye la chair du past d'iceluy de poiure blanc, icelle chair mise en lesches.

Contre enfleure & viscosité des paupieres de l'oiseau, le signe, la cause, & le remede.

CHAP. VIII.

SIgne d'enfleure & viscosité des paupieres de l'oiseau est, qu'il a enfleure dessus l'œil, & que les paupieres deuiennent noires. La cause est, le rhume du cerueau, & de celuy peut venir la maladie nommee l'ongle, & pourra tant croistre qu'elle creuera l'œil à l'oiseau. Le remede est, purger le cerueau de l'oiseau, ainsi qu'il est souuent dit. Quand les paupieres sont si visqueuses qu'elles se ioygnent ensemble, laue les de vin vieil, & paists l'oiseau de chair chaude, & puluerise fiante de vache, laquelle souffleras auec vn tuyau aux yeux & narilles de l'oiseau.

Contre enfleure des yeux de l'oiseau, les causes & le remede.
CHAP. IX.

L'Enfleure des yeux de l'oiseau vient pour trois causes, ou par ventosité, ou par coup, ou par playe. Si par ventosité les yeux sont enflez, destrempe moustarde en eau, de laquelle oindras l'enfleure. Si par coulpe les yeux sont enflez, laue le coup d'eau rose, & d'eau de fenoil, autant de l'vn que de l'autre. Si par playe les yeux sont enflez, en heurtant à quelque espine, ou ailleurs, mesle arsenic rouge auec laict de femme.

Contre le mal des yeux de l'oiseau.

CHAP. X.

SECONDE PARTIE

I ton oiseau à mal aux yeux de coup ou de taye, prens vne herbe qui s'appelle Filago, elle croist pres de terre, & est chauue, & crespue de fueilles, & mets le ius d'icelle herbe en l'œil de ton oiseau.

Comme on guerist l'oiseau de chancre.
CHAP. XI.

Aut prendre miel & vin blanc, & faire le tout boüillir ensemble, & apres luy en lauer la bouche, apres l'essuyer & mettre dessus la poudre de cerfueil, & il guarira.

Contre la pepie en la langue de l'oiseau.
CHAP. XII.

Epie en la langue de l'oiseau est, quand il esternuë souuent, & ce faisant crie. La cause est, la chair mauuaise & orde qu'il a pu. Le remede est premierement laue la langue & la pepie d'eau rose, mise en cottō lié au bout d'vn petit baston, apres oingts luy par trois ou quatre iours la langue d'huyle d'oliue, & d'huyle d'amandes meslees ensemble, & la pepie se blanchira & molifiera. Et quand elle sera bien meure, oste-la comme on fait aux Gelines. Apres oingts la langue de l'oiseau trois ou quatre fois le iour desdites huyles, iusques à ce qu'elle soit guerie.

Contre flegme engendré au gosier de l'oiseau, le signe, & le remede.
CHAP. XIII.

Vand tu verras le flegme gros comme crachat au gosier de l'oiseau, qui cause qu'il s'engraisse, prens le poids de trois grains de sel armoniac, meslé auec miel & en frotte le gosier de l'oiseau, & ce à trois heures apres midy. Puis prens reguelice & des penites, sept drachmes tāt d'vn que d'autre, de paille d'orge quatorze drachmes, & dix liures d'eau: fais tout boüillir, couleur & refroidir, iusques à ce que il soit tiede, & le mets deuant l'oiseau, & ne soit pu iusques à neuf heures au soir, apres le paistras d'aisle de Geline, & si ce ne le guarist, prens
stafisagre

Stafifaigre broyé auec bourrache, & auec vn drappeau en frotte ledit lieu malade. Et quand ledit flegme sera sailly, paistras l'oiseau de chair de Coulomb auec son sang, & luy mets l'eau deuant luy.

Contre la maladie des sangsues qui sont au gosier de l'oiseau, le signe, la cause, & le remede.

CHAP. XIV.

Signe de la maladie des sangsues, qui sont au gosier de l'oiseau, est que quand l'oiseau paist, la sangsue se remuë dedans la gorge de l'oiseau, & aucunes fois se monstre hors des narilles. La cause est, quand l'oiseau se baigne en eau paisible, non courante comme celle de fontaine, & qu'il en boit, luy entre quelque sangsuë dedans le bec ou narilles, & s'enfle du sang de l'oiseau. Le remede est, mets moustarde dessus les narilles de l'oiseau, & la sangsue en sortira: ou mets dedans les narilles de l'oiseau trois ou quatre gouttes de ius de limons, & l'oiseau iettera la sangsue dehors: ou mets sur le charbon ardant quatre ou cinq punaises & fais entrer celle fumée dedans la bouche & narilles de l'oiseau & la sangsue s'enfuira dehors.

Contre filandres, les especes d'icelles, les signes, la cause, & le remede.
CHAP. XV.

Filandres sont petits vers, dont en y a de quatre especes: l'vne est en la gorge de l'oiseau, l'autre au ventre, l'autre aux reins. La quatriesme est nommée aiguilles, qui sont aussi bien petits verds de la premiere espece de filandres qui viennet en la gorge. Et apres diray des autres en leurs lieux. Les signes de filandres en la gorge sont, que l'oiseau baille souuent, frotte les yeux à son aisle, gratte ses narilles. Et quand il est peu, & les filandres sentent la chair fraiche, elles se remuent, tellement que l'oiseau les quide ietter dehors, & en ouurant le bec dudit oiseau, facilement les y verras. La cause des filandres, sont mauuaises humeurs au corps de l'oiseau, par mauuais & ord past, comme souuent est dit: lesquelles filandres montent au gosier de l'oiseau, iusques au pertuis de l'haleine d'iceluy, & le poignent là, & au cerueau. Le remede est, broye

herbe nommée mente, & le ius d'icelle osté, mesle le marc auec vinaigre, & en chair de poussin, & la donne à l'oiseau. Ou prens bois de ruë bien gros, & y faits vne fossette, & la remplis d'eau, puis mets ainsi ladite ruë sur charbons ardans, l'espace de demie heure, iusques à ce qu'elle soit bien cuitte. Et si l'eau sort, ou tombe, ou se diminue, remplis ladite fossette d'autre eau, puis prens icelle eau, & tout le ius d'icelle ruë bien espraint, & y mesle poudre de saffran, la quātité d'vn gros pois en laquelle eau tremperas la chair du past de l'oiseau, de laquelle le paistras à demy gorge, & s'il ne la veut manger, garde la luy iusques à ce qu'il aura appetit, & luy continue trois ou quatre iours, ou la luy trempe en eau de souffre, & suc de Grenades.

Contre raucité seche de l'oiseau. CHAP. XVI.

Our raucité seche de l'oiseau, prens vn coulomb ieune, gras, & luy fais tant boire de vinaigre qu'il meure : apres mets-le aupres de l'oiseau qu'il l'estrangle, & qu'il boiue le sang, & garde bien qu'il n'aualle des plumes ne des osselets du Coulomb. Les autres iours, paists-le de chair de veau chaude, ou trempe en suc de racine de fenoil, & succre, trois morceaux de chair, & en paists l'oiseau.

Contre l'haleine puante de l'oiseau, la cause & le remede.
CHAP. XVII.

Velque fois l'haleine put à l'oiseau, pource qu'il est pu de chair mauuaise, & qui n'a esté trempée & lauee, laquelle luy engendre humeurs, qui luy font l'haleine puante. Le remede est, purger l'oiseau de pillule de graisse de lard, ordonnée au chapitre. Pour purger l'oiseau en tout temps. Trois iours apres feras secher au feu, ou au four du romarin, duquel feras poudre, & froisseras trois cloux de girofle, desquels, & de ladite poudre de romarin, prendras à la quantité d'vne pillule, & mettras dedãs vn peu de cotton, lié d'vn petit filet, & au vespre le feras aualler à l'oiseau. Et continue ainsi cinq ou six iours, apres cinq ou six iours, luy en donneras pareillement vne iusqu'à ce qu'il aura bonne haleine. Aucunesfois l'oiseau a l'haleine puante, parce qu'il à le poulmon trop gras. Faut prendre vne graine qui est appellée graine d'outre-mer, qui ressemble à celle de romarin, fors qu'elle est plus menue, on en trouue chez les Apothicaires, si luy en donnez auec sa chair, & il aura bonne haleine.

DE LA FAVCONNERIE.

Contre poux és plumes de l'oiseau, les signes, & quand on les luy doit oster, & comment.

CHAP. XVIII.

Ote que le signe que l'oiseau a des poux est, quand il s'espoüille souuent, & soigneusement, & quand il est mis au Soleil bien chaud, hors du vent, les poux se monstrent sur les plumes. On doit oster les poux à l'oiseau deux fois l'an: L'vne, quand on le met en la muë, & l'autre quand on l'en oste, comme aussi il est escrit au chapitre de la muë. Pour oster les poux à l'oiseau mets de l'absynthe, autrement nommée aluyne, sur les lieux où sont les poux: apres oingts d'huiles les iambes & les pieds de l'oiseau, & le tiens en estuue iusques à ce qu'il suë, & les poux descendront à l'odeur de l'huile, & ainsi tu les pourras oster. Ou oingts les lieux où sont les poux d'argent vif, mortifié en cendre & huile, & quãd les poux se monstreront, mets deuant l'oiseau l'eau pour se lauer, & garde que l'argent vif ne tombe en la bouche de l'oiseau. Si les poux sont en toutes les plumes, prens poudre de poyure, & cendre de sarment meslez ensemble, poudroye lesdites plumes, & enueloppe l'oiseau, & le mets au Soleil. Apres desueloppe l'oiseau & le mets sur le poing, & quãd verras les poux, abbats-les auec instrument à ce propre. Ou prens argent vif, mortifié en saliue, & meslé auec saing de porc, auquel trempe vn gros & mollet cordon de laine, puis le lie au col de l'oiseau, & les poux y viendront, & mourront. Ou trempe en cedit saing vn drap mollet de laine, & y enueloppe l'oiseau, & le tiens en estuue tant qu'il suë, & les poux prendront audit drap. Si l'oiseau a les poux à la plante, mets en eau chaude poudre de staffisigre, puis d'icelle eau coulée mets sur les lieux où sont les poux: & s'ils ne meurent, prens absynthe & du lupin, autant d'vn que d'autre, & mets en eau, laquelle coulée mettras en vaisseau auquel l'oiseau se puisse aisément lauer. S'il a tant de poux qu'il arrache ses plumes, cuits bien en eau souffre cicotrin, puis mets icelle eau chaude en vne tinette, & sur elle vn crible, sur lequel lie l'oiseau, tant que la chaleur & vapeur d'icelle eau chaude monte iusques à l'oiseau, & qu'il suë, alors les poux tomberont. L'orpin oste biẽ les poux, mais il fait changer le plumage, & fait mal à la langue de l'oiseau.

V. ij

SECONDE PARTIE

Contre la teigne és pennes de l'oiseau, de ses deux especes, leurs signes, la cause, & le remede s'il ronge ses plumes.
CHAP. XVII.

Il est tenu pour certain que la teigne és pennes de l'oiseau est de deux especes: L'vne, ronge la penne au bout du tuyau, l'autre fait cheoir les pennes saignantes au bout. La cause de la premiere espece est, que l'oiseau est ord dedans le corps, comme n'ayant pas esté bien baigné, & est tenu en lieu ord, poudreux ou fumeux. Le remede est, laue vne fois le iour l'oiseau de lesciue de sarment, & le laisse essuyer, apres oingts les pennes teigneuses de miel, & mets sur lesdits lieux sang de dragon, & alun de glace. Quand les pennes tombent saignantes, la cause est la chaleur du foye de l'oiseau, laquelle fait vne vessie sur le lieu où tient ladite penne, apres pourrist le bout de la penne, & la fait choir, & le trou dont elle est partie se ferme, par ce autre penne n'y peut croistre. Le remede est, fais vne brochette de bois de sapin, laquelle ne soit point fort aiguë, qu'elle ne blesse l'oiseau, & puisse aisément sans douleur entrer dedans ledit trou. Ou prens vn grain d'orge, & luy coupe la pointe du costé duquel le mettras audit lieu, & oingts iceluy grain d'huile d'oliue, & le mets audit lieu, tellement qu'il en demeure vn peu dehors, afin qu'il garde le trou de se clorre, apres perce ladite vessie, de laquelle sortira vne eau rousse, puis prens poudres d'aloës cicotrin, & fiel de bœuf battu ensemble, duquel oindras ledit lieu, & garde qu'il n'en entre dedans. Quand l'enfleure de rougeur dudit lieu où est la douleur sera passée, oingts le lieu malade d'huile rosat, pour oster les croustes & ordures dudit lieu, afin que la penne nouuelle puisse sortir, & mets l'oiseau en chambre où il y ait perches aupres de terre pour s'y reposer, & ses pennes soulager, soit là pu, & l'eau mise deuant luy pour se baigner. Ou bien si vn oiseau a teigues en l'aisle ou bien ailleurs, prens vne pierre de chaux bien viue, & la mets en vn bassin où il y ait de l'eau, & luy laisse toute la nuict, & de la graisse qui sera pardessus l'eau, laues-en par quatre ou cinq iours l'aisle de ton oiseau. S'il y a penne ou pennes mauuaises, fais comme il est escrit au chapitre de la muë. Si l'oiseau ronge ses pennes, mets sur son past poudre de mauues, laquelle luy fera oublier de les roger. Mais garde qu'autre oiseau ne soit mis pres de l'oiseau teigneux, & qu'il ne soit pu du past d'iceluy, ne mis sur le gand sur lequel il auroit esté, car il

prendroit la teigne. Pour reparer pennes froiſſées ou rompuës, ou arrachées eſt eſcrit en la premiere partie de ce liure.

Quand l'oiſeau heriſſonne, les ſignes, & le remede.

CHAP. XX.

Signes quand l'oiſeau heriſſonne ſont, quil leue les aiſles, & puis les eſtraint, leue vn pied, puis l'approche de l'autre, a les yeux enfoncez, & les couure en partie, ou tout, & ouure & cloſt toſt la bouche : leſquels deux derniers ſignes ſont mauuais en ceſte maladie. Le remede eſt, chauffer l'oiſeau au feu, ou l'enuelopper dans vn drapeau, & le faire ſuër ſur chaleur & vapeur de vin ietté ſur cailloux rougis par grand feu, apres ſeiche l'oiſeau au feu, & le tiens bien chaudement.

Quand l'oiſeau tremble, & ne ſe peut ſouſtenir, le remede.

CHAP. XXI.

Qvand l'oiſeau tremble, & ne ſe peut ſouſtenir, le remede eſt, poudroye le paſt d'iceluy de poudre de reguelice, & de poudre de mauues meſlées enſemble : ou diſtile és narilles de l'oiſeau quatre gouttes de ſuc de grenades douces, apres frotte le palais de l'oiſeau de poudre de ſtafiſaigre & ſel menu enſemble. Et luy preſente l'eau tiede, & au ſoir tu le paiſtras de chair de Geline chaude.

Quand l'oiſeau a prins coup en heurtant à quelque choſe, ou contre ſa proye, le remede.
CHAP. XXII.

Note que quand l'oiſeau a prins quelque coup en heurtant contre aucune choſe, ou contre ſa proye, le remede eſt, fais boüillir en vin, ſauge, mente, poulliot & guimauue : & de ce vin eſtuue auec vne eſponge le lieu malade, iuſques à ce que l'oiſeau ſue : puis emplaſtre ledict lieu d'encens en poudre, & de guimauues meſlées en blanc d'œuf : eſſuryant l'oiſeau au feu, & le

V iiij

SECONDE PARTIE

tiens chaudement, & continuë cecy deux fois le iour, iufques à ce que l'oifeau foit amendé. Si l'oifeau a prins fi grand coup qu'il iette fang par les narilles, ou par la bouche, ou par le fondement, & les coftes luy pouffent, & efmutit noir, & en demenant la queuë çà & là, donne luy en fon paft, auec fang de Geline, poudre de fang de dragon, du bolyarmeny, & de la momie. Paifts-le de chair de Coulomb ieune, auec fon fang, ou trempe chair de Geline en vrine, pour fon paft, par aucuns iours.

Quand l'oifeau s'eft faict playe en heurtant, comme eft efcrit au chapitre du coup, le remede.

CHAP. XXIII.

Vand l'oifeau s'eft faict playe en heurtant, comme il eft efcript au chapitre du Coup, le remede eft, laue & eftuue la playe de vin tiede, puis fi le cuir eft grandemēt fendu, recous-le auec vne aiguille neufue & fil delié. Apres oingts ledit lieu d'huile rofat, & mets deffus de la poudre d'efcorce de chefne, ou de courge. Ou bien fi c'eft en lieu nerueux, mets deffus therebentine, ou bien le ius de l'herbe nommée l'herbe Robert: & apres y mets le marc de ladite herbe. Si tu ne trouues dudit ius, mets-y de la poudre de ladite herbe, laquelle herbe garde d'apoftumer playes, & emplaftre ledit lieu du blanc d'vn œuf: & puis fi la playe eft profonde, fais poudre de fang de dragon, d'encens blanc, de maftic, & d'aloës cicotrin, autant d'vn que d'autre enfemble, de laquelle mets en ladite playe. Apres pour appaifer la douleur, l'oindras d'huile rofat tiede, & l'emplaftreras ainfi.

Pour eftancher la veine de l'oifeau, le remede.
CHAP. XXIIII.

Our eftancher la veine de l'oifeau, prens fang de dragō, aloës cicotrin en poudre, & du poil de Lieure ou de Chat, ou toile d'araigne meflez enfemble, auec blanc d'œuf, & mets deffus ladite veine, & la couure d'eftoupes trempées en blanc d'œuf & huile rofat, & ce renouuelleras, tellement que ce qui eft ja mis deffus par foy tombe.

DE LA FAVCONNERIE.

Pour os rompu, ou hors de son lieu, faire reprendre.

CHAP. XXV.

ET si ton oiseau à os rompu ou hors de son lieu, comme l'aileron, l'aisle, cuisse, ou iambe, pour les faire reprendre, soient bien remis en leur lieu, où adressé vn os endroit l'autre. Apres prens sang de dragon, boliarmenic, gomme arabic, encens blanc, aloës cicotrin, momie, & vn peu de farine : destrempe tout en blanc d'œuf, & emplastre le lieu malade, & s'il est besoing soit bandé auec hastelles, & l'oiseau emmaillotté, afin que l'os se reprenne plus seurement, & garde qu'il ne soit trop estreint, singulierement la iambe, si l'os est rompu, car le pied luy secheroit. Renouuelle l'eplastre de quatre en quatre iours, si besoing est, & garde bien que ledit os ne se reiette hors de son lieu : soit ainsi tenu & enchapperonné, iusques à ce qu'il soit guary : ou prens poudre d'aloës, poix Grec, & myrrhe, mis en blanc d'œuf, emplastre ledit lieu : S'il a l'os de la cuisse ou iambe rompuë, oste luy les iects, & les mets en chambre obscure, sur l'herbe, & soit pu de bon past, à petits morceaux, assez bonne gorge.

DES MALADIES ET MEDECINES
qui sont dedans le corps des oiseaux, & qu'on ne void point.

Contre foye de l'oiseau eschauffé, les signes, la cause, & le remede pour le refroidir.

CHAP. XXVI.

Maintenant venons à parler des maladies qui sont dedans le corps de l'oiseau. Les signes du foye eschauffé sont quand l'oiseau gratte la dextre & haute partie du bec, & a la gorge eschauffee, & changeant en couleur, & blanchissant, & qu'il a les pieds eschauffez, & le dessoubs d'iceux est noir ou verd : & que si la langue luy deuiét noire, c'est signe de mort. La cause, est ord past qu'on luy a donné, ou qu'on ne l'a baigné quand on deuoit, ou par eschauffement de trop voller, ou par estre trop longuement sans paistre. Le remede de luy refroidir le foye est, purger l'oiseau par pillule du gras

SECONDE PARTIE

de lard, ordonnée au chapitre, pour purger l'oiseau en tout temps, & apres luy donner Limaçons, ainsi qu'il est escrit au chapitre, pour oiseau maigre mettre sus. Puis trempe rheubarbe vne nuict en eau, à la fraischeur le lendemain, & quatre ou cinq iours apres, laue son past d'icelle eau. Paists l'oiseau de graisse de porc, ou de cuisse de geline, & semblables chairs non chaudes trempées en laict.

Contre la maladie de poulmon de l'oiseau, & le remede.

CHAP. XXVII.

SI tu veux remedier contre la maladie du poulmon de l'oiseau paists-le de chair de Lieure, ou puluerise succre & saffran tãt d'vn que d'autre, & mets en trois morceaux de chair fraische de Chieure, desquels paistras l'oiseau. Quand l'oiseau aura digeré, donne luy le surplus de son past deu, & de bõne chair, ou trenche bien menu poils de porc, & les mets en sang de porc, & quand ledit sang sera coagulé & figé, paists en l'oiseau. Apres ce, prens quatre onces de poudre de l'herbe nommée cost, & du sel gemme, puluerisé & meslé auec miel, huyle d'oliue, & blanc d'œuf, & en trempe le past de l'oiseau quand l'oiseau respire fort, par la douleur du poulmon, cuits en eau, rusche de miel, & la mets en la gorge de l'oiseau, & le lie iusques à midy, puis le paists de geline.

Contre asme, autrement dit pantais, quand l'oiseau ne peut auoir son haleine, & à l'haleine grosse, les signes, la cause, les deux especes d'iceluy, & le remede.

CHAP. XXVIII.

LEs signes que l'oiseau a l'asme, autrement pantais sont, quand il ne peut auoir l'haleine, qu'il demeine la teste, & frappe sa poictrine, & quand la bouche ouuerte respire souuent, & du fons de la gorge, leue le ventre & luy debat, demeine la queuë en la leuant : quand le mal engrege, il ronfle, par angoisse qu'il à d'auoir son haleine. La cause dudit pantais, sont fumees qu'il à dedans le corps, ou coups qu'il à prins au

gibier

gibier ou par eschauffement qu'il à prins par trop roidement voller ou par se debattre sur la perche, s'est rompu aucunes petites veines du foye, & le sang d'icelles saillant, s'est endurcy & monté pres de la gorge. Il y a deux especes de pantais, l'vn est en la gorge, l'autre és reins. Le remede au pantais en la gorge est, premierement soit purgé l'oiseau, comme dit est au chapitre, pour purger l'oiseau en tout temps. Apres mets le sans gets & sonnettes dedans chambre nette & claire, les fenestres ouuertes & treillissees, tellemēt qu'il n'en puisse sortir, & que le soleil ou grand air puisse entrer dedans, auquel lieu y ait perches sur lesquelles il puisse voller, & l'eau deuāt luy. Tu le paistras de bonne chair taillée en morceaux, & arrousée d'huile d'amendes douces, ou de laict, & à demie gorge à la fois. Ou luy donne sur la chair, limeure d'acier, meslée en miel ou en poudre de boliarmenic. Et s'il iettte moruats durs des narilles, est signe de guarison. La cause du pātais qui est és reins est, pource que l'oiseau à esté fort malade puis guary, puis recheut: parquoi s'engēdre és reins vne maladie du gros d'vne febue en maniere de châcre, laquelle eschauffe tellemēt l'oiseau qu'il iette son past. Les signes de ce pantais sont, que ce mal ne trauaille point l'oiseau continuellement, cōme l'autre qui est en la gorge, mais de huit iours en huit iours ou de quinze iours en quinze iours, ou de mois en mois, & l'oiseau remuë plʳ les reins que les espaules. Le remede est, fais bouillir en eau & en pot neuf, racines d'esparges, de fenoil, & de capres: puis d'icelles racines fais pouldre sur vne tuille vieille, laquelle y est meilleure que la neufue & en icelle eau, trēpe de bonne chair, de laquelle paistras l'oiseau à demie gorge. Et au soir ne la tremperas point, mais mettras dessus de la poudre desdites racines, & continuë ainsi par dix ou douze iours. Autres donnent à l'oiseau qui a grosse haleine & brute, de la poudre sur sa chair, qui est faite du poulmon bruslé d'vn Regnard. Si l'oiseau a longuement pantisé & il est maigre, il est incurable.

Contre sang assemblé & figé au ventre de l'oiseau, le remede.
CHAP. XXIX.

S I l'oiseau a sang assemblé & figé au ventre, le remede est, mets succre en eau de grenades, & en eau de souffre, & y trempe vn morceau de chair, lequel donneras à l'oiseau, & quand il l'aura digeré parfaits son past. Ou mets en eau poudre d'Assa fetida, & des racines de capres, & quād l'eau sera reposée, trempes y morceaux de chair, desquels paistras l'oiseau.

X

SECONDE PARTIE

Contre filandres dedans le corps de l'oiseau, les signes, la cause & le remede.

CHAP. XXX.

Es filandres qui sont en la gorge, & que c'est que filandres, & des signes pour les cognoistre, est escrit au chapitre treiziesme, & icy est escrit des Filandres qui sont dedans le corps de l'oiseau. Les signes pour les cognoistre quand elles y sont, quand l'oiseau se plaint de nuit & crie crac crac, & quand tu le portes au matin, il estraint ton poing, ce qu'il ne faisoit parauant, & fait semblant de se coucher sur le poing, qui est le signe de grande vexation que luy font les filandres, & est lors en danger de mort, il plume son ventre, & en sa cure apparoissent & se monstrent vers, ou chairs rouge, qui est le ver. Et aussi vous le sçaurez és muës, qui sont pleines d'vne maniere de filets de chair longue, qui luy pendent quelquefois au fondemēt. La cause des filandres est, le debattre qu'il fait contre sa proye, ou autrement, & se rompt quelque veine dedans le corps, par laquelle le sang se respand par les entrailles, & se caille & seche, duquel s'engendrēt lesdites filandres lesquelles pour fuyr la puāteur dudit sang, cherchent lieu net par le corps, & montent aux entrailles & au cœur de l'oiseau. Le remede pour les faire mourir est, fais poudre de lentilles des plus rousses, & en icelle mesle moins de poudre de vers, & les lie en miel & en fais emplastre, apres plume le vētre de l'oiseau, & y mets ledit emplastre. Puis fais ius d'herbe de ruë, & de fueilles de pescher, auec lequel mesle poudre de vers, & en fais emplastre, & le mets sur les reins de l'oiseau, lesquels reins plumeras parauant, & renouuelleras l'emplastre par cinq ou six iours. Apres mets dedans vn boyau de geline, du theriaque, poudre d'aloës & poudre de vers, & lie le boyau au deux bouts, & le fais aualler à l'oiseau, & trempe la chair de son past en ius fait d'herbe verte de froment. Ou bien prens vn franc Pinpenel, escorche-le, & le couppe au dessoubs du nombril, & prens la partie vers la queuë, & la moüille en vin blanc quand tu luy donneras en mangeant sa premiere viande, & ce par trois ou quatre fois.

Contre aiguilles, autrement nommées lumbriques, qui sont plus petits vers que filandres: & contre vers qui sont dedans le corps de l'oiseau les signes, la cause, & le remede.

DE LA FAVCONNERIE.
CHAP. XXXI.

IL est certain que les signes des aiguilles, autrement lumbriques, sont tels que ceux des filandres, ioinct que l'oiseau qui a aiguilles plume souuët son brayeul,&s'escout dessus le leurre. La cause est, celle mesme est des filandres. Le remede est, il faut que tu prennes poudre de Stafisagre, & poudre d'aloës cicotrin meslez ensemble, le gros d'vne petite noisette, mis en cuir de geline, & le fais aualler à l'oiseau, puis luy dône le gros d'vne febue de la chair de mouton ou de poussin, apres mets l'oiseau au soleil ou aupres du feu, & ne soit pu iusques apres midy, à demy gorge. Continuë luy icelle poudre trois ou quatre iours, & garde que l'oiseau à qui tu donneras ceste medecine ne soit maigre, car il ne la pourroit endurer : ou fais pillules du gros d'vne noisette, de poudre de corne de Cerf, & de poudre de vers, liée en theriaque, desquelles donneras à l'oiseau cinq ou six iours vne, enueloppée en peau de geline, ou en peau de bonne chair, & apres bien tost soit l'oiseau pu d'vne gorge, ou de past de chair de porc poudroyée de limeure de fer, ou de chair de poussin trempée en ius de mente, auec vinaigre. On cognoist le Faucon auoir vers au corps, quand il fait tout vn iour esmeut vert & iaune, & tremble trois ou quatre fois l'vne apres l'autre, sans trop croller le corps en regardant tousiours à terre. Pour le guarir, prens aussi gros d'aloës qu'vn pois brayé en vne escuelle, puis soit destrempé d'eau claire tiede, pleine vne coquille de noix, & le verse dans la gorge de l'oiseau malade, au matin à ieun. Et long temps apres donne luy vne cuisse de ieune geline trempée en eau & succre : car le succre oste l'amer de la gorge. L'autre iour apres donne luy vne cuisse de poule, trempée en vin de pommes de grenades. Puis luy donne à manger par trois iours la chair de ieunes Coulombs, & il guarira.

Contre apostume dans le corps de l'oiseau, les signes, la cause, & le remede.
CHAP. XXXII.

QVand l'oiseau a apostume dedans le corps, tu verras que ses narilles s'estouppent, & le cœur luy bat. La cause est, le debat qu'il fait à la perche fort & souuent, ou les coups qu'il prend à sa proye, ou ailleurs, & s'eschauffe, & apres se refroidist, & de ce s'engendre apostume. Le vray & souuerain remede est, lasche fort le ventre de l'oiseau par past de chair de Vache, trempée en eau emmiellée. Apres duits

SECONDE PARTIE

Abſinte en eau, en laquelle meſle miel & cendre d'orge: & de ces choſes aſſemblées fais Trociſques, qui ſont comme morceaux plats, deſquels paiſt ras l'oiſeau trois iours, & il iettera l'apoſtume. Ou prens ius de fueilles de choux, meſlez auec le blanc d'vn œuf, & mis en vn boyau de geline, ié aux deux bouts, & le donne au matin à l'oiſeau. Apres ſoit mis au ſoleil, ou aupres du feu, & ne ſoit pu iuſques apres midy, & de poulaille ou mouton. Le lendemain, bruſle à feu clair roſmarin, & en fais poudre, de laquelle mets ſur le paſt de l'oiſeau, continuant cela quinze iours durant, puis d'vn peu d'autre, & le tiens chaudement, en luy baillant moyenne gorge, & de bon paſt vif.

Contre le mal ſubtil, qui eſt quand l'oiſeau eſt touſiours affamé, les ſignes, la cauſe & le remede.

CHAP. XXIII.

Note que les ſignes du mal ſubtil ſont, quand l'oiſeau eſt touſiours affamé, cōbien que tu luy dōnes ſouuēt à māger, toutesfois ſi eſt-il touſiours affamé, & plus mange, & plus veut manger, & eſmutiſt ſouuent, & plus qu'il n'a accouſtumé. La cauſe eſt, qu'il eſt fort maigre, & tu le veux mettre ſus preſtemēt, & le cuides faire gras par groſſes gorges que luy donneras, par leſquelles il eſteint la chaleur de la digeſtion. Le remede eſt, prens vn cœur de moutō mis en trois parties, puis le trempe vne nuict en laict, duquel trois fois le iour, au matin, apres midy, & au veſpre tu paiſtras ſoigneuſement l'oiſeau, continuant ainſi cinq ou ſix iours, ou iuſques à ce que tu puiſſes cognoiſtre qu'il amende & eſmutiſſe comme il doit. Apres ſoit pu quatre iours deux fois le iour, & de bon paſt, arroſé d'huile d'amandes douces.

Contre chaleur grande dedans le corps de l'oiſeau, pour icelle reſfroidir, les ſignes, & le remede.

CHAP. XXIIII.

DE LA FAUCONNERIE. 83

Vand tu voudras cognoistre les signes des grandes chaleurs qui sont dedans le corps de l'oiseau, faut regarder quand il a la bouche ouuerte, & respire souuent, leuant les aisles, & les ventile, & semble que ses yeux saillent dehors de la teste, ioinct ses plumes, & entr'ouure les pennes, qu'il herissonne, & met les plumes dessus la teste, le col luy amaigrist, & a le courage remis. Le remede est, mets l'oiseau en lieu frais, & mets succre, & vn peu de canfre en eau rose, de laquelle tu luy arroseras la teste, & souffle en ses narilles vn peu d'huile violat mise en eau fraische, & le paists de chair trempée en eau succrée.

Contre fiebure, le signe, & le remede.
CHAP. XXXV.

Vand l'oiseau a les pieds chauds faut cognoistre qu'il est en fieure. Le remede est, trempe en vinaigre graisse de geline, & aloës, & luy fais aualler, & luy oingts les pieds de musc, qui soit meslé auec graisse de geline.

Contre ventosité engendrée au corps de l'oiseau, les signes & le remede.

CHAP. XXXVI.

ET les signes de ventosité engendrées au corps de l'oiseau sont, qu'il baisse & espluche son dos, luy estant sur la perche, & quand il met au bec son past. Le remede est, purger l'oiseau, comme il est escrit au chapitre pour purger l'oiseau en tous temps. Apres prens vn poulmon d'aigneau, & le couppe en morceaux, cuit en beurre, iusques à ce que la saueur du poulmon soit incorporée auec le beurre, & luy donne au matin sur son past, autant qu'il en duira bien : à midy luy donneras poudre de semence de iusquiami auec bonne chair, & luy presenteras l'eau pour boire : le lendemain le paistras d'entrailles, du poulmon & du sang de coulomb ieune. Quand son ventre gargoüille par ventosité, donne luy past d'ail sauuage, & le mets à la perche.

Contre la pierre autrement nommée craye, & les signes, la cause, & le remede.
CHAP. XXXVII.

X iij

PREMIERE PARTIE

Aut que tu entendes que les signes de la pierre, autrement nômée craye, sont, que l'oiseau a les yeux & les pieds enflez, clost l'œil, & le frotte du haut de son aisle, & les deux veines qui sont entre les yeux luy poussent fort. Il a les narilles estouppées, & leue la queuë deux ou trois fois deuãt qu'il puisse esmutir. Quand il esmutit, il fait son comme petits pets, son esmout est mol comme eau trouble, & aucunesfois visqueux comme chaux endurcie. Il a l'orifice du fondement cõstipé, & luy deult, à ceste cause il effriche auec le bec, tant qu'il en fait saillir sang, & l'escorche, & sort vn peu hors, & les plumes de son brayeul, & son esmout sont ords. La cause est, indigestion & ventosité. Le remede est, purger l'oiseau, cõme il est escrit au chapitre pour purger l'oiseau en tout temps. Apres donne luy du blanc d'œuf dedans son past par trois iours : l'vn iour trempé en vin, & l'autre iour en miel, ou trempe son past en ius de racines d'orties griesches. Aussi quand l'oiseau a le fondement constipé, oingts ledit lieu d'huile du dedans de noyaux de pesches : Quand l'oiseau s'efforce d'esmutir, & le bout du boyau luy sort dehors, alors prens auec deux doigts ledit boyau, & oingts le bout d'huile rosat. Apres paists le de chair de porc auec son sang, ou l'oingts d'huile de noix : ou luy donnes trois iours son past de cœur de porc, semé de soyes menuës couppées dudit porc : ou bien prens fiel de petit porc, de trois sepmaines ou enuirõ, & le fais aualler à l'oiseau sans rompre. Prens garde qu'il n'en iette riẽ : donne luy aussi gros qu'vne febue de chair du cœur, puis le laisse ieusner iusques au vespre, apres tu le mettras au Soleil ou aupres du feu, continuant ceste medecine selon la force de l'oiseau, deux ou trois fois. Puis au soir soit pu de chair de mouton, ou de poulaille, & le lendemain soit trempé son past en laict sucré. Et ainsi soit pu trois iours, & à petite gorge.

Contre l'enflure de cuisse ou de iambe, la cause & le remede.
CHAP. XXXVIII.

SI tu veux sçauoir la cause de l'enflure de cuisse ou de iambe en l'oiseau, la raison est, pour le trauail qu'il a prins au gibier, ou par frapper sa proye, par lequel l'oiseau s'est eschauffé, puis refroidy, qui cause que les humeurs luy sõt descẽduës. Le remede est, purge l'oiseau par les pillules du gras de lard, ordõnées au chapitre pour purger l'oiseau en tout temps. Puis apres fais bien cuire dix ou douze œufs auec l'escaille : Et quand ils seront refroidis, oste les de l'es-

caille, & en prends les moyeux tant seulement, lesquels rompus dedans vne poisle, mettras deuant feu clair, & les remueras sans reposer, & quand ils deuiendront noirs,& cuideras qu'ils soient gastez, fais les boüillir auec vn peu d'huile d'oliue,& les assemble & presse tant que ils rendent l'huile,duquel huile,ce qu'en pourras auoir, mettras dedans vn verre bien couuert. Quand tu voudras vser dudit huile, prens en dix gouttes,& y mets trois gouttes d'eau rose, & autant de vinaigre & premier oingts d'vn peu d'eau ladite enflure, apres vse d'icelle huile appareillée comme dit est. Et continue iusques a ce que l'oiseau soit guary. De rabiller os hors de son lieu, ou rompu, est escrit au titre du corps.

Contre filandres és cuisses, le signe, la cause, & le remede.
CHAP. XXXIX.

LE signe que l'oiseau à filandres és cuisses est qu'il les plume souuent. La cause est, le debatre qu'il a fait à la perche, ou sur le poing, par lequel il s'est rompu quelque veine des cuisses, ainsi qu'il est escrit au chapitre des filandres dedans le corps. Le remede est, curer l'oiseau, comme est escrit audit chapitre. Et du ius de ruë, & des autres herbes la escrites, auec poudre de vers, lauer les cuisses de l'oiseau,& le marc d'icelle mettre dessus.

Contre enflure des pieds, la cause, & le remede.
CHAP. XL.

VOlontiers les pieds s'enflent par froidure, par ce que l'oiseau s'eschauffe à battre sa proie, puis se refroidist par faute de luy mettre drap sous les pieds, ou pource qu'il est ord dedãs, & les humeurs descendẽt sur les pieds, & plus au Gerfaut qu'à autre oiseau, car il est pesant, & a les pieds gras. Le remede est, le purger, comme est dit au chapitre. Pour purger l'oiseau en tout temps. Apres prens poudre de boliarmenic,& la moitié moins de poudre de sang de dragon, meslées ensemble, & liées d'vn blanc d'œuf, & de ce oingts deux fois le iour, trois ou quatre iours ensuiuãs ladite enflure,& mets dessoubs les pieds de l'oiseau drap pour les tenir chauds, apres fais oignement de graisse de geline, huile rosat, cire neufue, pouldre d'encens & boliarmenic, duquel oignement feras comme dessus est dit. Si les pieds luy enflent,& ne se peut soustenir, par grand sejour &

SECONDE PARTIE

faute d'exercitation, oingts lesdits pieds de l'oiseau dre de vache & mesle en iceluy vn peu de poudre de Galbane, ap: vn iour & vne nuict. Et si les pieds & iambes luy enflent, & il y apparoisse quelque accroissement de chair, la cause est, les geets qui luy sont trop durs, & serrent trop, ou c'est par choir trop roidement sur la proye. Le remede est, fais poudre d'encens masle, de litarge, de verre Alexandrin, & de Colcotar, qui est matiere mineral, autant d'vn que d'autre, meslez en blanc d'œuf. Apres laue lesdits lieux de l'oiseau, & emplastre dessus ce que dit est, & mets sous les pieds dudit oiseau drap moüillé en eau froide, tiens le ainsi iusques à ce qu'il soit guary.

Contre cloux és pieds de l'oiseau, le remede, & de le guarir d'vne fontaine qu'il aura au pied.
CHAP. XLI.

LE remede contre cloux és pieds de l'oiseau est, oindre lesdits pieds & cloux dudit oiseau, comme est escrit au chapitre, comme vessie enflée en la plante de l'oiseau. Apres le lieras sur vne pierre de chaux, & deux fois le iour arrouseras d'eau ladite pierre. Et s'il a vne fontaine au pied, prés du rosmarin, du plus vieil, non pas de la feuille, & le fais ardre, puis prens la cendre, & de l'oignement de blanc razis, huile rosat, & gresse de geline, meslez ensemble, & fais le tout boüillir en vn pot, & de ce laue le pied de ton oiseau, & il guarira.

Contre podagre, autrement nommée cloux ou galles, les signes, la cause, & le remede.
CHAP. XLII.

MAis pour bien cognoistre les signes de podagre, ou autrement nommée cloux ou galles, que les oiseaux ont és pieds. Tu les cognoistras facilement quand lesdits pieds enflent dessoubs, & ne se peuuent soustenir sur eux, mais s'appuyent sur leur poictrine. La cause est, l'enfleure des iambes & des pieds, & humeurs du corps sur les pieds descendans. Le remede est, purger l'oiseau, comme il est escrit au chapitre. Pour purger l'oiseau en tout temps. Apres prens alun, mastic, encens, broyez ensemble: puis fonds miel, cire neufue, therebentine, sang de castor, graisse de geline, & y mets vinaigre fort: de ces choses meslees, fonduës & passées, fais oignement, lequel bien clos, durera en sa vertu deux ans: d'iceluy oindras

oingdras les pieds, la perche, & le gand de l'oiseau, & en mettras emplaistre dessus la maladie. Tu passeras les doigts de l'oiseau dedans tous faicts en l'emplastre, lequel apres lieras bien sur le pied de l'oiseau, tellement qu'il ne le puisse deslier: renouuellant l'emplastre de trois iours en trois iours. Cet oignemēt luy fera sortir hors la podagre: & si le cuir des pieds estoit si dur qu'il ne peust creuer, perce-le tellement que l'ordure puisse sortir. Apres, pour appaiser la douleur mets dessus emplastre de l'oignement nommé diaculum: & s'il a chair morte, mets dessus vn peu de verds de gris.

Quand les ongles se descharnent, ou viennent droicts & non crochus, le remede.
CHAP. XLIII.

Ous tenons pour chose veritable que quād les ongles se descharnent, & sont en peril de cheoir, on les doit remettre doucement en leur lieu: & apres faut les puluerifer de bouë de fer, qui sont les esclats du fer quand on le forge. Et faut lier l'oiseau sept ou huit iours, iusques à ce qu'autres ongles saillent. Ou en tout cas faut prendre de l'arsenic & myrrhe, tāt d'vn que d'autre, & mesler auec blancs d'œufs & vinaigre, puis oindre les les pieds & ongles de l'oiseau, & le lier. Quand les ongles saillent droicts & non crochus, faut mettre en eau de l'aloës & de la vesse sauuage, & grand polieu, & d'icelles oingdre les pieds de l'oiseau. De rōpeure d'ongle, est escrit en la premiere partie de ce liure.

Quand l'oiseau ronge ou gaste ses pieds, la cause & le remede.
CHAP. XLIIII.

Vand l'oiseau gaste ou ronge ses pieds, la cause est vne maniere de fourmiere qui les gaste, & ceux des Esmerillons plus souuent que des autres. Le remede est, de battre ensemble poudre d'aloës & fiel de bœuf, & puis apres oingdre les pieds deux ou trois fois le iour cinq ou six iours: & faire secher au feu sur vne tuyle, auec fiante de pourceau, & en fais poudre, & incontinent apres laue les pieds de l'oiseau de fort vinaigre, puis mets dessus beaucoud de ladicte

SECONDE PART. DE LA FAVCONN.

poudre deux fois le iour, iusques à ce que l'oiseau soit guary. Et afin qu'il ne puisse toucher de son bec à ses pieds, perce vne demie feuille de papier, & la mets au col de l'oiseau en pendant deuant.

Contre vessie enflee ou la plante de l'oiseau, le remede.

CHAP. XLV.

Our mal de vessie enflee en la plante de l'oiseau, oste les gets, & le mets en spacieuse chambre, iusques à ce que ladite vessie soit seichee : car tu le portes au gibier, elle croistra, creuera, & seignera, & luy fera enfler les pieds.

Fin du Liure de la Fauconnerie.

LA
Fauconnerie de Messire Arthelouche de Alagona, Seigneur de Maraueques, Conseiller & Chambellan du Roy de Sicille.

Ombien que nul n'ignore que l'antiquité n'ait eu cela de peculier pour la Noblesse, que d'adresser les enfans des bonnes maisons à la chasse, tant pour leur donner cœur, & accoustumer aux dangers, comme aussi pour les renforcer, & rendre plus vsitez au trauail, & leur oster ceste delicatesse qui suit les grand's maisons: veu qu'à la suitte des bestes les ruses de guerre y sont obseruees: car on y dresse vn escadron d'abbayeurs, les Chiens courans sont aux flancs pour suyure l'ennemy, & l'homme à cheual sert de luy donner la chasse lors qu'il se prend à brosser, les trompes n'y manquans pour sonner le mot, & donner cœur aux chiens qui sont en deuoir: si bien qu'il semble que ce soit vn champ de bataille dressé pour le plaisir de ceste ieunesse. Si est-ce que de la chasse sont procedez de grans mal'heurs. Meleager en perdit la vie, pour la victoire rapportée sur le Sanglier de Calidoine, Le bel Adonis fut tué par vn Sanglier. Acteon fut deuoré de ses propres chiens. Cephale y tua sa chere Procris, & Acaste en fut interdict, ayant occis le fils du Roy qui luy auoit esté donné en charge, comme fut Brutus pour auoir tué son pere Syluius par mesgarde. Vn Empereur fut occis par la beste qu'il poursuiuoit. Vn Roy en courant à la chasse se cassa le col en tombant de cheual. Que qui craindra ces dangereux effectz qu'il s'adonne à la Vollerie, où il trouuera sans doubte plus grand plaisir.

Y iij

Table de la Fauconnerie de Messire Arthelouche d'Alagona.

ET PREMIEREMENT.

DE l'election de l'Esperuier, Fueil. 88.a
De l'election des Autours. mesme fueil.b
De l'election du Faucon Pelerin, là mesme.
Du Faucon Saffir, & des autres. 89.a
Pour faire essimer Esperuiers, Autours ou Tiercelets. mesme fueil. b
Pour faire vn oiseau à la guise de Lombardie. 90.a
Pour essimer & faire Faucons. mesme fueil.
Pour oiseler toutes manieres d'oiseaux 92.a
Pour tenir les oiseaux sains, & en bon estat. mesme fueil.b
Pour cognoistre la santé de tous oiseaux. 93.a
Les signes des infirmitez. mesme fueil.
Des nocumens de la vertu. là mesme. b
Des maladies de la superfluité. 94.a
Pour cognoistre la maladie & la santé par l'esmeut, & la cure. mes.fueil.
Pour les caterres medecine. 94.b
Les signes d'Espilesie, & la medecine, 95.a
Du mal de la bouche, & de la medecine. mesme fueil.b
De l'ama ou pantail, & la medecine, la mesme.
Pour le mal de la pierre. 96.a

Des vers, & des filandres. mes.fueil.b
De la podagre, & sa medecine. 97.a
De la goutte des reins. mes.fueil.b
Des concussions de dedans le corps. mesme.
Quand l'oiseau iette sa viande. 98.a
Des ventositez, & la medecine. mesme fueil.b
Infirmitez du foye, & la medecine, là mesme.
De la Tignolle, & sa medecine. 99.a
Des playes de l'oiseau. mes.fueil.
De la complection des Faucōs, & comment ils se doiuent medeciner. là mesme.b
Des cauteres. 100.a
Des chairs bonnes pour les oiseaux. mesme fueil.b
Des chairs restauratiues, & laxatiues. mesme fueil.
Chairs defenduës. mes.fueil.
Des choses qui font auoir faim. mesme fueil.
Des medecines laxatiues, & de leurs dozes. mesme fueil.
Des choses cordiales & confortatiues 101.a
Des choses qui font muer. mes.fueil.
Pour faire le lardon. la mesme.b
Pour oster le poulx aux oiseaux. mesm. fueil.

Fin de la Table.

FAVCONNERIE DE MESSIRE
Arthelouche de Alagona.

De l'esle&ion de l'Esperuier.

'ESPERVIER nay en bois, en lieu sec, & le nid bas, est fort hardy, & doit auoir aucunes taches noires ou rousses pour son plumage: ceux qui sōt nays en lieu de marests, ou autre lieu fangeux & humide, tirant sur couleur faune, sōt plus forts & plus grands, mais que ce soit en pays froid. Si c'est en pays chaud, ils sont plus foibles & plus petits: combien que de toutes conditiōs s'en trouue de bons: Et selon Armodeus les oiseaux noirs sont de plus forte comple-&ion que les autres. Les Florentins disent que les Esperuiers qui ont la croix sur les doigts, specialement sur la serre du milieu, en ceste forme X, sont les meilleurs pour estre auantageux & bons.

L'Esperuier qui a treze pennes en la queuë, & sur le iaune du bec a vne tache noire, comme vn grain de poyure, sont deux signes pour e-stre bons. L'Esperuier pesant est vn moult bon signe, selon Armodeus. Selon les Florentins, l'Esperuier qui à la couuerte noire, & pennage de trauers roux, & la maille noire & blanche entremeslee, brayer net, est des meilleurs qui se trouuent, & sont appellez blancs-noirs. Les Esperuiers blancs, & faunes, sont bons apres les roux, & sont gracieux & paisibles. Les esperuiers blancs-roux sont bons apres les blācs-fauues, quelle que la couuerte soit: mais qu'il ayent la maille trauersee noire, & la teste noire, tirant sur le roux, & le brayer soit blanc & roux. Les Es-peruiers roux-noirs sont apres ceux qui ont les signes du blanc-roux, excepté qu'ils ont le brayer obscur. Les Esperuiers auec deux plumages: c'est à sçauoir, de deux couleurs, & non de maille, sont les plus meschans qui se puissent trouuer. L'Esperuier qui a le col long & plus estēdu, est tenu & reputé pour lasche voleur, de quelque plumage qu'i

FAVCONNERIE

soit. L'esperuier qui a le col court, & nón trop, & a la teste platte & bien proportionnee de ses mambres à l'aduenant du corps, est tenu pour grand volleur.

Eslection des Autours.

Vtours ou Tiercelets, nais en region chaude, ont peu de sang: le peu de sang les fait estre coürads: car l'abondance du sang est ce qui leur donne hardiesse. Ceux qui naissent en region froide & humide, sont hardis. Ceux qui naissent en region attrempee, sans estre trop chaude ne trop froide, par raison de la nature du lieu en quoy ils sont participás, sont attrempez entre hardiesse & coüardise. Et pour les meillieurs Autours & Tiercelets, ce sont ceux qui naissent en regions froides, dont les signes sont tels: Ils ont la langue & le bec communément noirastres, la teste longue & gresle en la cime du palais, le bec long & gros, le col long & gresle, les espaules larges, la poictrine ronde, & le siege large, la queuë moyenne, les iambes grosses & courtes, les pieds gros, & grandes serres & bien onglees.

Eslection du Faucon Pelerin.

L se void communément que le Faucon Pelerin esmeutist dessoubs le poing, & le Gentil faict le contraire. Le Pelerin se cognoist à la muë: car il se muë en Aoust, & le Gentil dés Mars, ou plus tost. Le Pelerin est plus plein sur les espaules que les autres Faucons, de petites plumes bordees de rousseur, de ou iaune, ou d'autre couleur, selon sa couuerture: & a grands yeux & grands pieds, fort fenduz & bien onglez. Le Pelerin a les yeux enfoncez & le bec gros: & a le dedans des cuisses blanc, & les pieds & le bec de couleur verde plombee.

Du Faucon

Du Faucon Saffir, & des autres Faucons.

Aucuns Fauconniers disent que le Faucon Saffir se cognoist à ce qu'il à les couteaux plus longs que la queuë, & à les signes semblans au Pelerin, sinon qu'il est plus petit, comme le Gentil est meilleur que le Pelerin. Il y a vne autre sorte de Faucons, beaux de corps, mais ils sont petits, lesquels ont la teste plus grosse que les autres Faucons, & ont les signes de Gentils. Ce sont les plus nobles oiseaux du monde, & sont appellez Zechart. Entre le Gerfaut & le Faucon n'a autre difference, fors que le Gerfaut monte plustost, pource qu'il monte par poinctes. Les Lasniers qui ont la gerlande blanche entour le col, sont les plus courtois oiseaux qui soient de leur generation. Et selon mon opinió, ils sont meilleurs pour Perdrix que les Sacres, pour ce qu'ils endurent plus de peine & de trauail que nuls autres oiseaux. Et se peuuent reclamer au poing & arrester en toutes manieres & en tous lieux, soit la branche seche ou verde mais contre vent, les Sacres sont plus forts pour resister. Que si vn Villain de quelque condition qu'il soit, se trouue bon, il est meilleur que les autres. Selon aucuns, les Sacres sont nommez oiseaux masles, pource qu'ils peuuent souffrir plus de peine & de trauail que ne font les autres, & font meilleure digestion de grosses viandes. Ils sont moult excellens pour la Gruë, Bistars, & prennent les Garsottes de leur propre nature. Ils sont bons pour les champs & pour riuiere: & sont des plus nobles Faucons du monde en bonté de quelque nation qu'ils soient & de meilleure disposition. Et si vous trouuez vn Sacre qui ait les plumes souëfues, & les doigts gros, tirans à couleur perse, la langue noire, & le col rouge, ou roux, ou soit iaune à couleur viue, ou gris, combien qu'il s'en trouue peu, il n'en est point de meilleurs. Les Faucons noirs sont tenus pour les plus vaillans oiseaux qui soient, & les plus blancs sont les plus paisibles, & qui moins vont à l'arbre. Quant à la beauté des oiseaux, les Esperuiers, Autours, Tiercelets, & Faucons doiuent estre blanc tannez, tirans à rousseur de poullaille: & doiuent estre grands & longs, & de gros plumage, bien net, & bien formé, la queuë grosse & courte, gros bec, larges narilles, petite teste & platte, les yeux enfoncez, le col long & subtil, gros estomac, larges espaules, & larges reins, courtes iambes, & longues serres, & bien fenduës, les ongles deliez & agus. Et si vous trouuez oiseau brû qui soit d'icelle forme, achetez le autant que le blanc. Neantmoins que de tous

FAVCONNERIE.

plumages s'en trouue de bons, si par deffaut de mal gouuerner, ou de bon past, n'aduient, ou par non auoir bonne compagnie.

Pour faire eßimer Esperuiers, Autours, ou Tiercelets, sans leur faire force.

IL faut prendre l'Esperuier, & luy mettre le chapelet, & à l'Autour & Tiercelet pareillement, auec le brayer, & ne les descouurez iusques à ce qu'ils se tiennét & paissent sur le poing, & qu'ils ne tiennent plus conte du chappelet. Et quand vous le mettrez sur la perche, liez les court, afin qu'ils ne se puissent decouurir, & puis le descouurez au soir à la chandelle, & les esiouffez, auec vin fort. Et quand vous les remettez à la perche, laissez leur de la lumiere, afin qu'ils ne dorment aucunement la nuict. Et au matin à l'aube du iour, prenez les sur le poing, & les portez entre gens, là où on face grand bruit, comme mareschaux, & autres semblables, pour ne l'asseurer, & ne leur leuez le chappelet iusques à ce qu'il soit temps de le paistre, & quãd ils seront pu, & oingts, remettez leur le chapelet iusques a midy, & apres luy presenterez l'eau, mais qu'il ayent enduit, ou bien pres, & a heure de vespres le faites tirer entre les gens, & puis leur retourner le chapelet iusques à heure de les paistre. Et quãd ils seront vn peu oingts, comme dit est, remettez leur le chapelet, & les tenez iusques à l'entrée de la nuict, & incontinent qu'aurez la lumiere, leuez leur le chapelet entre les gés & le faites secoure & esmutir, & puis les remettez à la perche, comme dit est: & tous les soirs donnez cure de plume essuyée ou baignée, Et s'il estoit diuers, dõnez luy la cure de cotton on destoupes, ou descoupez vne iambe de Lieure, selon qu'il sera diuers a essimer. Ne les reclamez point iusques à tant qu'ils soient asseurez, car ils se deboutteroient du poing, & ne voudroiẽt iamais arrester. Gardez que n'apprenez à l'oiseau de venir augand, pour ce qu'apres il ne voudroit venir au poing. Et quand il sera asseuré, commencez peu à peu de le reclamer, iusques à ce que le pourrez faire sans aucune filiere. Et notez que l'Esperuier se doit encharner biẽ asseuré, & l'Autour demy sauuage, mais qu'il cognoisse la proye. Quand il sera fait, faites luy vn ou deux trains, & si vous voulez faire vn bon oiseau, mette-le tousiours sur le poing, iusques à ce qu'il soit encharné. Et soyez aduisé de ne restraindre trop l'oiseau auec past laxatif, ou auec peu past: car pour ceste cause plusieurs oiseaux meurent, mais auec bõ

paſt le ferez meilleur, moyennant qu'il ſoit pu de bon paſt. L'Eſperuier ou Autour doiuent eſtre tenus aux blocs depuis qu'ils ſont faicts, ou à terre, car ils ne ſe deſrompent pas tant. Le Hairon, le Biſtard, le Corbeau, les Corneilles, & les Chouëttes ſe veulent de poing.

Pour faire vn oiſeau à la guiſe de Lombardie.

Vand l'Eſperuier ſera aſſeuré, faites-luy neuf ou dix trains: du moins: & toutes les fois qu'il prédra, paiſſez-le touſiours, & faictes que la caille dont vous ferez le train, ait touſiours quelque plume moins en l'aiſle, & luy iettez l'Eſperuier de loing, par tant de fois qu'il la prêne bien loing, & puis apres luy iettez vne caille qui ait les aiſles entieres. Apres le pouuez faire voller au ſauuage: & toutes les fois qu'il prendra, paiſſez-le à ſa volonté. Les Allemans trouuent les Fiercelets plus vaillants & plus legers que les Autours, pour Perdrix & Faiſan. Si vous voulez faire vn Eſperuier pour la Pie, deſmembrez la Pie, & la luy iettez en terre, & le paiſſez deſſus du paſt chaud, comme de Pinçon, ou autre choſe ſemblable, par deux fois: & puis la luy pouuez ietter volante & ſillée, le paiſſant cõme dit eſt. Leuez à la Pie quelque penne de l'aiſle, & la iettez en vn arbre, & la luy faites prendre par aucunesfois, & luy faites le plus de plaiſir que pourrez, & puis luy faites frâchement voller la ſauuage. Mais ayez en memoire quand luy faites leſdits trains, que la Pie ait le bec taillé ou lié, afin qu'elle ne puiſſe gaſter ledit Eſperuier. Les Autours & Tiercelets ſont meilleurs d'vne ou deux muës du bois & Agars que ne ſont les Sors: mais ils ſe doiuent nourrir auec paſt plus delicat que les Sors, car ils ſont plus dangereux, parce qu'ils ont accouſtumé au bois d'eux paiſtre de viandes chaudes. Et ſi ſe perdent plus de leger que ne font ceux qui ſont prins hors, pour cauſe des airs: mais ils ne doiuent eſtre que de deux muës, ſans plus.

Pour eſſimer & faire Faucons.

Renez le Faucon, & luy tenez la reigle de l'Autour, comme deuant eſt dict, ſinon qu'en le paiſſant criez luy comme ſi vous l'appelliez au leurre, & tous les iours luy offrez l'eau, & luy donnez tous les ſoirs cure ſelon qu'il enduira: & luy oſtez ſouuent le chappelet entre gens. Et afin qu'il ne ſe batte, tenez touſ-

Z ij

FAVCONNERIE

iours quelque tirouër en la main. Et le soir au iour failly, leuez-luy le chappellet entre gens, à la chandelle, iusques à tant qu'il s'estonne, & qu'il esmutisse, & lors le mettez à la perche, & non pas plutost: & luy mettez la lumiere deuant luy. Et quand verrez qu'il sera asseuré sur le poing, commencez à l'asseurer sur le leurre, & le luy faictes cognoistre, & peu à peu le reclamez iusques à ce que vous le pourrez abandonner sans filiere, & soyez aduisé qu'incontinent que vous tiendrez le Faucon sauuage, de luy oster les poils, & s'il est mué de bois Agart, donnez luy le lardon. Tout Faucon a besoin de compagnie pour luy monstrer à arrester, specialement l'Agart, lequel se peut faire d'vne, de deux, ou de trois mués, & si est meilleur pour le Heron. Si le Faucon mué Agart ne se vouloit arrester, taillez luy deux couteaux pour aille, le long & le prochain de luy, & parce il arrestera. Faictes luy le bec, & l'espincerez raisonnablement. Les Allemans font tirer le Faucon soir & matin: mais les Fauconniers de terre d'Oriente sont de contraire opinion, & disent que cela leur gaste les reins. Si vous voulez faire monter le Faucó apres qu'il sera leurré & reclamé, & tout prest: quand vous le leurrerez, cachez le leurre & le laissez passer. Et quand il sera retourné deuers vous, iettez-luy le leurre, & luy faites grand'feste, & ce faites par plusieurs fois, & puis commencez à le bouter en haut, en quelque campagne sans arbres. Et s'il prenoit quelque poincte, donnez luy vn tour de gand: & quand il viendra haut, & qu'il vous sera sur la teste, iettez luy le leurre où il y ait vn poulet ou vn pigeon, & le paissez bien à sa volonté, en luy faisant le plus de plaisir que vous pourrez. Et dónez vous bien de garde que ne luy iettez le leurre en l'eau, afin qu'il ne l'apprehende: & quand il sera en haut, & que d'auanture il allast apres quelque autre oiseau, & qu'il le print, leuez-luy la proye lourdement, & luy en donnez par la teste, & luy remettez le chapperon sans le paistre: & par ce moyen il n'ira plus qu'à sa proye. Quäd le Faucon aura prins ou tué aucun oiseau, leuez-luy, & le boutez haut: & quand il vous sera sur la teste, iettez-luy le leurre, & le paissez à sa volonté, & ce afin qu'il aime mieux le leurre. Mais pour la premiere prinse qu'il fera, laissez-le paistre à sa volonté, & cela le gardera d'aller au change. Quand il sera bien encharné, faictes-le voller en compagnie, iusques à tant que vous en ferez bien vn sourl. Et si vous voulez faire vn oiseau pour Grue, faictes que le Faucon soit Gentil & niais, & quand vous le nourrirez, faictes luy tuer les plus grands oiseaux que pourrez finer: son leurre doit estre vne Grue feincte: Et quand vous le voudrez faire voller, faictes-le vol-

ler du poing, & le secouëz tost, & faut qu'il ait des leuriers pour luy aider, lesquels le secourront plustost que les hommes: & que le leurier mange tousiours auec l'oiseau, pour cause de la cognoissance. Si voulez faire vn Faucon pour Lieure, son leurre doit estre vne peau de Lieure pleine de paille. Et quãd il sera bien leurré, & que le voulez encharner, liez ladite peau d'vne petite corde, laquelle soit attachée à l'arçon de la selle, & quand vous courrez il semblera que le Lieure court: lors soit descouuert le Faucon, en criant, Arriere Leurier, arriere Leurier. Et quand il ioindra ladite feincte, laissez la corde, & il la prendra. Lors le paissez tres-bien dessus, & le festoyez le plus que pourrez. Et quãd la secõde fois vous l'encharnerez, ne vous arrestez pas du premier coup, mais contraignez-le vn peu, & puis vous arrestez. Et ainsi peu à peu le laisserez battre le plus que vous pourrez: car ainsi le conuient faire au sauuage, le paissant tousiours entre les Chiens. Et quand il sera bien encharné en ceste maniere, ayez vn Lieure vif, & luy rompez vne iãbe de derriere, & le laissez aller en vne belle plaine entre les Chiens, & vostre Faucon le battra, lors les Chiens le prendront. Et incontinent soit leué aux Chiens, & ietté au Faucon, en criant, Arriere, arriere. Si vous voulez que vostre Faucon volle le Faisan, ou la Perdrix, quand vostre Faucon sera faict & reclamé, toutes les fois que vous le leurrerez, iettez-luy le leurre en quelque arbret ou petit buisson, afin qu'il apprẽne de s'arrester, & de prendre la branche. Et s'il s'arreste sans voir le leurre, laissez-le vn peu muser, puis tirez le leurre deuant luy, en criant, Gare, valet, gare, & le paissez à son plaisir. Et en ceste maniere il accoustumera de s'arrester, en le paissant tousiours en terre, & en fort lieu, pource qu'en tel lieu luy conuiendra faire sa chasse. Et luy faictes voller au cõmencement Faisan ou Perdrix ieunes, pource qu'il aura grand aduantage sur elles, puis apres les vieilles. Si le Faucon ne vouloit arrester, & qu'il se voulust tenir sur aisle, adoncluy conuiendra voller en lieu plain, afin que vous le puissiez tousiours voir sur vous. Les Sacres & Laniers arrestent en terre, & en arbres: & les Gentils arrestent mieux en terre. Et quand vous tirez vn oiseau de la muë, ne le portez pas par temps chaud, pour cause du battre, car par chaleur luy vient l'asma. Mais si c'estoit par necessité, soit couuert du chappelet, en le contregardant le plus qu'on pourra. Si vn Faucon estoit superbe & orgueilleux, donnez-luy sal auec son past, Inde ou sal-geme, drag. j. ou sal albi puluerizati, & luy presentez l'eau, pource qu'il aura besoin de boire, & le faictes dormir la nuict à la tourmente, & que soit en lieu humide, où

FAVCONNERIE

froid, & ainsi veillera toute la nuict, & luy fera distiller la graisse. Les Sacres se doiuent encharner incontinent qu'ils sont faicts, autrement ils sont difficiles à encharner. Tirez vostre oiseau de la muë vingt iours auant que l'essimer. Si vn Faucon lie, si vous l'en voulez garder, espincez luy les maistresses serres. Iamais ne faites chere au Faucon de l'oiseau de riuiere: mais faites-luy grand' chere du leurre, afin qu'il l'ait en plus grand' amour. Le Soldan fait voller les Gruës, les Oyes, & les Bistars, auec deux ou trois, ou quatre Faucons, ou plus du poing, & de toutes generations de Faucons, Sacres, Gerfaux, Villains, & Pelerins, & puis on les peut faire voller de montée. La Gruë se doit voller deuant Soleil leuant, pource qu'elle est paresseuse: & pouuez mettre dessus deux ou trois Faucons, ou auec les Autours du poing, & sans Chien. Les Oyes se doiuent prendre par celle mesme maniere, & si tant est qu'ayez des Chiens, faictes qu'ils soient propres à ce faire, & doiuent estre Leuriers courtois & doux. Il ne se doit voller qu'vne Gruë le iour, & faire à vostre oiseau le plus de plaisir que vous pourrez auec ladite Gruë. Le Villain se doit mettre le vent à la queuë. Les Allemans font voller la Pie auec trois ou quatre Faucons, & les font monter & battre comme pour riuiere, en lieu plein & sans arbres: mais il y doit auoir des petits buissons. Paistre ton oiseau par temps & matin, faut auoir faim aux oiseaux à heure de chasser, specialement aux Faucons qu'on veut faire monter, & qu'ils ne soient trop hautains, lesquels se doiuent paistre par neuf iours, quatre heures apres Soleil leuant, & le soir à la fraischeur, & auec celle faim on les doit mettre en haut: & par ce ils irõt plus haut qu'ils ne souloient, mais le meilleur est de les faire voller en campagne. Les Faucons Gentils arrestent mieux muez que Sors. Le Faucon ne prend le Heron par nature, s'il est Pelerin: & pource leur faut apprendre les trains. Vn Faucon peut voller dix oiseaux de riuiere le iour, & non plus selon raison. Les Faucons qui vollent pour riuiere, se doiuent tousiours porter sur le poing. Auant qu'vn oiseau soit bien faict, doit auoir quarante cures. Les Faucons qui n'ont la cure tous les soirs, la superfluité des humeurs qui leur abondent en l'estomach, leur charge la teste, par maniere qu'ils ne vont si hault comme ils souloient. Et par ce tout oiseau doit auoir la cure tous les soirs, selon nature, pour estre sain & affamé. Et est bon de les faire tirer au soir, principalement ceux qui vollent Perdrix: & ceux qui vollent pour riuiere non, afin qu'õ ne leur affoiblisse les reins. Et leur doit-on presenter l'eau de deux ou de trois iours en trois iours pour le plus loin. Et sur toute chose ne

touchez iamais les pennes de voſtre oiſeau auec les mains, car il en vaudroit pis. Le Vilain & le Laſneret ſe peuuent tenir ſur la pierre incontinent qu'ils ſont faits. Quand voſtre oiſeau aura vollé ou trauaillé, ne le paiſſez iuſques à tant qu'il ſera hors de la groſſe alaine. Et ſi vous faites autrement, voſtre oiſeau ſera en peril de deuenir aſmatique. Si vn Faucon ou autre oiſeau eſtoit fort rebouté, ce qui aduient bien ſouuent, faites tant que le faciez ioüir de quelque proye & le laiſſez paiſtre à ſa volóté. Et que celle nuict il demeure dehors au ſerain à ſon plaiſir. Et le lendemain le reprenez, & l'eſſimez en oyſelets, ne plus ne moins que ſi vous le tiriez hors de la muë. Si vn oiſeau ne veut lier, mettez vn canon de plume d'Oye à la maiſtreſſe ſerre, & il yra le pied ouuert, & il liera. Et quand il commencera à lier, oſte luy ledit canon, & il liera touſiours. Si vous ne pouuez donner couuerte à voſtre Faucon ou Autour, faites que vous luy mettez le Soleil à la queüe. Tous oiſeaux ſe peuuent faire voller de ſaut, & en toutes manieres que les ferez voller, faites que l'Autour aille le vent à la queüe.

Pour oyſeler toutes matieres d'oiſeaux.

TRain des Perdrix, Choüettes, Corbeaux, & Corneilles, ſe doiuent faire filles. Pour oiſeler ton oiſeau, fais vne petite foſſe en terre, & y mets ta proye, & la couure d'vne planchette, laquelle ſoit attachée d'vne filere, que tu tiendras en la main pour la deſcouurir & le laiſſer aller quand tu voudras: puis feras ſemblāt de faire chercher tes chiens, & tiendras ton oiſeau tout deſcouuert: & quand il regardera celle-part, faits partir ta proye, comme ſi les chiens l'euſſent fait partir, & ſi ton oiſeau la prend, laiſſe-le paiſtre à ſa volonté en terre, & ce faut faire pluſieurs fois. Si tu veux faire vn bon oiſeau, encharne-le à ieune proye, car il s'efforce touſiours de peu à peu: & par temps il ſurmonte bien le Faiſant & la Perdrix. Et quand il a prins, faits-le ioüir par pluſieurs fois de la proye à ſon plaiſir, & a terre, & quād il ſera bien encharné, ne le paiſt iamais que du maſle, afin qu'il ſe prenne en amour, & luy faits ſeulement plumer la femelle, en luy donnant le cœur ou le cerueau. Encharner les oiſeaux à ieune proye eſt beaucoup meilleur qu'a vieille, car la pluſpart qu'on met à la vieille ſe remettent, ſi tu ne fais comme deſſus eſt dit. Si tu veux enoiſeler vn oiſeau Agart, ne l'encharnes point de ieune proye,

FAVCONNERIE.

pource qu'apres il ne voudroit voller les vieilles. Et pareillement l'oiseau que vous tirez de la muë, ne le faites point voller aux ieunes pour la mesme cause. Le train de l'Autour & de tous oiseaux en general, cóme à Grues, Bistars, Hairons, Oyes, oiseaux de riuiere, Cormorans, Corneilles, Choüettes, Milans, Cercelles, & tous autres oiseaux de eaux se fait comme s'ensuit. Mettez vn desdits oiseaux en l'eau, & qu'être vous & l'eau y ait quelque motte ou buisson, en maniere que l'Autour puisse prendre la couuerte, puis haussez la main tant que l'Autour voye la proye, apres baissez la main, & le laissez aller. Et s'il la prend laissez le paistre à sa volonté, à terre. Pour faire voller Autour en riuiere, faites le voller selon le train dessusdict: mais quand l'Autour sera pres, touchez le tabourin de bonne heure, & auant que l'oiseau voye l'Autour, pource qu'il ne se leueroit. Les Autours qui volent le Lieure, doiuent voller auec les entraues, afin qu'ils ne s'ouurent trop. Les Esperuiers vollẽt de saut aux oiseaux qu'ils peuuent prendre comme fait l'Autour. Si vn oiseau s'efforce, prenez luy deux pennes du milieu de la queuë, & y mettez la quantité de deux grains de mil d'argent vif, en chacune, & les estouppez en maniere qu'ils n'en puissent yssir, ou luy cousez la queuë. Iacob de Mestrette plumoit l'Esperuier sur le cropion & auec vn cautaire cuissoit & destruisoit le petit grain qui est en celle part, & disoit que iamais ne s'escartelleroit.

Pour tenir les oiseaux sains, & en bon estat.

I auez vn ieune Faucon, incontinent que vous commencerez à le faire, donnez luy l'aloës cicotrin, pource que beaucoup meurent de vers, pour le changement du past: & de quinze en quinze iours, trois pieces de celidoine, ou vn peu d'aloës.

Ne leur donnez iamais medecine s'ils n'en ont besoing, pource qu'il leur conuiendroit faire par coustume. Qu'en Feurier ou en Mars soiẽt données les medecines, pour rompre les œufs, mesmement aux Agars, & ceux qui sont muez au bois. Ne paissez iamais les Esperuiers sur le gand du Faucon Vilain ou Gentil, car il en prendroit maladie. Ne le mettez à perche où ayẽt esté Faucons. Ne retenez iamais oiseaux sains auec les malades, car leurs infirmitez sont contagieuses.

Pour

D'ARTHELOVCHE.

Pour cognoistre la santé vniuerselle de tous oiseaux.

Nous sages disent qu'il est impossible de cognoistre l'infirmité, si premierement on n'a la cognoissance de la santé, qui est telle. Quand vous verrez vostre oiseau le matin à l'aube du iour qui remuë la queuë, & la vantelle, & secouë la plume pour l'amour de l'aube, & apres leue les aisles, & auec le bec prent en quelque lieu de sa crouppe aucune graisse, dequoy il se oingt à dextre & à senestre. Et ceste curée est appelée onction feable. Et s'il le fait aux deux parts des aisles, c'est signe de santé: que s'il ne le fait d'vne part ne d'autre, sçachez qu'il est contraint de forte & grande infirmité: & les signes de la santé du iour, sont que vous verrez vostre oiseau allegre, & qu'il se plaist esgallement de quelque past que ce soit, & son esmeut est continuellement digest, & non en partie, & fort blanc, & le noir est fort subtil, & l'oiseau est reluisant de plumage, comme s'il fust oingt, & les deux os qui sont aupres des cuisses sont egaux sans differēce, & les deux veines qui sont en la raye des aisles battent tousiours attrempeement entre fort & foible, & qu'il dorme bien la nuit, & qu'il enduisse bien sa viande raisonnablemēt: & nonobstant, s'il enduit bien & il ne dort, il a aucun grief excez, si ce n'estoit pour les pouls qui l'engardent de dormir.

Les signes des infirmitez vniuersellement.

Il y a de trois sortes d'infirmitez és oiseaux: c'est assauoir en la disposition de l'egestion, au mouuement de la vertu, en la superfluité du corps. Premierement de la disposition de l'egestion. Quand vous verrez l'oiseau clourre les yeux, & qu'il en ysse aucune l'arme ou humidité, adonc pouuez considerer que quelque chose estrange doit estre dedans. Et si l'oiseau ferme la deuxiesme ou troisiesme partie de l'œil, ou leue vn pied & reboute l'autre, & qu'il hausse son plumage, sçachez qu'il est refroidi. Quand vous verrez que l'oiseau ouurira le bec, & qu'il alaine la langue, & la forame part des yeux engrosse à entour, & qu'il couche les pennes & les aisles, sçachez qu'il souffre extreme chaleur. Quand vous verrez l'œil de l'oiseau clos, & qu'il le tienne au costé de son aisle, & les veines qui sont entre les yeux battēt & pousset, sçachez qu'il a frenaisie au chef, & estourdissement. Quād vous verrez le palais blāchir, sçachez qu'il a corrosiō

FAVCONNERIE

ou arfure. Si vous voyez que voftre oifeau ouure le bec, & remuë la tefte, & fe batte en la poictrine, & en ce faifant demene la queuë, & qu'il femble eftre troublé, fçachez qu'il eft afmatique. Quand vous verrez voftre oifeau palpabier doublement, fçachez qu'il a ventofité en la tefte. Quãd vous verrez l'oifeau esbahy fur la perche, fçachez qu'il peut eftre greué. La debilitation des aifles, fignifie vétofitez en celle partie. L'influence de la gorge fans paft, fignifie ventofitez en ladite partie. Quand l'oifeau fe tient moüillé fur la perche, ce fignifie ventofitez és rains. La rupture des pieds, ou la creuaffe, & qu'il en forte eau continuë, fignifie emorroides. L'inflation des pennes fignifie roupture, ou diftilation, ou vétofité. Quand l'oifeau eft fur la perche, & qu'il fe veut virer vers vous contre fa nature, & s'il trauaille & ne fe peut fouftenir, c'eft figne qu'il eft podagreux. La conftrinction du bec, & l'appuyer fur la poictrine, & l'abomination de la viande, augmente la podagre. L'inflation fur la cheuille du pied, & la defpoliation du poil, fignifient vers, L'heriffement des plumes fur le col, & extreme debilitation de couteaux fignifient grande & outrageufe chaleur.

Des nocumens de la vertu.

APres que vous verrez l'oifeau muffé tout en fon plumage, & qu'il ne tourne la tefte ne le col, fçachez qu'il eft malade du chef. Quand l'oifeau fiffle ou crie, cela fignifie grande chaleur, ou arfure. Quand il fe paift, & il fe gratte de l'ongle le palais iufques au fang, & qu'il ne fe peut paiftre, cela fignifie chaleur audit lieu, & peril de chancre. Et s'il machote du bec l'vn contre l'autre, cela fignifie comme le precedant. Inequalité du paiftre & debilitation d'oifeau, fignifie chaleur. Le bec clos & fans alteration, fignifie grand trauail, & grande infirmité. Si l'oifeau ne veut prendre la chair ou le paft fi toft qu'on luy prefente, fignifie indigeftion. Et fi vous le voulez fçauoir, faut odorer fon aleine, que fi elle put, fignifie indigeftion. Si l'oifeau iette la chair de fon bec en la paiffant, & la gorge qu'il prendra luy demeure fans enduire, fignifie indigeftion. Si l'oifeau gratte la dextre partie du bec, fignifie douleur au faye. Quand l'oifeau vantelle à la perche, & qu'il fait grand ventofité quand il digere, fignifie qu'il a ventofité dedans le ventre. S'il grippe la chair, & qu'il la face prendre, fignifie qu'il a ventofitez dedans les plumes, ou és iambes, ou és cuiffes. Si vn oifeau trauaille quãd vous le portez fur le poing, figni-

fie qu'il y a quelque cure dedans le corps. Retardement de la digestiõ, signifie restrinction de fondement, & la tardation de la cure signifie indigestion. Quand vous trouuerez le past aux intestins mol comme eau, & la en gorge dur, cela signifie engendrement de la pierre. Quand vn oiseau se bat à la perche, & qu'il tombe, & ne peut remonter dessus, cela signifie sa mort : si ce ne prouient par la faute de ceux qui l'ont attaché.

Des maladies de la superfluité.

Ais parce qu'õ dit qu'il y a cinq manieres de superfluitez, il est bien necessaire de les sçauoir : la premiere, sont larmes & eaux de nerfs : la seconde, ventositez : la tierce, vomissement : la quarte, la cheute des pennes hors de saison : la quinte, l'escails ou esmail. S'il iette eau des yeux, signifie que quelque chose est cheute dedans : & s'il jette humidité par les nazilles, cela signifie qu'il est malade de rheume. S'il se plume le ventre & les cuisses, cela signifie vers estre dedans le ventre.

Pour cognoistre la s[ant]é & la maladie, pour la cure & par l'esmut.

Ien est vray que la cure baignée iettée de bon matin, est signe de santé, & s'elle est essuyée, signifie superfluité & chaleur, & si elle est puante, signifie indigestion, & si la cure est molle & visqueuse, signifie abondance de flegme. Si l'esmut blanc ou tanné est visqueux, cela signifie bonne digestion. Quand vous verrez l'esmut mol, iaune & rouge entremeslé, & que la molesse multiplie, signifie indigestion. Et quand vous verrez l'esmut liquide, & quand vous le tirez qu'il se seche à coup, signifie engendrement de la pierre, secourez le hastiuement, car ceste infirmité est mortelle. Si l'esmut est gras, & qu'il file, c'est signe de restrinction du fondement. Si verdeur d'esmut continuë, & qu'il demene peu souuent la queuë, & qu'il boiue eau, signifie que le fondement est restraint. La blancheur de l'esmut qui tire à citrinité, & la multiplication d'humidité, signifie indigestion. Et quand l'esmut est noirastre & entremeslé de blanc, & qu'il ayt de petites bubettes parmy, signifie ventosité. Et notez que quand vous medecinez l'oiseau, faut continuer les medecines selon la qualité du mal.

FAVCONNERIE

Puis que ie vous ay parlé de la nature & gouuernements des oiseaux, ensemble des infirmitez & maladies qui leur peuuent suruenir, ainsi comme est dit cy deuant: c'est raison que ie vous die des remedes necessaires à l'encontre d'icelles pour les guerir.

Et premierement pour les catarres des oiseaux.

Our bien cognoistre aux oiseaux les signes du catarre, vous les congnoistrez quand la teste & les yeux luy enflent, les nazilles luy estoupent, & aucunesfois luy descéd par lesdites nazilles eau ou morue grosse, specialement quand il esternuë: & ouure la bouche souuent pour prendre son haleine, & tire la langue dehors, & ronfle, & les deux veines de dessus les yeux, par lesquelles les larmes luy descendent, luy battent plus souuent & plus fort qu'elles n'ont accoustumé.

La Medecine.

Donnez luy aloës cicotrin, chacun soir auec du cotton, & luy dónez des pillules de yera ex octo rebus, ou des pillules cochées, lesquelles se doiuent donner au matin: & les trouuerez au liure de Nicolas, & le faites tirer au matin quelque chose nerueuse. Et si par cela ne guerit, mettez tremper la poudre de staphisagre en eau, enueloppée dans vn drapelet, & auec iceluy baignez-le, & luy mettez dans les nazeaux. Et si pour cela ne guerit, prenez ladite poudre, & luy en mettez és deux parties du palais, & és deux parties des nazilles, & par la force de ceste poudre il iettera bien. Et si l'oiseau ou Faucon auoit pour ce trop de peine, vous luy lauerez la bouche & les nazilles auec vin, iusques à ce qu'il ait mis hors ladite poudre, & apres oignez le souuent auec miel, ou auec sirop de violettes, & ce luy fera passer iceluy trauail & peine. Et si pour cela n'est guery, luy soit donné le feu au derriere de l'œil au milieu de la teste sagement: en maniere que ne luy ardez l'os de la teste, & luy soit donné feu aux deux parts; c'est assauoir, en chacune nazille, & qu'il aille vers la teste par dedans les nazilles contremót, tant qu'il perce iusques au cartillage de la teste, lequel feu soit mediciné & oingt par neuf iours d'huile rosat & vitelli ouorû. Et ce ne se fait sinó quand il aura les nazilles tant estouppées qu'on ne les peut desclorre par medecine. Et combien que vous luy ayez dóné le feu, faites tousiours les medecines dessusdites iusques à la fin. Si l'oiseau a la veuë aucunement

troublée ou obscurcie par ledit mal, soit fait R. Aquæ plantaginis, fe‑
niculi, ruthæ, verbenæ, celidoniæ an. De quoy vous luy lauerez les
yeux. Et s'il y auoit aucune concussion, en lieu de celidoine, ruthæ,
boutez y vn peu de canffre. Le chappelet doublé d'escarlatte est moult
profitable pour le catarre.

Les signes d'Epilepsie és oiseaux.

Ayant l'oiseau ceste maladie d'Epilepsie, il tiēt la teste hau‑
te tant qu'elle touche les aisles, & bien souuent les espau‑
les, & subitement se laisse cheoir en arriere à terre, & à re‑
uers: & là se tourne & vire, par la grād' angoisse qu'il sent,
& aucunesfois demeure comme mort. Laquelle infirmi‑
té les prent souuent le matin, & le soir apres qu'ils sont puz, & ont les
palpebres des yeux enflées, comme s'ils eussent la pierre, ou qu'ils eus‑
sent le catarre: & quasi continuellement tiennent les yeux serrez, &
leur haleine put fort. Et quand ils esmeutissent, ils s'espraignent fort,
comme s'ils eussent la pierre, & ces signes sont plus ou moins, selō que
les oiseaux sont passiōnez, ne perdās point le manger par ceste maladie.

La Medecine.

Le premier iour, faictes vomir vostre oiseau, & l'autre apres faictes
le esternuer. Et quand vous ne le fairez point esternuer ne vomir, don‑
nez luy de aurea Alexandrina, enuiron la grosseur de deux pois chi‑
ches, à ieun, & quelque petit morceau de chair: & au soir donnez luy
vne pillule de yera ex octo rebus, cum agarico, en la plume. Et ce
deuez faire continuellement iusques à ce qu'il soit guery. Et quand
il sera bien purgé par les purgations dessusdites, donnez luy vn cau‑
tere au milieu de la teste, ou derriere des yeux, qui profonde ius‑
ques à l'os. Et si par ce premier cautere ne guerist, donnez luy en vn
autre, vn peu plus arriere vers la nuque Cassian guerit vne epilepsie,
cum yera pigra, cum succo absintij, & de ce fais pillules, & les donne
en la plume, vne fois de l'vn, & autresfois de l'autre, iusques en fin de
guerison. Et Moymon fauconnier Arabique luy donnoit vne pillule
faicte de gomma balsami, & castoreo, cum succo mentastri, & leur
mettoit en la gorge vne pierre de castoreo, gros comme vne petite
feue. Que s'il la reiette, luy soit retournée: & garde que la goutte de

FAVCONNERIE.

la teste ne descende.

Du mal de la bouche.

BIen souuent on cognoist ceste maladie de la bouche par le voir, laquelle se veut secourir hastiuement: car qui tarderoit à medeciner l'oiseau, elle tourneroit en chancre, & l'oiseau mourroit. Pource que vous deuez nettoyer le lieu de ces petits grains, & petites pistules qui viennent en la bouche, auec vn caniuet bien trenchant, & apres l'oindre de miel rosat, ou sirop de mourez, ou auec sirop d'escorse de noix: & chacun soir luy donne auec la cure de l'aloës cicotrin, ou vne pillule de yera ex octo rebus. Et si la maladie estoit si grande que pour ce ne peust guarir: apres que la teste sera purgée, luy soit donné le feu aux deux bouts du mal, d'vn bout iusques à l'autre. Et si aucunement luy venoit au palais vne postume dure & grosse comme vne demie noizille, laquelle le garde de manger, soit ostée toute celle apostume auec vn boutonnet de feu, qui aille iusques à la chair viue, & qu'il n'y demeure rien.　　　Chose esprouuée à tout mal de bouche.

Oignez souuent le lieu malade, auec aceto squilitico. C'est vne façon de vin-aigre, qui est faict comme vin-aigre rosat: mais en lieu de roses on y met vn oignon sauuage, qui croist pres de la Marine: ou le medecinez de l'aloës cicotrin, & miel rosat. Et le dernier remede est, que le lieu soit cautherisé, comme dit est, & au milieu des deux yeux sur le commencement du bec, luy soit donné vn bouton de feu, auec instrument d'argent, & soit gouuerné ledit feu cum oleo rosato, & vitellium simul mistis.

De l'asma, ou pantuil.

PArce que ceste infirmité vient souuentesfois aux oiseaux, on la cognoit quand ils ouurent le bec, & ne peuuēt bonnement auoir leur haleine, & demenent la teste, & ont les yeux larmoyans, en halenant le ventre leur bat, & remuent la queuë, & tirent & mettent hors leur haleine souuent. Et quand le mal leur engrege, vous les ouyriez si fort ronfler, qu'à grand peine peuuent auoir leur haleine.

D'ARTHELOVCHE.
La Medecine.

Donnez leurs des pillules de yera ex octo rebus, cum agarico & salis gemmæ. Et leur donnez auec leur viande puluis pulmonis vulpis, ou leur baignez leurs viandes auec les eauës qui s'ensuiuent, ou auec vne toute seule : C'est assauoir, Aquæ scabiosæ, capilli Veneris, prass. celidoniæ, donnez leur auec leur viande, sang debouc frais, ou sec, preparé en vne desdictes eaux, & des penites, & de liquiritie en poudre : ou leur baignez leur viande en eau de vie, enquoy ayent trempé les herbes dessusdites par xxiiij. heures, auec regalice. Ou R. ysopi yeros, prassi, liquiritiæ oleum rof. hieræ pigtæ, puluis vulpis, gentianæ & scabiosæ enulæ campanæ, omnia puluerizentur & cum modico butyro incorporetur, & luy soit administré. Bonnes pillules pour le mesme, R. ysopi, aloës 3. vj. agar. 3. iiij. masticis, colloquintidæ cercollæ an. 3. ij. sticados, assa fœtid. scamoniæ, an, 3. j. s. fiant pillulæ admod. ciceris. Et auec lesdictes pillules, luy soient données deux cauteres, vn au plus haut de la teste, & l'autre au fourchu de la poictrine. Selon Anthonel Spinello, mais que l'oiseau se puisse paistre, luy soit donné auec la poictrine d'vn pigeon chault, vn peu de miel despumato, cum limatura fieri, ad quantitatem vnius ciceris. Et disoit qu'en trois iours estoit guary l'oiseau & specialement l'Espreuier. Et le dernier remede quand il est purgé, luy soit donné le feu, cōme dit est. Et non obstant ce on luy doit apres donner aucunes des medecines dessusdites, iusques en fin de guarison. Notez que quand l'oiseau est meigre, & le mal du pantal luy dure longuement, il est incurable, & ne le peut on guarir.

Pour le mal de la Pierre.

Mais on dit que si l'oiseau a la pierre, que vous le pourrez cognoistre à ce qu'il aura les pieds enflez, & les nazilles estouppees, & leuera volontiers la queüe deux ou trois fois auant qu'il puisse esmutir. Et ce qu'il esmutira, sera mol comme eau trouble, & aucunesfois quand la pierre sera endurcie, il se mordra le fondement, & esmutira long, vne fois çà, l'autre là. Et aucunesfois quand il esmutira, vous trouuerez de grans blancs comme chaulx endurcie.

La Medecine.

Donnez luy auec la cure, ou sans la cure, des pillules de yera pigra Gaueli, chacun iour, & luy faictes deux fois le iour vn suppositoire

FAVCONNERIE

d'vn lardon pulueriſé auec poudre d'yera pigra de Galeni: luy donnez auec ſa viande, l'ard de porc ſalé fondu, & le fondant laiſſez le tumber en l'eau froide, & puis apres recueillez-le auec vne cuillier, & de ce ſoit oingte ſa viande, ou bien la luy baignez auec les eaux qui s'enſuyuent: C'eſt aſſauoir de veruene, lymons, capilli veneris, alcacangé. Ou bien luy donnez auec ſa viande, de la poudre qui s'enſuit. R. lapis ſponcij, & ſang de bouc preparé, ou frais, qui eſt plus fort, ſemen milleſolis, & ſaxifragæ. Et ſi pour cela ne gueriſt, vous luy pourrez encores donner enfermé en vn boyau ce qui s'enſuit. R. ſucci limonis, verbenæ, fiſtulæ, lapis ſpongiæ, lapis lincij, ſang de bouc preparé, mille-ſolis, ſaxifragæ, oleum oliuæ antiquæ: & le tout ſoit bien incorporé enſemble, & ſoit mis apres dedans vn boyau, & luy faictes prendre. Et auſſi pareillement luy pourrez donner deux fois la ſemaine, le paſt laué en huille. Pluſieurs ſont d'opinion que ceſte medecine ſuyuante luy eſt fort bonne. R. ſanguis hirci, ſemen accedulæ, lactucæ, portulacæ, ſpicæ, nardi, galangæ, ſemen ſaxifragæ, mille-ſolis, puluis pilorum lepolis, & de ſanguine eius, incorporentur cum ſucco limorum, & ſoit adminiſtrée & baillée par bonne quantité. Et ſi pour tout cela l'oiſeau ne gueriſſoit apres qu'il ſera purgé auec les medecines deſſuſdites, luy faudra donner le feu ſur la teſte, & au milieu, comme pour le catarre, & luy en ſoit donné apres vn autre qui prenne depuis le bec, & aiſles iuſques à l'autre, tout ainſi comme vous verrez par l'enſeignement des cauteres cy-apres mis.

Des Vers, & des Filandres.

SI vous voulez cognoiſtre quand vn oiſeau a les vers, filandres, ou aiguilles, vous le cognoiſtrez à ce qu'il baaille ſouuent, & eſtrainct les eſpaules, comme ſi on le piquoit, & demene la queuë ça & là, & tremble quand vous le mettez ſur le poing, ou quand il ſe debat. Et quand vous l'aurez pu, il ſe plumera auec le bec, là où il ſe ſentira auoir les vers, & digere la moitié de ſa viande, & iette l'autre. Apres qu'il eſt pu, il ſe frotte volontiers l'œil à ſon aiſle, & eſt tout melancolieux, & à la parfin ſe gratte les nazilles bien fort auec les ongles.

La Medecine.

Donnez luy vne pillule faite en ceſte maniere. R. partes ii. Reubarbari, &

bari, & cum succo centaureæ & absinthij: fiant pillulæ. Ou luy donnez thiriaca, auec semen contra, & luy faites suppositoire de fiel de bœuf, aloës centaurea, & miel. Le diptamum tire les vers, & pareillement fait la poudre du zeduari. Le meilleur remede pour vers qui sont dans les intestins, c'est le Reubarbarum. Vne autre poudre bien profitable pour filandres & aiguilles. R. zeduarij. ʒ. j. rad. enulæ campanæ, aristologiæ rotuneæ, semen caulij an. ʒ. j. cornu cerui combusti, aloës cicotrin, reubarbari, sileris montani, an. ʒ. v. succi rad. yereos rad. cucumeris agrest. pulpæ colloquintidæ, semen cartami. an. ʒ. vj. de laquelle vous pouuez donner la grosseur d'vne petite febue à chacune fois, enueloppee d'vn petit boyau. On peut baigner sa viande en eau de porcelaine, d'ozeille, d'absinthe, & de centaurea, & ce est pour Esperuiers.

Plus vn emplastre qui s'applique sur les reins pour filandre, & aiguilles, on luy en doit baigner les reins, & apres luy lier vne esponge dessus & la tenir baignee incessamment de la composition qui s'ensuit. R. centaurea minor, ruthæ, absinthij casti, mentæ, persicariæ dymptami, farinæ lupinorum, aloë, galbani. Et toutes ces choses soient destrempées auec fiel de bœuf & fort vinaire, par l'espace de vingt-quatre heures, & soient appliquées.

De la podagre.

O N tient pour asseuré que la podagre n'est autre chose que chancre, & se cognoist par l'enflure des pieds, dessus & dessous les doigts. Et aucunesfois l'enflure est molle, & aucunesfois dure comme pierre, & aucunesfois la veine de la iambe luy enfle, & la partie de dedans la iambe deuient rouge, & aucunesfois dure comme pierre, & aucunesfois luy vient en vne partie du pied.

La Medecine.

Faites luy ceste medecine. R. aquæ vitæ part. ii. aceti rosati par. iii. sulfuris, cendali rubei, aluminis, galangæ, salis armoniaci, an. par. i. Et ce mettez en motte en vn vaisseau de verre par vingt-quatre heures, & puis l'appliquez en ceste maniere. Enueloppez les pieds de l'oiseau d'estoupes, & les liez auec vn filet, afin qu'elles ne puissent tomber, & apres baignez les estoupes auec la dessusdite conionction, & luy laissez par vn iour naturel, & soient tousiours baignées. Aucuns luy baignent les pieds au commencement de l'infirmité, cum succo ebulor. &

FAVCONNERIE

aceti rosati, in quo temper. sanguis dra. boliar. terræ sigillatæ, cum modico olei rof. Et aucuns font tremper armoniacum in aceto, & de ce ils font emplastre, & l'appliquent sur l'enfleure, & se mollist, & appetisse la chose dure & enflée. Aucunefois quand l'oiseau à ladite infirmité, il a grand' chaleur és pieds, lors il ne le faut medeciner iusques à ce que la chaleur luy soit toute passée. Puis luy appliquez l'vnguent dessusdict, comme dit est: laquelle chaleur vous deuez corriger en ceste maniere. R. boliar. ʒ. s. thuris, mastycis an. ʒ. i. aloës. ʒ. iiij. succi semper viuę. ʒ. ii. albuminis ouorum quod sufficit, & fiat ad modum vnguenti. Et de ce oignez la podagre, iusques à ce que la chaleur luy soit passée: alors le pouuez penser, comme dict est cy deuant. Aussi faictes reposer l'oiseau continuellemét sur vne perche de laurier, & si la perche estoit verde, il gueriroit en quinze iours des cloux qui viennent sur les pieds. En ces quinze iours deuez muer de six perches, selon Anthoine Spinello, afin qu'elles ayent plus grande vertu: vous deuez oingdre le clou de graisse de poulaille vieille. Et si pour ce ne guarist, i'ay experimenté ceste medecine: On luy doit lacer la veine, puis apres donner le feu au lieu qui est enflé, & se doit faire quand l'enfleure est molle: mais quand l'enfleure est dure, on doit fendre le cuir, & oster ceste dureté: on doit apres donner le feu sur la superfluité de la chaleur qui est dedans: se donnant bien de garde que le feu ne touche les nerfs, & faut apres gouuerner le feu diligemment, cum oleo rof. vitell. ouorum, cum modico butyro, sine sale.

De la goutte des reins.

ON cognoist la goutte des reins quand l'oiseau ne peut voller: lors luy soit purgée la teste, comme dit est au chapitre du catarre. Cherchez au milieu des lombes & des reins, vous luy trouuerez vne fossette, en laquelle vous luy donnerez vn bouton de feu, sur lequel soit appliqué pixis, semen synapis, cum butyro simul mistis ad mod. emplastri.

Des concussions des dedans le corps.

L'Nfirmité des concussions se cognoist à ce que l'oiseau iette du sang par la gorge, ou par le fondement, ou par toutes les deux parties, & qu'il esmutist noir & pres du poing. Quád il voudra esmutir il demenera la queuë çà & là, & tout le corps, les aisles luy pousseront, il halenera, & sera tout matté.

D'ARTHELOVCHE.
La Medecine.

Donnez luy chacun soir vne des pillules sequentes. R. sanguis dracon. boliarm. terræ sigillatæ, masticis, momiæ, reubarbari an. conficientur pillulæ, cum succo consolidæ, & detur vna pillula vt decet. Plus luy soit donné auec sa viande les eaux qui s'ensuiuent. R. aquæ consolidæ maioris, & minoris, stella maris, & de la momie, rubea tinctoris, boliar. sanguis dracon. terræ sigill. masticis, & semen nasturtij, & specialement quand il y aura sang. Selon Razis, R. thuris sanguinis drac. an. ʒ. iii. masticis, ʒ. ii. terræ sigillatæ ʒ. xv. aluminis ʒ. ii. balaustiæ ʒ. iii. opij. cinam. an. ʒ. ii. omnia simul terentur, & fiant tronceti numero x. de laquelle chose pouuez administrer la grosseur d'vne bonne febue à chacune fois.

Quand l'oiseau iette sa viande.

SI l'oiseau iette sa viande, c'est pour deux occasions : C'est à sçauoir par corruption de l'estomach, ou par maladie : & s'il la iette par accident, l'haleine ne la viande ne puent point : & s'il la iette par corruption, l'haleine & la viande qu'il iette puent.

La Medecine.

Si l'oiseau iette le past par accident, donnez luy aloës cicotrin, & le laissez estre par six heures sans le paistre, & puis paissez le vn peu, & de bonnes viandes. Et s'il iette par corruption, donnez luy des pillules qui s'ensuiuent, & puis le laissez par huict heures sans le paistre. R. aloës cicotrin, cum speciebus part. iii. masticis, part. ii. rubarbari part. s. conficientur cum succo absintij fiant pillulæ. Et huict heures apres soit pu voftre oiseau de petit, & souuent de la poictrine des petits oiseaux trépée en eau tiede, en laquelle ayent esté boüillies les choses qui s'ensuiuent, c'est asçauoir, masticis, garofili, spice nardi, nucis muscatæ, cinamomi, galãgæ, & ambræ. Et qui mettroit lesdites choses dessusdites en eau de vie, & les laisser tremper par l'espace de vingt-quatre heures, & apres que l'on donnast d'icelle eau auec la viande, tãt qu'il en pourroit en demie coquille de noisille, ce seroit souueraine chose; ceste poudre qui s'ensuit est bien profitable pour faire retenir le past à vn oiseau, & pour le faire reuenir à soy. R. coralli rubei. ʒ. iii. aloes ʒ. ii. cynamomi, rosarum rubrarum an. ʒ. ii. garofili, masticis, galangæ, an. ʒ. v. fiat puluis, & detur cum pasto, ou vne des choses dessusdites par soy.

FAVCONNERIE

specialement le girofle ou maſtic. Vn peu de chair de bœuf trempée en eau ardant, fait tenir le paſt aux Faucons. Mais pour Eſperuiers, Autours & Tiercelets, ſeroit trop fort. La reubarbe, & aloës accouſtrent l'eſtomach, plus qu'autre medecine, en euacuāt les mauuaiſes humeurs, & pour ce ie conſeille qu'incontinent que l'oiſeau aura ietté le paſt, qu'on luy donne poudre d'aloës & reubarbe auec vn peu de viande, & quand il aura enduit, luy ſoit donné eau cordialle, comme trouuerez au chapitre des choſes cordialles cy apres. Et notez que la reubarbe conforte plus que l'aloës, & l'aloës lubrique plus l'eſtomach.

Des ventoſitez.

Les ventoſitez ſe peuuent congnoiſtre comme au chapitre vniuerſel de la cognoiſſance des infirmitez eſt declaré.

La Medecine.

Donnez à l'oiſeau auec ſon paſt, poudre de ſemence de maſtic, & ce vaut contre indigeſtion, ou vn peu d'aloës, car il leur fait vomir & ietter hors celles humeurs ſuperflues: parquoy l'eſtomach ſera mis en bon eſtat, car l'infirmité leur vient d'indigeſtiō, & par paſt engendrant vent, qui leur engendre colique. Et par ce incontinent que vous apperceurez qu'ils ſeront entachez d'icelle maladie, ſecourez les auec la medecine deſſuſdite, & auec paſt reſtauratif. Et quand l'oiſeau ſera retourné à naturelle matiere, luy ſoit donné auec le paſt, puluis boliarmenic, & cacabie.

Pour les infirmitez du foye, & la medecine.

Les infirmitez du foye ſe cognoiſſent ainſi qu'a eſté dit au chapitre cy-deuant.

Pour guarir ceſte maladie, le paſt & gras nerueux eſt defendu à l'oiſeau, & ſon paſt doit eſtre trempé cum aqua ſolatri. Et puis ſoit ſaigné de la veine qui eſt ſous l'aiſle, en maniere qu'il en ſaille quelque goutte de ſang, & le paiſſez de petits poulets, & de chair freſche, qui ſoit trempée en laict d'oüaille ou en ſuc d'appio. Si par ceſte maladie auoit ſoif, ce que ne peut eſtre autrement, donnez luy ſyrupus roſarum vel violarum, cum aqua clara, ou reubar. liquiritia, bethonica infuſa in aqua per noctem.

De la tignolle, & de sa Medecine.

Oute ceste infirmité se cognoist par la cheutte des pennes hors de saison. Soit oingt le lieu auec baume, qui en pourra trouuer, car c'est chose qui est grandement profitable: ou bien on luy donne sellis bouini, limatura ferri, celidonia, saluiæ, absintij, mille foliorum, stercus anseris, corticis oliuæ, salis nitri, aloës, centaurea. Et faut que toutes ces choses soient bien incorporées auec fort vinaigre, & en oindre le lieu, & s'il ne treuue allegemēt, qu'on saigne la veine, ou sur les cuisses, Et si par ce ne guarit, saignez le auec vne aiguille d'or ou d'argent, au lieu où les pennes tombent, & là où il sera enflé & rouge: & frottez ledit lieu des medecines qui s'ensuiuent. R. aloës, piperis, mirrha, borat. album, pini corticis, granatorum adustorum an. part. pulueriseñtur, & cum forti aceto incorporentur, & vngatur locus, vt dictum est.

Des playes qui sont en l'oiseau.

Vand vn oiseau a la gorge rocte, cousez-la le plus doucement que vous pourrez, & la closture soit oingte cū oleo rosa. & therebentine, & le paissez petit & souuent. Oleum factū ex vitell. ouorum, est biē profitable pour appliquer és playes. Ouorum cum succo ruthæ & omnium consolidarum, stella maris, & laureola, sont fort bonnes & profitables. Et vnguentum commune vaut à ce mesme, & generalement à toutes playes: & si mestier est d'estre cousuës, qu'on les couse. Si l'oiseau a la fistule en la teste, elle se cognoistra quand il iettera sang par les narilles: alors plumez la teste au derriere, & luy cousez la veine qui passe au lōg de la teste, & oignez le lieu par l'espace de huict iours, auec oleum ros. & oleū ex vitell. ouorum. Il y a aucuns Fauconniers qui à telle infirmité percent les narilles d'vn costé iusques à l'autre auec vn subtil cautere. Mais le meilleur cautere est celuy du milieu de la teste, comme dit est. La fistule des narilles soit cauterisée auec vn fer subtil, iusques au fonds de la narille. Pour leuer la douleur d'vne aisle ou d'vne iambe, R. corticis oliuæ, absintij, ruthæ, fenugreci, decoquantur vsque ad tertiam. Et de ceste decoction estuue le membre par longue espace & par plusieurs fois. Si vn chien auoit donné poison à vn oiseau, donnez luy estoup-

Bb iij

pés hachées bien menu, & trempées en huyle de noix, ou luy donnez huyle de noix, par soy, & il guarira. La morsure du Serpent se cure en luy donnant poudre de diptamo, ou de dyagomera, ou serpentine, ou de Tormentille, & Tyriaque, & iarser la morsure, & lier quelque animal vif dessus, fendu par l'eschine. Quand le bec de l'oiseau se creuace & fend, côme si le bec se voulsist separer de la teste, lors le deuez cerner tout à l'entour, & bien ouurir, & puis le cauteriser iusques au vif, & oindre le lieu auec oleum rosarum. Toute oingture doit estre continuée par neuf iours, cum oleo ros. & vitell. ouorū, exceptez celles de la teste, laquelle doit auoir emplastre de pice nauali, seminis sinapis, & butiro. Il y a pour affaiter & adoucir le pennage deux manieres de faire les pennes, l'vne à l'aiguille, & l'autre au tuyau, & est le meilleur. Quand tu enteras à l'aiguille, fais que la penne en quoy tu mettras l'aiguille soit liée, à fin qu'elle ne se fende, & puis taille le filet, si tu veux, & fais que l'aiguille soit trempée en eau sallée, ou en vrine. Et pour enter en canon, soit taillé le tuyau de la penne, mais premierement mettez dedans vn petit bastonnet, à fin qu'il ne fende, & entez vostre penne dedans. Et s'il y a des pennes ployées qui ne soient du tout rompuës, prenez le trou d'vn chou, & le mettez en la braise tant qu'il soit bien chaud, & puis le fendez par vn bout, & auec cela dressez vostre penne. Ou autrement auec eau en quoy ait esté cuit le trou de chou. Si vne penne ou deux tombent par coup, ou par heurter, soit incontinent prins oleum laurinum, & oleum morum an. & soit appliqué au lieu où la penne sera tombée, car c'est la chose du monde qui plustost le fera renaistre. L'esmeut sanglant signifie rompure & froissement de corps. Les oiseaux malades ou blessez se doiuent garder de vent, poudre & rosée. Notez que l'on peche plus de donner trop de medecines que peu, car estant données elles ne se peuuent retirer.

De la complexion des Faucons, & comme ils se doiuent medeciner.

ET parce que les Faucons noirs sont melancholiques, ils doiuent estre medecinez auecques medecines chaudes & humides, pour cause de la complexiō qui est froide & seche: côme aloës, poyure, chairs de coqs & de coulombs, passereaux, cheure ou cheureau. Les Faucons blancs sont flegmatiques, & se me-

decinent auec les medecines chaudes & seiches pour cause du flegme, qui est froid & humide: c'est à sçauoir, auec cynamome, garofili, sirelis morani, cardamomi, chair de bouc & de corneilles. Les Faucons roux sont sanguins, coleriques, & se doiuent mediciner par medecines froides & attrempees en humidité & seicheresse, comme sont mirtile, amarici, cassia fistula, acetum, chairs de poules & d'aigneaux.

Des cauteres.

Pour le regard des cauteres, ils sont vtiles & derniers remedes, quãd autremẽt par medecines ne se peut faire, selõ tous ceux qui ont traicté de la chirurgie. Premieremẽt, ce que vous cauterisez doit estre purgé, specialemẽt pour les cauteres de la teste, par esternuer, & par vomir, & par conuenables purgations. Combien que quand vous luy donnez le cautere, vous deuez tousiours administrer les autres medecines appropriees au mal iusques à la fin de la cure. S'il ne guerist par le premier cautere, laissez choir l'escarre de la teste, & luy en donnez vn autre vn peu plus arriere que le premier. Les cauteres de la teste veulent profondeur iusques à l'os, pour faire son escarre: & sur le lieu cauterisé soit appliqué ceste emplastre. R. picis naualis. ʒ. ij. pulueris sinapis. ʒ. j. butyri. ʒ. s. & fiat emplast. & luy faictes tenir vn chapelet à bourle en la teste, afin qu'il ne puisse gratter le lieu. Les autres cauteres qui sont de la teste se doiuent oingdre par neuf iours, cũ oleo ros. & vitell. ouorum. Tous cauteres se doiuent donner en Mars, si ce n'est par necessité pour tenir les oiseaux sains. A chancre & aux apostumes qui viennẽt en la bouche & à la langue, & à fistule ou catarre, le dernier remede est le cautere. Le cautere du milieu de la teste derriere les yeux, est, pour le catarre, pour l'epilepsie, pour l'asma, pour la pierre, & pour la goutte. Et sont des autres qui donnent vn autre cautere, depuis le bec iusques à l'autre cautere derriere les yeux, tout du long de la teste. Les cauteres pour l'asma, sont ceux du milieu de la teste, & de la fourche de la poictrine, & celuy du milieu de l'estomach. Ceux de podagre & des cloux, se doiuent faire au lieu que le mal se demonstre. Le Roy Daucus appliquoit le cautere au milieu des reins en la fossette qui est celle part. Le meilleur & plus excellent remede pour vne playe profonde, pourueu qu'elle soit fraische, est de dõner vn anneau de feu entour la playe, & puis en apres l'oindre auec l'huile rosat & therebentine chaude. Mais si la playe est enfistulee, dõnez luy vne poincte de feu iusques au fonds, & le pensez, comme cy deuant est dict. Pillules pour conforter la teste

& l'eſtomach, & pour les mūdifier des mauuaiſes humeurs. R. turbith, part. x maſticis iiij. aloe. xxviij. conficient, cum ſucco abſintij in hieme in ætate cum ſucco liquiritię. Les cauteres preſque de toutes infirmitez ſe doiuent donner les veines lacees, & cauteriſer le lieu où les infirmitez ſont ſoupçonnees. Le Roy d'Aucus, auec tous les autres cauteres leur perçoit les narilles de part en pat, auec vn cautere bien ſubtil. Et comme le cautere eſt le dernier remede, & le ſouuerain, auſſi eſt-il le plus dangereux, & le plus difficile à qui ny regarde de bien pres.

Chairs vſables & bonnes.

Les chairs bonnes pour les oiſeaux, ſont Vache, Porc, Mouton, Lieure & toute chair ſauuage: excepté Cerf & Sanglier fort vieux, mais elles ſe doiuent lauer & nettoyer du ſang des veines & des nerfs auec eau chaude. Garde-toy de donner peaux ne graiſſe à ton oiſeau, car par ce leur pourroit ſuruenir mainte & diuerſe infirmité, & ſi fait mal digerer, & perdre l'appetit.

Chairs reſtauratiues.

Pigeons de ſuye, Paſſereaux, & tous petits oiſeaux champeſtres Oyes & canes priuées & ſauuages, Poulaille, Tourterelles, Cailles, Francollins, Cheureaux, cochons de laict, Chieure, Mouton, Souris, Faiſans, & Perdrix.

Chairs laxatiues.

Tortues ieunes, Poulles, Ratelle, & foye de Cochons, & leur poulmon laué & trempé, ſpecialement qui mettroit ſuccre par deſſus, ſuccre candy eſt plus fort, chair de Veau ieune, chair de Bouc, en ſuperlatif degré, ſpecialement au mois d'Aouſt.

Chairs defenduës.

Oyſons, Cercelles, Cormorans, Corbeaux, Choüettes, Corneilles, pource qu'ils ont le ſang amer & ſallé: car i'ay veu oiſeau de la ſudite chair ſubitement ietter ſa gorge.

Des choſes qui font auoir faim.

Les pillules communes font auoir faim, quand elles ſont dónees en la cure, & purgent les humeurs ſuperfluës. Le paſt oingt auec la fleur de lard, fait fort affamer l'oiſeau, & eſt vne choſe moult faine.

Medecines laxatiues, & les dozes.

Turbit purge le flegmé, & s'en peut donner la groſſeur de deux pois chiches aux Laſniers, Sacres, & Gerfaux. Mais aux Faucons Gentils moins, & encores moins aux Autours, Tiercelets, Eſperuiers. La reubarbe ſe peut donner gros comme la quantité d'vne febue: & ſe don-

donne communément pour abondance d'humeur,& côtre vers. Trois pieces de celidoine, stafisagre, aloes, le lardon, poiure, toutes ces choses se peuuent donner quand l'oiseau iette rhume ou quand vous le voulez faire ietter le flegme à la muë ou le past, & suffit d'en donner d'vne sorte à la fois.

Les choses cordiales, & confortatiues

Le meilleur past & nutriment, & le plus profitable aux oiseaux malades, & bien restauratif, selon Armodeus, specialement à ceux qui ne peuuent enduire la chair. R. lactis recentis part. iiij. vitell. ouorum. Et ce battez ensemble, & apres le faites cuire iusques à ce qu'il deuienne espais, dequoy vous paistrez vostre oiseau, & s'il ne vouloit manger, mettez de quelque sang par dessus, & tel past luy donnez peu à peu, & souuent. Le iaune d'œuf cuit auec eau est bon past, par defaute de chair. Pillules confortatiues pour l'estomach secundum Io. Serpaion. R. aloë part. iiij. masticis par. j. conficientur cum succo solatri. Le past trempé en vinaigre auec succre, fait auoir faim merueilleusement. Mais il se doit donner vn soir auant qu'on aille voller. Le matin qu'on veut faire voler, trois petits lopins de chair trempee en vin-aigre sont fort bons. Pour faire ladicte fleur de lart, mettez tremper vostre lart par plusieurs iours en eau courante, tant qu'il soit bien dessalé, & puis le raclez. Ou autrement, fondez vostre lart, & puis le iettez en eau fraische, & ce faictes plusieurs fois, & c'est la fleur dessusdite.

Des choses qui font muer.

Prenez vne Couleuure, & luy taillez vn peu de la teste, & autant de la queuë, & du milieu paissez vostre oiseau: car cela fait bié muer & tout entierement. Le grain du serpent noir, & en nourrir des poulles, desquelles paissez vostre oiseau, fait pareillement muer, lequel grain se fait en ceste maniere. Prenez vne couleuure noire, & la mettez bouillir en eau auec du forment, & en nourrissez vos poullailles & leur donnez à boire l'eau. Mais le bon past & les Souris font muer naturellement, & mieux que toutes les medecines du monde. Et aucunesfois leur dónez past laxatif pour les faire tenir lubriques. Vous deuez mettre l'oiseau gras en la muë, & qu'il ait tousiours l'eau deuant luy, & le preau verd, & luy muer souuent le past, en luy donnant vne fois la semaine le past laxatif, & ceste regle deuez tenir aux Nyez. Et le Hagart ne se doit mettre en la muë, mais se doit muer sur le poing, car il s'estrangeroit trop des gens, & s'il battoit par le chaut, boutez luy le chapelet, ou l'esbouflez d'eau froide, & il se tiendra en paix, & ceste peine

Cc

FAVCONNERIE

de se tenir sur le poing durera iusques à tant qu'il commencera à jetter, & alors le pouuez mettre sur vne pierre comme les autres. Et quant il vollera, tenez le sur vn billot de bois, que s'il estoit couuert de drap, il seroit meilleur. Autours, & Tiercelets, & Esperuiers, se muent comme les Faucons, sinon qu'ils ne veulent point estre portez, mais doiuent estre en la muë, & nettement seruis. Les Esmerillons se muent auec les pieds dedans le mil iusques aux genoux, pource que s'ils voyoiet leurs pieds, ils les mangeroient pour la grande chaleur qu'ils y ont: & la froideur du mil corrige icelle grand' chaleur, & celle humeur superfluë. Auant que tirer vostre oiseau de la muë quinze iours ou vingt iours faut le commencer à deffimer & restraindre son past, pour cause de la repletion: car il pourroit en prendre tant qu'il luy feroit mal.

Pour faire le lardon.

Le lardon se fait en ceste maniere. R. piperis par. ij. salis communis par. iij. cineris par. j. & ce soit incorporé ensemble, & en faictes trois petits morceaux de lart, desquels soient bien saupoudrez des poudres dessusdites, & luy dónez par force, & le laissez ieusner par treze heures, & le l'endemain luy presentez l'eau, car il en aura mestier.

Pour leuer & oster les poulz.

R. piperis part. j. cineris part. ij. Et auec eau chaude soit laué par tout le corps, & luy gardez bien les yeux. Les Alemans les orpimantent tout à sec, & ce est bon pour temps chaut. La decoction de la mente Romaine faict mourir les poulz, & pareillement l'estafisagre.

Quand vous aurez osté les poulz de vostre oiseau, faictes le dormir par deux ou par trois nuicts sur vne peau de Lieure, car tous les poulz se boutteront dedans.

Dequoy on donne les cures.

Vous deuez entendre qu'on donnes les cures de cotton, de queuë de Lieure, estouppes taillees, ou pieds rompuz, ou de plume. Et est à sçauoir, que les cures baignees ne sont pas si fortes cóme sont les essytes, excepté qu'elles fussent baignees en choses laxatiues.

L'on doit donner tous les soirs cure, & tous les huict iours vne de cotton, & aux muez tous les quinze iours, & aux sors tous les vingts iours.

FIN.

Recueil de tous les oiseaux de proye
qui seruent à la vollerie & Fau-
connerie, par G. B.

C'est vne chose asseuree de tous, que les Seigneurs Grecs & Romains, tant de l'Orient, de l'Asie, que de nostre Europe, n'auoient cognoissance de l'art de Fauconnerie, à plus forte raison, ne les personnes priuees, n'ayans ne la puissance ny le vouloir de faire despence à vne chose qui est sans profit. Puis donc que c'est vne inuention moderne, il se trouue bien peu d'Autheurs qui en parlent: encores s'ils en parlent, c'est seulement en passant & conferant noz oiseaux de proye auec ceux des Anciens, accordans les noms Grecs ou Latins auec les noms François, & en passant disent quelque mot de leur nature & proprieté. Ce que i'ay voulu n'estre ignoré des plus curieux & sçauans Fauconniers de nostre France, afin d'estre excusé d'vn si petit Recueil: attendant que quelque autre plus docte & mieux entendu en l'art de Fauconnerie y mette la main.

Cc iij

Table du recueil de tous les oiseaux de proye qui seruent à la vollerie & Fauconnerie. par G. B.

ET PREMIEREMENT.

Es noms des oiseaux de proye. fueil. 104. a.
De combien d'especes il y a d'Aigles. là mes.
De l'Aigle fauue, qu'on nomme Royal. mes. fueil. b.
De l'Aigle noire. 106. a.
Du grand Vautour cendré. mes. fueil. b.
Du moyen Vautour, brun ou blanchastre. 107. a.
Des Faucons. mes. fueil. b.
Du Gerfaut. 108. a.
Du Sacre, & son Sacret. mes. fueil. b.
De l'Autour femelle, & de son Tiercelet masle. 109. b.
De l'Esperuier, ou Esperuier, femelle, & de son mouchet masle. 111. a.
Des Faucons. 112. b.
Du Faucon Gentil. 113. b.
Du Faucon Pelerin. là mes.
Du Faucon Tartaret, ou de Tartarie, ou Barbarie. 114. a.
Du Faucon Tunicien, ou Punicien. la mesme.
Du Tiercelet de Faucon. mes. fueil. b.
De la nourriture des Faucons, & comme il les faut choisir. là mesme.
Du Lanier femelle, & de son Laneret masle. 115. b.
Du Hobreau. 116. b.
De l'Esmerillon, ou Esmerillon. 118. a
Du Fau-perdrieux. mes. fueil. b.
De tous oiseaux de proye, qui seruent à la Fauconnerie. 119. a.
De la diuersité des Faucons, & comme on cognoit les meilleurs. 122. a.
Comme on doit mettre en arroy, & porter le Faucon. mes. fueil. b.
Comme on doit affaiter vn Faucon, & mettre hors de sauuageine. là mes.
Comme on doit leurrer vn Faucon nouueau affaité. 124. a.
Comme on doit baigner, faire voller, & hayr le change, à vn Faucon nouueau. mes. fueil. b.
Comme on fait prendre le Heron à son Faucon. 125. b.
Comme on fera aymer à son Faucon les autres, quant il les hait. 126. a.
Comme on doit essemer, c'est à dire bailler la cure à vn Faucon. mesme fueil. b.

Fin de la Table.

OISEAVX DE PROYE

Des noms des oiseaux de proye.

TOVS oiseaux de proye sont comprins soubs ces deux noms, Ætos, ou Hierax, c'est à dire, Aquila, ou Accipiter: & de ces deux genres y en a qui seruent à la vollerie, desquels seulement entendons parler. Car tous oiseaux de proye ou de rapine ne seruent à la Fauconnerie: mais seulement ceux qui sont hardis, & de franc courage, & qui peuuent voller l'oiseau tant par les riuieres que par les champs. Or comme les Grecs ont voulu que Hierax, & les Latins, que Accipiter, qui est le Sacre, nom special à vn oiseau de proye, donnast le nom vniuersel à tous autres oiseaux de rapine, comme par maniere d'excellence: aussi les François de nostre temps, ont fait que le Faucon, qui n'est que nom special d'vn oiseau de proye, donneroit le nom vniuersel à tout le genre des oiseaux de proye: parce qu'il surpasse les autres en bonté, hardiesse, & priuauté: comme si l'on vouloit dire, Faucon Gentil, comme Pelerin, Faucon Sacre, & ainsi des autres. D'auantage, comme le Faucon, qui n'est que le nom special d'vn oiseau, a donné le nom à tous les autres oiseaux de proye, aussi a il donné le nom de Fauconnier à celuy duquel l'estat & office est d'appriuoiser tels oiseaux, & le nom de Fauconnerie à l'art & science de leurrer & appriuoiser les oiseaux de proye ou de rapine, pour les faire voller aux autres oiseaux, tant aërez, terrestres, qu'aquatiques.

De combien d'especes il y a d'Aigles.

MAis puis que nous auons diuisé tous oiseaux de proye ou rapine, qui seruent à la Fauconnerie, en Aigles & Faucōs: nous parlerons premierement de l'Aigle, & du Vautour, qu'aucuns ont pensé estre comprins soubs les especes de l'Aigle puis les Faucons, qui sont oiseaux de proye seruans à la vollerie, qui ont prins leur nom de Faucon.

Selon Aristote, il se trouue six especes d'Aigles, qu'il a nommees de nom que les habitans de la Grece leur auoient baillé. Pline en fait mesme diuision, les nommant toutesfois autrement qu'Ari-

stote à cause qu'ils estoyent de diuers pays, & ont escrit en diuerses langues. Mais par ce que n'entendons icy parler que des especes d'Aigles qui seruent à la Fauconnerie, nous parlerons seulement de deux especes d'Aigles: car auiourd'huy pour la Fauconnerie nous ne cognoissons que le fauue, qui est l'Aigle Royal, & le noir: estans les autres especes de si petit courage qu'on ne les sçauroit leurrer pour la Fauconnerie.

De l'Aigle fauue, qu'on nomme l'Aigle Royal.

L'Aigle fauue par Aristote est appellée en Grec Gnesion qui signifie en François legitime & non bastard: par ce que c'est la vraye & legitime entre toutes les autres especes d'Aigles & aussi la nomme de diction Grecque Chrysaëtos, à cause de sa couleur fauue, & en Latin Stellaris & Herodius: c'est celle que nous nommons l'Aigle Royal, & Roy des oiseaux, & autresfois Aigle de Iupiter: & c'est celle qui se doit cognoistre pour la principale, estant de plus grande corpulence que les autres, aussi est plus rare à voir: car elle se nourrist par les sommitez des hautes montaignes & si prent & mange toutes sortes d'oiseaux, & Lieures, & cheureux, & toutes autres bestes terrestres: combien qu'il soit solitaire, sinon quād il mene ses petits auec luy, & les conduit pour leur enseigner à prēdre les oiseaux, & leur gibbier: mais aussi tost qu'il les a instruits & apprins, il les chasse hors de là en vne autre cōtree & pays, & ne leur permet se tenir en celle contree: afin que les pays où les Aigles ont fait leur aire ne soit despeuplé & desgarny de gibbier, dont ils pussent auoir faute, sçachans que si les petits y demeuroient, ne laisseroient en brief temps assez proye qui les pust fournir. Il la faut descerner d'auec les Vautours: parce que l'Aigle Royal de couleur fauue n'a le pied aucunemēt velu, & couuert de plumes, comme l'on voit au Vautour. Il est bien vray que la iambe de l'Aigle est courte & iaune & a des tablettes pardeuant, mais les griffes sont larges & le bec noir, long & crochu par le bout. Les queuës du grād Aigle Royal, & aussi du petit noir sont courtes & robustes par le bout quasi comme celles des Vautours. L'Aigle est tousiours de mesme corpulence, & n'y en a aucune qu'on puisse nommer moyenne, ou plus grāde, qui ne luy donne vn surnom de noire fauue, ou autre tel nom propre. Et si ce n'estoit qu'elle est si lourde à

porter

OISEAVX DE PROYE.

porter sur le poing (& de vray elle est moult grande) & aussi qu'elle est difficile à appriuoiser du sauuage, l'on en verroit nourrir aux Fauconniers des Princes plus qu'on n'en fait. Mais parce qu'elle est audacieuse & puissante, pourroit faire violence, si elle se courrouçoit contre le Fauconnier, au visage ou ailleurs. Parquoy qui la veut auoir bonne, il l'a faut prendre au nid, & l'appriuoiser auec les Chiens courans, à fin qu'allant à la chasse, & la laissant voller suiuant les Chiens, lesquels ayant leué le Lieure, Renard, Cheureul, ou telle beste, l'Aigle descende dessus pour l'arrester. On la peut nourrir de toutes manieres de chairs, & principallement des bestes qu'elle aura prinse à la chasse. Rouge couleur en l'Aigle, & les yeux profonds, & principallement s'elle est née és Isles Occidentales, est signe de bonté : car l'Aigle

rouffe eft trouuée bonne: auffi blancheur fur la tefte, ou fur le dos, eft figne de meilleur Aigle. L'Aigle partant du poing, qui volle au tour de celuy qui la porte, ou s'affied à terre, eft figne qu'elle eft fugitiue. Quand l'Aigle efpanoüift la queuë en volant, & tournoye en montant, c'eft figne qu'elle eft deliberée de fuyr: le remede eft de luy ietter alors fon paft, & la rappeller bien fort. Et fi elle ne defcend à fon paft, ou pour auoir trop mangé, ou pour eftre trop graffe, il faut luy coudre les plumes de fa queuë, afin qu'elle ne les puiffe efpanouyr, ne voller d'icelles: ou bien luy plumer le tour du fondement, en forte qu'il apparoiffe, & lors craignant la froidure de l'air, ne tafchera à voller fi haut. Mais ayant la queuë coufuë, faut doubter les autres Aigles, car alors elle ne les pourroit euiter. Quand l'Aigle tournoye fur fon maiftre en volant, fans s'efloigner, c'eft figne qu'elle ne fuyra point. On dit qu'vne Aigle peut arrefter vn Loup, & le prendre auec l'aide des chiens, & qu'on l'a veu. Cefte Aigle fait communément fon nid au cofté de quelque roche precipiteufe, à la fommité d'vne haute montagne, combien qu'elle le face auffi fur les hauts arbres des forefts. L'on dit que les payfans qui fçauent le nid d'vne Aigle, voulans defnicher les petits, fe font bien armer la tefte, de peur que l'Aigle ne leur face mal : & s'ils luy en oftent vn de fes petits, & le tiennent lié à quelque arbre aupres du nid, iceluy appellera fa mere, laquelle l'ayant trouué, luy apportera tant à manger, que celuy qui l'aura attachée trouuera affez de gibbier tous les iours pour luy & fix autres : car la mere luy apporte Lieures, Connils, Oyes, & autres telles viandes. L'Aigle ne fe paift communément pres de fon nid, ains s'en va pouruoir au loing. Et s'il luy eft refté de la chair du iour precedent, elle la referue, afin que fi le mauuais temps l'empefchoit de voller, elle ait affez de viande pour le iour enfuiuant. Vne Aigle ne change point fon aire durãt fa vie, ains retourne à vn mefme nid par chacun an. Et a l'on obferué pour cela, que l'Aigle eft de longue vie, & deuenant vieille, fon bec s'allonge tant qu'il deuient fi crochu, qu'il l'empefche de manger : tellement qu'elle en meurt, non pas de maladie ou d'extremité de vieilleffe, mais pour ne pouuoir plus vfer de fon bec, qui luy eft fi fort acreu. L'Aigle mene guerre auec le petit Roitelet, mais ce qui en eft, felon Ariftote, eft fon feul nom : car à caufe qu'on l'appelle Roy des oifeaux, lequel tiltre l'Aigle luy veut ofter. Encore y a vne autre forte de petit oifeau, qu'Ariftote à nommé Sitta, & les François vn Grimpreau, qui luy fait de grands outrages, car lors qu'il fent l'Aigle abfente, il luy caffe fes œufs. Quand

OISEAVX DE PROYE.

nous auons dit cy dessus, que l'Aigle Royal est de couleur fauue, pour fauue couleur entendons comme est celle du poil de Cerf. Et combien qu'Aristote la nomme Chrysaëtos, qui est à dire Aigle dorée, il ne faut pourtant entendre que sa couleur soit tant dorée, mais est plus rousse que d'autres especes. Les Peintres & statuaires Romains la desguisent en leurs pourtraicts, mais chacun sçait qu'elle est autrement. Les Aigles, tant fauues que noires, sont escorchees comme les Vautours, & enuoyees aux Peletiers de France, auec leurs ailles, testes, & pieds, de telles couleurs qu'auons dict.

De l'Aigle noire.

Ous auons dit qu'il y a seulement de deux sortes d'Aigles, qui seruent à la Fauconnerie, qui sont la fauue (de laquelle auons parlé) & la noire, qu'il nous faut descrire. Aristote nomme l'Aigle noire, Melauratus, & Lagophonos, parce qu'elle prend les Lieures, que les Latins ont nommee Pulla, Fulua, Leporaria, & aussi Valeria: qui ne se peut toutesfois bonnement distinguer, car ceste noire est plus petite que l'Aigle Royal, qui est la fauue, que le Milan noir au Royal. Pline a mis ceste Aigle noire au premier ordre des Aigles, comme s'il l'eust voulu preferer à toutes autres especes. Aristote ne l'a mise qu'au tiers ordre: toutesfois en a dict de grandes loüanges. Ceste noire, dit il, estant de moindre corpulence que les autres, est de plus grande vertu. D'auantage il dict que les Aigles volent haut pour voir de plus loing: & pour-ce qu'elles voyent si clair, les hommes ont dit qu'elles sont seules entre les oiseaux qui sont participans de diuinité. Et aussi pour la crainte que l'Aigle a des eschauguettes, elle deualle non tout à vn coup contre terre, mais petit à petit: & ayant aduisé le Lieure courant, ne le prent incontinent à la montaigne, mais sçait bien temporiser & attendre qu'il soit en belle pleine: & l'ayant pris, ne l'emporte incontinent, mais fait premierement experience de sa pesanteur, & de là l'ayant enleué, elle l'emporte.

Dd ij

RECVEIL DES

Du grand Vautour cendré.

IL y a deux especes de Vautours : à sçauoir, de cendrez ou noirs, & de bruns ou blancheastres. Premierement parlerons du cendré, qui est plus grand que le brun, car le cendré est le plus grand oiseau de rapine qu'on trouue : estans les femelles plus grandes que les masles, comme quasi de tous les oiseaux de proye. Les Grecs appellent le Vautour Gyps, & les Latins Vultur. C'est vn oiseau passager en Egypte, cogneu plustost par sa peau qu'autrement, parce que les pelletiers ont coustume d'en faire des pellisses pour mettre sur l'estomach. Les autres oiseaux de rapine sont differens aux Vautours, pource qu'ils ont le dessous des aisles tout

OISEAVX DE PROYE.

nud fans plumettes, mais les Vautours font couuert de fin dumet. Leur peau eft quafi auffi efpoiffe que celle d'vn Cheureau: & mefmement l'on trouue vn endroit au deffus de leur gorge, de la largeur d'vne paume, ou la plume eft rougeaftre, femblable au poil d'vn Veau: car telle plume n'a point fes tuiaux formez, non plus qu'aux deux coftez du collet, & au deffus du ply des aifles: auquel endroit le dumet eft fi blāc, qu'il en eft luyfant, & delié comme foye. Les Vautours ont cela de particulier, que leurs iambes font couuertes de poils, chofes qui n'auient à aucune efpece des Aigles, ne oifeaux de rapine.

Du moyen Vautour, brun & blancheaftre.

LE Vautour brun ou blancheaftre eft different du noir ou cendré, à ce qu'il eft quelque peu moindre que le noir: aiant le plumage de fon col, du dos, le deffous du ventre, & tout le corps de couleur fauue ou brune: mais les groffes plumes des aifles & de la queuë font de la mefme couleur du noir ou cendré: qui faict penfer à aucuns qu'il n'y a difference entre eux que du mafle à la femelle: mais on les voit fouuent chez les grans Seigneurs, auffi communs les vns que les autres. Toutes deux ont la queuë courte, au regard de la grandeur des aifles: qui n'eft de la nature des autres oifeaux de rapine: mais de celle des Pic-verds, car on la leur trouue toufiours heriffee par les bouts, qui eft figne qu'ils la frottent contre les rochers, où ils demeurent. Toutesfois les bruns ou blancs font plus rares à voir que les noirs ou cendrez, auffi ont cela de particulier, que les plumes de deffus la tefte font affez courtes, au regard de celles des Aigles: qui a efté caufe que quelques-vns les ont trouuez chauues combiē qu'ils ne le font pas. Le Vautour, cendré ou noir, & le brun ou blanc, ont les iambes courtes, toutes couuertes de plumes iufques au deffus des doigts: qui eft vne enfeigne entre tous oyfeaux de rapine, qui conuient à eux feuls, & qu'on ne trouue en nul autre oifeau ayant l'ongle crochu, hors mis aux oifeaux de nuict. Pour difcerner le brun d'auec le cendré, il faut noter que le brun à les plumes du col fort eftroittes & longues (comme celles qui pendent au col des Coqs, & Eftourneaux) au regard de celles de deffus le dos, des coftez, & des coings du ply des aifles, qui font petites & largettes en maniere d'efcailles: mais celles qui font deffous l'eftomach, comme auffi celles de defsus le dos, & les autres qui couurent la racine de la queuë, font

Dd iij

rousses, aux roux: & au noir, noires: mais en tous deux sont larges. A cause de leur grosseur, ils ne peuuent voler de terre sans aduantage. On les voit rarement par les plaines d'Italie, Allemaigne & France, sinon en yuer, qu'on les voit voler en tous lieux: car alors ils laissent les sommitez des hautes montagnes, euitans la grande froidure, & pasent outre la mer és regions chaudes. Les Vautours ne font communement que deux ou trois petits, mais il y a grande difficulté à les desnicher: car le plus souuent ils font leur nid au costé de quelque falaise, en lieu precipiteux, & de difficile accez. On les peut nourrir de tripailles, charongnes, & vuidanges de bestes: aussi l'on dict à ceste cause, qu'ils suiuent les champs pour en manger les vuidanges des bestes qu'on y tuë, & les corps mots, dont aucuns ont dit qu'ils presageoient vn grand meurtre, & vne grande occision en vne armee.

Des Faucons.

Vous auez entendu que tout ainsi comme les anciens ont voulu que le Sacre que les Grecs nommoient Hierax, & les Latins Accipiter, fust le terme principal, dessoubs lequel sont comprins toutes autres especes d'oiseaux de proye: semblablement les François de nostre temps, ont fait que le Faucon seroit le principal en son genre: voulans que le Sacre, Gerfaut, Autour, & tels autres tinsent aussi le surnom de Faucon: car nommans les vns Faucons de leurre, ils mettent le Faucon Gentil au premier lieu, & apres le Faucon Pelerin, le Faucon de Tartarie, le Faucon de Barbarie, le Faucon Gerfaut, le Faucon Sacre, le Faucon Lanier, le Faucon Thunician, ou Punicien: qui sont huit especes d'oiseaux de proye congneus d'vn chacun, & familiers en France. Dont en y a quatre qui volent de poing, & prennent de randon, qui sont l'Autour, l'Esperuier le Gerfaut, & l'Emerillon: & quatre qui volent haut, qui sont le Faucon, le Lanier, le Sacre, & Hobreau. Les vns sont retirez & rappellez de leur vol en leur presentant le poing: les autres en leur presentant le leurre, c'est à dire vn instrument qui est en façon de deux aisles d'oiseau accouplees ensemble pendu à vne lesse, & vn esteuf ou crochet de corne au bout: & les oiseaux sont attirez par ce leurre, qu'ils pensent estre vne poulle viue. Les vns ne commencent la chasse, mais commencée par les chasseurs, l'acheuent. Desquels nous traicterons l'vn apres l'autre, & par ordre. Et ces oiseaux ne semblent estre differends ensem-

OISEAVX DE PROYE. 108

ble, sinon qu'ils ne vollent indifferemment tous oiseaux: mais vn chacun d'eux s'attache à l'oiseau, à la chasse duquel il est adonné.

Du Gerfaut.

IL ne se trouue point de Gerfaut sinon és mains des Fauconniers des grands Seigneurs, & est vn oiseau bien rare à voir: il est de grande corpulence, de façon qu'aucuns ont pensé que ce fust vne espece d'Aigle. Il est bon à tous oiseaux, car il est hardy, & ne refuse iamais rien: toutesfois il est plus difficile à appriuoiser & leurrer que nul autre oiseau de proye, d'autant qu'il est tant hazart & bizarre, que s'il n'a la main dou-

ce, & le maiſtre debonnaire, qui le traicte amiablement, il ne s'appri-
uoiſera iamais. Il eſt fort bel oiſeau, & ſpecialement quand il a mué: &
apres l'Aigle c'eſt l'oiſeau de plus grande vigueur que nul autre que
nous ayons. Le Gerfaut ſe tient aſſis ſur le poing, auſſi eſt de longue
corpulence, ayant le bec, les iambes & pieds de couleur bleuë, & les
griffes moult ouuertes, & longs doigts. Il eſt ſi hardy qu'il ſe hazarde
contre l'Aigle. Nous ne le verrions point s'il ne nous eſtoit apporté
d'eſtrange pays: & dit-on qu'il vient de la partie de Ruſſie, où il fait ſon
aire, & qu'il ne hante point ny Italie ny France, & qu'il eſt oiſeau paſſa-
ger en Allemagne, tant en la haute qu'en la baſſe: où les habitans le
prennent en la maniere des Faucons Pelerins, & de là le nous apportét
en France, autrement nous n'en aurions aucun. Et ſi on en apporte
quelqu'vn de par deça, il eſt communément vendu vingt ou trente
eſcus. C'eſt oiſeau eſt bon à tous vols, car il ne refuſe iamais rien, & ſi
eſt ouurier de prendre les oiſeaux de riuiere: car il les laſſe tant, qu'à la
fin ſont contraints de ſe rendre, ne pouuans plus faire le plongeon.
Aucuns tiennent que c'eſt Plangos & Morphnos des Grecs, & Ana-
taria des Autheurs Latins.

Du Sacre, & ſon Sacret.

LE Sacre eſt de plus laid pennage qu'autre oiſeau de
Fauconnerie: car il eſt de la couleur cóme entre roux
& enfumé, ſemblable au Milan. Il eſt court empieté,
ayant les iambes & les doigts bleuz, reſſemblant en ce
quelque choſe au Lanier. Il ſeroit quaſi pareil au Fau-
con en grandeur, n'eſtoit qu'il eſt compaſſé plus rond.
Il eſt oiſeau de moult hardy courage, comparé en force au Faucon
Pelerin: auſſi eſt oiſeau de paſſage, & eſt rare de trouuer homme qui
ſe puiſſe vanter & dire d'auoir onc veu l'endroit où il fait ſes petits.
Il y a quelques Fauconniers qui ſont d'opinion qu'il vient de Tar-
tarie, & Ruſſie, & de deuers la Mer majeur, & que faiſant ſon chemin
pour aller viure certaine partie de l'an vers la partie du Midy, eſt prins
au paſſage par des Fauconniers, qui les aguettent en diuerſes Iſles de
la Mer Egee, Rhodes, Carpento, Cypre, Candie. Le Sacre eſt oiſeau
propre pour le Milan: toutesfois on le peut auſſi dreſſer pour le gib-
bier, & pour campaigne, à prendre Oyes ſauuages, Phaiſans, Perdrix
& à toutes autres manieres de gibbier. Les grands Seigneurs qui veu-
lent

lent auoir le plaisir du vol du Milan, le font combattre au Sacre: & pour le faire descendre(parce qu'il est coustumier de se tenir l'Esté, & sur le Midy, au plus haut du iour, fort haut en l'air, pour prendre la fraischeur qui est à la moyenne region de l'air) font tousiours porter vn Duc sur le poing d'vn Fauconnier, à qui ils pendent vne queuë de Renard au pied: & le laissant voler en quelque plaine, donne soudainement vouloir au Milan de descendre: car quand le Milan auise le Duc, incontinent il descend à terre, & se tient ioignant luy, ne luy demandant autre chose sinon de le regarder, esmerueillé de sa forme. Alors on lasche le Sacre sur luy, mais se sentant leger, espere le gaigner a vo-

Ee

ler: parquoy il monte foudainement contremont en tournoyant, le plus haut qu'il peut: & là le combat eft plaifant à voir, principalement fi c'eft fur plaine fans arbres, & que le temps foit clair, & fans vent: car on les verra & Sacre & Milan monter fi haut qu'on les pert tous deux de veuë: Mais rien ne fert au Milan, car le Sacre le rend vaincu, l'amenant contre terre à force de coups qu'il luy donne par deffus. Sans le vol du Milan on ne verroit aucun Duc, d'autāt qu'ils hantent tant feulement en pays de montagne, où ils font leur aire, quelquesfois dans les rochers, & és pertuis des hautes tours. On fait voler au Sacre deux fortes de Milans, c'eft à fçauoir le Milan Royal, & le Milan noir, qui donne plus d'affaire aux oifeaux que le Royal: car il eft plus agile, & de moindre corpulence. Aucuns tiennent qu'entre les oifeaux de proye que le Sacre eft le plus vaillant, plus fort que l'Aigle, ayant les ongles plus fermes & forts, la tefte groffe, & le bec fort long: toutesfois il n'eft pas fi pefant que l'Aigle, & n'a pas les aifles fi grandes, & fi le Sacre va toufiours en haut, ayant feul entre les oifeaux de rapine la queuë fort longue. Nous appellons le Tiercelet du Sacre, vn Sacret, qui eft le mafle, & le Sacre fa femelle: entre lefquels il n'y a autre difference finon du grand au petit: car communément aux oifeaux de rapine les mafles font plus petits que les femelles. Aucuns difent que le Sacre a efté nómé en Grec Triorchis, pource qu'il a trois tefticules, felon Ariftote, & fon Sacret, Hypotriorchis: en Latin Buteo, & fon Sacret, Subuteo.

De l'Autour femelle, & de fon Tiercelet mafle.

Vcuns ont penfé que l'Autour fuft du genre des Vautours, à caufe de l'affinité de ces deux noms. Les autres tiennent que l'Autour & l'Efperuier ne font differens qu'en grandeur: mais nous de dirons l'Autour à part, laiffant difputer les fçauans Fauconniers.
L'Autour eft plus prifé que fon Tiercelet: car les mafles des oifeaux de rapine mōftrent à l'œil en plufieurs efpeces euidéte diftinction de leur femelle: auffi cognoift on l'Autour pour femelle, qui eft beaucoup pl^9 grande que fon Tiercelet. Les Fauconniers en mettent encores vne autre efpece, qu'ils nomment demy-Autour, comme moyen entre l'Autour & fon Tiercelet, tous deux font plus hauts eniambez que les Gerfauts & Faucons. Ils font oifeaux de poing au contraire des deffufdits, qui font de leurre. La femelle rapporte moult à la couleur de

OISEAVX DE PROYE.

l'Aigle. Et faisant comparaison du grand au petit, ils ont le col plus long que l'Aigle, & sont encores plus madrez, de rousses taches, ayans principalement le champs de la madrure roux. Ceux qu'on nous apporte d'Armenie, au recit des Fauconniers, & de Perse, sont les meilleurs apres ceux de Grece, & en dernier lieu sont ceux d'Afrique. Celuy d'Armenie a les yeux verds, fort different des autres Autours, & a les pieds blancs comme aucuns Faucons Pelerins, bon pour les grands oiseaux. Celuy de Perse est gros, bien emplumé les yeux clairs, concauez & enfoncez, sourcils pēdans. Les autres qui sont de Sclauonie, sont bons à toute vollerie, grands, hardis, & beaux de pennes: ils ont la langue noire, & les narines grādes. Celuy de Grece a grāde teste

gros col, & beaucoup de plumes. Il y a des Autours que les Italiens appellent Alpifani, defquels ils vfent fort en Lombardie, & en la Trufcane, & en la poüille, qui font plus gros que longs, fiers & hardis. Celuy d'Affrique a les yeux, & le dos noir, quand il eft ieune: & quand il muë les yeux luy deuiennent rouges. Ceux de Sardaigne ne femblent point auffi les autres: ils ont les pennes brunes, fort petits, les pieds velus, coüars, & peu hardis. Mais les noftres que nos Fauconniers ont pour le iourd'huy, font principalement venus d'Alemaigne, ayant le tour des yeux, & celle partie du bec qui touche la tefte, comme auffi les pieds, & les iambes, de couleur iaune, au contraire du Gerfaut qui les a bleuës. Leur queuë eft bien fort madree de taches larges & obliques: parties noires, parties grifes: comme auffi les plumes de deffus le col & de la tefte, font plus rouffettes, & bien marquetées de noir: mais celles des cuiffes, & de deffoubs le ventre, font autrement tachées: car n'eftans fi fauues, ont les taches rondes, telles qu'on voit à l'extremité de la queuë d'vn Paó. Les Autours d'Alemaigne ne font gueres beaux combien qu'ils foient gráds, de pennes rouffes, peu hardis. Il s'en trouue aucuns qui font bons auant la muë, qui apres auoir mué ne vallent plus rien. L'on en prent moult grande quantité en la foreft d'Ardenne, & en plufieurs lieux d'Alemaigne. La bonne forme d'Autour, eft d'auoir la tefte petite, face longue, eftroicte comme le Vautour, & le gofier large, & qu'il reffemble à l'Aigle, fes yeux grands, profans, & en iceux vne rondeur noire: narilles, oreilles, crouppe, & pieds larges, col long, groffe poiétrine, chair dure, cuiffes longues, charnues, & diftantes. Les os des iambes & des genoux doiuent eftre fors, les ongles gros & longs. Et dés le fondement iufques à la poiétrine doit eftre cóme en vne rondeur de croiffant. Les plumes des cuiffes, vers la queuë, doiuët eftre larges, & peu rouffes, & molles. La couleur de deffoubs la queuë doit eftre comme celle qui eft à la poiétrine. La couleur de l'extremité des plumes de la queuë, doit eftre noire en la parties des lignes. Des couleurs la meilleure eft rouge, tendant au noir, ou au gris clair. La mauuaife forme d'Autour, tant en petits qu'en grands, & eft quand ils ont la tefte grande, le col court, les plumes du col meflees, fort emplumez, charnus & mols: cuiffes courtes & grefles, iambes lógues, doigts courts, couleur tannee, tendant à noir, afpre foubs les pieds. Combien qu'ayans obferué les Vautours, & autres oifeaux de proye, leur auons trouué les iambes, pieds, & bec blefmes: és autres, bleuz, & és autres, d'autre couleur, felô leur aage & muë. Les Grecs ont appellé l'Autour, Afterias Hierax, les Latins, a Accipiter Stellaris, les Italiens Aftures.

OISEAVX DE PROYE.

De l'Eſperuier, ou Eſparuier, femelle, & de ſon Mouchet maſle.

PArce que ſelon aucuns, l'Eſperuier & l'Autour ne different qu'en grandeur, ie mets icy l'Eſperuier apres l'Autour. Il y a de deux ſortes d'Eſperuiers, de niais & de ramages: qu'ó appriuoiſe, les tenant bien longuement & ſouuẽt ſur la main & principalement à l'aube du iour. On leur donne à manger deux fois le iour, ou vne fois, principalement quand le lendemain on les veut faire voller: car alors l'Eſperuier doit eſtre bien affamé, afin qu'il volle pluſtoſt apres ſa proye. Sa nourriture doit eſtre de bonne chairs, ſpecialement d'oiſeaux, & de mouton, afin qu'il ſoit bien gras. L'Eſperuier eſt facile à laiſſer ſon maiſtre: & pour obuier à ce, faut que le maiſtre

garde de le blesser, & ne luy contredire, car il est desdaigneux. Quand il ira voller, il ne le doit point laisser aller trop loing: d'autant que quãd il ne peut attraper l'oiseau qu'il volle, il s'en va par indignatiõ, & monte sur vn arbre, sans vouloir retourner à son maistre: qui ne le doit trauailler outre mesure, mais se doit contenter de ce qu'il pourra prẽdre, & luy donner de sa proye à manger, afin qu'il sente ce que sa proye luy a valu, & qu'il soit excité de volontiers voler. Les oiseaux que l'Esperuier prend, sont Perdrix, Cailles, Estourneaux, Merles, & autres semblables. Quelque part qu'il y ait des Pinssons, & que l'Esperuier passe, on les oira crier à haute voix, & se le signifier de l'vn à l'autre : car entre les petits oiseaux, les Esperuiers ayment à manger les Pinssons. Mais c'est que les Pinssons descendans l'hyuer és plaines, & volans à grandes troupes, se donnent pour pasture aux Esperuiers: lesquels il nous semble qu'ils ne partent aucunement de nos contrées.

Les Fauconnniers nõment diuersement les Esperuiers, selon diuers accidens: car ceux qui sont muez de bois, & ne tiennent point du fort, sont nommez ramages : les autres qui ne sont muez, & qui sont nouuellement sortis du nid, & ont esté quelque peu à eux, sont nommez Niais. De telle sorte fait bon choisir pour apprendre : car ce sont ceux qu'il fait le mieux apprester pour s'en seruir, comme aussi est de ceux qu'on surnomme Branchers: sçauoir est qui ne sont encores muez, & qui n'ont point fait d'aire, & n'ont iamais nourry de petits.

Les Esperuiers, comme aussi tous oiseaux de rapine, sont couuers de diuerses pennes selon leur aages, & aussi sont differents selon leurs tailles. Il y en a qui sont couuers de menuës plumes blanches trauersaines : les autres sont couuers de grosses plumes les Fauconiers les appellent mauuaises. L'Esperuier meilleur pour la Fauconnerie est celuy qui a la teste rondette par le dessus, & le bec assez gros, les yeux vn peu cauez, & les cercles d'entour la prunelle de l'œil, de couleur entre vert & blanc le col long & grosset, grosses espaules, & vn peu bossuës. Doit aussi estre vn peu ouuert à l'endroit des reims, & affilé par deuers la queuë. Ses aisles soient assises en auallant le long du corps, si que le bout s'appuye sur la queuë, laquelle il doit auoir non trop longue, garnie de bonnes pennes & larges. Aussi faut que ses iambes soient plattes & courtes, & les pieds longs & deliez, la couleur entre verte & blanche, les ongles poignans bien noirs & deliez. Quand les plumes trauersaines d'vn Esperuier sont grosses, vermeilles & bien colorées, & les

OISEAVX DE PROYE.

nouées groſſes, & que celles de la poitrine enſuiuent bon ordre, & que le breuil ſoit meſlé de meſme trauerſaine, ainſi que le corps, & les ſourcils ſoient blancs, vn peu meſlez de vermeil, qui prennent le tour iuſques derriere la teſte, & ayant les pennes larges, & ſoit touſiours familleux, ſera entre tous autres de bonne eſlite.

Il y a des Eſperuiers appellez en Italien di Ventimiglia, fort grands: ayans treze pennes en la queuë. Il en y a de Sclauonie, qui ont les pennes de la poitrine noires. D'autres ſont appellez Galabriens, qui ſont moyens & fort hardis. Autres ſont qui viennent de Corſe, ayans les pennes brunes. Ceux qui demeurent en Alemagne, ſont petits, & non trop bons. A Veronne & à Vincence s'en trouuent de moyés en grandeur. Ceux que les Italiens appellent di Sabbia, ont les pennes rouſſes, & les taches dores comme vne Tourtre.

Les Eſperuiers ne tiennent leurs perches ſi conſtamment comme font les Faucons: parquoy on ne les prend ſi ſouuent aux lacets. On les trouue volontiers perchez en temps d'hyuer aux bois de haute fuſtaye ſur vn arbre greſle, en lieu où il y a abry le long de quelque haye, plus toſt qu'en vn bien gros arbre en vne haute foreſt. Et vient à la perche enuiron ſoleil couchant, volant principalement contre le vent. L'Eſperuier eſt de moyenne corpulence entre les oiſeaux de proye, mais ſon maſle eſt de moindre ſtature. Il y a ſi peu de difference entre l'Eſperuier & ſon maſle, qu'on n'y cognoiſt que la grandeur qui les puiſſe diſtinguer. Son maſle de nom propre François eſt appellé vn Mouchet. Et pource qu'il n'eſt hardy, & de franc courage, l'on n'a pas ſouuent accouſtumé de le nourrir pour s'en ſeruir à la Fauconnerie. La deſcription des couleurs du Mouchet conuient à celle de l'Eſperuier, à ceſte cauſe les auons mis enſemble. L'Eſperuier comme auſſi le Mouchet, ont le deſſus de la teſte couuert de plumes brunes, mais la racine eſt blanche. Quelques plumes de celle partie des aiſles qui touchent le dos, ſont marquees de taches rondes & blanches. Les plumes qui couurent le dos, & les aiſles ne luy apparoiſſent madrées ſinon qu'on les regarde par le dedans, qui ſont principalement merquees par le trauers. Les petites plumes qui ont entour les plis des aiſles, & au coſté de l'eſtomach ſont rouſſettes, comme auſſi ſont celles qui ſont deſſoubs le ventre, qui luy apparoiſſent fort moucheteës par le trauers, ayant cela de particulier, que les coſtez en ſont noirs. Aucuns diſent que noſtre Eſperuier eſt le meſme

oiseau de proye que les Grecs appelloient Percus Spizias, parce qu'il mange les Pinçons, & en Latin, Fringillarius, & en Italien, Sparuiero.

Des Faucons.

Vous pouuez entendre que la Fauconnerie est dediée pour le plaisir des grands Seigneurs, & principalement de nostre France: les estrangers estans aduertis de leur profit, s'estudient de prendre diuerses sortes de Faucons, & nous les apporter: qui a esté cause que nous en auons rencontré que les Grecs, ny les Latins n'auoient point veu, & ainsi ne leur ont donné aucun nom, parce qu'ils n'auoient l'vsage de les aduire au leurre, & par consequent n'estoient point maniez des hommes de ville. Et à cause que le Faucon

sur

sur tous les oiseaux de proye, est le meilleur pour la vollerie, to9 les autres oiseaux de proye ont esté appellez Faucons, comme dessus a esté dit : car le Sacre, Gerfaut, Autour, & tels autres, tiennent le nom de Faucon. Or maintenant nous entendons parler du Faucon en particulier, c'est à dire de celuy qui a baillé le nom à tous les oiseaux de proye. Les Faucons sont bié d'autre genre que les Aigles, car les Aigles à grād peine, encores qu'on mette long temps à les leurrer se peuuent accoustumer à la vollerie. Mais les Faucons encores qu'ils soient sauuages, n'ayans iamais esté leurrez, de nature ils giboiët : car voyans des hommes & des chiens de chasse, ils se mettent auec eux pour leur ayder, frappans aucunesfois les oiseaux qu'on vouloit prendre, l'autrefois les espouuantans : s'associans auec les hommes & les chiens pour auoir part au butin. Les Faucons qui sont de mesme genre & espece, prennēt grande difference entr'eux, & sont appellez par diuers noms, selon le temps qu'on les commence à nourrir, selon les lieux où ils hantent, & selon les pays dont ils viennēt. Nous les distinguons en muez de bois, en sors, en niards, ou niais, en grands moyens, & petits, qui sont tous de diuerses tailles, & ont diuerses pennes, selon diuers pays, aussi sont de diuers pris, selon diuerses loüanges de bōté. Le Faucon niard, ou niais, est celuy qu'on prend au nid : & ceux-cy, le plus souuent, sont grands criards, & fascheux à nourrir & entretenir. Le Faucon sor, est celuy qui est prins depuis Septembre, iusques en Nouembre, ceux-cy sont les meilleurs de ce genre, car estans petits, ils sont aisez à s'appriuoiser, & estans desia forts, & la saison en laquelle ils sont prins temperée, apprennent plus facilement : ceux qui sont prins és quatre mois subsequens, combien qu'ils soient fort beaux, si sont-ils maladifs, & fascheux à entretenir. Et ceux qui sont prins apres ce temps, combien qu'ils soient forts, sont toutesfois trōpeurs & cauts : par ce qu'ils sont deuenus grāds en liberté, qui est la cause qu'en ayant encore memoire, facilement ils se destournent de ce qu'on leur a apprins & enseigné. Les Faucons sauuages, qu'on a cogneu hanter és lieux marescageux, & se paistre d'oiseaux de riuiere, sont surnōmez Riuereux : les autres qui se nourrissent de Merles, Estourneaux, Corneilles, & Mauuis, sont nommez Champestres. Il en y a aussi qu'on nomme Faucons apprins de repaire. Il en y a d'autres qui sont appellez passants. Les autres sont nommez estrangers, parce qu'ils viennent de loingtain pays. Puis encores on appelle les Faucons par ces appellations, selon la bonté & le pays dont ils viennent, où ils sont prins : car il y a le Faucon Gentil, le Pelerin, le

E f

RECVEIL DES
Tartaret de Barbarie, & le Tunicien ou Punicien.

Du Faucon Gentil.

L faut entendre qu'entre les Faucons, les Fauconniers loüent celuy qu'on nomme le Gentil pour estre bon Heronnier, & à toutes manieres d'oiseaux de riuiere, tant dessus que dessous, comme à Roupeaux qui ressemblent à vn Heron, aux Espluchebans, aux Poches, & aux Garsottes : & aussi que c'est le plus hardy & vaillant de tous les Faucons. Si ce Gentil est prins niais, on le peut mettre à la Gruë : car s'il n'y estoit faict de niais, il n'en seroit si hardy : pour ce que n'ayant iamais rien cogneu, le laissant premierement sur la Gruë, il en sera trouué plus vaillant.

Du Faucon Pelerin.

E Faucon Pelerin est ainsi appellé par ce qu'il fait de longs chemins & voyages, & passe de pays en autre, qui est la saison d'Automne, en laquelle saison il est prins. Les autres disent qu'ils sont prins depuis Iuin iusques en Aoust : & qu'à cause de la chaleur ils sont difficiles à auier & à leurrer. Les signes pour cognoistre le vray Pelerin, sont qu'il a le bec gros & azuré, & depuis le bec iusques à l'oreille roux & noir, & la teste pigeassée de blanc ou roux, les pennes grandes, & semblables à la Tourtre, ayant la poictrine large, les pieds grands & azurez ou blācs, les iambes courtes & grosses. Cet oiseau Pelerin est de sa propre nature franc à tout faire, & n'y en a point entre tous les oiseaux de proye de plus commun. On le leurre pour la Gruë, pour l'oiseau de Paradis, qui est plus petit que la Gruë, pour les Rouppeaux, pour les Poches, Garsottes, Oustardes, Oliues, Faisans, Perdrix, Oyes sauuages, & toute autre maniere de gibier. Le Faucon Pelerin est plus petit que tous les autres Faucons, ayant les aisles & les cuisses longues, les iambes & la queüe petite, la teste fort grosse : les meilleurs sont ceux qui ont le bec de couleur bleuë. Les Faucons Pelerins qu'on apporte de Cypre, qu'ō cognoist à ce qu'ils sont de petite corpulence, ayans leurs plumes rousses sont plus hardis que les autres. L'on pense que ceux de Sardaigne

OISEAVX DE PROYE.

font moult semblables aux Cypriens, & que tels Faucons sont fort bős Gruyers, & Heronniers, & assaillent hardiment les Cygnes.

Du Faucon Tartarot, ou de Tartarie, ou Barbarie.

Ous nommons le Faucon Tartarot Faucon de Tartarie, & aussi Faucon de Barbarie: car on le prend lors qu'il passe de Tartarie en Barbarie: estant passager comme le Pelerin, toutesfois de plus grãde corpulence, roux dessus les aisles, & moult empieté de longs doigts. Quelques vns ont opinion que tels Faucons sont especes de Pelerins, & où il y a peu de difference. Quoy qu'il en soit, c'est vn oiseau bien vollant, & qui assaut hardiment toutes manieres d'oiseaux de riuiere. Aussi le peut-on mettre à voller tous ceux que nous auons nommez du Pelerin. De tous deux peut-on voller pour tout le mois de May & de Iuin, car ils sont tardifs à leur muër: mais quand ils ont commencé à despoüiller leurs plumes, ils n'arrestent à estre muëz. Les Nobles qui habitent és isles de Cypre, Rhodes, & Candie vsent desdits Faucons Tartares ou Barbares, plus volontiers que de ceux qui se trouuent niais en leur pays.

Du Faucon Tunicien, ou Punicien.

E Faucon Tunicien pourroit aussi estre appellé Punicien: car ce que nous lisons de la guerre Punique contre les Carthaginois, estoit contre les habitans, où est maintenant située Tunis. Ce Faucon Tunicien est moult grand, approchant de la nature du Lanier, aussi est-il de tel pennage, & de tels pieds, mais il est plus petit, & de plus long vol, mieux croisé: & a grosse teste & ronde. Il est appellé Tunicien, pource que l'on l'apporte du pays de Barbarie, car il fait son haire ne plus ne moins que le Lanier en France. Aussi est apporté par ceux de Tunis, qui est la maistresse ville du pays. Il est fort bon pour riuiere, & bien montant sur aisle, & aussi pour les chãps, à la maniere du Lanier: mais il est rarement apporté de pardeça. Il y a vn Faucõ qu'on appelle Montain, ou Montagner, qui a cela de propre qu'il regarde souuent ses pieds: & si est fort despit, comme sont communément tous les oiseaux de proye: car à peine le Fauconnier le peut r'auoir, & ne peut reuenir à luy s'il a perdu sa proye.

Ff ij

Du Tiercelet de Faucon.

Nous disons que le Tiercelet est prononcé suiuant l'etymologie d'vn tiers: & possible que le Tiercelet gaigne ceste appellation Françoise de sa petitesse. Aucuns disent que les Latins, à ceste cause, l'ont nommé Pomilio. Les Tiercelets des autres oiseaux de proye sont autrement nommez: car celuy de l'Esperuier est nommé Mouchet, celuy du Lanier, Laneret, & du Sacre, Sacret. Le Tiercelet de Faucon est donc le masle du Faucon, estant de moindre corsage que le Faucon (comme sont quasi tous les masles des oiseaux de proye) & luy est si semblable qu'il ne differe qu'en grandeur, ayant les plumes beaucoup madrées, duquel la teste est fort noire: aussi il a les yeux noirs, & est cendré par le dos, & dessus la queuë, qui toutesfois est madrée, comme aussi sont les plumes des aisles, desquelles le bout est noir. Il en y a six entieres, qui luy sortent dehors, comme au Faucon: car la septiesme, qui est la derniere, est petite, & se cache dessoubs les autres. Il est oiseau de leurre, comme est le Faucon, & non de poing. Ses iambes & pieds sont iaunes, & a communément la poictrine pasle. Il porte deux taches bien noires sur les plumes, és costez des yeux.

De la nourriture des Faucons, & comme il les faut choisir.

Vn autheur Grec nommé Suidas, dit que Falco est nom general à tout oiseau de proye & de rapine, comme a esté Accipiter en Latin, & en Grec, Hierax. Festus pense qu'on le nommoit Falco, à cause de ses ongles tournez en faux. Il semble qu'Aristote n'a point vsé de telle diction, mais semble que pour nostre Faucon il ait entendu nommer Accipiter Palumbarius. Et de faict les oiseleurs n'ont aucun meilleur moyen pour prendre les Faucons que des ramiers. Quoy qu'il en soit, le Faucon est le Prince des oiseaux de rapine (i'entens quant au vol) pour sa hardiesse & grand courage. Les Faucons ne doiuent estre desnichez ne mis hors de leur nid qu'ils ne soient ja grandets, & en leur perfection. Que si pluftost on les oste, il ne faut point les manier, mais faut les mettre en vn nid le plus semblable au leur qu'on pourra, & là les nourrir de chair d'Ours, & de poulets, ou autrement les aisles ne leur croissent point, & les iambes & tous leurs autres membres facilement se cassent & desnoüent. L'esle-

OISEAVX DE PROYE.

&tion des Faucons pour les meilleurs, & ceux qui sont de plus grand prix sont ceux qui ont la teste ronde, & le sommet de la teste plein, le bec court & gros, les espaules amples, les pennes des aisles subtiles, les cuisses longues, & les iambes courtes & grosses: les pieds noirs, grands & estendus. On cognoist les meilleurs & plus vaillās Faucōs, à ce qu'ils ont le col court, la teste grosse & ronde, los de la poictrine fort aigu & poinctu, les aisles longues, la queuë petite, les iambes courtes & bien amassees & neruue uses, rondes par le haut, par le bas fermes & seiches: & ont la face de couleur tachee de noir, & la peau de dessus & dessoubs les yeux qui les couure, toute noire, mais aupres des yeux y a des taches blanches & cēdrees & les yeux fort iaunes, auec la pupille noire. Faut aussi pour choisir les meilleurs Faucons, eslire les moyens, qui ne sont ne grands ne petits, comme sont ceux qu'on nomme Pelerins, qui ont esté prins sur la falaise de la mer, qui n'ont gueres sejourné au pays pour se nourrir, & qui n'ont entēdu sinon à venir. Le Faucon aussi qui a longues espaules, lōgues aisles, gisans au bout de la queuë, & que celles de la queuë monstrent grosses plumes, bien moulües, & la queuë moult longue, & qui se termine en filant, comme celle d'vn Esperuier, & que les pennes soient bien rōdes, & que le bout de la queuë ne soit blanc de plein pousse, ayant les nerfs vermeils, sera estimé & loüé entre tous les autres. Aussi doit auoir les pieds de la couleur de ceux d'vn Butord, & bien fendus, & verds, les ongles noirs, bien poinctus & trenchants & ne doit estre ne trop haut assis, re trop bas, mais que la couleur des pieds & chiere du bec soit toute vne. Cuisses grosses, & iambes courtes, plante large, molle & verde, & plumes legeres. Aussi doit auoir le bec brossie, & grosset, grandes narines & ouuertes, & doit auoir les sourcils vn peu hauts & gros, & les yeux grands & cappes, & la teste vn peu voultissee & rondette par le dessus. Et quand il est seur qu'il face vn peu de barbette dessus le bec auec sa plume. Aussi doit auoir le col long, & haute poictrine, & vn peu rondette sur les espaules à l'assembler du col, & se doit seoir large sur le poiug, peu reuers, mordant & familleux. Ses plumes blanches & colorees de vermeil, & les noüees grosses & bien vermeilles. Les sourcils & ioües blanches, colorees de plumes vermeilles, la teste grize, le dos de bize couleur, comme celuy d'vne Oye, les plumes larges & rondes, & sur tout il ne doit point estre grand, mais se doit entresuir de plumes, de pied & de bec, & doit auoir aussi l'ouure grande, & dedans l'ouure ne doit point auoir vn bout de l'escofraye.

RECVEIL DES

Les Faucons se perchent en diuerses manieres, dont y en a qui tiennent leurs perches longuemēt, & n'ont gueres accoustumé de les prendre dedans la forest, mais à l'orée du bois, dessus les branches des hauts arbres, à l'endroit où il y a meilleur abry, & où il ne vente point: ou bien s'asseoient sur les guignons des roches és hautes falaises.

Pour les appriuoiser les faut souuēt tenir sur la main, les nourrir d'aisles & cuisses de poulles moüillées en l'eau, & mettre en lieu obscur, & souuent leur presenter vn bassin plein d'eau, où ils se puissent baigner, puis apres le bain les secher au feu. On les accoustume à chasser premierement petits oiseaux, puis moyens, par apres des grands: & ne faut faillir à leur dōner curée des oiseaux qu'ils aurōt prins. Ils vollent merueilleusement tost, & montent en haut en roüant & regardant en bas: & où ils voyent la Câne, l'Oyson, la Gruë, le Heron, ils descendent cōme vne sagette, les aisles closes, droiçt à l'oiseau, pour le desrōpre à l'ongle de derriere: & s'ils faillēt à le toucher, & qu'il fuye, vollēt soudainemēt apres, & s'ils ne le peuuent attraper, perdent leur maistre. Le Faucō sur tout est propre pour voller le Heron, & tous autres oiseaux de riuiere.

Du Lanier femelle, & de son Laneret masle.

PArce que le Lanier approche de la nature du Faucon, principalement du Tunicien, & aussi est de tel pennage, & de tels pieds, & que le Lanier entre les oiseaux de Fauconnerie, prēd aussi le surnom de Faucon, car ils dient communément Faucon Lanier, nous l'auons mis apres les especes des Faucons.

Monsieur du Foüilloux, Gentilhomme autant accord & accomply qu'il s'en trouue en nostre France (auquel toute la posterité seroit receuable s'il nous vouloit mettre en lumiere sa Fauconnerie, comme il a faict heureusement sa Venerie) dit par vn petit fragmen que i'en ay veu, qui seruira d'eschantillon pour le reste, que les Faucons Laniers & autres oiseaux qui hantent les costes de France, & principalement nostre Guyenne, viennent de deux pays: les vns des pays froids, comme de la Russie, de la Prusse, de Norouargue, & autres pays circonuoisins, qui se cognoissent aux pennaches, aux pieds & à la teste. Et telle sorte d'oiseaux suiuent en ce pays de deça les Pluuiers & Vaneaux. Ils viennent de ces pays-là, à cause des grādes froidures, & des bords des Mers, qui sont gelez, & parce veulent approcher du Soleil, & mesme passent outre nostre region, pour aller en la coste d'Espagne & d'Afrique. Et quand ils retournent de leur passage, qui est en Mars, les Gruës retournent aussi pour aller aux aires. Nous cognoissons ces oiseaux aux pennages, qu'ils ont fort gastez, à cause de la salsitude de l'air marin, qu'ils

OISEAVX DE PROYE.

ont paſſé qui leur a mangé le pennage, & on les appelle à ce retour Lan-
tenaires. Les autres Faucons qui viennent d'vn autre pays, comme du
pays chaud deuers les monts Pyrenées, du coſté d'Affrique, & des mô-
tagnes de Suiſſe, ſont aiſez à cognoiſtre par les ſignes, que Dieu ay-
dant quelque iour il nous monſtrera. Le Faucon Lanier eſt ordinaire-
ment trouué faiſant ſon haire en noſtre Frâce : & pour ce qu'il s'y trou-
ue, & qu'il eſt de mœurs faciles, l'on s'en ſert communémét à tous pro-
pos. Il fait tous les ans ſon aire, tantés hauts arbres de fuſtaye, com-
me és hauts rochers, ſelon les pays où il ſe trouue. Il eſt de plus pe-
tite corpulence que le Faucon Gentil, auſſi eſt de plus beau penna-
ge que le Sacre, & principalement apres la muë, & plus court em-
pieté que nul des autres Faucons. Les Fauconniers choiſiſſent le La-

nier ayant grosse teste, les pieds bleuës & orez. Le Lanier volle tãt pour riuiere que pour les champs. Et pource qu'il n'est dangereux pour son viure, il supporte mieux grosse viande, que les autres Faucons de gentes pennes. Les marques sont infaillibles pour recognoistre le Lanier: c'est qu'il a le bec & les pieds bleuës, & les plumes de deuant meslées de noir auec le blanc, non pas trauersées comme au Faucon, mais de taches droites le long des plumes. Le Plumage du Lanier de dessus le dos, ne luy semble estre madré, non plus que par dessus les ailes & la queuë. Et si d'auenture il y a des madrures, elles sont petites, rondes & blancheastres: mais quand il estend ses ailes, & qu'on le regarde par le dessoubs, ses taches apparoissent contraires à celles des autres oyseaux de proye: car elles sont rondes & semées par dessus, comme petits deniers, nonobstant comme nous auons dit, les pennes de deuant & de dessoubs la poictrine, ont les bigarrures estendues en long sur les costez de la penne. Son col est court & grosset, & aussi son bec. Les Fauconniers voulans faire le Lanier gruyer, le mettent en vne chambre basse si obscure qu'il ne puisse voir aucune lumiere, sinon lors qu'ils luy baillent à manger, & aussi ne le tiennent sur le poing que de nuict. Et alors qu'ils sont prests de le faire voller, font feu en la chambre pour l'eschauffer, afin de le baigner en pur vin: puis l'ayant essuyé, le font repaistre de ceruelle de geline: & le portant deuant le iour, celle part où est le gibier, le iettent de loing à la Gruë, deslors qu'il commence à estre iour: s'il ne prend ce iour, il ne laissera estre bon par apres, principalement depuis la my-Iuillet, iusqu'à la fin d'Octobre. Le Lanier est femelle, son masle est nommé Laneret. Il n'est aucun oiseau qui tiene mieux sa perche: & par ce qu'il ne s'en part l'Hyuer, aucuns ont dit que c'est l'Aesalon de Pline, & aussi des Grecs.

Du Hobreau.

Nne cognoist de tous oiseaux de Fauconnerie, aucun de moindre corpulence que le Hobreau apres l'Esmerillon. Le Hobreau est oiseau de leurre, & non de poing: Aussi est-il du nombre de ceux qui vollent haut, comme le Faucon, le Lanier & le Sacre. Quand auons voulu descrire du Hobreau, le voyant conferé à vn Sacre, n'auons trouué gueres de difference, sinon en la grandeur. Il n'y a contrée où les Hobreaux ne suiuent les chasseurs: car le vray mestier du Hobreau, est de prendre sa proye de petits oiseaux en vollant. Parquoy il n'y a aucun

a Pysan

OISEAVX DE PROYE.

paifant,ou homme de baffe condition,qui ne le cognoiffe. La comparaifon des petits poiffons en l'eau,pourchaffez des plus grands,eſt conforme à celle des petits oiſeaux en l'air pourchaffez du Hobreau: car tout ainſi comme les poiffons chaffez par les Dauphins, ne ſe ſentans eſtre en ſeureté dedãs leur element,ont recours à ſe ſauuer en l'air, & ayment mieux eſtre à la mercy des Canards, & autres oiſeaux de marine,qui volent au deſſus de l'eau, que de ſe donner en proye à leur ennemy: tout ainſi les Hobreaux, aduiſans les chaſſeurs aux champs, allans chaſſer le Lieure, ou la Perdrix, accompaignent les chaſſeurs en volant par deſſus leurs teſtes, eſperans trouuer rencontre de quelque petit oiſeau,que les Chiens feront leuer. Mais comme aduient que

les Farlouses, Proyers, Concheuis, & Alouëttes ne se branchent en arbre, se trouuans sur terre à la gueule des Chiens, sont contraints de s'esleuer en l'air, par ainsi se trouuans combattus des chasseurs, & des Hobreaux, ayment mieux se donner en proye aux Chiens, ou chercher moyen de trouuer mercy entre les iambes des Cheuaux, & se laisser prendre en vie, plustost que de tõber à leur mercy. Vn Hobreau est si leger qu'il se hazarde contre vn Corbeau, & luy ose donner des coups en l'air. Il à cela de particulier, qu'ayant trouué les chasseurs, il ne les suit que certaine espace de temps, quasi comme s'il auoit ses bornes limitées: car se departant, va trouuer l'orée de son bois de haute fustaye où il se tient & perche ordinairement. Le Hobreau à le bec bleu: mais ses pieds & iambes sont iaunes. Les plumes qui sont au dessous de ses yeux, sont fort noires, tellement que cõmunément depuis le bec elles continuent de chasque costé des temples, & vont iusques derriere la teste, dont sort vne autre courte ligne noire en chasque costé du bec, qui luy descent vers les orées de la gorge. Quand au sommet de la teste il est entre noir & fauue: mais à deux taches blanches par dessus le col. Le dessous de la gorge, & les deux costez des temples sont roux sans madrures. Les plumes de dessous le ventre ont la madrure de telle façon, qu'estãs brunes par le milieu, ont quelque petite partie des bords blanchastre. Le aisles sont bien mouchetées par dessous, mais cela est que les plumes ont les taches sur les costez par interualles, ne touchant point au milieu. Tout le dos, la queuë, & les aisles apparoissent noires par dessus. Il ne porte aucunes larges tablettes sur les iãbes, sinon que commençant depuis les trois doigts, lesquels il a longs, au regard des iambes qui sont courtes. Sa queuë est fort bigarree par dessous, de taches rousses tressées, en trauers entre les noires. Les plumes (qu'on nõme les iambieres) qui couurent les cuisses, sont plus colorees d'enfumé qu'en nul autre endroict. Le voyant voller en l'air, l'on apperçoit le dessous de la queuë, & l'entre-deux des iambieres rougeastre.

Il y a vn oiseau qu'on appelle Ian le blanc, ou l'oiseau sainct Martin, & vn autre de mesme espece, qui s'appelle blanche-queuë, que volans par la campagne chassent aux Alouëttes: & s'ils en aduisent aucune, ils sont coustumiers de se ietter dessus: mais elles ont recours à se garentir en l'air, & gaigner le dessus. Mais si le Hobreau s'y trouue, c'est chose plaisante à voir: car le Hobreau, qui est beaucoup plus agile, n'arreste gueres à l'auoir deuancee. Et s'il la prend, lors ce Ian le blanc, ou l'oiseau S. Martin, l'entreprend contre le Hobreau, combien qu'il soit

OISEAVX DE PROYE. 118

plus viste, & les auons veu tomber tous deux attachez ensemble. Aucuns ont voulu dire que nostre Hobreau, est ce que les Grecs appeloient Hypotriorchis, & les Latins, Subuteo.

De l'Esmerillon, ou Emerillon.

L'Esmerillon est le plus petit oiseau de proye dont les Fauconniers se seruent. Il est de poing, & non de leurre, combien qu'à vn besoin on le puisse aussi aduire au leurre. Il est fort hardy de courage: car combien qu'il ne soit pas gueres plus gros qu'vn Merle, ou Pigeon, toutesfois il se hazarde contre la Perdrix, la Caille, & tels autres plus grands oiseaux que luy, de tel courage, qu'il les suit souuentes-fois iusques aux villes &

Gg ij

villages. Il represente si naïfuement le Faucon, qu'il ne semble differer, sinon en grandeur, car il a mesmes gestes, mesme plumage, & de mesmes mœurs, & en son endroit a mesme courage: parquoy il le faut maintenir estre aussi noble que le Faucon. Il est seul entre tous les autres oiseaux de proye, qui n'a distinction de son masle à la femelle: car l'on ne trouue point de Tiercelet à l'Esmerillon. Aucuns pensent que Lyers Hyerax en Grec, & Leuis Accipiter en latin, soit nostre Emerillon: & les oiseaux de proye, qu'Aristote nomme Leues, nous semblēt estre les Esmerillons.

Du Fau-perdrieux.

Nous mettons le Fau-perdrieux au nombre des oiseaux de rapine: lesquels n'auons gueres accoustumé de nourrir pour nous seruir à prendre les oiseaux sauuages, car ils sont moins gentils que les autres: ioinct qu'ils ne volent trop hastiuement. Si est-ce qu'en auons veu de leurrez pour la Perdrix, pour la Caille, & pour le Connin. Ils volent encores mieux que le Milan, mais moins que le Faucon, Sacre, & son Tiercelet: qui nous est assez notoire, apres les auoir veuz au vol des Sacres & Faucons, au lieu de Milan. Ils descendent au Duc comme le Milan: mais soudain qu'ils voyent qu'on lasche les Sacres pour les prendre, ils s'essayent à fuyr au loing, & non pas en haut, comme fait le Milan: parquoy leur vol est penible. Aussi le Fau-perdrieux, qui est aussi de grande force, se defend vaillamment, car il est beaucoup plus fort qu'vn Milan. Cela est cause qu'il faut pour le moins lascher quatre oiseaux pour le prendre. Il n'est pas amy du Hobreau ne de la Cerserelle, comme il appert quand l'on va à la chasse de la Caille auec les chiens que le Hobreau a accoustumé suiure, car si le Fau-perdrieux y arriue, le Hobreau est contrainct de s'en fuyr, pour euiter sa passée: car le Fau-perdrieux est oiseau qui volle assez roide pres de terre sans gueres battre pres des aisles. Mais à fin que facions mieux entendre de quelle espece d'oiseau de proye & rapine pretendons parler, nous dirons la figure & couleur. Le Fau-perdrieux est quelque peu de moindre corpulence qu'vn Milan, toutesfois plus haut eniambé, ayant le bec & les ongles moins crochus que tous autres oiseaux de rapine. Aussi il boit quand il se trouue à quelque mare: sa iambe est bien deliée & iaune, couuerte de tablettes: sa queuë est noire, comme aussi le

OISEAVX DE PROYE.

bout des aisles, mais les plumes sont tannées obscures: le dessus de sa teste, & dessoubs la gorge est blancheastre, tirant sur le rouge, comme aussi est le dessoubs du ply des aisles aux deux costez de l'estomach: les plumes qui luy couurent les ouyes sont noires: son bec ioignant la teste est de couleur plombée, mais le bout est comme noir. Ce n'est pas vn oiseau passager au pays de France, car on le trouue faisant son nid sur les sommitez des hauts arbres separez par les plaines d'Auuergne le long des clapiers, où il fait moult grands dommages sur les Connils. Il a le col bien court, au contraire de l'Autour, qui l'a long. Aucuns tiennent que le Fau-perdrieux estoit nommé par les Grecs & Latins Circos & Circus.

De tous oiseaux de proye, qui seruent à la Fauconnerie.

Vne grande partie des oiseaux de rapine, excepté les Vautours, & aussi le Coquu, ont communement les plumes de la queuë & des aisles beaucoup madrées. Tous ont l'ongle & le bec crochu, & sont presque semblables les vns aux autres: car ils ne semblent estre differents qu'en grandeur, veu mesmement que leur couleur se change diuersement selon leur muë, qui faict qu'ils en sont appellez Hagars, ou Sors, tout ainsi qu'on fait des Harans enfumez, surnommez Sorets.

Il y a grande partie des oiseaux de proye qui sont passagers, que nous ne sçauons bonnement dont ils viennent, ne où ils s'en reuont: mais d'autant que les estrangers sçauent y auoir profit, font diligence de les prendre, & les nous apporter, qui est cause de nous les faire cognoistre: car sans cela nous n'en pourrions auoir aucune espece estrãgere. Et pource qu'on les prend le plus souuent auec de la gluz, qui est cause de leur froisser les pennes, à qui ne la sçait oster, nous en dirons la maniere. Il faut auoir du sablon menu & sec, & cendre nette, meslez ensemble: & de cela saupoudrer le lieu & plumes engluées, & le laisser ainsi vne nuict. Le lendemain ayant battu des moyeux d'œufs, faudra oindre le lieu englué auec vne plume, & le laisser là deux iours: de rechef prendre du gras de lard, & beurre frais fondus ensemble, & oindre les places engluées, & les laisser ainsi vne nuict. Le lendemain ayant faict tiedir de l'eau, faut lauer l'oiseau, puis l'essuyer auec du linge net, & dessecher l'oiseau. On ne les doit oster du

Gg iij

nid qu'il ne soient forts, & se sachent tenir sur leurs pieds, puis les tenir sur vn bloc ou perche, pour mieux demener leur pennage, sans le gratter en terre. Les oiseaux de Fauconnerie sont cõmunement prins niais, branchers, ou sors. Il faut les paistre de chair viue le plus souuent qu'on pourra, car elle leur fera bon pennage. Si on les prend trop petits, & qu'õ les garde en lieu froid, ils en pourront auoir mal aux reins, en sorte qu'ils ne se pourrõt soustenir. Ceux qu'on prend sors, est quãd ils ont mué. Le past & chair bõne outre l'ordinaire des oiseaux de fauconnerie est, leur donner des cuisses, ou du col de Poulles. Les chairs froides leur sont bien mauuaises. Les chairs de bœuf, de porc, & autres leur sont de forte digestion : mais particulierement celles des bestes de nuict les pourroient faire mourir, sans qu'on s'apperceust de la cause. Et à fin de s'en donner de garde, ie te mettray icy des bestes de nuict: c'est à dire, qui volent la nuict, & ne bougent gueres de iour, par ce que si les oiseaux de Fauconnerie en mangeoient, ils en mourroiẽt. I'en trouue dix. Le grand Duc, le moyen Duc, ou Hibou cornu, Hibou sans cornes ou Chahuant, Cheueche, Huette, l'Effraye, ou Fresaye, Corbeau de nuict, Faucon de nuict, ou Chalcis, & Souris-chauue. La chair de Poulle estant douce & delectable, trouble le vẽtre de l'oiseau, s'il la mange froide: parquoy l'oiseau affriandé de telle chair pourroit laisser sa proye en volant, & se ruer sur les Poulles s'il en voyoit aucunes. A tel inconuenient, faut paistre l'oiseau de petits Pigeons, ou petites Irõdelles. Chair de Pie, & vieils Colombs est amere & mauuaise aux oiseaux. La chair de Vache leur est mauuaise pour estre laxatiue, qui aduient par sa pesanteur, qui leur cause indigestion. Et s'il est necessité de paistre l'oiseau de grosse chair, par faute de meilleure, soit trempée & lauée en eau tiede, si c'est en hyuer, & il la faudra espraindre: en esté il ne la faut lauer qu'ẽ de l'eau froide. Il faut entretenir l'oiseau de quelque bon past vif & chaud, car autrement on le pourroit mettre trop au bas. La chair qu'on doit donner aux oiseaux, soit sans gresse, nerfs, ne veines: & ne les faut laisser manger leur saoul tout à la fois, mais par poses, en les laissant reposer en mangeant, & par fois leur musser la chair deuant qu'ils soient saouls, puis la leur rendre: mais qu'ils ne voient la chair de peur de les faire debattre. Aussi est bon leur faire plumer petits oiseaux comme ils faisoient au bois.

Si vostre oiseau de proye est trop gras, il le faut ameigrir par medicament laxatif, comme d'aloës meslé auec la chair qu'on leur donne à manger: mais cependant il les faudra nourrir de quelque bon past

OISEAVX DE PROYE.

vif & chaud, autrement on les mettroit trop bas. Apres qu'ils auront esté purgez, les faudra preparer à la proye: & mesme quand on les voudra faire chasser, il ne sera mauuais de leur mettre en la gueulle des estouppes couuerte de chair, en forme de pillule, & leur faire aualler au soir, afin qu'au matin ils reiettent icelle pillule, auec plusieurs excremens pituiteux, par ce moyen seront rendus plus sains, plus appetisséz, plus auides, plus legers, & plus prompts à la proye. La chair de porc, donnée chaudement auec vn peu de poudre d'aloës, fait esmeutir l'oiseau: mais il faut obseruer, qu'apres qu'il aura esté purgé, qu'on le mette en lieu chaud, & le tenant sur le poing, le paistre de quelque oiseau en vie: car alors il a les entrailles destrempées. Les oiseaux peuuent faire des œufs sans la compagnie du masle: aussi sont les oiseaux femelles de proye, qui en engendrent souuent en leurs vêtres, tant en la muë, comme ailleurs: & alors elles en deuiennent malades iusques à estre en peril de mourir. Les Fauconniers nous ont laissé par quels signes on le cognoistra: car alors le fondement leur enfle, & deuient roux, les narilles aussi, & les yeux.

On dresse vn vol pour le Heron auec les oiseaux de proye. Et le Herō se sentant assailly, essaye à le gaigner en volant contremont, & non pas au loing en fuyāt, comme quelques autres oiseaux de riuiere: & luy se sentant pressé, met son bec contremont, & par dessous l'aisle, sçachans que les oiseaux l'assomment de coups, dont aduient bien souuent qu'il en meurt plusieurs qui se le sont fiché en la poictrine.

Si vostre oiseau à la fieure apres long trauail, ou autres accidens, le faut mettre en lieu frais sur perches enuelopées de drappeaux moüillez, & le nourrir peu & souuent de chair de petits poullets trépée premieremēt en eau où aura trépé semence de courges, ou de concōbres. S'il est refoidy, le faut tenir chaudement, & le nourrir de chair de poulet masle, ou de pigeons trempez en vin, ou en decoction de sauge, mariolaine, ou autre semblable. S'il a des pouls, faut oindre sa perche auec ius de morelle, ou d'aluine. S'il a des vers dedans le corps, faut mettre sur sa viande fueilles de peschers. S'il a les gouttes à l'aisle ou à la cuisse, faut luy tirer quelque goutte de sang de la veine qui est sous l'aisle, ou dessoubs la cuisse. S'il est podagre, faut oindre ses pieds auec ius de l'herbe nōmee laicterolle, mesme la perche où il sera. L'oiseau de proye proprement, est celuy qui prend l'oiseau & luy coupe la gorge. L'Aigle frappe l'oiseau de ses ongles, puis le prent & le mange. Il y a vc espece d'Aigles qui tueront en vn iour plus de cent oiseaux, com-

bien qu'vn ou deux leur suffise pour leur viure.

Les meilleurs oiseaux de proye, sont ceux qui poisent dix ou onze onces: à grande peine en trouue-l'on qui en poisent douze. Il en y a beaucoup qui ne poisent que sept ou huict onces: & ceux-cy sont fort legers. Tous oiseaux de proye ont le bec & les ongles crochus.

L'estomach des oiseaux de proye est fort poinctu & aigu, afin que plus facilement ils soient portez par l'air: ayans les aisles & queuë fort ample & grande. Ils se paissent principalemēt du cerueau des oiseaux & aussi de la chair. La proye la plus commune des oiseaux, sont les Coulombs, ou Pigeons, & oiseaux de riuiere: pource qu'il en y a grande quantité, tant pour fecundité, que pour l'affluence de la nourriture. Aucuns oiseaux de proye prennēt le gibbier au plus haut: les autres volans en bas, aucuns ne se fiants en leurs aisles, prennent les oiseaux à terre. Ce que cognoissans les pigeons, & voyans vn oiseau de proye de ceux qui prennent en haut, ils se tiennent en terre, ou pres de terre: & si c'est de ceux qui prennent en bas, les pigeons, contre leur naturel, montent tant qu'ils peuuent. Entre les oiseaux de proye, on met le Sacre pour le plus fort & vaillant, & est le meilleur: apres luy, on met celuy qui a de coustume de voler en rond, & tout autour de quelque chose, comme font les Aigles, ne prenant ne chassant aux petits oiseaux. Le tiers lieu tient l'oiseau de proye qu'on appelle Montain, qui a cela de propre, qu'il regarde souuent ses pieds: & si est fort despit, comme sont communement les oiseaux de proye, car à peine veut reuenir quand il à perdu sa proye. Apres y a le Pelerin, ainsi nommé par ce que il fait de grands chemins: le meilleur est celuy qui à le bec de couleur bleüe, & est le plus commun de tous. On ne fait de tous les autres oiseaux de proye cas pour la Fauconnerie. Les meilleurs oiseaux pour la Fauconnerie, sont ceux qui ont les pieds blanchissants sur le iaune, & ceux qui ont, quand ils commancent à crier, leur voix deliée, gresle, & haute, se finissant en vne voix plus grosse & basse: car les grāds criards ne sont pas bons pour la vollerie, parce qu'ils font peur aux oiseaux, & les chassent. Le propre de oiseaux de proye est, auec grande vehemence se ruer sur la proye. Albert escrit, qu'vne Aigle ayant osté vne Perdrix à vn Faucon, que le Faucon fut si courageux, qu'en montant il frapa l'Aigle par la teste de telle force que luy & l'Aigle en moururent.

Les oiseaux de proye ont le bec, les ongles, & leur haleine veneneuse, infecte & dangereuse: combien que celle de l'oiseau que les Latins
appellent

OISEAVX DE PROYE.

appellent Accipiter, soit legere & de facile digestion & cocoction, & bonne au goust: & si est fort bonne pour la douleur des boyaux & du ventricule & de l'estomach, & si profite au cœur. Ceux que les Latins appellent Astures, aiment fort la chair d'Escreuisse: à ceste cause on leur en baille quãd ils ont bien vollé, pour les recompenser & inciter mieux à leur deuoir: combien que d'eux-mesmes ils n'y chassent. Ie m'esbahy de ce que dit Aristote, que les oiseaux de proye qu'ó appelle Accipitres en Latin, ne mangent point le cœur des oiseaux qu'ils prênent, ou qu'on leur donne, veu qu'ils en sont sur tout friãds. Mais possible qu'il y auoit de son temps autres genres d'oiseaux de proye que les nostres, ou que la diuersité des regions cause cela. Tout oiseau qui mange chair peut estre apprins & enseigné pour la vollerie, & pour la chasse des oiseaux: parquoy on peut leurrer & affaçonner pour la vollerie, & la Pie qui mange les Passereaux, & le Corbin qui mange les Alouettes: car si ces deux bestes sont apprinses, elles prennent les Perdrix. Entre les grands oiseaux de proye y a difference en bonté, selon les pays dont ils viennent, & se prennent: car ceux qui viennent d'Armenie sont fort bons, ayãs les pieds blancs & beaux: apres ceux-cy les meilleurs sont ceux d'Illyrie, qui sont grãds de pieds & de corps: apres sont ceux de Sarmatie, fort grands aussi de corps: & ces trois genres excedent tous les autres en bonté. Et ce du genre des grands, car du gêre des petits les meilleurs sont ceux qui ont le pieds iaunes, ou noirs, & qui sont d'Italie. Aux oiseaux de proye deux choses sont grandement requises pour estre bons: c'est assauoir qu'ils soient bien appriuoisez & non farouches, & qu'ils soient vaillants, hardis, & courageux: mais parce que l'audace & hardiesse le plus souuent est joincte auec orgueil, fierté & rebellion, peu souuent on les trouue vaillants & dociles ensemble, car ceux qui croyent facilement sont bien priuez. On ne void donc gueres de Faucons hardis & vaillãs, estre aisez à leurrer: & gueres d'Aigles bien appriuoisees estre hardies & vaillantes, car la hardiesse les rend rebelles & farousches. En nourrissant l'oiseau de proye, faut bien se donner de garde de leur bailler à vn mesme past de deux sortes de chair, ne de la chair qui soit de vieille beste ou maladiue. La chair de Lieure, de Connils, de Chiens, de Rats, de Renards, de Perdrix, de Poullets, & generalement de toute chair qui vit de grain, leur est bonne, comme aussi celle des petits oiselets. La chair de Chats de Loups, & des oiseaux de rapine ne leur vaut rien à manger. La ceruelle, le poil, & les os des bestes à quatre pieds leur sont dangereux

Hh

à leur paſt à manger. La chair des oiſeaux de riuiere eſt indifferente, ne trop bonne ne trop mauuaiſe. Toutesfois la plus nuiſante eſt celle des grands oiſeaux de riuiere, comme des Oyes, & des Cignes, & ceux-là qui ſont de nature ſeche, comme les Cigognes, & les Gruës. La chair des Ours leur eſt ſaine, & auſſi celle de Porc non trop gras. Les oiſeaux de proye endurent des maladies & de l'eſprit & du corps. Les maladies du corps ſont cogneuës par leur eſmutiſſement, & quand ils ont leur plume toute rebouſchee, ou qu'ils tiennent les yeux fermez, auec difficulté de leur voix, & s'ils ſont long-temps ſans manger ne boire. C'eſt ſigne de ſanté quand leur eſmutiſſement eſt blanc, & d'vne ſeule couleur, qui n'eſt ne trop liquide & clair, ne trop eſpais & dur. On guerit les oiſeaux de proye comme les hommes. On les gueriſt par diete: & alors on leur baille, apres auoir eſté long temps ſans manger de la chair trempée en vinaigre. On les gueriſt auſſi par vomiſſement, qu'on prouoque par cotton ou chanure meſlez auec la chair qu'on leur donne, & ſi on laiſſe les petis os en leur chair: car entre les beſtes qui mangent chair, elles reiettent ſeules la viande par la bouche. Ce qui leur fait aualler la chanure, ou cotton, & les oſſelets, c'eſt leur gourmādiſe & voracité. On gueriſt auſſi les oiſeaux de proye par purgation, qui ſe fait ou auec aloës, ou rheubarbe, ou erithodanon, poiure, maſtic, feuilles de laurier, & auec myrrhe. Qui plus eſt, ils endurent bien les plus forts medicaments, auſſi bien qu'ils font la ſeignée & le cautere. Les oiſeaux de proye aiment ſur toutes les herbes, la mente & la ſauge: & ſur tous les arbres, le ſaule & le ſapin. S'ils boiuent ſouuent du ſang d'oiſeau eſtant tout chaud, ils en deuiennent plus forts & puiſſants. Ils aiment & ſe trouuent bien d'eſtre mis au Soleil, & d'auoir l'eau à commandement, & de faire exercice, comme font tous autres oiſeaux. Le poumon auec le fiel d'vn porc leur eſt bon, donné ſouuent en paſt, car cela les purge. Si tu veux qu'ils changent de plume & de poil, baille leur à māger des rats ou ſouris ſoupoudrez de poudre de petits poiſſons: ou leur donne de la chair de gelines nourries de ſerpens. Les oiſeaux de proye different fort en grandeur, ayans tous leur plumage madré & diuerſifié cōme de taches: ils font leurs nids ès lieux hauts & pierreux, & couuent vingt iours. Pline en met de ſeize ſortes d'eſpeces. On dit auſſi que les Pigeons cognoiſſent bien le naturel de tous ces oiſeaux: car quand ils aduiſent ceux qui prennent leur proye en volant, qu'ils s'arreſtent tout coy: mais ſi c'eſt de ceux qui prennent leur proye à terre, ils s'en volent incontinent en haut contre leur naturel.

OISEAVX DE PROYE.

En vne partie de Thrace, les habitans & les oyseaux de proye gibboyent & chassent és oyseaux ensemble, & comme en communité: car les habitans de ce pays là font leuer les oyseaux des buissons & des bois, & ces oyseaux de proye sont si faits à cela, que les voyans voller ils vollent & prennent le dessus, les faisant deprimer en terre, lesquels sont prins par ces oyseleurs qui les departent à ces oyseaux de proye qui les rabattent.

De la diuersité des Faucons, & comme on cognoist les meilleurs.

IE vous declareray seulemēt cōme il faut gouuerner les Faucons: car le sçachant, facilemēt on sçaura gouuerner tous les autres. Il y a de plusieurs sortes de Faucōs, quelques vns sont muez de bois, les autres sont sors, & les autres sont muez, & tiennēt du sors, les autres sont appellez niais, qui ont esté prins au nid. Et si y a de grands Faucons, de moyens, & de petits, qui sont differens en plumes, pays & nature. Les vns se paissent d'oyseaux marins & de marais, lesquels sont appellez Faucōs riuereux: Il y en a qui se paissēt d'oyseaux châpestres, cōme de Corneilles, Estourneaux, Merles, Mauuis. Il y a vne maniere de Faucons qu'on appelle apprins de repaire: autres qui sont appellez passans: autres qui passent par dessus la mer, & viennent de loingtain pays en autre region, qui sont appellez Faucons pelerins d'outremer. Les plus hardis Faucōs de tous sont ceux du Royaume de Cypre, qui sont fort petits & de rousse plume, comme sont ceux de Sardaigne: & prennent le Cygne, la Grue, & le Heron. Toutesfois les plus à priser sont ceux qui ne sont ne trop grāds ne trop petits, qu'ō appelle Faucons morans, lesquels on prend sur la falaise de la mer, que nous auons nōmé pelerins, parce qu'ils n'ont gueres esté ne seiourné en leur pays. Le Faucon pelerin a grosses espaules, & les aisles lōgues, & enfilāt cōme la queuë d'vn Espeuier, les pennes iōdes, que la queuë soit de plein pouce, que le bout ne soit blāc, & que les nerfs de la queuë soiēt bien vermeils. Pour estre bon il doit auoir les pieds semblables à ceux d'vn Butor, bien fendus & verds, les ongles noirs, biē poinctus & tranchans. Que la couleur du bec qu'il doit auoir grosse, & pieds, soit tout vne: ayant les narines grandes & ouuertes. Il doit auoir les sourcils vn peu hauts & gros, & les yeux grands & cauez, & la teste vn peu voultée, & rondette par dessus. Et quand il est seur, qu'il face vn peu de barbette soubs le bec, de sa plume. Il doit auoir le col long,

H h ij

& haute poitrine, & vn peu rondette sur les espaules, à l'assembler du col. Il doit seoir l'arge sur le poing, peu reuers, mordant & samilleux. Ses plumes doiuent estre blanches & coulourées de vermeil, bien noüées & grosses: les sourcils blancs, la teste grise, & les ioües blanches, coulourées de vermeilles plumes, & le dos de couleur bise, comme le dos d'vne Oye, & les plumes larges & rondes, enuironné de blanc bien couloré: & ne doit point estre gouet, & se doit entresuir de plumes, de pied & de bec. Faucon de telle sorte, sera bon sur tous, s'il est bien gouuerné.

Comme on doit mettre en arroy & porter le Faucon.

VN Faucon nouueau prins, doit estre chillé en telle maniere que quand la chillure laschera, que le Faucon voye deuant, pour veoir la chair deuant luy: car il souffre moins quand il la void à plain deuant soy, que s'il la void par derriere: & ne doit point estre chillé trop estroit ny ne doit estre le fil dequoy il est chille trop delié, ne noüé sur la teste, mais doit estre retors. Vn Faucon nouueau doit auoir nouueau arroy, comme vn grand blanc, & nouueaux gects, le tout de cuir de Cerf, auec la lesse de cuir attachée au gant: puis faut auoir vne petite brochette penduë à vne petite corde, de laquelle soit manié souuent le Faucon, car plus est manié & touché, & plus s'en asseure, & aussi que la main le salist d'auantage, & qu'il se pourroit blesser de son bec en le maniant. Il luy faut deux sonnettes, afin qu'on le puisse mieux trouuer, ouyr remuer, & gratter. Il doit auoir vn chapperon de bon cuir, bien fait, & bien en forme, fort esleuée & bossuë endroit les yeux, bien profond, assez estroit par dessous, afin qu'il tienne bien à sa teste, mais qu'il ne le blesse. On luy doit aussi vn peu espointer les ongles, & le bec, non pas tant qu'ils saignent.

Comme on doit affaiter vn Faucon, & mettre hors de sauuagine.

ON dit que le Faucon sor, qui a esté prins bien à heure sur la falaise, & estoit passé la mer, est celuy où y a plus d'affaire, aussi est-il le meilleur. Faut donc apres l'auoir mis en tel ordre que dessus, paistre cest oyseau de bonne chair, & chaude, de Coulós & autres oyseaux vifs à pleine gorge, deux fois le

iour, iusques à trois iours: car il ne luy faut oster tout à vn coup la vie dequoy il vsoit: & estant nouueau, il mange plus volontiers la chair chaude, que autre. En luy baillant à mãger, on le doit hucher, afin qu'il cognoisse quand on luy voudra donner à manger, en luy ostant le chapperon en paix: puis on luy doit dõner deux bequees de chair ou trois, & apres luy auoir remis son chapperon, baille luy en encore autant: mais prens garde qu'il soit tellement chillé qu'il n'y voye goutte. Les trois iours passez, si tu le vois friand à la chair, & qu'il mange volõtiers, restrains luy sa viande, c'est à dire, que tu luy donnes moins & souuët, qu'il n'aye en gorge qu'vn bien peu vers les vespres, en le tenant longuement la nuict auant que tu le couches, le mettant couché sur vn treteau bien seant, afin qu'on le puisse la nũict resueiller. Puis se doit leuer deuant le iour sur le poing, auec la chair d'oiselet vif. Quand on luy aura tenu ceste reigle deux ou trois nuicts, & qu'on voye que le Faucon soit plus mat qu'il ne souloit, & qu'il face signe de seureté & soit aigre de la bonne chair, si luy muë sa viande, en luy donnant petit & souuent chair de cœur de Porc, ou de Mouton. Sur le soir quand il sera nuict, sans le prendre, l'œil luy soit vn peu lasché du fil dequoy il est chillé, en luy iettant de l'eau au visage quand on le mettra coucher, afin qu'il ait moins de sommeil, & le veillant toute la nuict, en le tenant sur le poing le chapperon hors la teste. Que s'il auoit trop veu, & qu'il feist signe d'estre vn peu effroyé, soit porté en lieu obscur, fors qu'on voye mettre le chapperon: puis soit abeché de bonne chair, & soit veillé par plusieurs nuicts, tant qu'il soit mat, & qu'il dorme sur le poing par iour: combien que le laisser vn peu dormir seurement, est vne chose qui bien l'asseure. Au matin au point du iour, qu'il trouue la chair chaude dequoy il sera abeché. Or parce qu'il y a des Faucons de diuerses sortes, car l'vn est mué de bois, l'autre est prins de repaire, & a esté à luy longuement, l'autre est sor, duquel auons parlé, encores qu'ils soient ou sorts, ou muets, ou niais, si sont ils de diuerse nature, parce les faut gouuerner diuersement: qui est la cause qu'on n'en peut bailler reigles propres: car ceux qu'on trouue amiables, de doux affaitement, & de bonne fin, doiuent estre affaitez sans leur donner grand peine. Et quand l'auras mis en tel estat, tant pour voller, comme de luy faire auoir faim, si tu vois signe de seureté, tu luy pourras oster son chaperon de iour, loin de gens, en luy donnant vne bequée de bonne chair, puis luy remets tout en paix, en luy en donnant encores vn peu. Sur tout, faut se garder de luy oster son chaperon ou remettre, en

lieu où il puisse auoir effroy, car cela perdroit ton oyseau. Quãd il aura apprins à voir les gens, si tu vois qu'il eust faim, oste luy le chapperon, & luy donne vne becquée de chair, luy monstrant droict à ton visage, car par cela il n'aura peur des personnes. Et quand il sera nuict, luy soit coupé le fil dequoy il sera chillé, & ne soit veillé, si tu le vois assez asseuré entre les gens, mais soit mis sur vn treteau aupres de toy, afin d'estre réueillé la nuict deux ou trois fois, & le mets sur le poing deuant iour: car trop veiller son Faucon n'est pas bon, qui asseurer le peut par autre voye. Que si par bon gouuernemẽt & pour luy auoir esté courtois, & gardé d'effroy, & veillé ton oyseau se trouue seur, & qu'il mange & se batte à la chair deuant les gens, donne luy lors de la chair lauée en l'abechant au matin, si qu'il ait la fosse de la gorge pleine: laquelle mettras tremper en eau claire vn demy iour, & luy feras battre deuant les gens, en luy baillant au matin à Soleil leuant l'aisle d'vne poulle. Et au soir en luy remettãt le chapperon, prens le pied d'vn Connil, ou d'vn Lieure, qui soit coupé au dessus des orteils, & escorché, en ostant les ongles, le faisant tremper en bonne eau, & vn peu espraint, que tu luy donneras auec vne ioincte du gros de l'aisle d'vne geline. Se faut bien donner de garde de bailler plumes à ton oyseau, s'il n'est bien seur, autrement il ne s'oseroit ietter sur ton poing, car il faut qu'il soit tenu, & alors qu'il fera signe de ietter, oste luy le chapperõ tout en paix, par la tirouëre, en luy donnant par deux fois de la chair lauée, & l'autre iour de la plume, selon que ton oyseau sera net dedans le corps: quand il aura ietté sa plume, si luy remets le chapperon sans luy dõner à manger afin qu'il iette sa glette. Estant curé de plume & de glette, soit abeché de chair chaude, deuant les gens, deux ou trois bechées à la fois: & au soir fais luy tirer l'aisle d'vne geline, aussi deuant les gens. Si tu le trouues bien seur, & de bonne fin & aigre, adonc est temps de le faire mãger sur le leurre. Il faut regarder si les plumes que ton Faucon iette sont ordes & gletteuses, & si l'ordure est de couleur iaune, car alors faut mettre peine de le rendre net par dedans, auec plumes & chair lauée. Que s'il est net, ne luy donnes pas si fortes plumes, qui sont pieds de Lieures & de Connils, mais luy faut donner plume qui est prinse sur la ioincte de l'aisle d'vne vieille geline, ou la ioincte mesme de l'aisle, ou bien celle du col, decouppée par entre les ioinctures, quatre ou cinq fois lauée & trẽpée en eau froide. Pour la fin de ce chapitre il est tres-certain qu'il faut plus long temps à affaiter & veiller vn Faucon mué de bois, qu'il ne faict vn sor, qui a esté prins en passant: & aussi qu'il

y a plus d'affaire à vn Faucon prins de repaire, & qui a esté bien lon-
guement à luy, qu'il n'y a vn qui à esté acuré.

Comme on doit leurrer vn Faucon nouueau affaité.

AVant que monstrer le leurre à vn Faucon nouueau, faut
considerer trois choses. La premiere qu'il soit bien seur
de gens, de chiens & de cheuaux. La seconde, qu'il ait
grand faim, en regardant l'heure du matin & du soir. La
tierce, qu'il soit net dedans. Il faut que le leurre soit bien
encharné d'vn costé & d'autre, & estre en lieu secret, quand tu voudras
alonger la lesse à ton Faucon & le deschapperonner, en l'abeschant
sur le leurre sur ton poing, puis luy faut oster, & le cacher qu'il ne le
voye. Et quand ton Faucon sera descharné, iette ton leurre si pres de
toy qu'il le puisse prendre, de la longueur de la lesse, & s'il le prend seu-
rement, on doit crier hae, hae, & le paistre sur le leurre contre terre,
en luy donnāt dessus, la cuisse d'vne poulette toute chaude, & le cœur.
Si tu l'as ainsi leurré au vespre, ne luy donne qu'vn peu à manger: &
soit leurré si à heure, que quand il aura esté accoustumé, tu luy puisses
donner de la plume, & vn offet d'vne ioincte, & le lendemain soit mis
sur le poing au poinct du iour: & lors qu'il aura ietté sa plume, & sa
glette, soit abeché d'vn peu de bōne chair chaude. Le lendemain quād
il sera grand iour, & temps de le paistre, prens vne corde, & l'attache à
sa lesse, & t'en va en vn pré bien net & bien vny, & l'abeche sur le leur-
re, comme deuant est dit, puis le descharne & si tu voy qu'il ait bonne
faim, & ait prins le leurre roidement, si le baille à tenir à quelqu'vn qui
bien le lasche au leurre. Adonc tu dois desployer la corde, & le traire
arriere quatre ou cinq fois: & celuy qui le tiēt doit tenir à la main dex-
tre le chapperō dudit Faucon. Que si le Faucon vient bien au leurre, &
qu'il le prēne incōtinent & roidemēt, laisse le māger deux ou trois be-
quées, puis le descharne, & l'oste de dessus le leurre, & luy mets le chap-
peron: & puis le reballe à celuy qui le tenoit, & l'eslongne, & le leurre
ainsi de plus loing, & le pais côtre terre sur le leurre, en huant & criant
hae, hae, & ainsi le leurreras chacun iour de plus loing en plus loing,
tāt qu'il soit bien duit de venir au leurre, & de le prendre seurement:
apres soit leurre entre les gēs, en se gardant qu'il ne vienne Chiens ou
autre chose dequoy il ait effroy. Et en l'ostant de dessus le leurre, mets
luy le chapperon sur le leurre. Et estant bien leurré à pied, faut le
leurrer à cheual: ce qui se fera plus aisément, si quand tu le leurre

à pied, tu fais venir des cheuaux aupres de ton Faucon, afin qu'il les voye en les approchant de luy, quand il magera sur le leurre, en les faisant tourner autour de luy, mais que les cheuaux soient paisibles, afin qu'ils ne luy facent peur. Dauantage, pour mieux dire l'accoustumer auec les cheuaux, & qu'il les cognoisse, porte le Faucon sur le leurre, quand il mangera, en haut pres du cheual: ou le porte à cheual, & le fais manger entre les cheuaux. Et quand il les aura bien accoustumez, & qu'il ne fera nul semblant de les craindre, tu le pourras bien facilement leurrer à cheual en ceste maniere. Faut que celuy qui tiendra le Faucon pour le laisser aller au leurre soit pied, & celuy qui aura leurre sera à cheual: & quand il branslera son leurre, celuy qui tient le Faucon luy ostera le chaperon par la tirouëre, & celuy qui tient le leurre doit huer & crier, Hae, hae. Que s'il prend le leurre roidement par dessus, & ne doute ny gens ny cheuaux, oste luy la obecanne, & soit leurré de plus loing, & en plus lõgue tirée. Et pour faire venir le Faucon nouueau, & l'accompargner en la compagnie des autres, faut necessairement que deux tiénent les Faucons, & deux qui les leutrent: mais celuy qui tiendra le Faucon nouueau, ne laissera pas si tost aller le sien au leurre comme fera l'autre. Adon sera ietté au Faucon nouueau le leurre, & quãd il sera cheut sur leurre, son maistre le doit porter sur son leurre, manger auec les autres Faucons. Cela faisant trois ou quatre fois il les suyura incõtinent, & les aymera. Et si voulez qu'il aime les Chiens, ce qui est necessaire, les faut appeller autour de luy, quand on fera tirer, plumer, ou manger son Faucon.

Comme on doit baigner, faire voller, & hayr le change à vn Faucon nouueau.

Vand ton Faucon aura bien esté leurré à pied & à cheual, & qu'il sera prest d'estre ietté à mont, & il aura mangé de bonne chair sur le leurre, & qu'il sera tout hors de sauuagine, & sera vn peu recouuré & efforcé de la peine qu'on luy aura donnée, & aura les cuisses plus pleines de chair, offre luy de l'eau pour se baigner. Regarde quand le temps sera beau, clair & temperé: puis prés vn bassin si profõd que l'oiseau soit en l'eau iusques aux cuisses, soit emply d'eau, & mis en lieu secret: puis ayant donné chair chaude à ton Faucon, & leurré au matin, apporte le en lieu haut, & là le tiés au Soleil iusques à ce qu'il ait enduit sa gorge, luy ayant osté son chaperon,

peron, afin qu'il se manie : cela faict, remets luy le chapperon, & le mets bien pres du bassin. S'il veut saillir sur l'herbe ou dedans l'eau, si le laissez aller: & afin qu'il sente l'eau, frappe d'vne vergette dedans, & le laisse là baigner tant comme il voudra. Quand il fera semblant de s'en aller, mets de la chair en ton poing, & luy tends: & te garde qu'il ne saille hors, sans saillir sur ton poing, afin de luy donner vne bechée. Puis leue-le, & le tiens au Soleil, & il se maniera & pourrondra sur ton poing ou sur ton genoüil. S'il ne se veut baigner au bassin, essaye de le baigner en eau de riuiere. Le baing donne à l'oiseau grand' seureté, aspre faim, & bon courage, le iour qu'il sera baigné, ne luy donne chair lauée. Pour bien ietter en haut, & faire voller vn Faucon nouueau, le lendemain qu'il se sera baigné, monte à cheual le matin, ou au vespre, alors qu'il a grand faim, & choisis les champs, & le pays où il n'y ait ne Coulombs ne Corneilles puis prend ton leurre bien encharné d'vn costé & d'autre, & ayant osté le chapperon, abeche-le sur le leurre, l'ayant osté de dessus, remets luy le chapperon, puis t'en allant tout bellement contre le vet, oste luy le chapperon. Mais auant qu'il choisisse aucune chose, ne qu'il s'esbatte, mets le hors de dessus tõ poing tout en paix, & cõme il tournoyera, en allant le trot du cheual, iette luy le leurre, & ne le laisse gueres tournoyer. Et continue cela tous les iours tant au soir qu'au matin. Que si tu vois que ton Faucon ne soit bien duict de tournoyer enuiron toy, & de choir au leurre, & ne fait semblant d'aymer les autres Faucõs, faut le faire voller auec vn qui ayme les autres, & qui ne se bouge de nul change, premierement aux Perdrix: car les Faucons ne les chasses gueres loing. Et si ton Faucon a chassé, & il reuient, vne, deux, ou trois fois, iette luy le leurre, & le paists sur le destren de ton cheual, & puis le paists sur le leurre contre terre, de bonne chair chaude, pour le resoudre en vollant, afin qu'il reuienne plus legerement de la chasse. Et si l'oiseau à quoy tu volles est prins, fais luy en manger auec l'autre Faucon: & quand il en aura vn peu mangé, oste-le, & le pais sur le leurre.

Si tu volles de ton Faucon aux oiseaux de riuiere, & qu'il en soit vn bien prenable: demeure, & le mets sous le vent, & oste à ton Faucon le chapperon, & le laissez aller auec les autres. Quand tu veux faire tõ Faucon hautain, & qu'il prenne son haut, il faut faire voller auec le tien vn Faucon bien hautain: mais que le tien soit bien duict de retourner ses chasses, & qu'il ayme bien les Faucons qu'il trouue. Que si

les oiseaux de riuiere sont dedans vn estang, qui ne soit pas grād, ou en vne belle fraiche, on doit laisser aller le Faucon hautain, & celuy qui tient le nouueau, doit estre bien arriere au dessus du vent: & quand verra son bon, il le doit dechapperonner, que s'il se bat, c'est pour aller à l'autre: lors le doit aller, si tirera contre le vent droit à l'autre au contremont. Et auant qu'il s'amatisse d'aller apres l'autre, qu'on luy sourde les oiseaux, quand le Faucon hautain sera à poinct, & luy face soudre sur la queuë. S'il prend l'oiseau, donne luy à manger le cœur & la poitrine auec l'autre. Si ton Faucon va au change, & il prend Coulomb ou Corneille, ou autre oiseau de change, qu'il mange, ou la mange, ne le rudoye: mais reprens le au leurre, en luy donnāt vne becquee de chair, & luy mets le chapperon, & apres n'en volle de deux iours: & quand tu en volleras, n'en volle à faute, si tu peux. Que si par aucune maniere tu ne le pouuios garder d'aller au change, fais pour le dernier remede ce qui s'ensuit. Si ton Faucon a prins oiseau de change, & arriues auant qu'il ait mangé, aye du fiel de geline & en oincts la poictrine de l'oiseau qu'il aura prins, qui sera escorchee & descouuerte, & luy en baille à manger peu, afin qu'il ne soit greué, car il la jettera, & s'il ne la iette, si n'aura-il courage de voller tel oiseau, & en haira la chair. Ou bien mets dessus quelque autre chose amere, comme poudre de myrre, ou ieunes vers menus detranchez, mais que l'amertume ne soit trop forte. Que si l'amertume auoit dehaitté ton oiseau, moüille luy sa chair en eau succree. Aucuns leur mettent deux sonnettes à chacun pied, ou leur cousent les grosses pennes des aisles. Et est bon, encores qu'il vienne du change, luy ietter le leurre, ou faire sourdre vn oiseau de riuiere blessé, afin qu'il le prenne.

Comme on faict prendre le Heron à son Faucon.

Faire son Faucon bon Haironnier, faut que tu luy mettes en aspre faim, & auoir vn Heron vif, duquel tu feras vne tome à ton Faucon, ainsi. Au matin quand il sera heure de paistre ton oiseau si tu vois qu'il ait faim, va à vn pré, & laisse aller le Heron, apres luy auoir brisé les pieds & le bec, & te cache derriere vn buisson: & lors celuy qui tiendra le Faucon luy ostera son chapperon, lequel sera au dessous du vent: & s'il ne veut prendre le Heron, iette luy le leurre que tu auras tout prest: s'il le prend, fais luy la cure, en luy donnant premierement le cœur, & quand il aura mangé, baille le

Heron à celuy qui a laissé aller le Faucõ, lequel en se tirant vn peu loing, le tournoyera par l'aisle. Lors oste le chapperon à ton Faucon, & le laisse aller au branle: & que celuy qui branle le Heron ne le iette: mais qu'il attende à le laisser cheoir iusques à ce que le Faucon le prenne au branle, puis descouure la poitrine au Hairon, & la fais manger à ton Faucon, & aussi la mouëlle qui sortira de l'os de son aisle couppee par le bout, que nous appellons la garde. Cela faict, iette luy le Hairon, en continuant deux ou trois iours, tu l'acharneras à prẽdre le Hairon, & à l'aimer: ce qui sera encore mieux si au commencement il est accompagné d'vn bon Faucon Haironnier. Lors ayant trouué le Hairon seant, faut que tu le mettes auec ton Faucon nouueau en haut lieu, au dessus du vent, & que celuy qui a le Faucon Haironnier face charier le Hairon: & quand il aura laissé aller son Faucon au Hairon, qu'il regarde si le Hairon qui vollera prendra sa monstre, car alors ne laisse pas aller ton Faucon apres, & ne luy oste pas le chapperon: mais s'il se desconfit, & qu'il fonde en l'eau, & que le Faucon Haironnier le debatte, adonc oste le chapperon à ton nouueau Faucon, & le leue, & s'il se bat, laisse le aller au debatis.

Comme on fera aymer à son Faucon les autres quand il les hait.

IL y a aucuns Faucons qui ne veulent voller auec les autres, se tirẽt arriere, & ne bougent: les autres les vont prendre en vollant au hauelonnier. Vn Faucon hait à seoir & voller auec les autres, ou pour doute qu'il a deux, ou qu'il ne les aime: celuy qui les hait, les prend, qui les craint, s'enfuit. Pour remede, faut auoir vn Lanier amiable, qui soit mis sur la perche auec celuy qui hait les autres, assez loing, & de iour, en leur baillant à tous deux vne bequee de chair en passant, les approchant peu à peu: & estant pres l'vn de l'autre, mettre de la chair entr'eux, afin que l'vn & l'autre la becquent: puis quand il ne fera nul semblant de courir sus au Lanier, faut au soir le paistre de bonne chair, & le mettre gesir hors à la gelee, sur vne perche, s'il est gras & fort, & le laisser la trois ou quatre heures, cependant tenez vostre Lanier pres du feu: puis mettez le sur le poing, cependant faictes apporter le Faucon, & luy mettez le chapperon, & le mettez entre le Lanier & vostre costé: & lors le Faucon qui sentira la chair du Lanier, se tirera contre luy, & s'approchera pour la chaleur. Et soient ainsi laissez sans dormir l'vn & l'autre, iusques à ce que vous voyez que le Faucon ait grãd' faim de dormir, puis luy ostez tout bellemẽt le chaperon, & soit en lieu qu'il ne voye tout ainsi toute la nuict sur vostre

Ii ij

RECVEIL DES

poing. Et quād il sera iour, faut les remettre à la perche l'vn auprès de l'autre, toutesfois qu'ils ne puissēt aduenir l'vn à l'autre. Cela fait par deux nuicts, mettez l'vn & l'autre gesir hors à la gelée, la troisiesme nuict pres l'vn de l'autre, qu'ils se puissēt ioindre sur la perche. E quād vous verrez qu'ils se seront approchez l'vn auprès de l'autre pour auoir chaleur, ostez leur les chaperons puis faictes les manger, gesir & leurrer ensemble, & mettez peine de luy querir son aduantage.

Comme on doit essemer, c'est à dire, bailler la cure à vn Faucon.

Es Faucons sont plus forts a essemer les vns que les autres: car tant plus vn Faucon a esté à maistre, il est plus fort à essemer : & vn Faucon vieil mué de bois, qui n'a qu'vne muë par main d'homme, est de plus leger essement que n'est vn Faucon moins vieil, qui a esté plus longuement à main d'homme : la raison est qu'vn Faucon estant à lui, se nourrit plus nettemēt & mieux selon sa nature, & de meilleures chairs, qu'il ne faict par le gouuernement d'homme. Ce n'est donc pas de merueilles s'il n'est si ord dedās, quand luy-mesme se paist, que quand on le paist : car le Faucon qui est à toy, mange gloutement plume & cuir, & n'est repeu en la mue de si nettes viandes, & ne digere si bien, & n'a l'air en ses necessitez, comme celuy qui est à soy-mesme.

Quand tu mets ton Faucon hors la mue, s'il est gras (ce que cognoistras s'il à les cuisses grasses & pleines de chair, & que la chair de la poictrine soit aussi haute comme en est l'os) & s'il est bien mué, & qu'il ait ses pennes fermes, donne luy a manger quand il voudra mordre en la chair, au matin, vne becquée ou deux de chair chaude, ne luy en dōnant au vesque que bien peu, s'il ne faisoit trop froid. S'il mange bien sans qu'on l'efforce, baille luy la chair lauée ainsi preparée. Prens les ailes d'vne Poulette pour le matin, & laue en deux eaux, si c'est chair de Lieure ou de Bœuf en trois. Le lendemain matin, donnez luy vne cuisse de geline bien chaude, & à midy chair trempée, bonne grosse gorge, le laissant ieusner iusques au vespre bien tard : & s'il a mis sa viande aual, & qu'il ne soit rien demeuré en la gorge, dōne luy vn peu de chair chaude, cōme tu as fait au matin : & ainsi soit gouuerné iusques à ce qu'il soit temps de luy donner plume : ce que sçauras par trois signes. Le premier, quand trouueras au bout de l'aisle du Faucon vne chair plus ieune & molle qu'auparauant qu'il mangeast chair lauée. Le

RECVEIL DES OISEAVX DE PROYE.

second, si les esmeuts sont clairs & blancs, & que le noir qui est parmy soit bien noir, sans autre ordure meslee parmy. Le tiers, s'il a grand' faim & aspre, & qu'il plume volontiers. On baille plume faicte, ou de pieds de Lieure, ou de Connil, ou de cotton de la plume qui est sur la ioincte de l'aisle d'vne vieille Geline. Prens donc le pied de deuant d'vn Lieure, & soit escorché du dos d'vn cousteau, tant que les os & les ongles en tombent: afin de moudre les os des ottelets, qu'il faut couper & mettre en belle eau froide & claire, puis l'esprains, & luy en donnes deux bequees. Et quand tu le mettras à la perche, nettoye le dessoubs, afin de voir si l'esmeut est eueloppé de tayes, & plein de glete & d'ordure: que s'il est ainsi, continuë ceste plume iusques à trois nuicts ou quatre, & de la chair lauee, comme dessus est dict. Et si tu vois les plumes digerees & moulu ës, & qu'il y ait grande cure & ordure, prens le col d'vne vieille Geline, & le couppe tout au long, par entre deux ioinctes, & mets les ioinctes en eau froide, & les donnes à manger à ton Faucon, sans autre chose: & on luy donne ces ioinctures parce qu'il met aual en la meule la chair qui est sur les ioinctes, & la confit, & les os demeurent, qui sont aigus & cornus, qui desrompent les tayes & l'ordure, & portent auec eux: Et luy en donnez par trois nuicts, en luy baillant sur iour chair lauee, comme il est dit. Et puis retourne à luy donner plume, selon la force & necessité de ton Faucon. Et ne t'esbahis si le Faucon qu'on esseme est aucunesfois quinze iours auant qu'il vueille mãger plume: aussi qu'aucuns Faucons prennent en vn mois plustost essement que d'autres en cinq semaines, selon qu'ils sont de plus forte nature, ou nourriz de plus nettes viandes, ou qu'ils ont esté plus longuement en main d'homme. Quand tu auras traict le Faucon de la muë, & il a ses grosses pennes sommees, ou il en a encor au tuyau, ne luy donnes chair lauee, mais chair d'oiseaux vifs a bonne gorge, & le tiens en l'air, autrement ses plumes se pourroient affaiter & aneantir.

FIN.

I i iij

TABLE GENERALE CONTENANT LES CHOSES PRINCIPALES TRAITEES EN CE PRESENT volume de la Fauconnerie.

Le chiffre signifie le fueillet, & la lettre la page.

A

Igle, de ses especes, de sa couleur & forme. 54.b
de l'Aigle fauue, qu'on nōme Aigle Royal. 104.b
de l'Aigle noire. 106.a
de combien d'especes il y a d'Aigles. 104.a
Aiguilles especes de filandres, pires que toutes les autres. 27.b
Aiguilles qui sont dedans le corps de l'oiseau. 81.b
Aisle de l'oiseau rompuë, comment est remise. 38.b
Aisle de l'oiseau alentie & pendante, le moyen d'y remedier. 39.a. 49.b
Aisle disloquee, comment est guerie, ibid.b
quand l'oiseau ne soustient bien ses Aisles la cause & le remede. 70.a
Aisleron rompu, quels remedes sont propres pour le racoustrer. 39.b
Aleine bonne de l'oiseau comme doit estre conseruee. 14.b
Aleine puante de l'oiseau, qu'elle en est la cause, & le remede. 51.a
Aloës comment doit estre donné aux oiseaux volans 47.b. 77.b
l'Appetit de manger comment reuient à l'oiseau. 35.a. 39.a. 69.a
Apostumes qui s'engendrent aucunesfois dedans le corps des oiseaux. 28.b 82.a

Asme autrement dit pantais, la cause & le remede. 80.b. 95.b
Aureilles malades des oiseaux à cause de rheume ou froidure. 16.b
Autour oiseau propre à la vollerie. 4.b
Autour, de ses especes, bonne forme & condition. 59.b
de l'Autour femelle. 109.b
election des Autours. 88.b

B

Baigner l'oiseau de proye quand luy est sain. 67.b
quand l'oiseau est enuenimé par se baigner en eau enuenimee. ibid.
Baigner vn nouueau Faucon. 125.a
Barbillons, maladie, qui vient dedans le bec des oiseaux, & de ses remedes 19.b
Bec de l'oiseau malade, cōme prouient & se guerist. 22.a
pour renoueler le Bec rompu, ou reserrer le bec desioinct. 95.b
Blesseure d'oiseau par coup, comment se guerist. 40.a
du mal de la Bouche des oiseaux. 65.b
Brancher oiseau. 63.b

C

Catharres des oiseaux. 94.b 100.a

TABLE.

Causes & signes du mal de teste des oiseaux. 13.b
Chaleur grāde dedans le corps de l'oiseau, les signes & le remede. 82.b
Chairs vsables & bonnes. 100.b
Chairs restauratiues. ibid.
Chairs laxatiues. ibid.
Chairs defendues. ibid.
Chancre, mal des oiseaux, ses causes & signes, & comment se guerist. 20.a
Chancre, qui vient aux oiseaux de chaleur de foye. 92.b.76.b
Change, Aller au change, hayr le change. 125.a.b
Clouds ou galles aux pieds des oiseaux, les causes & remedes. 42.b.84.b
Complexion des Faucons, & comme ils se doiuent medeciner. 99.b
des Concussions dedans le corps. 97.b
des choses Cordiales & confortatiues 101.a
Corbeau, oiseau de proye. 4.b
Coup en l'œil de l'oiseau comme se guerist. 17.b.79.a
Couronne du bec, maladie des oiseaux, de ses causes & signes, & des remedes propres pour la guerir. 19.a
mal de Croye, de ses causes & remedes. 33.b.83.b
Cuisses ou iambes enflees des oiseaux, qu'elles en sont les causes & remedes. 42.a
Cure de l'oiseau qu'elle doit estre. 66.a 126.b
dequoy on donne les Cures. 101.b

D

Desgluer oiseau. 64.a
Difference des faucons. 1.a.7.b
Difference qu'il y a entre le Faucon Pelerin, & le Faucon Gentil. 8.b
Digestion mauuaise de l'oiseau, la cause & le remede. 68.a

quand l'oiseau Dort souuent pour l'esueiller. 75.b

E

EMerillon oiseau propre à la volerie 4.b.118.a
Emerillon, de sa forme, de son vol & proye. 57.a
quand l'oiseau ne peut Emutir, les signes, & le remede. 65.b
quand l'oiseau n'Enduit bien sa gorge, la cause & le remede. 68.b
quand l'oiseau Enduit bien sa gorge, mais apres il la rend, la cause & le remede. ibid.
Enfleure des pieds, cuisses & iambes des oiseaux les causes & remedes. 41.b 42.a.76.a.84.a.
Enfleure & viscosité des paupieres de l'oiseau. 76.a
Enfleure des yeux de l'oiseau, & le remede. ibid.
Enseignemens pour conseruer tous oiseaux de proye en santé. 10.b
Epilepsie des oiseaux, la cause, signes & remede. 22.b.75.b.95.a
Eschauffement de foye des oiseaux. 29.a
quand l'oiseau est Esgaré, ou on ne peut ouïr ses sonnettes, ce qu'il faut faire. 71.b
Especes diuerses de Faucons. 1.a.54.a
Esperuier, oiseau propre à la vollerie. 4.b
Esperuier & de sa nature. 60.b
de l'Esperuier, de sa bonne forme & bonté. 61.a
comme il faut chiller l'Esperuier nouueau & mettre en ordonnance. 61.b
comme on doit affaiter vn Esperuier & comme il doit estre mis en arroy. 62.
la maniere de faire voler son Esperuier nouueau

nouueau. 63.a
de l'election de l'Esperuier. 88.a
de l'Eperuier femelle. 111.a
pour faire essemer Espreuiers, Autours ou Tiercelets, sans leurs faire force 89.b
pour essemer & faire les Faucons. 90.a
Essemer vn Faucon, c'est luy bailler la cure. 126.b
Essement de Faucon comme se doit faire. là mesme.

F

Pour faire auoir Faim à l'oiseau qui est trop pu, quand on le veut faire voler. 71.a.10.b
Faucon est vn nom general comprenant tout oiseau du leurre & de proye. 1.a
Faucon dict Gerfaut & de sa nature. 3.a
Faucon dict Sacre, & de sa nature. 3.b
Faucon Lanier & de son naturel. ibid.
Faucon Tunisien, & de sa nature. 4.a
Faucon Heronnier. 5.b.125.b
Faucon dict Gentil, & de sa nature. 1.b
Faucon dict Pelerin, & de sa nature. 2.a
Faucon dict Tartaret, & de sa nature. 2.a
Faucon quand doibt estre prins, sa bonne forme, qualité & condition. 55.b
Faucon hayant les autres oiseaux de proye. 126.b
diuersité des Faucons, & comment on cognoist qui sont les meilleurs. 122.a
comme on doit mette en arroy, & porter le Faucon. ibid.b
comme on doibt affaiter vn Faucon, & mettre hors de sauuagine. ibid.
comme on doibt leurrer vn Faucon nouueau affecté. 124.a
des Faucons. 107.b.112.b
Faucons Gentils differens des autres. 7.b
Faucons comment se doiuent perdre en faire ou au nid. 48.b
du Fau-perdrieux. 118.b
du Feu qui se donne aux narilles des oiseaux pour les embellir. 19.b
Fieure des oiseaux, & le signe & le remede. 83.a
Filandres de la gorge, leurs causes & remedes. 26.a
Filandres des estraines & des reims, leurs signes, leurs causes & remedes 27.a
Filandres des cuisses, leurs causes & remedes. 27.b.81.b
Filandres vulgairement appellees aiguilles.
Filandres, les especes d'icelles, les signes, leur cause & le remede. 77.a
Filandres dedans le corps de l'oiseau, la cause, les signes & le remede. 81.b
Flegme engendré au gosier de l'oiseau, le signe, la cause & le remede. 76.b
Fontaine qui est au pied de l'oiseau, comment est medicamentee & guarie. 84.b
Foye de l'oiseau eschauffe, la cause, le signe & le remede. 19.a

TABLE.

30.a
pour les infirmitez de Foye, & la medecine. 98.b

G

Galles & clouds au pieds des oiseaux, les causes, signes & remedes. 42.b.85.a
Gentil Faucon, & de sa nature. 1.b. 113.b
Gentil en quoy different au Pelerin. 8.b
Gentils Faucons en quoy different des autres. 7.b
Gerfaut Faucon, & de sa nature. 3.a 108.a
Gerfaut de sa naissance, forme, condition & proye. 59.a
de la Goutte des reins. 97.b
Gratelle & demangeaison des pieds des oiseaux. 43.b

H

Hayr le change à vn nouueau Faucon. 72.a.25.b
pour faire l'oiseau Hardy à la proye, & voler grands oiseaux. 71.b
du Haut mal, dont les oiseaux tombent par fois. 22.b.75.b
Herissonnement de l'oiseau, les causes signes & le remede. 79.a
Heron à prendre par le Faucon. 126.a
du Hobreau. 116.b
Hobier, oiseau propre à la volerie. 4.b

I

Iambe ou cuisse rompuë de l'oiseau quels moyens faut tenir pour la guarir. 39.b
pour rompre la Iambe à l'oiseau, quels moyens doit on tenir. 45.a
quand l'oiseau Iette sa viande. 98.a
Instruction pour appriuoiser oiseaux. 6.b

L

Lanier Faucon, & de son naturel. 3.b
Lanier, de sa naissance, forme, past & proye. 57.b
pour faire le Lanier gruier. 71.b
du Lanier femelle, & de son Laneret masle. 115.b
pour faire le Lardon. 101.b
pour bien faire l'oiseau au Leurre, & pour le bien faire voler au gibbier. 70.a
pour faire vn oiseau à la guise de Lombardie. 90.a
Lumbriques qui sont petits vers dedãs le corps de l'oiseau. 81.b

M

Oiseau Maigre comme doit estre mis sus, & le signe de maigreur ou de maladie. 69.a.35.b
Maladies & medecines qui sont dedans le corps des oiseaux. 80.a
Mal des aureilles venu aux oiseaux de rheume. 16.b
Mal des yeux des oiseaux, à cause de rheume ou distillation de cerueau. 14.b
Mal de l'ongle qui vient en l'œil des Faucons. 17.b
Mal des maschoüeres, ses causes, signes,

TABLE

&remedes. 22.a
Mal du bec, de ses causes, signes & remedes. 22.a
Mal subtil, de ses causes, signes & remedes. 32.b.82.b
Mal de la pierre, ou de la croye qui aduient aux boyaux des oiseaux. 43.b
Mal de foye aduenant aux oiseaux, ses causes, signes & remedes, 29.a
des Maladies de la superfluité. 94.a
Manger hâtif de l'oiseau luy cause quelquesfois maladies. 65.a
Maschoüeres, maladies qui vient dedãs le bec des oiseaux. 22.a
Medecine se doit donner aux oiseaux, apres auoir consideré la disposition d'iceux & la qualité du temps pour les bailler. 74.b
Medecines laxatiues, & les dozes. 100.b
Medin est vne piece d'argent monnoyé & de quel prix. 9.b
Milan oiseau de proye. 4.b
Morfondure qui aduient aux oiseaux par quelque accident. 32.b
du Mouchet masle. 111.a
Mouches comment se peuuent oster aux Faucons, ou faire mourir. 49.a
Moyen aisé & propre pour conseruer l'oiseau en santé, & en bonne haleine. 14.b
Moyens pour bien instruire & gouuerner Faucons & autres oiseaux 6.b
Muë. La façon de mettre les oiseaux en muë. 45.b
quels moyens sont propres pour auancer vn oiseau du Muë. 46.a
quels moyens sont bons à garder pour faire que tous oiseaux se portét bied en la Muë. ibid.b
Comment on doit traicter Faucons apres qu'on les a levez hors de la Muë. ibid.
pour oiseau sortant de la Muë, gras & orgueilleux rendre familier. 73.a
quant l'oiseau perd le manger apres la Muë, remede pour luy donner appetit. ibid.b
pour Muer le pennage de l'oiseau en blanc. 73.b
pour Muër l'oiseau en quel temps, &c. 72.a
les choses qui font Muer. 101.a

N

Narilles & le bec des oiseaux malades, par quels remedes se guerissent. 19.a
Nature diuerse des Faucons. 1.a.7.b
Nature du masle & de la femelle des oiseaux de proye. 54.a
Naturel des Faucõs & oiseaux de proye est different. 7.b
Niais oiseau. 63.b
des Nocumens de la vertu. 93.b & 94.a.
des noms des oiseaux de proye. 114.a
Nouriture des Faucons, & comme il les faut choisir. 114.b

Kk ij

TABLE.

O

Oeufs estans faicts par les Faucons en deuiennent malades & en danger de mourir. 48.a.73.a

Oiseau degousté, remedes pour luy faire venir l'appetit. 35.a

Oiseau trop maigre comme doit estre remis sus. 35.b

Oiseau alenty & paresseux, ce qu'il luy faut faire. ibid.

Oiseau qui a esté blessé de coup, quels remedes sont propres pour le guarir. 40.a

Oiseau se grattant & demangeant les pieds, les moyens pour y obuier, 43.b

Oiseaux autres que Faucons de leurre & de poing, & de leur nature. 4.b

Oiseaux de riuiere. 5.a

pour tenir les Oiseaux sains & en bon estat. 92.b

de tous Oiseaux de proye, qui seruent à la Fauconnerie. 119.a

pour Oiseler toutes manieres d'oiseaux. 92.a

l'Ongle, mal qui vient en l'œil des Faucons. 17.b

pour Ongle rompu renouueller. 70.b

les Ongles des oiseaux estans rompus quels remedes sont propres pour les guarir. 48.a

quand les Ongles se descharnent, ou viennent droicts & non crochus: le signe de ce, la cause, & le remede. 85.a

Oppilation, le signe, la cause & le remede. 76.a

Oz rompu, ou hors de son lieu, pour le faire reprendre. 80.a

P

Palais qui enfle aux oiseaux par froidure & rheume de teste. 21.a

Pantais de la gorge, ses causes & remedes. 30.a

Pantais venant de froidure, ses causes & remedes. 30.b

Pantais, qui tient aux reins & rongnons, les signes, causes & remedes. 31.b

Pantais, les signes, cause & remedes. 80.b

Paupieres de l'oiseau, voyez Poupieres cy dessouz. 76.a

Past & chair bonne & mauuaise pour paistre oiseau. 39.b

Pelerin Faucon, & de sa nature. 2.a

Pelerin Faucon en quoy different au Faucon Gentil. 8.b

election du Faucon Pelerin. 8.b

du Faucon Pelerin. 113.b

pour muer le Pennage de l'oiseau en blanc. 73.b

pour Penne froissee redresser, ou rompuë entrer, ou desioincte reserrer, ou perduë renouueller. 64.a

pour Penne rompuë d'vn costé, & qui tient de l'autre. ibid.

Penne arrachee par force, ou tiree en saing, le moyen de la faire reuenir. 50.b

Pennes des ailes, rompues, par quels moyens les doit on racoustrer. 49.b

Pepie, maladie des oiseaux, de ses causes, signes, & remedes. 20.b.76.b

pour desacoustumer oiseau de soy Percher en arbre. 71.a

quand l'oiseau se bat trop à la Perche. 73.b

Pieds enflez de l'oiseau, quelles en sont les causes & remedes. 41.b

TABLE.

Pierre, maladie des oiseaux, ses especes, causes & signes. 23.b.83.b.96.a
Playe receuë par l'oiseau en heurtant. 79.b
des playes qui sont en l'oiseau. 99.a
Podagre autrement nommee cloüds & galles, la cause & le remede. 84.b 97.a
aux Podagres oiseaux comment faut rompre la iambe. 45.a
Porter & contregarder l'oiseau, & luy accoustumer les chiens. 69.b
maladie de Poulmon de l'oiseau, & le remede. 80.b
Pouls comment se peuuent oster aux Faucons, ou faire mourir. 49.a.78.a 101.b
Poupieres d'oiseaux malades par froidure de rheume. 17.a
Poupieres de l'oiseau enflees, & le remede. 76.a
Purger l'oiseau en tout temps, luy faire bon appetit & bon ventre. 67.a

R

Ramage oiseau. 63.b
Raucité seiche de l'oiseau. 77.b
Recepte pour garder les oiseaux en santé. 13.a
Remede pour le mal de rheume enraciné de long temps. 15.a
autre Remede pour la maladie dessusdicte. 16.a
Remede pour descharger l'oiseau du rheume de la teste. 16.a
Remede pour oster rheumes & eaux de la teste en lieu de tirer. 12.b
Remede contre le mal qui aduient à l'oiseau par trop hastiuement manger. 65.a

Remede pour faire aimer à son Faucon les autres. 126.a
Remedes propres pour guarir le mal de teste des oiseaux. 13.b
Remedes pour guarir les oiseaux qui ont mal aux yeux. 14.b
Remedes pour le mal de rheume enraciné de long temps. 15.a
Remedes pour le mal des aureilles qui vient aux oiseaux. 16.b
Remedes pour mal de paupieres. 17.a
Remedes propres pour guarir le mal d'ongle. 17.b
Remedes pour guarir l'oiseau qui a coup en l'œil. 17.b
Remedes pour le mal de la taye en l'œil des oiseaux. 18.a
Remedes pour le mal des narilles & du bec. 19.a
Remedes propres pour l'oiseau qui n'enduit & ne passe sa gorge. 33.a
Remedes pour guarir l'oiseau qui remet sa chair & ne peut enduire. 34.b
Remedes pour remettre l'oiseau desgousté. 35.a
Remedes pour vn oiseau alenty & paresseux. 35.b
Remedes pour remettre sus vn oiseau, quand il est trop maigre. 35.b
Remettre sa chair, & ne pouuoit endurer. 34.b
pour bien faire Reuenir l'oiseau, quand il a volé, & la cause pourquoy ne reuient. 70.b
Rheumes, ausquels sont subiects les oiseaux, le remede. 12.b.15.b.16.a
Rheume enraciné de long temps, & qui procede de froidure. 15.a
Rheume de la teste comme doibt estre deschargé l'oiseau. 16.a
Rheume au cerueau de l'oiseau, la cause & le remede. 74.b

Kk iij

Rheume sec au cerueau de l'oiseau, les signes, causes & remedes. 75.a
Rheume engendré au cerueau de l'oiseau par fumee, le signe & le remede. 75.a

S

Sacre Faucon, & de sa nature. 3.b
Sacre, & ses especes, condition & proye. 58.a
du Sacre, & son Sacret. 108.b
Saffie Faucon, & des autres Faucons. 89.a
Sang assemblé & figé au ventre de l'oiseau, & les remede. 81.a
Sangsues qui entrent dedans la gorge des oiseaux, ou narilles. 21.b.77.a
Santé de l'oiseau, comment doit estre conseruee. 10.b.14.b
les signes communs de Santé en l'oiseau de proye. 68.a
pour entretenir l'oiseau en Santé, & le preseruer de maladie. 66.a
pour cognoistre la Santé de tous oiseaux. 93.a
pour cognoistre la Santé & la maladie, par la cure & par l'esmut. 94.a
Signes communs de la maladie en oiseau de proye. 74.b
les signes des infirmitez uniuersellemét 93.a
Soif de l'oiseau, la cause & le remede.
63.b
des oreilles, signe, la cause & le remede. 76.a

36.b.78.b
Taigne des oiseaux, premiere espece. 37.a
Taigne des oiseaux seconde espece. ibid.b
Taigne des oiseaux, troisiesme espece. 38.a
du Faucon Tartarot, ou de Tartarie, ou Barbarie. 2.a.11.4.a
Taye en l'œil des oiseaux, qu'aucūs appellent verolle. 18.a
Thraciens & les oiseaux de proye, gibboient ensemble aux oiseaux. 122.a
du Tiercelet masle. 109.b.114.b
de la Tignolle, & de sa medecine. 99.a
Tremblement de l'oiseau, & le remede. 79.a
du Faucon Tunicien, ou Punicien. 4.a 114.a

V

Du grand Vautour cendré. 106.b
du moyen Vautour, brun & blanchastre. 107.a
Venes des iambes de l'oiseau estoupees pour le garentir des enflures. 44.a
pour estancher les Venes de l'oiseau, le remede. 79.b
pour eslargir le Ventre & le boyau de l'oiseau. 67.b
Ventosité engendree au corps de l'oiseau, les signes & le remede. 83.a 98.b
Verole des oiseaux comment se guarist 18.a
Vers ou filandres maladies des oiseaux, de quatre especes. 26.27.28.& 96.b

TABLE.

Vessie enflee en la plante de l'oiseau, & le remede. 85.b
Vol pour le gros. 5.b
Volerie des champs. 5.b
quand l'oiseau n'a volonté de Voler, le remede. 71.a
Voler vn nouueau Faucon. 125.a

Y

Yeux malades des oiseaux, à cause de rheume, ou distillation de cerueau. 14.b
Yeux de l'oiseau enflez, & le remede. 76.a
contre le mal des Yeux de l'oiseau. 76.b

Fin de la Table de la Fauconnerie.

TABLE DE LA FAVCONNERIE DE F. IEAN DE FRANCHIERES, GRAND Prieur d'Aquitaine.

Le premier liure.

De la differēce & diuerse nature des Faucōs. fu. 1. a
De Faucon dict Gentil, & de sa nature. mes. fu.
Du Faucon dit Pelerin, & de sa nature. 2. a
Du Faucon dit Tartaret, & de sa nature. la mes.
Du Faucon dit Gerfault, & de sa nature. 3. a
Du Faucon dit Sacre, & de sa nature. mesm. fueil. b
Du Faucon dit Lanier, & de son naturel. la msm.
Du Faucon Thunisian, & de sa nature. 4. a
De quelques autres aiseaux de leurre & de poing, & de leur nature. mes. fueil. b
Quels moiens faut garder pour faire biē voler les oiseaux, tant pour riuiere, que pour champs. 5. a
Comment il faut duire le Faucon à bien voler pour les champs. mes. fueil. b
De la volerie des champs pour le gros. là mes.
Des moiens qu'on doit obseruer pour bien instruire & gouuerner Faucons & autres oiseaux, soient niais ou hagars & les apprendre à voler & oyseler. 6. b
De la difference des Foucons, & de leur naturelles conditions. 7. b
D'aucuns Faucons Gentils, differens des autres. la mes.
De la difference qu'il y a entre le Faucon Pelerin, & le Faucon Gentil & comme on les pourra remarquer & discerner l'vn de l'autre tant à la cōposition du corps qu'à la maniere de voler. 8. b

Le second Liure.

Enseignemens pour conseruer tous oiseaux de proie en santé. 10. b
Autre remede pour oster rheumes & eaux de la teste en lieu de tirer. 12. b
Autre recepte pour garder les oiseaux en santé. 13. a
Les causes & signes du mal de la teste, qui auient pour auoir donné aux oyseaux trop grosses gorges, & de males chairs: & les remedes propres pour les guerir. mes. fueil. b
Remedes pour guerir l'oiseau qui a mal aux yeux, à cause du rhume, ou distillation de cerueau. 14. b
Moyen aisé & propre pour conseruer l'oiseau en santé, & en bonne aleine. là mesm.
Remedes pour le mal de rhume enraciné de long temps, & qui procede de froidure. 15. a
Autre remede pour la maladie dessusdicte. 16. a

Autre remede pour deſcharger l'oiſeau de rheume de la teſte. là meſ.
Remede pour le mal des oreilles qui vient aux oiſeaux de rheumes ou froidure. meſm.fueil.b.
Remede pour mal de paupiere, qui aduient par froidure de rheume. 17.a
Du mal de l'ongle, qui vient en l'œil des Faucons, de ſes cauſes & ſignes, & des remedes propres pour le guerir. meſm.fueil.b
Remedes pour guerir l'oiſeau, qui a eu coup en l'œil. là meſm.
Remedes pour le mal de la taye en l'œil des oiſeaux, qu'aucuns appellent, verole. 18.a
Du mal de la couronne du bec, de ſes cauſes & ſignes, & des remedes propres pour le guerir. 19.a
Remedes pour le mal des narilles, & du bec. là meſm.
D'vn autre feu, qui ſe donne aux narilles des oiſeaux pour les embellir. meſ.fueil.b
Du mal de barbillons, qui vient dedans le bec des oiſeaux, de ſes cauſes & ſignes, & des remedes propres pour le guerir promptement. là meſm.
Du mal de chancre, de ſes cauſes & ſignes, & des remedes propres pour le guerir. 20.a
Du mal de la pepie qui vient aux Faucons, ſur la langue à cauſe du rheume, de ſes cauſes & ſignes, & des remedes propres pour le guerir. meſ.fueil.b
Du mal de palais, qui enfle aux oiſeaux par froidure & rheume de teſte, de ſes cauſes & ſignes, & des remedes propres pour les guerir. 21.a
Du mal des ſangſues, de ſes cauſes & ſignes, & des remedes propres pour le guerir. meſm.fueil.b
Du mal des maſchoires, qui vient dedans le bec, de ſes cauſes & ſignes & des remedes propres pour le guerir. 22.a
Du mal de bec, de ſes cauſes & ſignes, & des remedes propres pour le guerir. là meſme.
Du haut mal ou epilepſie, dont les oiſeaux tombent par fois, de ſes cauſes & remedes propres pour les guerir. meſ.fueil.b.

Le tiers liures.

Du mal de la pierre ou de la croye, qui aduient au boyaux ou bas fondement des oiſeaux: de ſes eſperes, cauſes & ſignes, & des remedes propres pour le guerir. 23.b
Du mal des filandres, qui aduient aux Faucons en pluſieurs parties interieures de leurs corps, & des remedes pour le guerir: & des eſpeces, cauſes & ſignes, & premierement des filandres de la gorge. 26.a
D'vne autre ſeconde eſpece de filādres, qui viennent aux eſtreines & aux reins des oiſeaux: & des remedes propres à les guerir. 27.a
D'vne autre eſpece de filādres, qui viennent aux cuiſſes des Faucons: & les remedes pour les guerir. meſ.fueil.b
D'vne autre eſpeca de filandres, que l'on nomme vulgairement aiguilles, & ſont pires que toutes les autres: & des remedes pour les guerir. là meſ.

Des apostumes qui s'engendrent aucunefois dedans le corps des oiseaux : de leurs causes & signes, & des remedes pour les guerir. 28.b

Du mal de foye aduenant aux oiseaux, de ses causes & signes, & des remedes propres pour le guerir. 29.a

Du mal de chancre qui vient de chaleur de foye, & des remedes pour le guerir. mes.fueil.b

Du mal de pantais, de trois especes d'iceluy, des causes & signes, & des remedes pour le guerir nomméement de pantais de la gorge. 30.a

De la seconde espece de pantais, qui vient de froidure, des causes & signes, & des remedes qui y sont propres. mes.fueil. b

De la tierce espece de pantais, qui tient és reins & rongnons, de ses causes signes & accidens : & des remedes propres pour la guerir. 31.b

Du mal de morfondure, qui aduient à l'oiseau par quelque accident: des signes & causes dudit mal, & des remedes propres pour le guerir. 32.b

Du mal vulgairement appellé le mal subtil, de ses causes & signes, & des remedes propres pour le guerir. là mesme.

Autres remedes propres pour l'oiseau qui n'enduit, & ne peut passer sa gorge. 33.b

Autres remedes pour guerir l'oiseau qui remet sa chair, & ne la peut enduire. 34.b

Autres remedes propres pour remettre l'oiseau degousté, & luy faire reuenir l'appetit de manger. 35.a

Autres remedes pour remettre sus vn oiseau, quand il est trop maigre. mes. fueil.b

Autres remedes pour vn oiseau qui est alenty & paresseux, & n'a volonté de voler. là mes.

Le quart liure.

Du mal appellé la taigne, qui vient aux aisles & queües des oiseaux, & de ses especes. 36.b

De la premiere espece de la taigne, & de ses causes, signes & remedes. 37.a

De la seconde espece de taigne, de ses causes & signes, & des remedes propres pour la guerir. mes. fueil. b

De la tierce espece de taigne de ses causes & signes, & des remedes propres pour la guerir. 38.a

Si vn oiseau à l'aisle rompuë par quelque accident, quels moyens il faut tenir pour la luy remettre, & le guerir. mes.fueil.b

Si l'oiseau ne soustient bien ses aisles, quelle en est la cause, & quels sont les moyens d'y remedier. 39.b

Si l'oiseau a l'aisle disloquée & demise hors de son lieu, quels moyens faut tenir pour la remettre & le guerir. mes.fueil.b

Si l'oiseau a de mal-auenture l'aisleron rompu, quels remedes sont propres pour le luy racoustrer. là mes.

Si l'oiseau a la iambe ou cuisse rompuë, quels moyens il faut tenir pour la remettre & guerir. 40.a

Si l'oiseau est blessé de coup, quels moyens & remedes sont propres pour le bien

TABLE DES CHAPPITRES.

traiter & guerir. là mes.
Quand l'oiseau a les pieds enflez, quelles en sont les causes, & les moiens propres pour y remedier. 41. b
Quand les oiseaux ont les cuisses ou jambes enflées, quelles en sont les causes, & les moiens esprouuez pour les guerir. 42. a
Si les oiseaux ont clous ou galles aux pieds, que l'on appelle podagres, quelles en sont les causes, & les moiens d'y donner remede. mes. fueil. b
Si vn oiseau se gratte ou mange les pieds, quelle en est la cause, & quels moiens faut tenir pour y obuier. 43. b
Quels moiens sont à garder quand on veut serrer ou estoupper les veines des iambes de l'oiseau, pour le garentir des enfleures, clous, galles, podagres & demangeaisons dessusdictes. 44. b
Quels moiens on doit tenir, quand on veut rompre la iambe à l'oiseau, pour le garentir des podagres & autres maladies de pieds. 45. a
La façon de mettre les oiseaux en mue: & les moyens qu'on y doit tenir pour les conseruer en santé & alegresse. mes. fueil. b
Quels moiens sont propres pour auancer vn oiseau de muer. 46. a
Quels moiens sont bons à garder, pour faire que tous oiseaux se portent bien en la mue, & qu'ils en puissent sortir sains & drus. mesm. fueil. b

Comment on doit traiter Faucons apres qu'on les a leuez hors de la mue. là mes.
Si quand, & comment on doit donner l'aloës aux oiseaux volans. 47. b
Si l'oiseau s'est rompu les ongles, quels moiens & remedes sont propres pour les faire reuenir, & les guerir. 48. a
Quand les Faucons font des œufs en la mue ou dehors, & puis en deuiennent malades & en danger de mourir, par quels moiens on y doit remedier. 48. a
Quels moiens doit tenir le Fauconnier voulant prendre Faucons en l'aire ou au nid. mes. feuil. b
Par quels moiens on peut voir si les Faucons ont pouls ou mouches: & s'ils en ont, comment on les peut oster, ou faire mourir. 49. a
Quand l'oiseau pend & traine l'aisle par quel moien on la luy peut faire leuer & soustenir. mes. fueil. b
Si les oiseaux se sont cassé froissé ou rompu quelques pennes des aisles, ou de la queuë, par quels moiens on les doit raiouster & enter s'il en est besoin. là mesmes.
Quand vne penne est arrachee par force ou tiree en sang, quel moien il y a de la faire reuenir sans offense de l'oiseau. 50. b
Si l'oiseau a l'aleine puante qu'elle est la cause, & quels moyens sont bons pour y donner remede. 51. a
Conclusion de l'autheur. mes. fuil. b

FIN.